designers and creators
of the 80s–90s
interiors and design

designers et créateurs
des années 80–90
mobilier et décors

*à Daphné et Grégoire*

*Cover | Couverture*:
Robert Wilson, *Fritzi* chair, 1999, glass, RW Work |
Robert Wilson, chaise *Fritzi*, 1999, verre, RW Work

*Editorial Coordination | Coordination éditoriale*:
Valentine Ferrante, Matthieu Flory et Virginie Hagelauer
Avec Elisa Nouaille et Irène Rodriguez
*Graphic design | Conception graphique*: Catalogue Général
*Proofreading | Correction*:
Helen Bell (*English | anglais*)
Sandrine Decroix & Lorraine Ouvrieu (*French | français*)
*Translation | Traduction*: Abigail Grater
*Photoengraving | Photogravure*: Graphium

ISBN : 978-2-37666-037-8   © Éditions Norma, 2022
149 rue de Rennes · 75006 Paris · France
www.editions-norma.com

Guy Bloch-Champfort
Patrick Favardin

# designers and creators of the 80s–90s interiors and design

# designers et créateurs des années 80-90 mobilier et décors

# Contents / Sommaire

| | |
|---|---|
| 6 | Introduction |
| 66 | Ron Arad |
| 74 | ARC |
| 82 | Avant-Scène |
| 88 | François Bauchet |
| 96 | Andrea Branzi |
| 104 | David Gill |
| 108 | Michele De Lucchi |
| 114 | Tom Dixon |
| 120 | André Dubreuil |
| 128 | Sylvain Dubuisson |
| 136 | En Attendant les Barbares |
| 140 | Dan Friedman |
| 148 | Olivier Gagnère |
| 154 | Garouste & Bonetti |
| 164 | Michael Graves |
| 170 | Charles Jencks |
| 178 | Shiro Kuramata |
| 186 | Les Lalanne |
| 194 | Christian Liaigre |
| 198 | Ugo Marano |
| 202 | Javier Mariscal |
| 208 | Memphis |
| 218 | Alessandro Mendini |
| 226 | Juan Pablo Molyneux |
| 230 | Jasper Morrison |
| 238 | Patrick Elie Naggar |
| 244 | Néotù |
| 250 | Marc Newson |
| 256 | Gaetano Pesce |
| 266 | Andrée Putman |
| 274 | Pucci de Rossi |
| 280 | Eric Schmitt |
| 288 | Ettore Sottsass |
| 296 | Philippe Starck |
| 306 | Martin Szekely |
| 312 | Oscar Tusquets Blanca |
| 318 | Robert Wilson |
| 324 | Bibliography | Bibliographie |
| 326 | Index |
| 330 | Appendices |

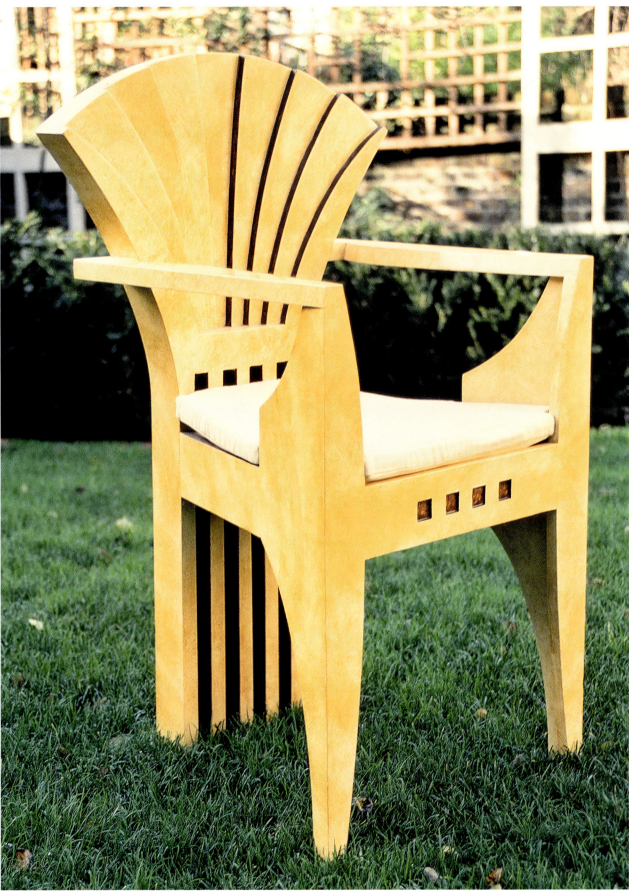

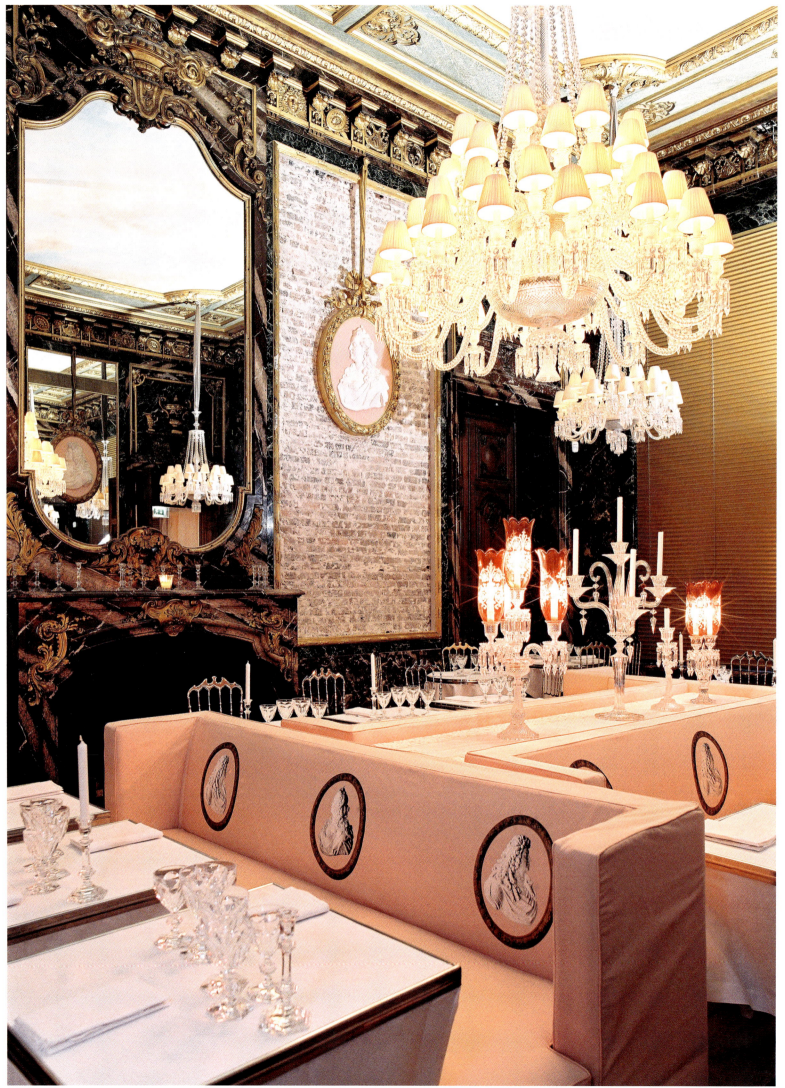

In the fields of both architecture and the visual arts, the history of 21st-century art will have to acknowledge the 1980s as a symbolic template. That decade—the decade when money, marketing and the "look" reigned supreme—may now seem a distant memory, and equally may give rise to ambivalent feelings of nostalgia or repulsion. But there is no denying that the values that made it so unique, those of individualism and the quest for playfulness, are still at work, governing the form, content and conventions of our present.

Geopolitically speaking, it was a decade of major shifts that still influence contemporary global society in many respects. The 1980s were the years of Thatcher and Reagan—two leaders in tune with each other on the prevalence of globalisation, the presumed benefits of which would firstly be in British and American finance; they were also the years of Mitterrand and Kohl, united in their efforts to reinforce the European political structure, but who were unable to combat the decline of a Europe weakened by de-industrialisation and unemployment. Midway through the decade, the Gorbachev years began, leading in less than five years to the end of Soviet and European Communism and, in its wake, the end of the Cold War, while China confirmed the commencement of its entrenchment in capitalism at the end of the Maoist era. This new configuration, to which the world owes much of its current status quo, does nothing to substantiate the theory of the end of history that is propounded by some, but beyond major reshapings of society, it has not been without repercussions on the exploration of new aesthetic paths and on the reorganisation of the art market.

# Introduction

Qu'il s'agisse de l'architecture ou des arts plastiques, il faudra bien que l'histoire de l'art du XXIe siècle admette les années 1980 comme matrice symbolique. Cette décennie, qui fut celle de l'argent-roi, du look et de la com', peut nous sembler lointaine comme elle peut lever des sentiments ambivalents de nostalgie ou de rejet. Mais il n'est pas contestable que les valeurs qui ont fondé sa singularité, celles de l'individualisme et de la quête d'un univers ludique, sont toujours à l'œuvre et régissent notre présent dans ses contours, ses contenus et ses usages.

Sur le plan géopolitique, cette décennie est celle de mutations considérables, qui régulent encore, à bien des égards, la société internationale contemporaine. Les années 1980, ce sont les années Thatcher et les années Reagan, deux dirigeants en phase dans la prévalence d'une mondialisation dont les bienfaits présumés seraient d'abord ceux de la finance anglo-saxonne ; ce sont aussi les années Mitterrand et les années Kohl, unis dans l'approfondissement de la construction européenne, mais qui n'ont pu enrayer le déclin d'une Europe affaiblie par la désindustrialisation et le chômage. À mi-parcours s'ouvrent les années Gorbatchev, qui signent en moins de cinq ans la fin du communisme soviétique et européen et, dans son sillage, la fin de la guerre froide, tandis que la Chine confirme son ancrage capitaliste amorcé à la fin de l'ère maoïste. Cette nouvelle configuration, dont le monde actuel est encore largement redevable, n'accrédite assurément pas la thèse soutenue par certains de la fin de l'histoire, mais outre des remodelages sociétaux considérables, elle n'a pas été sans incidences sur l'exploration de nouvelles voies esthétiques comme sur la réorganisation du marché de l'art.

01. Charles Jencks, *Sun* chair, 1985, Formica and wood, Formica Corporation.
02. Philippe Starck, Cristal Room, Baccarat restaurant, Moscow.

01. Charles Jencks, chaise *Sun*, 1985, Formica et bois, Formica Corporation.
02. Philippe Starck, La Cristal Room, restaurant Baccarat, Moscou.

## The crisis of Modernity

The 1980s were complex and contradictory—undoubtedly more so than the preceding decades. The societal and aesthetic shifts that they brought about seemed to stem from a normal, peaceful process of evolution. But it was nothing of the sort, for there was a shattering of reality in many contiguous systems and spaces.

At the heart of this deconstruction was vigorous criticism of Modernity and its supporters. The globalising vision of linear history and of a constantly evolving world no longer worked, any more than progressivism as the dominant ideology inherited from the Age of the Enlightenment. Modernity was accused of having engendered a cold monster, a standardised and excessively hierarchical society, where individual liberty was in danger, and with it social particularisms and cultural specificities. It was also denounced for bringing the menace of nuclear proliferation bearing down on the world, for producing irreversible ecological disasters and even for imprisoning art in an elitist, abstruse, frankly deadly discourse.

In contrast to this totalitarian menace were not one but several different tracks, lifestyles and modes of expression that better reflected the diversity of the real world. Placed at the centre of this new approach, the individual would manage their creativity or sociability entirely independently, without referring to an imposed or pre-existing form. From then on it would matter little to people if they were "of their time", but much more that they might situate their individuality within converging currents of tastes or interests, forming countless networks or islands of sociability and culture. Affirming that everything has

## La crise de la modernité

Les années 1980 sont complexes et contradictoires, sans doute plus que les décennies précédentes. Les changements sociétaux et esthétiques qu'elles opèrent semblent relever d'une évolution normale et pacifique. Mais il n'en est rien, tant il est vrai que s'impose à terme une fragmentation du réel en de multiples réseaux et espaces juxtaposés.

Au centre de cette déconstruction, il y a la vigoureuse critique de la modernité et de ses adeptes. La vision globalisante d'une histoire linéaire et d'un monde en perpétuel devenir ne fait plus recette, pas plus que le progressisme comme idéologie dominante héritée du siècle des Lumières. La modernité est accusée d'avoir engendré un monstre froid, une société normalisée et hiérarchisée à l'excès, où la liberté individuelle est mise en danger, et avec elle les particularismes sociaux et les spécificités culturelles. Il lui est également reproché de faire peser sur le monde la menace de la prolifération nucléaire, de produire des désastres écologiques irréversibles, et même d'enfermer l'art dans un discours élitiste et abscons, pour tout dire mortifère.

À cette menace totalitaire, on va opposer non pas une mais des voies différentes, des styles de vie et d'expression correspondant mieux à la diversité du monde réel. Placé au centre de cette nouvelle démarche, l'individu va gérer en toute indépendance sa création ou sa sociabilité, sans référence à une forme imposée ou préexistante. Il lui importe peu dès lors d'être «de son temps», mais bien davantage d'inscrire sa singularité dans des convergences de goûts ou d'intérêts formant autant de réseaux ou d'îlots de sociabilité et de culture. Affirmant que tout a été dit et inventé, que tout vaut tout et est égal à tout, ou peu s'en faut,

03. Warren Platner Associates, Windows on the World restaurant, World Trade Center, New York, 1976.
04. Edwin Bronstein, Absolutely Gloria's restaurant, Cherry Hill, United States, early 1980s.

03. Warren Platner Associates, restaurant Windows on the World, World Trade Center, New York, 1976.
04. Edwin Bronstein, restaurant Absolutely Gloria's, Cherry Hill, États-Unis, début des années 1980.

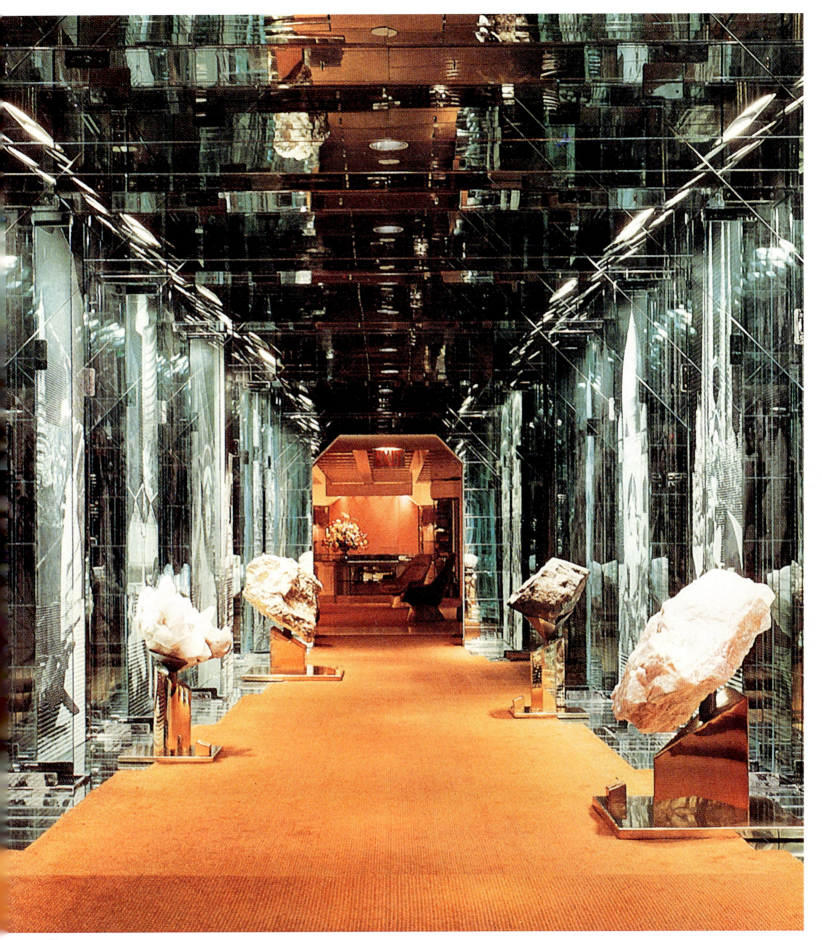

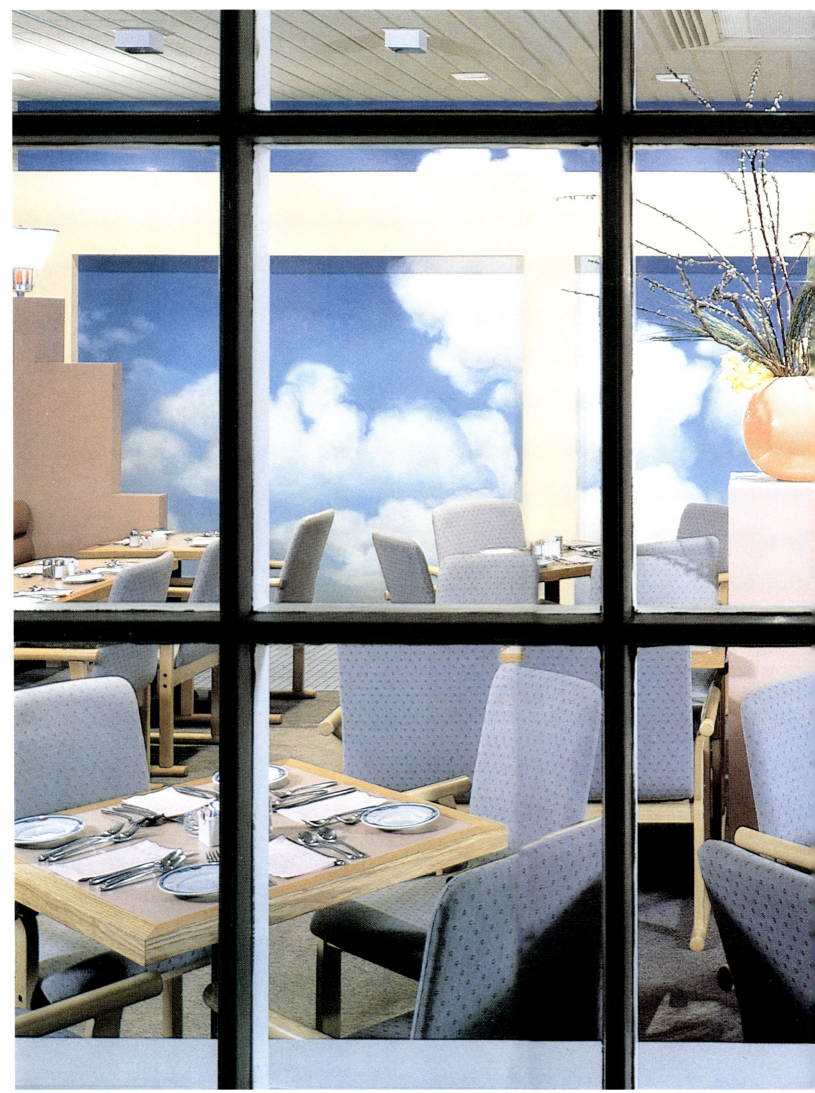

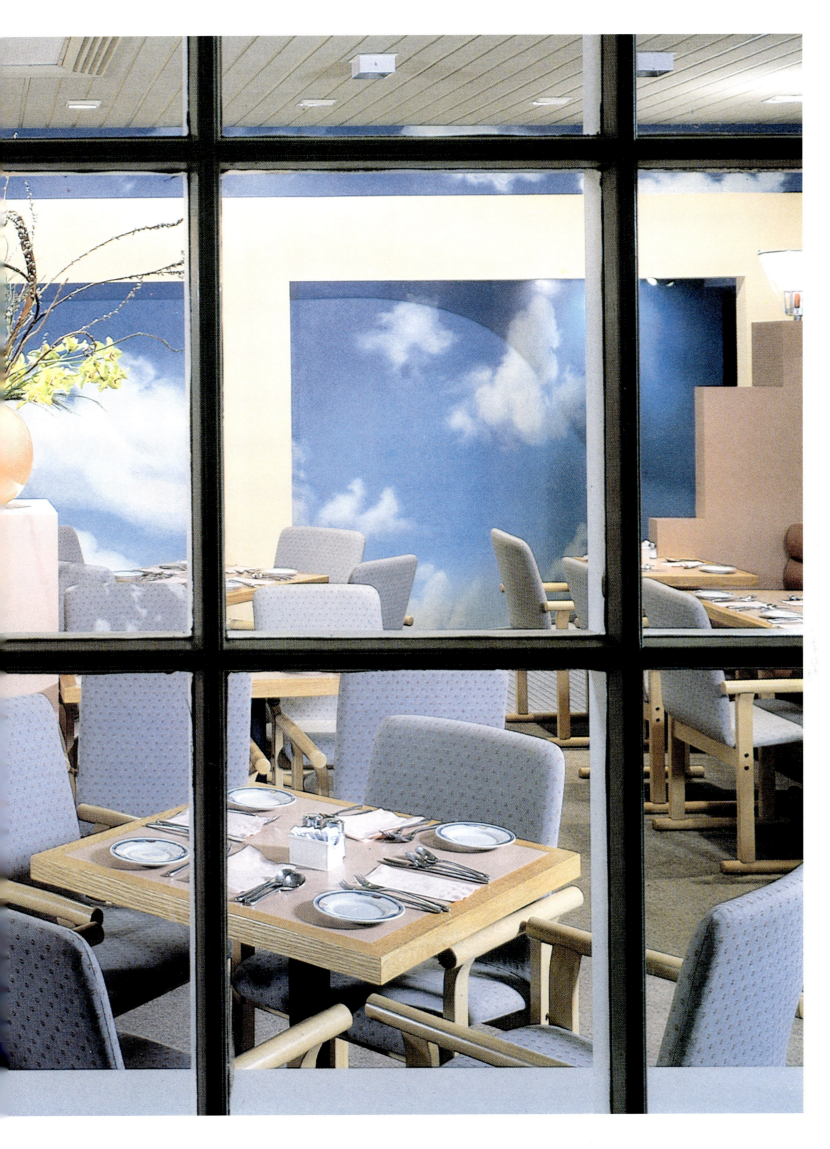

already been said and invented and that all things are equal, or at least more or less so, the individual would profess an absolute relativism which, incidentally, could expose them to criticism for a suspicious tolerance of communalism. But for the time being, this troublemaker of modern culture had the merit of shaking up an over-regulated social order and injecting everything with that playful dimension that was one of the main demands of the 1980s.

As you may have gathered, this anti-modern reaction has a name, or even several names: Postmodernism, the Postmodern, Postmodernity. The term initially designated an aesthetic movement theorised by the architect and art critic Charles Jencks who, in the 1970s, sparked a rupture with the ahistorical postulates of Modernism in the realms of architecture and urbanism. In *The Language of Post-Modern Architecture*, published in London in 1977, which became the movement's manifesto book, the author, conscious of the historicising references in many houses in California's main cities, repositioned architecture within the general history of art and pled the cause for a return to compositions, or even mere citations, inherited from the past. In contrast to the rigorism of Modernity, this new vision induced a very open and deliberately eclectic approach that incorporated popular and vernacular culture just as much as high culture in its multiple historical referents.

However, this breaking wave from the other side of the Atlantic could not be reduced to an aesthetic revendication. Philosophers and sociologists, with Jean-François Lyotard (*The Postmodern Condition*, first

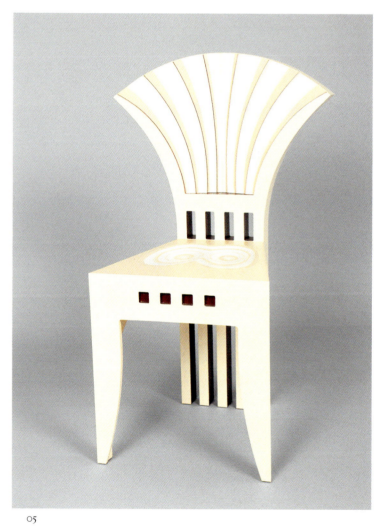

il professe un relativisme absolu qui peut, du reste, l'exposer à la critique d'une indulgence suspecte pour le communautarisme. Mais pour l'heure, ce trublion de la culture moderne a le mérite de bousculer un ordre social trop régulé et d'introduire en toute chose cette dimension ludique qui est l'une des revendications majeures des années 1980.

On l'aura compris, cette réaction antimoderne porte un nom, et même plusieurs: le postmodernisme, le postmoderne, la postmodernité. Initialement, le terme désigne un mouvement esthétique théorisé par l'architecte et critique d'art Charles Jencks qui, dans les années 1970, a engagé une rupture avec les postulats anhistoriques du modernisme dans les domaines de l'architecture et de l'urbanisme. Dans *Le Langage de l'architecture postmoderne*, paru à Londres en 1977 et qui s'impose comme le livre manifeste de ce mouvement, l'auteur, sensible aux références historisantes de nombreuses maisons des grandes villes californiennes, réinscrit l'architecture dans une histoire générale de l'art et plaide pour un retour à des compositions, ou même à de simples citations, héritées du passé. À l'opposé du rigorisme de la modernité, ce nouveau regard induit une démarche très ouverte et délibérément éclectique, intégrant aussi bien les cultures populaires et vernaculaires que la culture savante dans ses multiples référents historiques.

Pour autant, cette déferlante venue d'outre-Atlantique ne se réduit pas à une revendication esthétique. Philosophes et sociologues, au premier rang

05. Charles Jencks, *Sun* chair, 1985, Formica and wood, Formica Corporation.
06. Edwin Bronstein, City Bites restaurant, Philadelphia, United States, 1984.

05. Charles Jencks, chaise *Sun*, 1985, Formica et bois, Formica Corporation.
06. Edwin Bronstein, restaurant City Bites, Philadelphie, États-Unis, 1984.

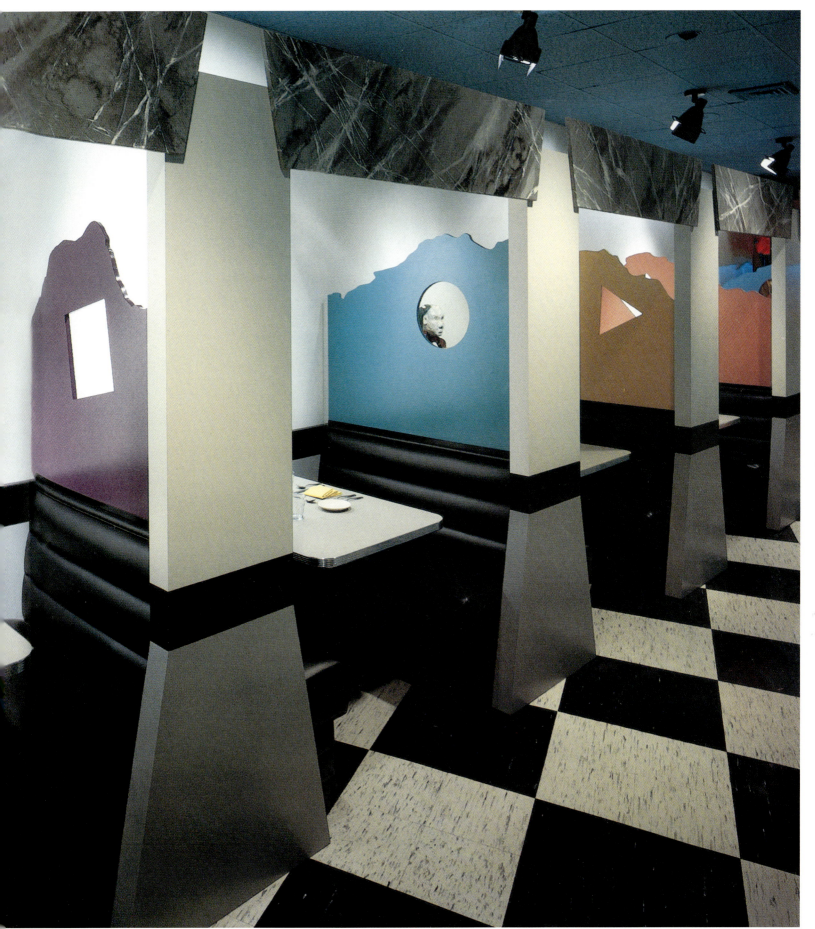

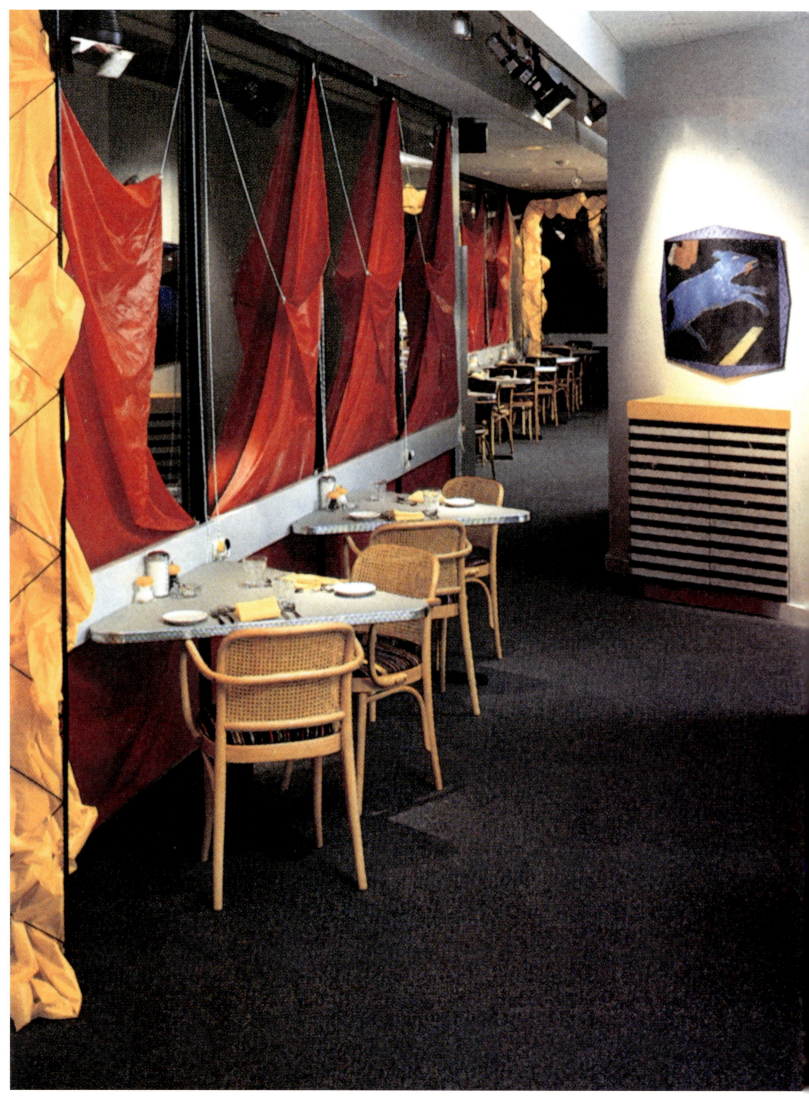

published in French in 1979) foremost among them, appropriated the word to invest it with a cultural and social dimension. More than a trend, Postmodernity determined a new culture and endowed the 1980s with a true uniqueness that can be defined through the special bond between the visual arts, architecture and the decorative arts. All three were omnipresent and gained a foothold in all domains of human activity. They were dream machines caught up in a refusal to reconcile with everyday life.

This widely proclaimed transgression of the values of Modernity involved a rekindling of traditional referents. In the decorative arts, questions of functionality—of form following function—became completely secondary, or were even viewed as irrelevant, contrary to the Modern Movement's most unvarying presumptions. Instead, the preference was for an unfettered aesthetic, capable of creating "non-unitary"—that is, heterogeneous—objects that took their component elements from multiple sources. It was an entirely playful exercise that did not refer to the reasoned eclecticism of the 19th century but rather rested on a purely emotional, personal approach.

The 1980s aesthetic developed completely freely. As the philosopher Christian Ruby so excellently put it, "From that time it was all about placing and shuffling images and forms; copying and re-copying them as they were shuffled; imitating them in a different context; stacking them up through photomontage; fragmenting them through separation."[1] This mechanism formed the basis of a shifting, random rhetoric whose relationship to history was invented at the whim of the designer and their own wanderings.

07. Edwin Bronstein, City Bites restaurant, Philadelphia, United States, 1984.
08. Charles Jencks, *Sun* chairs, 1985, Formica and wood, Formica Corporation.

07. Edwin Bronstein, restaurant City Bites, Philadelphie, États-Unis, 1984.
08. Charles Jencks, chaises *Sun*, 1985, Formica et bois, Formica Corporation.

desquels Jean-François Lyotard (*La Condition postmoderne*, Paris, Minuit, 1979), se sont emparés du mot pour lui conférer une dimension culturelle et sociale. Bien plus qu'une mode, la postmodernité détermine une nouvelle culture et confère aux années 1980 une spécificité propre. Celle-ci peut se définir à travers la relation privilégiée qu'elle entretient avec les arts plastiques, l'architecture et les arts décoratifs. Tous trois sont omniprésents et s'imposent dans tous les domaines de l'activité humaine. Ce sont des machines à rêver enfermées dans un refus de réconciliation avec la vie quotidienne.

Fortement médiatisée, cette transgression des valeurs de la modernité se place sous le signe d'un embrasement des référents traditionnels. Dans le domaine des arts décoratifs, les questions de la fonctionnalité, de l'adéquation de la forme à la fonction, deviennent absolument secondaires, voire hors de propos, contrairement aux postulats les plus invariants du mouvement moderne. On leur préfère une esthétique sans entrave, à même de créer des objets « non unitaires », c'est-à-dire hétéroclites, qui empruntent çà et là leurs éléments constitutifs. Exercice purement ludique, qui ne renvoie pas à l'éclectisme raisonné du XIXe siècle mais repose sur une démarche personnelle purement affective.

L'esthétique des années 1980 se déploie dans une totale liberté. Comme l'écrit excellemment le philosophe Christian Ruby : « Il s'agit désormais de placer, déplacer des images ou des formes ; copier, recopier en déplaçant ; imiter dans un autre contexte ; photomonter en amoncelant ; fragmenter en séparant[1]. » Un tel dispositif fonde une rhétorique mouvante, aléatoire, dont le rapport à l'histoire s'invente au gré du créateur et de ses propres errances.

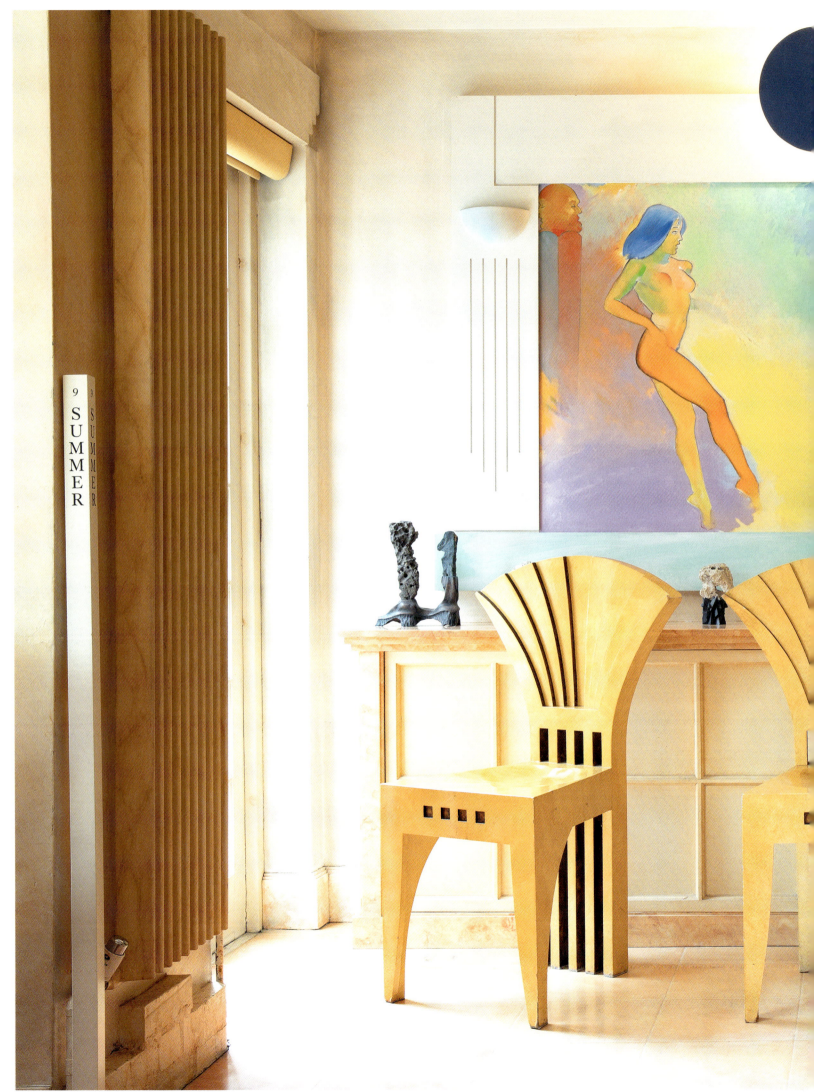

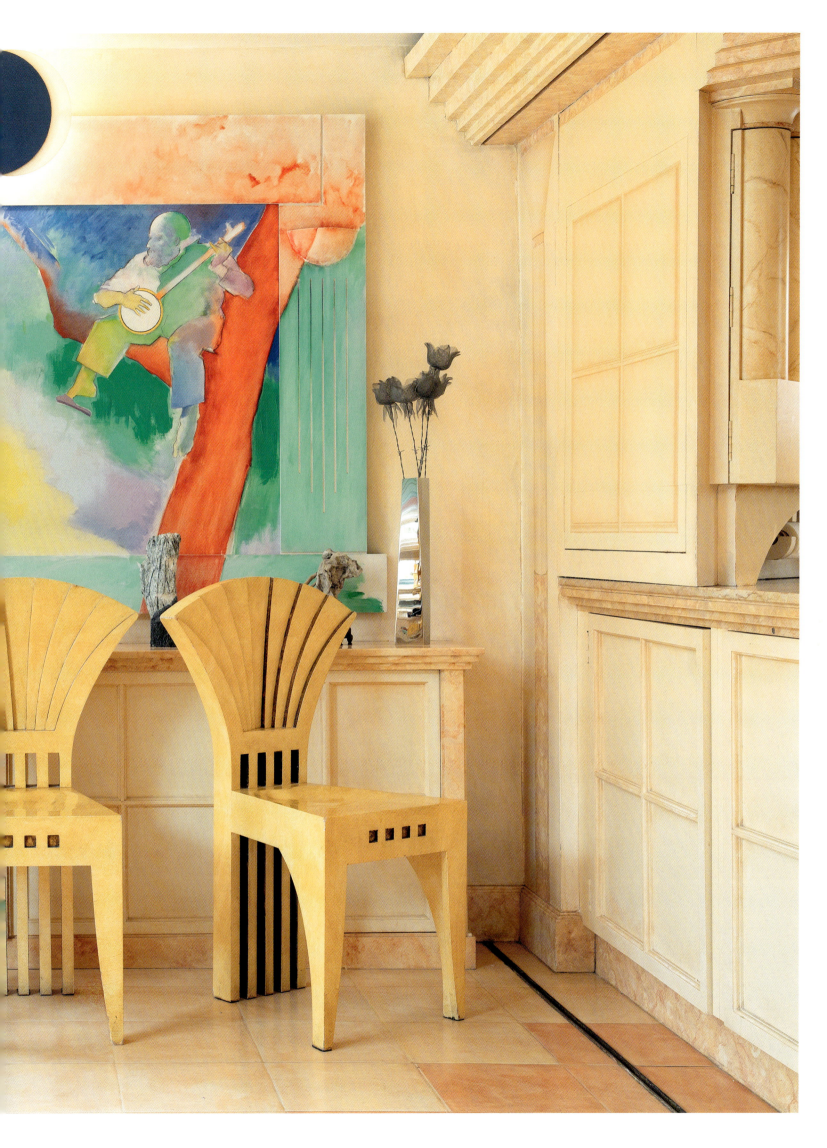

### The object as absolute

This new relationship to the object brought about its veneration. Elevated to the rank of an icon, it relegated the functionality so cherished by the Modern Movement to a subordinate rank. This changed the status of designers: no longer tasked with designing practical, functional objects, they allowed themselves to be seen as prima donnas of artistic endeavour, even to the detriment of the supposed "higher" art forms.

This stardom effect in turn impacted the status of the decorative arts. They broke free from the confines of specialist journals, women's magazines and the "gifts" columns in weeklies. In an exponential shift, furniture and its retinue of crucial household accessories took an ever-greater place within the elitist world of collectors and connoisseurs, and enticed new enthusiasts. More accessible, both financially and intellectually, than the visual arts, which are often prohibitively priced and caught up in abstruse discourse, they provided a heyday for shops and galleries that henceforth sprung up as must-visit cult destinations where older and more recent pieces subtly intermingled.

This juxtaposition was not new in itself. But in the preceding decades, any mixing of collector's pieces with Modern creations would be governed by elective affinities. This polite symbiosis disappeared, in favour of a new culture that shamelessly asserted a playfulness founded on the instant appeal that a spectacular object, whose functionality is bowed beneath the weight of ornamental overload, generates. The displayed object, elevated to stardom, became an end in itself. While not ranked within the higher category of visual arts, it came from a creative act that aimed at the sublime. Designers and decorators were playing

### L'objet comme absolu

Ce nouveau rapport à l'objet induit sa sacralisation. Élevé au rang d'icône, il relègue la fonctionnalité, chère au mouvement moderne, à un rang subalterne. Le designer dès lors change de statut : non plus chargé de dessiner un objet pratique et fonctionnel, il se donne à voir comme une *prima donna* de l'activité artistique, fût-ce au détriment des arts considérés comme plus nobles.

Ce vedettariat rejaillit de fait sur la place des arts décoratifs. Ceux-ci s'affranchissent des revues spécialisées, des magazines féminins ou de la rubrique « cadeaux » des hebdomadaires. En un mouvement exponentiel, le mobilier et son cortège d'accessoires indispensables à la maison prennent une place croissante dans l'univers élitiste des collectionneurs et des amateurs d'art, et séduisent de nouveaux adeptes. Plus accessibles financièrement et intellectuellement que les arts plastiques, au prix souvent dissuasif et enfermés dans un discours abscons, ils font les beaux jours de magasins et de galeries qui s'érigent dès lors en lieux de culte incontournables où se mélangent avec subtilité pièces anciennes et production récentes.

Cette juxtaposition en soi n'est pas nouvelle. Mais, dans les décennies précédentes, l'objet de collection côtoyait les créations de la modernité à partir d'affinités électives. Cette aimable symbiose disparaît au profit d'une nouvelle culture revendiquant sans fausse honte un ludisme fondé sur la séduction immédiate qu'engendre un objet spectaculaire dont la fonctionnalité ploie sous la surcharge décorative. L'objet présenté, élevé au rang de star, devient une fin en soi. Sans être rangé dans la catégorie supérieure des arts plastiques, il procède d'un acte créateur qui tend au sublime. Le designer ou le décorateur jouent une

09. Jean Nouvel, Le Saint-James hotel, Bouliac, France, 1989.
10. Jean Oddes's apartment.

09. Jean Nouvel, hôtel Le Saint-James, Bouliac, 1989.
10. Appartement de Jean Oddes.

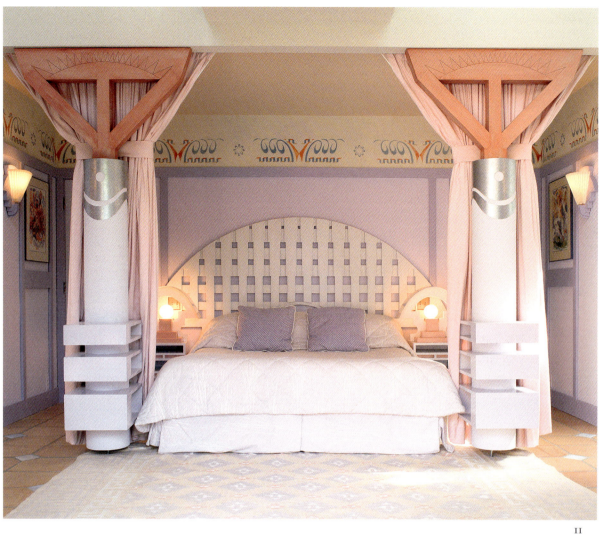

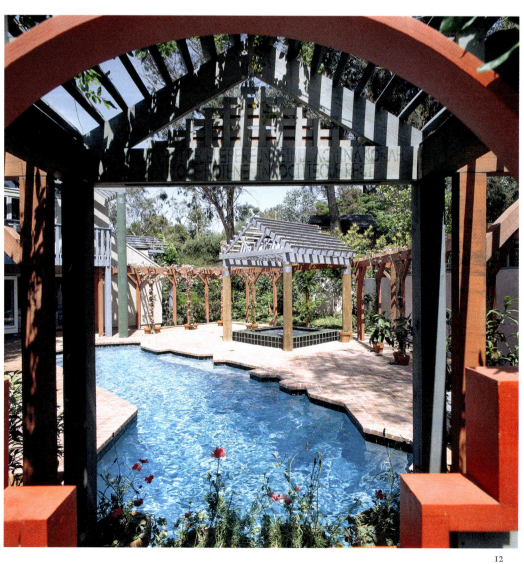

11. Charles Jencks, bedroom, Elemental House, California, early 1980s.
12. Charles Jencks, swimming pool, Elemental House, California, early 1980s.

11. Charles Jencks, chambre, Elemental House, Californie, début des années 1980.
12. Charles Jencks, piscine, Elemental House, Californie, début des années 1980.

an unclassifiable score that projected the viewer or connoisseur beyond the limits of linear or didactic history, into a stimulating and joyful no-man's-land.

However, this undeniably real sensation should not make us forget that the diversity of proposals from new designers affirmed their desire to create the style of the post-industrial world, in complete contradiction with the universalism of the proponents of Modernity. Thus there emerged a world of furniture and objects that were critically described as "non-unitary"—devoid of visual unity and made of collages, citations, piling-up and patching-together. In a world where everything was possible, such an approach was just as capable of providing the foundations for an unprecedented formal language, with talents as Robert Venturi, Denise Scott Brown, Alessandro Mendini, Ettore Sottsass, and Shiro Kuramata, for example, as of subscribing to a system of signs that referred to the past.

Designers were no longer at the service of the unified vision of a dominant ideology, but tasked with illustrating a plurality of tendencies that constituted as many metaphors of a world in the process of globalisation, where hybridisation became the rule. This aesthetic eluded any theorisation as it became constrained within the moment of seeming futility. For want of anything better, what objects were really all about was their "look": the plebeian pomp that is accessible to all, even if only through the interplay of several "trendy" sectors of activity. The designer, stylist, couturier, accessoriser, hairdresser … all had the image of their creations reflected in a hall of bevelled mirrors where, just for an instant, anyone could become a star.

Under pressure from the media, always out for hype, cult designers in turn became brands, logos. Rather than pondering their identity, they would be more

partition inclassable qui projette le spectateur ou l'amateur hors de toute histoire linéaire ou didactique, mais bien dans un *no man's land* stimulant et joyeux.

Mais cette sensation, dont la réalité est incontestable, ne doit pas faire oublier que la diversité des propositions des nouveaux créateurs affirme leur volonté de créer le style du monde postindustriel, en totale contradiction avec l'universalisme des tenants de la modernité. Ainsi se met en place un univers de meubles et d'objets, qualifiés par la critique de « non unitaires », c'est-à-dire dénués d'unité plastique mais faits de collages, de citations, de ravaudage, d'amoncellement. Dans un monde de tous les possibles, une telle démarche peut aussi bien fonder un langage formel inédit, avec des talents aussi divers que Robert Venturi, Denise Scott Brown, Alessandro Mendini, Ettore Sottsass ou Shiro Kuramata par exemple, que s'inscrire par un système de signes en référence au passé.

Le créateur n'est plus au service de la vision unifiée d'une idéologie dominante, mais chargé d'illustrer une pluralité de tendances qui sont autant de métaphores d'un monde en voie de mondialisation où le métissage devient la règle. Cette esthétique échappe à toute théorisation dès lors qu'elle tend à s'enfermer dans l'instant d'une apparente futilité. L'enjeu réel de l'objet, faute de mieux, c'est le look, ce faste plébéien accessible au plus grand nombre, ne serait-ce que par l'interaction de quelques secteurs d'activités « branchés ». Le designer, le styliste, le couturier, l'accessoiriste, le coiffeur… se renvoient l'image de leurs créations dans une galerie des glaces aux miroirs biseautés où chacun peut devenir une star l'espace d'un instant.

Sous la pression des médias, toujours soucieux de promotion, le créateur d'objet culte devient à son tour une marque, un logo. Il ne se pose pas la question

concerned with their status, knowing that, to survive, they had to sign up to a system of constant contradictions and random choices. They were no longer called upon to invent a progressive vision of the world, but to feed imaginations with unlikely forms deployed in a vast, playful festival. They managed it all the better since many 1980s designers were self-taught and would "glean from a knowledge in tatters the scattered elements of a world to be rediscovered".[2] Dandies at the meeting point of two worlds, they were answerable to no-one.

Having reached this point in my analysis, it can clearly be concluded that this post-industrial aesthetic is indeed that of Postmodern society. Its determination to dismantle Modernity and set itself up "as a parodic metaphor of what once was and still is reputed to be unsurpassable"[3] paradoxically reflects the emergence of a new absolutism. For, beneath its appearance of casualness and its dressing-up in multiple referents, the Postmodern aesthetic played its part in industrial society's swing towards a worldwide service economy, controlled by the financial sector. In this context of a global governance that is destructive or at the very least reductive of states and nations, the designers of the 1980s became, like this metamorphosis, stateless and elusive.

However, the great variety in the aesthetics and decorative choices that they presented is no bar to an attempt at clarification. It is possible to distinguish the trends that, without forming into avant-gardes, were no less a matter of formal strategies which led to creative universes that constituted as many coteries and tribes—to take up some of the terminology that was in vogue at the time.

A non-exhaustive list of these could include the High-Tech and neo-industrial approaches, the Neobaroque, the kitsch, inspirations based on indiscriminate

de son identité, mais bien davantage celle de son statut, sachant que, pour survivre, il doit s'inscrire dans un système de contradictions permanentes et de choix aléatoires. On ne lui demande pas d'inventer une vision progressiste du monde, mais d'alimenter l'imaginaire avec les formes improbables déployées dans une vaste fête ludique. Il y parvient d'autant mieux que le designer des années 1980 est bien souvent un autodidacte « qui prend dans un savoir en miettes les éléments épars d'un monde à retrouver[2] ». Dandy à l'interface de deux mondes, il n'a de compte à rendre à personne.

Parvenus à ce stade de notre analyse, il apparaît *in fine* que cette esthétique postindustrielle est bien celle de la société postmoderne. Son acharnement à démanteler la modernité et à s'ériger « en une métaphore parodique de ce qui a été et de ce qui est réputé indépassable[3] » renvoie paradoxalement à l'émergence d'un nouvel absolutisme. Car, sous ses aspects désinvoltes, sous ses déguisements aux multiples référents, l'esthétique postmoderne participe bien de ce basculement de la société industrielle dans une société de services de dimension planétaire et coiffée par le secteur financier. Dans cette perspective de gouvernance mondiale, destructrice, ou à tout le moins réductrice des États et des nations, les créateurs des années 1980 sont, à l'image de cette métamorphose, devenus apatrides et insaisissables.

Pour autant, la grande variété des esthétiques et des choix décoratifs qu'ils proposent n'interdit pas un effort de clarification. Il est possible de distinguer les tendances qui, sans se constituer en avant-gardes, n'en relèvent pas moins de stratégies formelles débouchant sur des univers créatifs qui sont autant d'îlots, de chapelles, de tribus — pour reprendre la terminologie en vogue à l'époque.

13. Robert Venturi and Denise Scott Brown, Gordon Wu Hall, Princeton University, United States, 1983.
14. Robert Venturi and Denise Scott Brown, Gordon Wu Hall, Princeton University, United States, 1983.

13. Robert Venturi et Denise Scott Brown, Gordon Wu Hall, université de Princeton, États-Unis, 1983.
14. Robert Venturi et Denise Scott Brown, Gordon Wu Hall, université de Princeton, États-Unis, 1983.

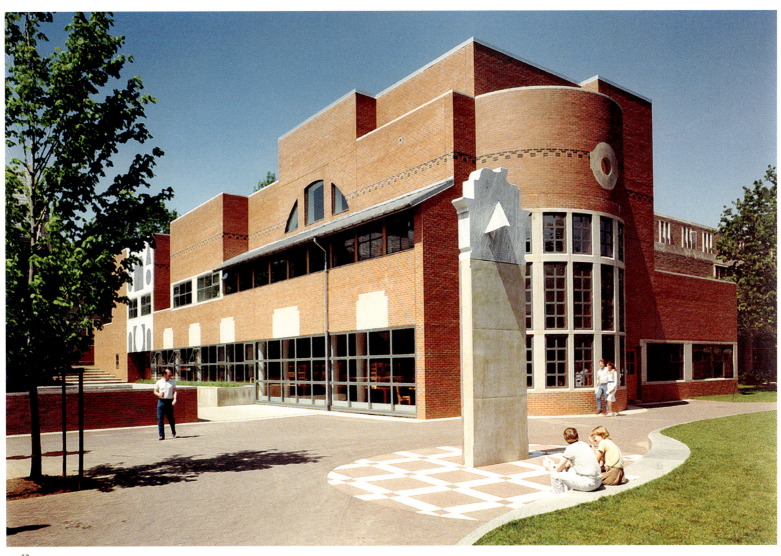

13

14

eclecticism, and collections of piecemeal citations often diverted from their original meaning. All of these contrasting directions were nonetheless interconnected by a consensus: that of total freedom of choice being afforded to designers, who could drift from one to the other at will, whether for one-off pieces or for limited or larger editions. The world of interiors in the 1980s thus revealed itself as abundant in innovation and events, as was the fashion world, with which it shared many affinities.

Still, these classifications are more a matter of convenience than they are genuinely justified. Besides the fact that they muddle the good and the less good in with each other, they do not take account of the creative efforts of the most gifted designers, who sought to give the best of themselves within a resolutely contemporary approach, albeit one marked by references to a real or imaginary past.

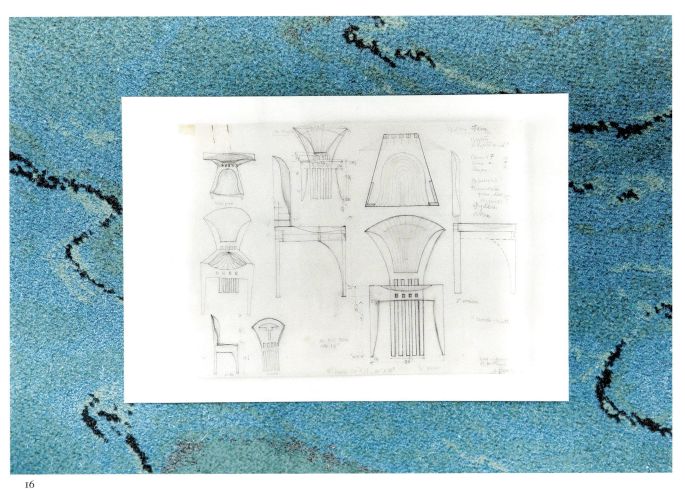

16

Sans être exhaustif, on peut ainsi retenir des approches high-tech ou néoindustrielles, des univers néobaroques ou kitsch, des inspirations relevant d'un éclectisme à tout va, un recueil de citations fragmentaires souvent détournées de leur sens premier. Autant de directions contrastées que lie pourtant un consensus, celui de la liberté totale de choix accordée au créateur, qui peut voguer de l'une à l'autre et opter à sa convenance pour la pièce unique, la grande ou la petite série. Le monde de la décoration des années 1980 se révèle ainsi riche d'innovations et d'événements, à l'instar du monde de la mode dont il partage maintes affinités.

Toutefois, ces classifications sont plus commodes que réellement fondées. Outre qu'elles font côtoyer le bon et le moins bon, elles ne rendent pas compte de la démarche créative des plus doués, qui visent à donner le meilleur d'eux-mêmes dans une voie résolument contemporaine, bien qu'empreinte de références à un passé réel ou imaginaire.

15. Robert Venturi and Denise Scott Brown, Gordon Wu Hall, Princeton University, United States, 1983.
16. Charles Jencks, drawing of the *Sun* chair, 1985.

15. Robert Venturi et Denise Scott Brown, Gordon Wu Hall, université de Princeton, États-Unis, 1983.
16. Charles Jencks, dessin de la chaise *Sun*, 1985.

### On the ruins of the Industrial Revolution

Among the avenues of 1980s aesthetics that have been discussed, a particularly treasured one was that which fostered a special relationship with the forsaken world of industrial civilisation. The critic Olivier Boissière painted a somewhat humorous portrait of a typical devotee of this new trend: "The pathetic urban white-collar worker returns to his loft, shuts away his pseudo-overalls in a factory cupboard, dines from canteen crockery and sleeps in a hospital bed. He uses the ostensible accessories of the labourer's world. Cheap thrills."[4]

This attitude, which is that of the "new elites" in Christopher Lasch's vision of them,[5] cannot help but make us think of rustic furniture enthusiasts from the "hippie" years, except that the references to the past were no longer expressed in bucolic terms but in urban ones. Rather than rustic tables, grandmothers' wardrobes or cart wheels transformed into chandeliers, the preference now went to craftsmen's workbenches, postal sorting cabinets and metal lamps used to light different workstations. It was as if nostalgia for a vanishing rural world had given way to one for an industrial world in crisis.

It was two New York journalists, Joan Kron and Suzanne Slesin, who in the late 1970s catalogued examples of High-Tech stereotypes—dozens of simple-looking objects featuring rudimentary technology and made of cheap metal.[6] Often bearing the patina of time, these anonymous, mundane objects became increasingly popular and sparked a flourishing market that still today is far from waning. Their modest functionality and understated forms reflect a humble modernity, a thousand leagues away from the sophisticated design of the polite, polished pieces that came from the Bauhaus's "beauty through function" current.

### Sur les ruines de la révolution industrielle

Parmi les pistes proposées sur l'esthétique des années 1980, il en est une particulièrement prisée, celle qui entretient des rapports privilégiés avec le monde en déshérence de la civilisation industrielle. Non sans humour, le critique Olivier Boissière dresse le portrait du passionné type de cette nouvelle tendance : « Le col blanc urbain et dérisoire retrouve son loft, serre sa pseudo-salopette dans un placard d'usine, dîne dans les plats de la cantine et dort dans un lit d'hôpital. Du monde ouvrier, il use les accessoires ostensibles. *Cheap thrills*[4]. »

Cette posture, qui est celle des « nouvelles élites » dans le sens que leur donne Christopher Lasch[5], fait irrésistiblement penser aux amateurs de meubles rustiques des années « baba cool », sauf que la référence au passé ne s'écrit plus en termes bucoliques mais en termes urbains. Aux tables rustiques, aux armoires de grand-mère, aux roues de charrettes transformées en lustres, on préfère désormais l'établi de l'artisan, les meubles-casiers du tri postal ou les lampes métalliques éclairant les différents postes de travail. Tout se passe comme si la nostalgie d'un monde rural en fuite avait fait place à celle d'un monde industriel en crise.

Il revient à deux journalistes new-yorkaises, Joan Kron et Suzanne Slesin, d'avoir inventorié à la fin des années 1970 tout ce qui relevait de stéréotypes high-tech, des dizaines d'objets à la technologie rudimentaire, de modeste apparence, conçus dans un métal pauvre[6]. Souvent patinés par le temps, ces objets anonymes et anodins ont connu un succès croissant et suscité un marché florissant, qui est loin d'être tari aujourd'hui. Leur modeste fonctionnalité jointe à une ligne sobre renvoie à une humble modernité, à mille lieues du design sophistiqué des pièces polies et polissées du courant « beau dans l'utile » issu du Bauhaus.

17. Marc Newson, *Pod of Drawers*, 1987, aluminium sheet on wood, fibreglass.

17. Marc Newson, chiffonnier *Pod of Drawers*, 1987, feuille d'aluminium sur bois, fibre de verre.

The designers of the 1980s did not prove impervious to this movement. But, unlike their predecessors such as the Castiglioni brothers and Jean Prouvé, who celebrated the tractor seat as a "must" of designerless design, they did it their own way, pushing the boundaries of their sphere of operation in a quest for new codes of expression.

Philippe Starck, for example, at the beginning of a very eclectic and active career characterised by perfect mastery of the market and the press, brought about a vibrant transformation of the everyday. With his *Néon* floor lamp, he brought the bewitching lights of funfairs and advertising into the home. Through colour and mobility, he transcended the simple tube fixed to the ceiling of an ordinary place, a true metaphor for pathetic aspirations to happiness in a time devoid of any collective ambition, whose cultural references were too often reduced to the image of the "winner" lost in contemplation/imitation of an imaginary America. At the other end of the decade, Sylvain Dubuisson manifested himself with the *Aéro* armchair (1987), a strange parody of a chair that is not a piece of furniture but rather an unlikely and unidentified object.

Ron Arad, a London-based Israeli, had fun with sheet metal and concrete in his diverse creations. In 1981 he produced an iconic piece that received considerable media hype: the *Rover Chair*, comprising a salvaged car seat fixed on a tubular steel structure. This ironic nod towards British middle-class mythologies recalled the sociologist Michael Thompson's 1979 book *Rubbish Theory*, an essay denouncing value judgements in design as null and void. In so doing, he castigated both the arrogance of the prevailing relativism and pretentions to universalism.

Les créateurs des années 1980 ne vont pas se montrer insensibles à ce mouvement. Mais, contrairement à leurs prédécesseurs, comme les frères Castiglioni ou Jean Prouvé, qui ont célébré le siège du tractoriste comme un must du design sans designer, ils vont le faire à leur manière, en repoussant les frontières de leur champ d'action en quête de nouveaux codes expressifs.

Ainsi, Philippe Starck qui, à l'orée d'une carrière très éclectique menée tambour battant avec une parfaite maîtrise du marché et des médias, opère une truculente métamorphose du quotidien. Avec son lampadaire *Néon*, il fait entrer dans la maison les lumières enchanteresses de la fête foraine et de la publicité. Par la couleur et la mobilité, il transcende le simple tube accroché au plafond d'un lieu ordinaire, véritable métaphore des dérisoires aspirations au bonheur d'une époque dénuée de toute ambition collective, dont les références culturelles se réduisent trop souvent à l'image du *winner* perdu dans la contemplation/imitation d'une Amérique imaginaire. À l'autre extrémité de la décennie, Sylvain Dubuisson se signale par le fauteuil *Aéro* (1987), étrange parodie d'un siège qui n'est pas un meuble mais un objet non identifié et improbable.

Ron Arad, Israélien installé à Londres, joue dans ses diverses créations de la tôle et du béton. Il livre en 1981 une œuvre emblématique, appelée à un grand succès médiatique, la *Rover Chair*, fauteuil composé d'un siège d'automobile de récupération fixé sur une structure d'acier tubulaire. Ce clin d'œil ironique aux mythologies de la *middle class* britannique renvoie à l'ouvrage du sociologue Michael Thompson, *Rubbish Theory* (« Théorie des détritus », 1979), un essai qui dénonce les jugements de valeur en matière de design comme étant nuls et non avenus. Il fustige ce faisant aussi bien l'arrogance du relativisme ambiant que la prétention à l'universalisme.

18. Sylvain Dubuisson, *Aéro* armchair, 1987, powder-coated steel, polyurethane skateboard wheels, Neoprene, Tolix.

18. Sylvain Dubuisson, fauteuil *Aéro*, 1987, acier époxy, roulettes de skateboard en polyuréthane, Néoprène, Tolix.

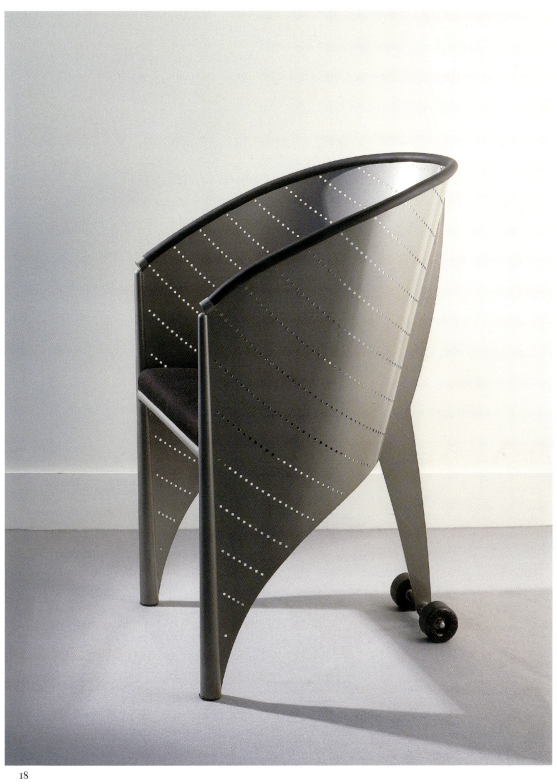

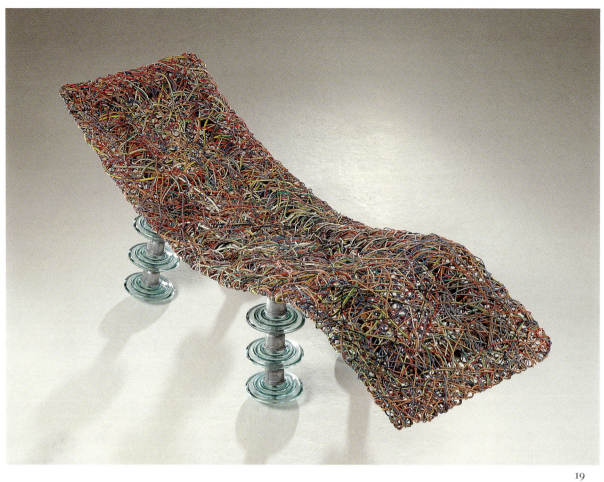

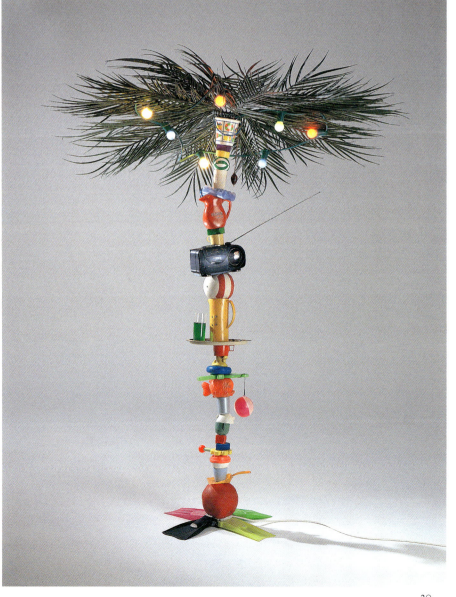

19. Rajdar Coll-Part, *Chaise longue électrique* chair, 1990, perforated copper sheet with interwoven electrical cables.
20. Rajdar Coll-Part, *À Gérard* lamp/parasol, 1996, steel rod with various plastic toys, palm fronds and accessories.
21. Vincent Bécheau, chairs, 1982-1983, corrugated polyester sheet, seat in lacquered blockboard.

19. Rajdar Coll-Part, *Chaise longue électrique*, 1990, tôle perforée, cuivrée et tressée de fils électriques.
20. Rajdar Coll-Part, lampe ou parasol *À Gérard*, 1996, tube acier, diverses palmes, jouets et accessoires en plastique.
21. Vincent Bécheau, chaises, 1982-1983, tôle ondulée polyester, assises en bois latté laqué.

In fact, Ron Arad's work followed on from that of the German group Des-in, founded in Berlin in 1974, which enacted its recycling-themed creations within the framework of a vision of design that was at once ecological and sensorial. This waste-based design set a precedent not only within Germany but also beyond, giving rise to the superb exhibition "Déchets: L'art d'accommoder les restes" ("Rubbish: The Art of Accommodating Remnants") at Paris's Centre Pompidou in 1984. In a perhaps more distinguished register, the very popular 1980s trend for reissuing earlier designs—which, after all, is just another form of recycling—should not go unmentioned.

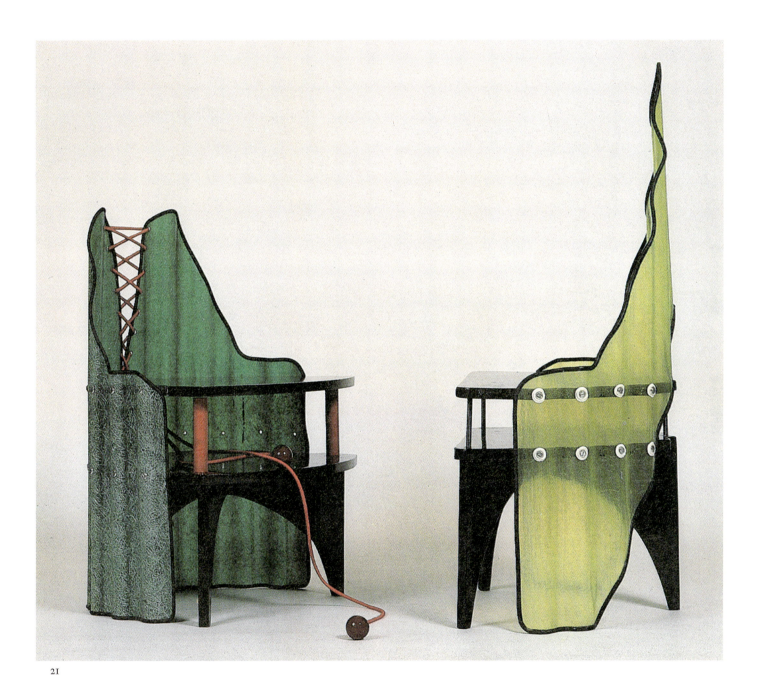

21

En fait, Ron Arad s'inscrit dans la continuité du groupe allemand Des-in, fondé à Berlin en 1974, qui ordonne ses créations autour du recyclage dans le cadre d'une conception à la fois écologique et sensorielle du design. Ce design du déchet va faire école, pas seulement en Allemagne, jusqu'à donner lieu à une superbe exposition « Déchets. L'art d'accommoder les restes » au Centre Georges-Pompidou en 1984. Dans un registre peut-être plus distingué, on ne saurait passer sous silence l'activité très en vogue en ces années 1980 de la réédition qui est, après tout, une forme comme une autre de recyclage.

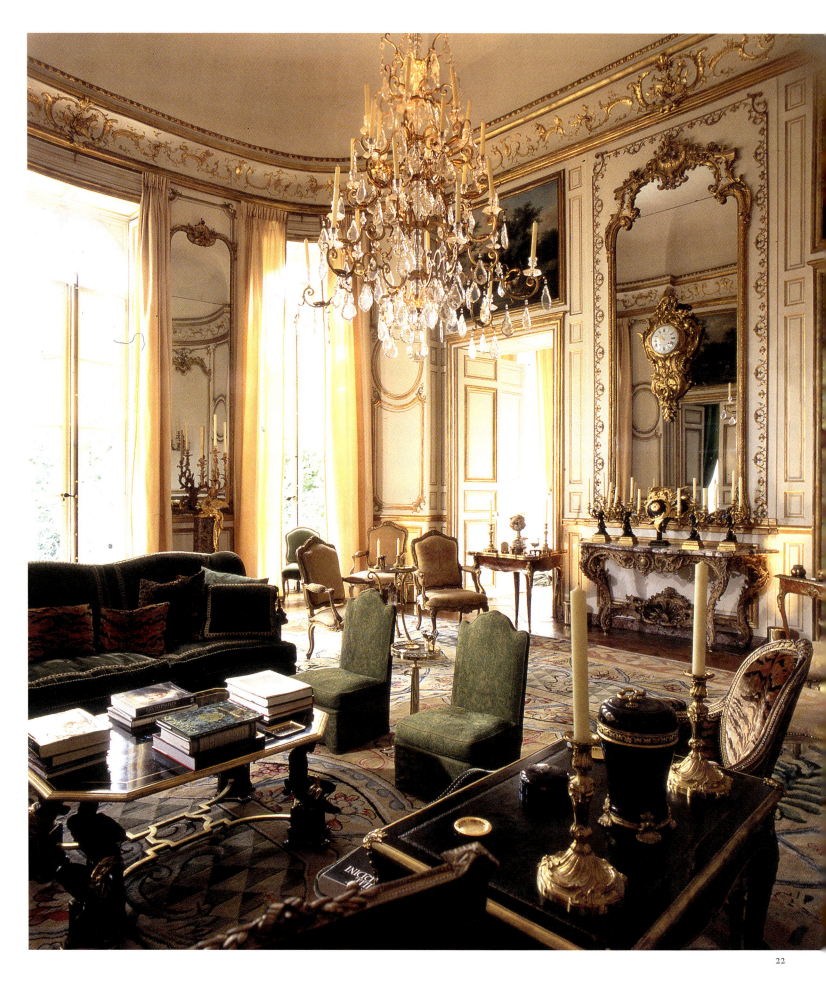

22. Hubert de Givenchy's apartment, Paris, 1993.

22. Appartement de Hubert de Givenchy, Paris, 1993.

## Neobaroque and Neoprimitivism

In the early 1980s, the expression "Neobaroque" was used by critics to designate everything and its opposite. This semantic roaming indicates at the very least a difficulty in conceptualising, or simply in defining, the new objects that were looming up centre stage in the decorative arts world.

After decades of functionalist design—the true banner of Modernity—how were pieces marked by irrationality, illogicality, hybridisation and ornament to be addressed? All these were heresies that reminded Postmodern individuals of their ability to move around within a decentralised culture. This culture's aim was not to change the world, but to enrich it by generating allusions and illusions.

In fact, that term "Neobaroque" is a very broad catch-all, as was clearly demonstrated by the exhibition titled "Baroques 1981", organised by Catherine Millet, then director of the ARC (the research and production workshop of France's Mobilier National), at the Musée d'Art Moderne de la Ville de Paris in 1981. It encompasses not only historical references to the Baroque age but also to other more specifically Mannerist ones, and not only a return to a certain brutalism of the "primitive" arts but also a deviation into the deliberate bad taste of kitsch. Even so, the Baroque was a favourite realm for Postmodern designers. It satisfied their liking for irony and paradox, for transgressing traditional codes and, it must be acknowledged, for a certain egotistical indulgence in tune with the triumphant individualism of the 1980s.

An artistic geography of these "baroque" aesthetics can to some extent be sketched out around a few major countries. But while national sensibilities may be detected, their output was rapidly redistributed by transnational carriers—that

## Néobaroque, néoprimitivisme

Au début des années 1980, l'expression « néobaroque » apparaît sous la plume des critiques pour désigner tout et son contraire. Cette errance sémantique signale pour le moins la difficulté à conceptualiser, ou tout simplement à définir, les nouveaux objets surgissant sur le devant de la scène des arts décoratifs.

Après des décennies de design fonctionnaliste, véritable étendard de la modernité, comment convient-il d'aborder des productions marquées par l'irrationnel, l'illogisme, le métissage et l'ornemental ? Autant d'hérésies qui renvoient l'individu postmoderne à sa capacité à se déplacer dans une culture excentrée. Celle-ci n'a pas vocation à changer le monde mais à l'enrichir en générant l'allusion et l'illusion.

En fait, ce terme de « néobaroque » est un vaste fourre-tout, ce qu'a bien montré, dès 1981, l'exposition organisée par Catherine Millet, alors directrice de l'ARC, au musée d'Art moderne de la Ville de Paris sous le titre « Baroques 1981 ». On trouve aussi bien des références historisantes à l'âge baroque que d'autres plus spécifiquement maniéristes, aussi bien un retour à un certain brutalisme des arts « primitifs » qu'une dérive dans le mauvais goût assumé du kitsch. Pour autant, le baroque est bien un lieu de prédilection du créateur postmoderne. Il satisfait son goût pour le second degré et le paradoxe, une transgression des codes traditionnels et, il faut bien le reconnaître, une certaine complaisance égotique en phase avec l'individualisme triomphant des années 1980.

On peut dans une certaine mesure esquisser une géographie artistique de ces esthétiques « baroques » autour de quelques grands pays. Mais si des sensibilités nationales peuvent se dessiner, leur production se trouve rapidement redistribuée par ces vecteurs transnationaux que sont les galeries, les Salons,

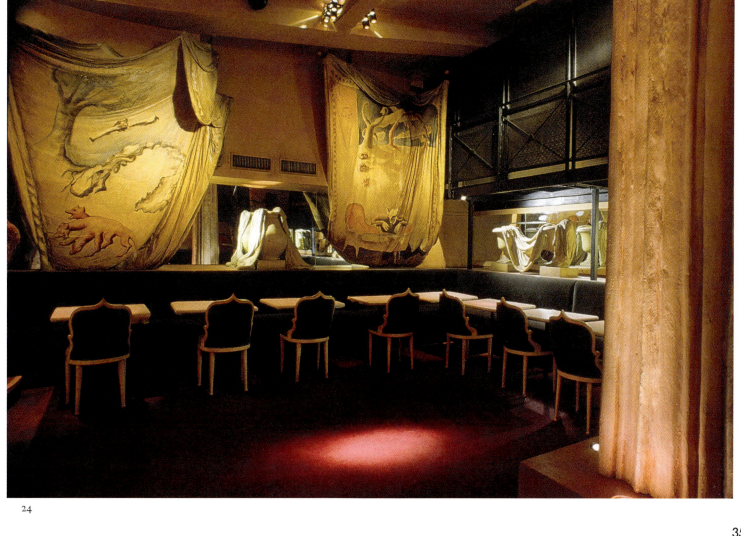

23. André Dubreuil, candle holders, 1997–1998, steel with glass beads, in the dining room at his family château.
24. Gérard and Elizabeth Garouste with Mattia Bonetti, Le Privilège club at Le Palace, Paris, 1980.
25. Philippe Starck, Cristal Room, Baccarat restaurant, Moscow.

23. André Dubreuil, photophores, 1997–1998, acier et perles de verre, dans la salle à manger de son château de famille.
24. Gérard et Elizabeth Garouste, Mattia Bonetti, club Privilège du Palace, Paris, 1980.
25. Philippe Starck, La Cristal Room, restaurant Baccarat, Moscou.

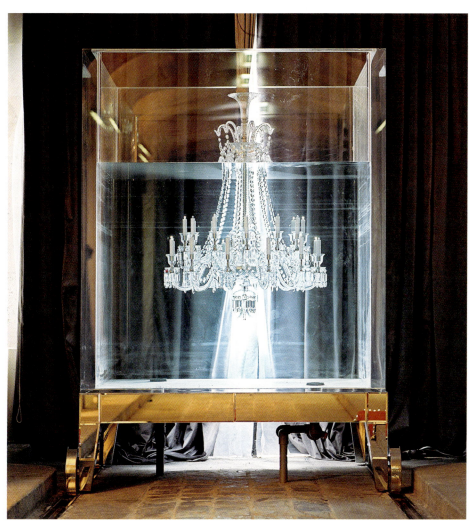

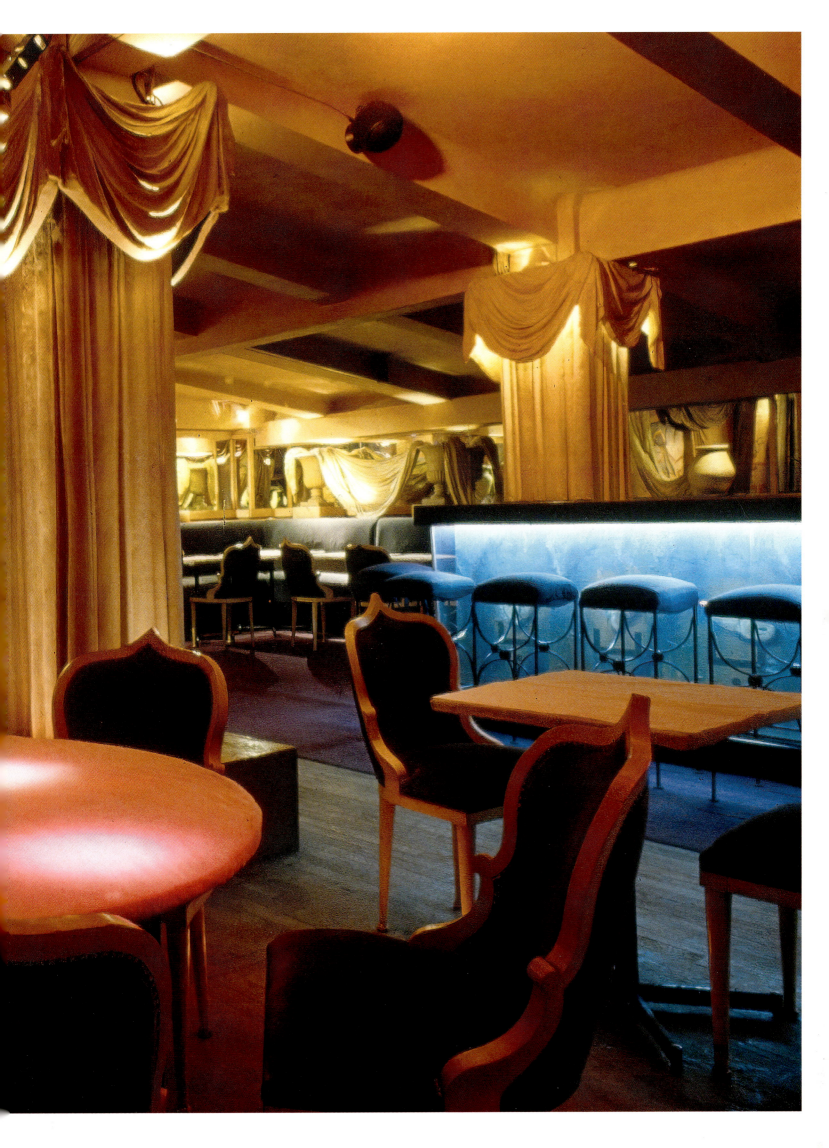

is, the galleries, fairs, auction houses and interior design offices that served a cosmopolitan clientele over-informed by the media. So many so-called must-haves are induced by a big dose of marketing.

In 1980s France, the design duo Elizabeth Garouste and Mattia Bonetti were at the forefront of the field. Their work oscillated between Neobaroque and Neoprimitivism, a duality that was not antagonistic but situated at the interface between the two mannerisms. In 1981, Fabrice Emaer entrusted them with the refurbishment of the nightclub Le Palace which, through its peer networks, soon proved a key venue for a colourful crowd for whom partying had become the ultimate refuge in those difficult times. It was via the painter Gérard Garouste, Elizabeth's husband, that they secured the commission, and he was tasked with painting decorative murals in Le Privilège, the private restaurant-discotheque in Le Palace's basement. The two artists described the atmosphere that was created in both establishments as phantasmagorical, at the very least a baroque world perhaps inspired by Venetian theatre, but rich in illusions and allusions. This window onto timelessness was one of the keys to their success and was an attitude shared by Gérard Garouste, whom the critic Élisabeth Védrenne emphasised "hides behind myths and styles to dramatise that thing that is the most fleeting within us: memory".[7]

The tone had been set: one of an era when design took its place within a fictional vagueness where personal mythologies that thrived as much on high culture as on the popular realm of cartoons and cinema flourished.

Within this vein, some strong personalities emerged, the formal and expressive richness of whose work has been confirmed over time. One such is Pucci

les maisons de ventes et les bureaux de décorateurs au service d'une clientèle cosmopolite surinformée par les médias. Autant de «coups de cœur», ces nouveaux musts du marché sont bien souvent induits par un «coup de pub».

Dans la France des années 1980, le couple de créateurs Elizabeth Garouste et Mattia Bonetti tient le devant de la scène. Leur travail oscille entre néobaroque et néoprimitivisme, une dualité qui n'est pas un antagonisme, mais qui se situe à l'interface de tous les maniérismes. En 1981, Fabrice Emaer leur confie la décoration du Palace, qui s'affirme rapidement comme le lieu incontournable où se retrouve, à travers ses réseaux affinitaires, un monde bigarré dont la fête est devenue l'ultime refuge en ces temps difficiles. C'est par le biais du peintre Gérard Garouste, mari d'Elizabeth, qu'ils ont obtenu ce chantier, Garouste ayant la charge du décor mural du Privilège, le restaurant-discothèque privé situé en sous-sol du Palace. Dans les deux établissements est créée une ambiance que les deux artistes qualifient de fantasmagorique, à tout le moins un univers baroque peut-être inspiré du théâtre vénitien, mais riche d'illusions et d'allusions. Cette porte ouverte sur l'intemporel est l'une des clés de leur succès. Une posture qui est aussi celle de Gérard Garouste, dont la critique Élisabeth Védrenne souligne qu'il «se cache derrière les mythes et les styles pour mettre en scène ce qu'il y a de plus fuyant en nous, la mémoire[7]».

Le ton est donné, celui d'une époque où la création s'inscrit dans une nébuleuse fictionnelle dans laquelle s'épanouissent les mythologies personnelles nourries aussi bien de culture savante que des univers populaires de la bande dessinée et du cinéma.

Dans cette veine surgissent des personnalités affirmées dont le temps

26. Gérard and Elizabeth Garouste with Mattia Bonetti, Le Privilège club at Le Palace, Paris, 1980.
27. Alain Domingo and François Scali, *Testui 1* armchair, 1982, PVC, painted Isoplan panel, frame in powder-coated metal tube, Némo.
28. Benjamin Baltimore, 1982, couch in coated wood, spray-painted with granite effect, with station lamps; railway lamp with concrete stand; fibro and granite table.

26. Gérard et Elizabeth Garouste, Mattia Bonetti, club Privilège du Palace, Paris, 1980.
27. Alain Domingo et François Scali, fauteuil *Testui 1*, 1982, PVC, bois isoplan peint, cadre en tube métal epoxy, Némo.
28. Benjamin Baltimore, 1982, divan en bois enduit, peinture granitée au pistolet, horloge de gare; lampe de voie ferrée avec piétement en béton; table en fibre-ciment et granit.

27

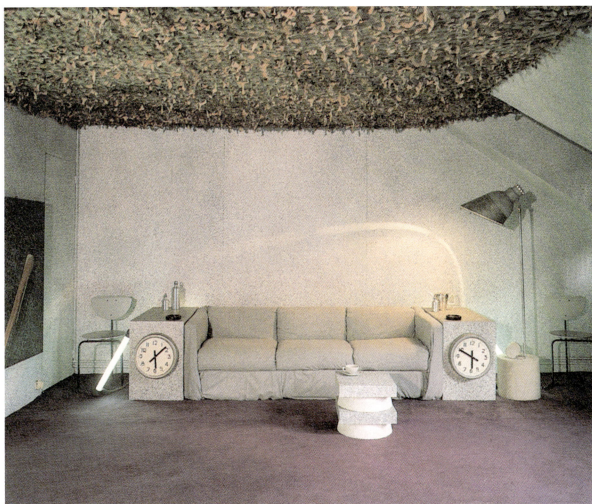

28

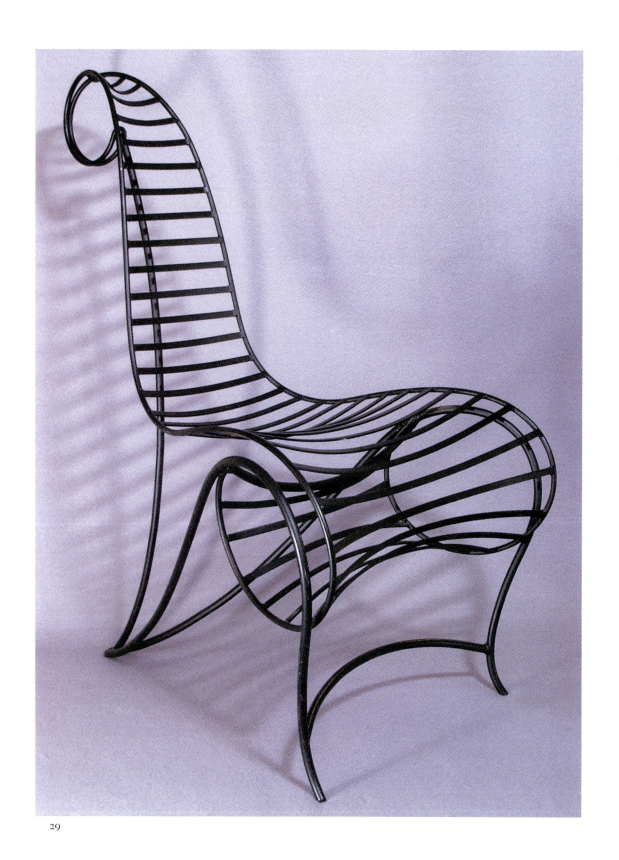

29. André Dubreuil, *Spine* chair, 1990, lacquered wrought iron.
30. Danny Lane, *Solomon* chair, 1988, polished glass and steel.

29. André Dubreuil, chaise *Spine*, 1990, fer forgé laqué.
30. Danny Lane, chaise *Solomon*, 1988, verre poli et acier.

de Rossi, an Italian who arrived in France in 1977 and had a high profile on the Paris scene. Although functional, his creations are luminous sculptures, faithful to his preoccupation with transforming reality into a dreamlike, phantasmagorical world. To do so, he used fragments of various pieces of furniture that he assembled with skill and sophistication. His taste for syncretism drove him to produced a series of objects called *Afrodomestici*, an ongoing dialogue with past and present African creations.

Coming from a more pronounced eclecticism, Olivier Gagnère revealed himself through his extensive output to be a veritable Proteus, equally at ease in interior design, furniture production or working with ceramics or glass. His collaboration with Ettore Sottsass in 1981–1982 directed him towards a roving tendency that enabled him to harmoniously combine classical heritage, local tradition and contemporary daring in an admirably mastered, invigorating synthesis.

Another leading light of the decade was André Dubreuil, designer of the *Spine* chair (1986), one of the most emblematic chairs of both his individual talent and its time. Boasting elegant simplicity albeit of a somewhat scrolling sort, it does not however fully represent its creator's very expansive output, which embodies a constant confrontation with traditional aesthetic canons in order to give them new life, extensively bolstered by often enigmatic ornaments and citations.

The Paris interiors world abounded in uniquely talented individuals who pertained to the "barbaro-baroque" aesthetic. Marco de Gueltzl loved rummaging through rubbish bins. He would find morsels of glass and metal in them, with which he would make "sculptures" that are actually functional objects with a unique aesthetic. In a different register, Sylvain Dubuisson stood out for his

a confirmé la richesse tant formelle qu'expressive de leur travail. Il en va ainsi de Pucci de Rossi, un Italien arrivé en France en 1977, très présent sur la scène parisienne. Bien qu'utilitaires, ses créations sont des sculptures lumineuses, fidèles à son souci de transformer le réel en un monde onirique et fantasmagorique. Pour ce faire, il utilise des fragments de meubles épars qu'il assemble avec un savoir-faire sophistiqué. Son goût pour le syncrétisme le conduit à réaliser des séries d'objets appelés *Afrodomestici*, dialogue permanent avec les créations africaines d'hier et d'aujourd'hui.

Relevant d'un éclectisme plus affirmé, Olivier Gagnère se révèle, à travers une œuvre considérable, un véritable Protée, aussi à l'aise dans la décoration, le mobilier, la céramique et la verrerie. Sa collaboration avec Ettore Sottsass en 1981-1982 l'a orienté vers un vagabondage qui lui permet de marier harmonieusement héritage classique, tradition locale et audaces contemporaines dans une synthèse vivifiante admirablement maîtrisée.

Autre personnalité phare de cette décennie, André Dubreuil est le créateur de la chaise *Spine* (1986), l'un des sièges les plus emblématiques à la fois d'un talent et d'une époque. D'une élégante simplicité quelque peu chantournée, elle ne résume pas pour autant la création très prolixe de son auteur. Celle-ci s'inscrit dans une permanente confrontation aux canons esthétiques de la tradition pour leur donner une vie nouvelle, à grand renfort de citations et d'ornements souvent énigmatiques.

Le monde parisien de la décoration regorge de talents singuliers qui participent de cette esthétique dite «barbaro-baroque». Marco de Gueltzl aime faire les poubelles. Il en rapporte des morceaux de verre et de métal avec lesquels

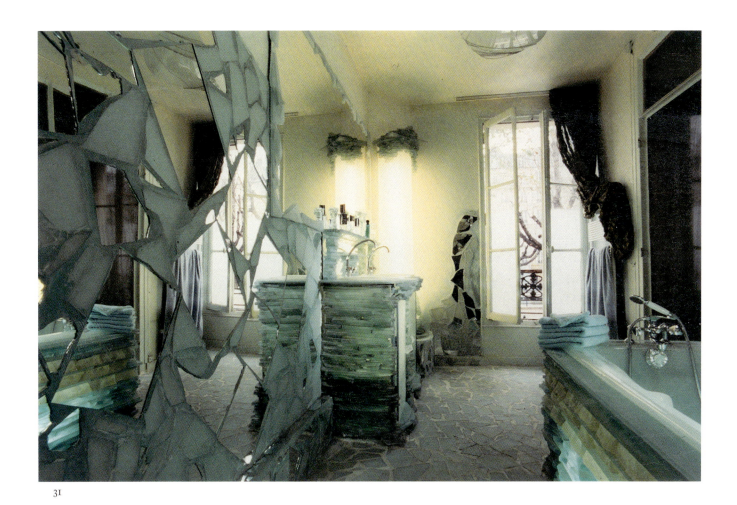

31

32

31. Marco de Gueltzl's apartment.
32. Christian Astuguevieille's apartment.

31. Appartement de Marco de Gueltzl.
32. Appartement de Christian Astuguevieille.

approach that brought together classical culture and innovative technology. His creations, such as his *Aéro* chair from 1987, harbour a certain taste for strangeness that for him was the way to convey meaning, all serving to assert that rationality should make way for a quasi-psychoanalytic relationship to the object.

Other names spring to mind, each offering their own distinct world: Christian Astuguevieille, notable for his powerfully evocative furniture made of rope; Eric Schmitt, master of wrought iron, whose mannerist virtuosity was also imbued with humour; Jean-Philippe Gleizes, who displayed a very rugged taste for raw materials; as well as Jacques Jarrige and Franck Evennou.

The establishment of the VIA (Valorisation de l'Innovation dans l'Ameublement), instigated in 1979 by the Ministry of Industry, was pivotal. A platform to encourage innovation in the design of furnishings, it would assert itself over the course of the 1980s as a vast laboratory of ideas and formal proposals from all manner of aesthetic orientations. In the form of project grants or by offering

33.

il réalise des « sculptures », qui sont en fait des objets utilitaires relevant d'une esthétique singulière. Dans un registre différent, Sylvain Dubuisson se signale par une démarche alliant culture classique et technologie innovante. Ses créations recèlent, comme sa chaise *Aéro* de 1987, un certain goût pour l'étrange, le moyen pour lui de conférer du sens, ce qui revient à affirmer que la rationalité doit s'effacer devant un rapport à l'objet d'ordre quasi psychanalytique.

D'autres noms viennent à l'esprit, chacun porteur d'un univers propre. Ainsi, Christian Astuguevieille se signale par des meubles façonnés de cordages d'une belle puissance évocatrice ; Eric Schmitt, maître du fer forgé, dont la virtuosité maniériste ne manque pas d'humour ; Jean-Philippe Gleizes, qui manifeste un goût très barbare pour les matières brutes, mais aussi Jacques Jarrige ou Franck Evennou.

Décisive est la fondation du VIA (Valorisation de l'innovation dans l'ameublement), créé en 1979 à l'instigation du ministère de l'Industrie, qui va s'affirmer dans la décennie 1980 comme un vaste laboratoire d'idées et de propositions formelles dans les directions esthétiques les plus diverses. Sous forme d'aides

33. Kristian Gavoille's apartment.

33. Appartement de Kristian Gavoille.

carte blanche, its director Jean-Claude Maugirard provided opportunities for both established artists such as Garouste & Bonetti and young designers who utilised the Neobaroque vein with brio. Among them, Vincent Bécheau and Marie-Laure Bourgeois designed a range of chairs in 1982–1983 that were produced by the Néotù gallery. These took inspiration from haute couture, which was found again in Anne Liberati and Joris Heetman's 1988 designs for the same gallery, particularly in their *Pin up* cabinet which recalls the style of Paco Rabanne. The designer Kristian Gavoille made his mark in 1987 with the elegant *Divine* pedestal table, the base of which fans out like a pleated skirt. For his carte blanche in 1990, he designed the extraordinary *Plaisir d'A* (*Pleasure of A*) armchair, composed of a very Minimalist cubic wooden seat and a metal backrest that irresistibly recalls 1950s garden furniture. In an almost crazy vein, Sylvia Corrette, with manufacturing undertaken by VIA/Fermob, presented the *Roxanne, princesse des Djinns* (*Roxanne, Jinns Princess*) armchair in metal and velvet, which invests the space with a very "Arabian Nights" atmosphere. A rich profusion of undeniable accomplishments but also, it must be recognised, a fair quantity of fleeting successes and swiftly forgotten hype, in the image of a time that encouraged ephemerality and short-lived crushes.

Home of underground movements since the 1960s, Great Britain, and especially the English capital, grew increasingly prominent in a time when design was following a path of protest or mere eccentricity. In London, four newcomers contributed to the regeneration of British interiors: André Dubreuil, who had been living there since 1968 and worked as an antiques dealer and painter-decorator, as well as Tom Dixon, Mark Brazier-Jones and Nick Jones. Together

à projets ou de cartes blanches, son directeur Jean-Claude Maugirard donne leur chance aussi bien à des artistes confirmés comme Garouste et Bonetti qu'à de jeunes créateurs qui vont exploiter avec brio la veine néobaroque. Parmi eux, Vincent Bécheau et Marie-Laure Bourgeois proposent en 1982-1983 une gamme de chaises et de fauteuils édités par la galerie Néotù, d'une inspiration très haute couture, que l'on retrouve chez Anne Liberati et Joris Heetman, qui dessinent en 1988 pour le même éditeur un cabinet *Pin up* très Paco Rabanne. Le designer Kristian Gavoille se signale en 1988 par l'élégante table *Divine*, dont la base se déplie dans l'espace en se plissant comme une jupe. Pour sa carte blanche en 1990, il conçoit l'étonnant fauteuil *Plaisir d'A*, qui se compose d'une assise cubique en bois très minimaliste et d'un dossier métallique qui rappelle irrésistiblement le mobilier de jardin des années 1950. Dans une veine quasi délirante, Sylvia Corrette, éditée par VIA/Fermob, présente en 1989 le fauteuil *Trône* en métal et velours, qui développe dans l'espace un univers très « Mille et une nuits ». Une profusion riche d'indéniables réussites, mais aussi, il faut le reconnaître, bien des succès éphémères et des promotions vite oubliées, à l'image d'une époque qui encourage le fugace et le coup de cœur…

Terre d'élection des mouvements *underground* depuis les années 1960, la Grande-Bretagne, et particulièrement sa capitale, gagne en importance à une époque où le design s'inscrit dans des veines contestataires ou plus simplement excentriques. À Londres, quatre nouveaux venus participent à la régénération de la décoration britannique, André Dubreuil, qui y habite depuis 1968 et y exerce le métier d'antiquaire et de peintre décorateur, Tom Dixon, Mark Brazier-Jones et Nick Jones. Ensemble, ils créent au début des années 1980

 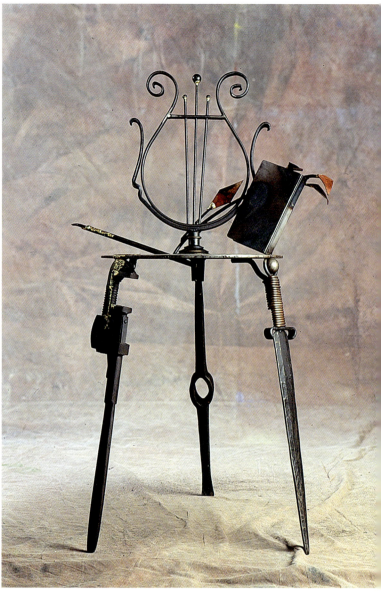

le mouvement Creative Salvage. Ils entendent produire dans un cadre artisanal des pièces uniques ou en petite série. Leur critique implicite de la rationalité pure les porte vers un goût prononcé pour les matériaux recyclés. Leur esthétique se joue dans un registre maniériste plein d'humour, d'une spontanéité qui leur permet de juxtaposer des univers fictionnels et poétiques variés.

Originaire de Nouvelle-Zélande, installé à Londres depuis les années 1960, Mark Brazier-Jones s'est d'abord épanoui dans le monde marginal de la musique et de la vidéo. Passionné par le travail du métal sous toutes ses formes, il revisite les objets du quotidien en leur assignant les formes les plus étranges. Sa chaise *Lyre* de 1986 est une pièce étonnante, assemblage d'éléments métalliques disparates, qui se veut un poème exalté à la gloire des grandes activités humaines. Cette veine fantastique se retrouve dans la *Wingback* chair de 1987 et dans le cabinet *Nemo* de 1988, édités par la galerie Avant-Scène à Paris.

Tom Dixon, pur produit de la culture punk, livre un mobilier qui serait l'ultime vestige d'une civilisation perdue, à l'instar de ses chaises faites d'objets métalliques recyclés : guidons de bicyclettes, poêles à frire, ustensiles de cuisine... Dans une veine plus historisante, Marc Newson, d'origine australienne, qui a débuté par des études de sculpture, réalise des sièges d'une belle ergonomie corporelle. Sa méridienne *Lockheed Lounge* de 1986 est un hommage métallique, façonné par ses soins, à Mme Récamier peinte par David, une pièce devenue mythique, promise aux prix les plus élevés du marché de l'art. Son chiffonnier *Pod of Drawers* de 1987 est visiblement inspiré d'André Groult, un des maîtres de l'Art déco.

34. Marc Newson, *Lockheed Lounge* chair in the Paramount hotel, 1988.
35. Mark Brazier-Jones, *Lyre* chair, 1987, various materials, one-off piece.
36. Anne Liberati and Joris Heetman, *Pin up* cabinet, 1988, painted wood, leather, metal.
37. Sylvia Corrette, *Roxanne princesse des Djinns* (Roxanne, Jinn Princess) armchair, 1989, metal and velvet, VIA/Fermob.

34. Marc Newson, chaise *Lockheed Lounge* dans l'hôtel Paramount, 1988.
35. Mark Brazier-Jones, chaise *Lyre*, 1987, techniques mixtes, pièce unique.
36. Anne Liberati et Joris Heetman, cabinet *Pin up*, 1988, bois peint, cuir, métal.
37. Sylvia Corrette, fauteuil *Roxanne princesse des Djinns*, 1989, métal et velours, VIA/Fermob.

they created the Creative Salvage movement in the early 1980s, setting out to produce one-off pieces and small editions in a craft context. Their implicit criticism of pure rationality drove them towards a pronounced taste for recycled materials. Their aesthetic employed a mannerist register that was full of humour and spontaneity, which enabled them to juxtapose various fictional and poetic realms.

Born in New Zealand and living in London since the 1960s, Brazier-Jones first flourished in the fringe world of music and video. Fascinated by metalwork in all its forms, he revisited everyday objects by assigning them the strangest of shapes. His *Lyre* chair from 1986 is an astonishing piece, an assemblage of disparate metal elements intended as an impassioned poem in honour of the highest human activities. This fantastical vein was found again in his *Wing back chair* from 1987 and his *Nemo* cabinet from 1988, both produced by the Avant-Scène gallery in Paris.

Tom Dixon, a pure product of Punk culture, supplied furniture that looks to be the final vestige of a lost civilisation, such as his chairs made of recycled metal objects: bicycle handlebars, frying pans, kitchen utensils… In a more historicising vein, Australian-born Marc Newson, who started out studying sculpture, created chairs that are designed to fit the body in a wonderfully ergonomic way. His *Lockheed Lounge* chaise longue from 1986—an homage in metal, fashioned by his own hands, to David's painting of Madame Récamier—would become legendary by fetching the highest ever price for a design object by a living designer at auction. His *Pod of Drawers* from 1987 is visibly inspired by André Groult, one of the masters of Art Deco.

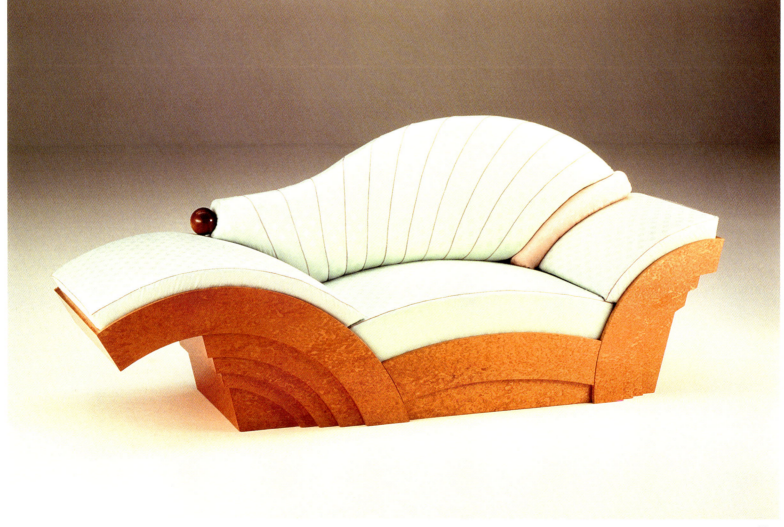

It is not easy to assign a defining tendency to German design, because of the number of centres of production in a country that had no true capital; and also because of the traditional cohabitation of opposing tendencies, between the craft tradition of *Blut und Boden* (*Blood and Soil*) and the international functionalism that the Bauhaus brought to its apogee.

The closure in 1968, for political reasons, of the famous Hochschule für Gestaltung in Ulm, which had been the temple of functionalist progressivism, opened the way for a long phase of protest whose radicalism went in a number of different directions. Thus, Siegfried Michael Syniuga, based in Düsseldorf, conceived chairs in 1983 and 1986 whose backrests cultivate impertinence and derisiveness. The Kunstflug group, also in Düsseldorf, proposed a kitsch alternative with much gilded wood and gaudy neon, humorously reinterpreting everyday rituals. This return of kitsch culminated with the *Barococo* composition presented in 1985 by four artists (including Tom Dixon) at the Möbel Perdu gallery in Hamburg. In a better-behaved vein, the metal artists and designers Helmut Schmid and Hans Walter Stemmann designed the *Sauvage* chaise longue, table and stool in 1985 for a Munich store, seeming to signal a return to luxury. But it was perhaps the Pentagon gallery in Cologne that best summarised the decade's aesthetic nihilism, with its motto: "The gallery exists not to defend any particular idea, but to betray."

38. Hans Hollein, *Vanity* dressing table, 1982, MID.
39. Hans Hollein, *Marilyn* sofa, 1980, Poltronova.
40. Ingo Maurer, *Fly Candle Fly* light installation, Harlem, New York, 2000.

38. Hans Hollein, coiffeuse *Vanity*, 1982, MID.
39. Hans Hollein, canapé *Marilyn*, 1980, Poltronova.
40. Ingo Maurer, installation de luminaires *Fly Candle Fly*, Harlem, New York, 2000.

Il n'est pas aisé d'assigner une tendance directive à la création allemande, en raison de la pluralité des centres de production dans un pays privé de véritable capitale ; en raison aussi de la traditionnelle cohabitation de tendances antagonistes, partagées entre la tradition artisanale du *Blut und Boden* et le fonctionnalisme international porté à son apogée par le Bauhaus.

La fermeture en 1968 pour des raisons politiques de la célèbre Hochschule für Gestaltung d'Ulm, qui fut le temple du progressisme fonctionnaliste, ouvre la voie à une longue phase contestataire dont le radicalisme épouse les voies les plus diverses. Ainsi, Siegfried Michael Syniuga, installé à Düsseldorf, signe des fauteuils (1983) et des chaises (1986) dont les dossiers cultivent l'impertinence et le dérisoire. Le groupe Kunstflug, également à Düsseldorf, propose une alternative kitsch à grand renfort de bois doré et de néons criards, réinterprétant avec humour les rituels du quotidien. Ce retour du kitsch culmine du reste avec la composition *Barococo* présentée en 1985 par quatre artistes (dont Tom Dixon) à la galerie Möbel Perdu de Hambourg. Dans une veine plus sage, les artisans en métal et designers Helmut Schmid et Hans Walter Stemmann ont conçu en 1985 pour un magasin de Munich la chaise longue *Sauvage* avec table et tabouret, qui semblent marquer un retour au luxe. Mais c'est peut-être la galerie Pentagon de Cologne qui résume le mieux le nihilisme esthétique de la décennie avec sa devise : « La galerie n'est pas là pour défendre un quelconque idéal, mais pour trahir. »

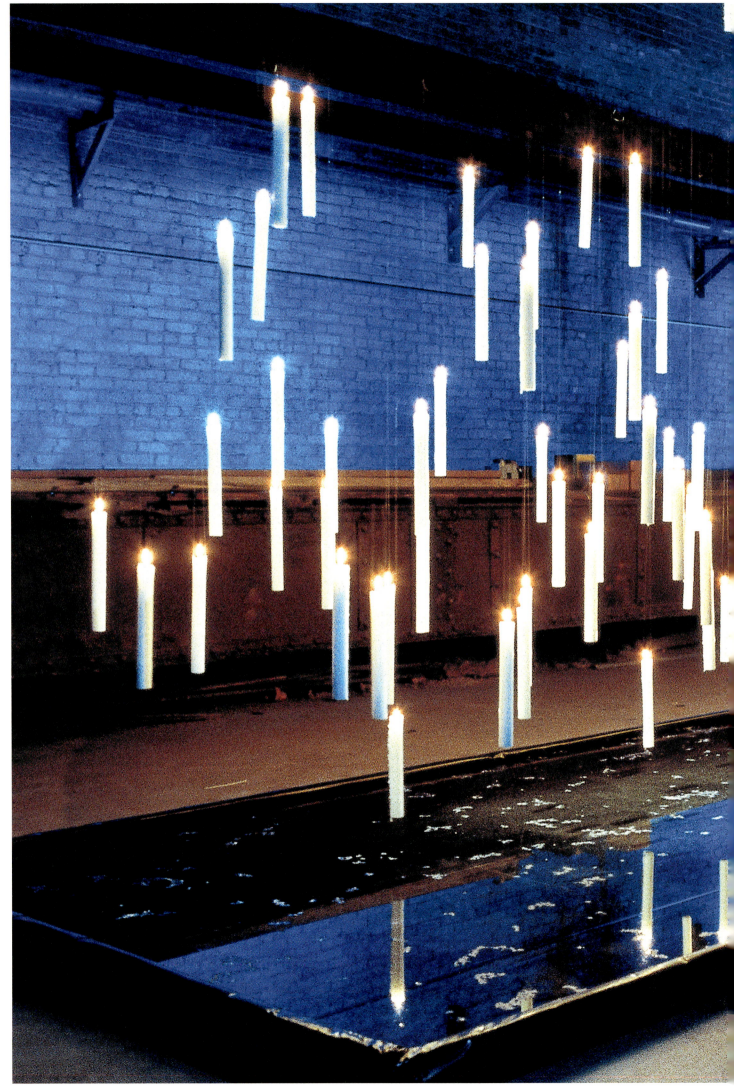

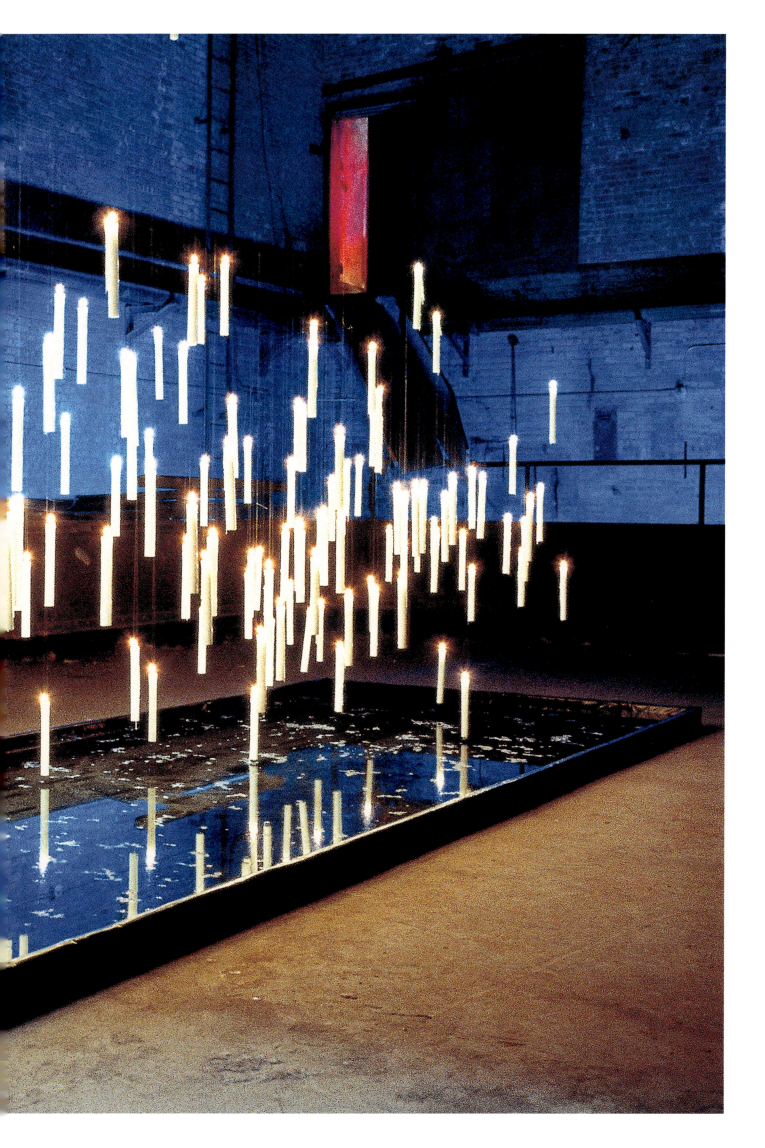

## Persistent Modernism

It fell to the German philosopher Jürgen Habermas to argue, in 1980, the hypothesis of Modernity's incompleteness, while still recognising that it required re-evaluation. In response to the fragmentation of design promised by the Postmodernists, the Neomodernists—for that is what they were to be called—set out to establish a new unifying aesthetic code whose primary requirement would be to maintain at least a minimum of universalist aims. Even so, they recognised that the Postmodern revolution had been salutary. It had allowed the world to take a step back from a Modernity that had a tendency to constrain itself within formal conservatism. In the domain of the decorative arts, yesterday's conquerors had become today's temple guards.

Redefining the territories of a renewed Modernity posed a difficult task. In this respect, Olivier Mourgue offers a convincing example. Indeed, he was one of very few designers in the 1970s who took into account the expectations of a new generation that was challenging imposed forms. He devised inventive modular furniture that offered the possibility of all sorts of transformations according to individual preferences, and at an affordable price. Intended for both offices and homes, it set out to replace items of furniture with functional, nomadic, poetic constructions. It must be acknowledged that this utopian Modernism came up against an attitude of hostile indifference within the profession, to the point where Mourgue chose to withdraw into teaching.

This was no doubt an orphan experience, the great merit of which was that it effectively demonstrated the Modernists' capacity to reinvent themselves. But the acceleration of history made it necessary to reach compromises with

## Persistances modernistes

Il revient au philosophe allemand Jürgen Habermas d'avoir défendu dès 1980 la thèse d'une modernité inachevée, tout en reconnaissant sa nécessaire réévaluation. À l'atomisation de la création promise par les postmodernes, les néomodernistes — car c'est bien ainsi qu'il faut les appeler — entendent répondre par un nouveau code esthétique fédérateur dont la première exigence serait de maintenir un minimum de visées universalistes. Pour autant, ils reconnaissent que la révolution postmoderne a été salutaire. Elle a permis une prise de recul face à une modernité qui avait tendance à s'enfermer dans un conservatisme formel. Dans le domaine des arts décoratifs, les conquérants d'hier étaient devenus les gardiens du temple.

La difficulté était grande de redéfinir les territoires d'une modernité renouvelée. À cet égard, l'exemple d'Olivier Mourgue est convaincant. Il est en effet quasiment le seul designer à prendre en compte dans les années 1970 les attentes d'une jeunesse contestataire des modèles imposés. Il compose un mobilier modulaire et inventif permettant toutes sortes de transformations au gré des préférences de chacun et à un prix abordable. S'adressant aussi bien au monde du bureau qu'à celui de la maison, il entend substituer au meuble des dispositifs fonctionnels nomades et poétiques. Ce modernisme utopiste se heurte, il faut bien l'admettre, à l'indifférence hostile de la profession, au point que l'artiste a préféré se retrancher dans l'enseignement.

Expérience orpheline sans doute, dont le grand mérite est bien de démontrer la capacité des modernistes à se renouveler. Mais l'accélération de l'histoire rend nécessaires des compromis avec les attentes du temps présent. L'affichage

the present. Visibly displaying Modernity was no longer a moral requirement as it had been in the time of the UAM (France's Union of Modern Artists). The Neomodernists had learned from the Postmodernists that every creation constitutes an autonomous unit capable of universally communicating the feeling of playing a part in social renewal. This was substantiated by Philippe Starck when he affirmed, "Modernity is not expressed through a purely formal pursuit [...]. It is closely related to social life, materials and manufacturing. If there is no social cohesion, or if it is out of context, the object is irrelevant."

41. Itsuko Hasegawa, private residence, Tokyo, Japan, 1985.

41. Itsuko Hasegawa, maison privée, Tokyo, Japon, 1985.

de la modernité n'est plus une exigence morale comme au temps de l'Union des artistes modernes. Les néomodernes ont appris des postmodernes que chaque création forme une unité autonome susceptible de communiquer à chacun le sentiment de participer au renouvellement social. C'est ce qu'accrédite Philippe Starck, qui affirme : « La modernité ne s'exprime pas dans une recherche formelle [...]. Elle est étroitement liée à la vie sociale, au matériau, à la fabrication. S'il n'y a pas de cohérence sociale, ou si elle est déplacée, l'objet est hors de propos. »

### Italian prevalence

Italy possesses a particularity in the history of design: that of a tension between, on the one hand, ideal design and functionalism that seeks to be universal, and on the other a constant quest for new definitions. In the 1960s, the Neo-Liberty movement followed by experiments in Radical Design, Pop architecture and Primary Design did not set out to impose solutions but rather to pose questions. This method of continually pushing back the limits of the field of design aimed mainly to call the certainties of the Modern Movement into question.

Andrea Branzi, a figurehead of Italy in the 1980s, considered that a new alliance needed to be established in post-industrial society: "The point of art is not to collaborate formally with industrial culture [...] but to develop new languages and new behaviours."

Unlike design in the countries of the North, which was marked in each case by a strong national flavour and a specific aesthetic exploration, new Italian design rested on a Latin identity, the special qualities of which enabled a pursuit of metaphysical and sensory questioning far removed from any sense of intransigent rationality. For Branzi, this aspect, untainted by pragmatism, came from "a strong and continuous presence of the culture of the surreal. By that I mean the domain that stemmed from international Surrealism, including Dadaism and metaphysical painting"—as perfectly incarnated by the work of De Chirico.

This way of giving depth to reality conferred a freedom and expressiveness that were apt to enhance creative resources. Italian design has historically been associated with acting outside the rules, and this characteristic ensured its

### Prévalence italienne

L'Italie présente une spécificité dans l'histoire du design, celle d'une tension entre le design idéal et le fonctionnalisme à vocation universelle d'une part et la quête permanente de nouvelles définitions d'autre part. Dans les années 1960, le mouvement Néo-Liberty, puis les expériences de design radical, architecture pop, design primaire ne cherchent pas à imposer des solutions mais plutôt à poser des questions. Cette manière de repousser continuellement les limites du champ d'action du design a pour finalité de remettre en cause les certitudes du mouvement moderne.

Andrea Branzi, l'une des figures tutélaires de l'Italie des années 1980, considère que dans la société postindustrielle une nouvelle alliance doit s'établir : « Le projet artistique n'est pas de collaborer formellement avec la culture industrielle [...] mais d'élaborer de nouveaux langages et de nouveaux comportements. »

À la différence du design des pays du Nord, marqué par une forte coloration nationale et une recherche esthétique spécifique, le nouveau design italien entend s'appuyer sur une identité latine, permettant par ses qualités propres d'élaborer des questionnements d'ordre métaphysique et sensoriel éloignés de tout esprit de rationalité intransigeante. Pour Andrea Branzi, cette qualité, épargnée de tout pragmatisme, tient à « une présence forte et constante de la culture du surréel. Par culture du surréel, on entend ce domaine issu justement de l'internationale surréaliste comprenant le dadaïsme et la peinture métaphysique », parfaitement incarnée dans l'œuvre de De Chirico.

Cette manière de donner de l'épaisseur au réel confère une liberté et une expressivité susceptibles d'accroître les ressources créatrices. Agir en dehors des règles est l'une des caractéristiques du design italien historique, qui lui a assuré

42. Nestor Perkal's apartment, Paris, 1989.

42. Appartement de Nestor Perkal, Paris, 1989.

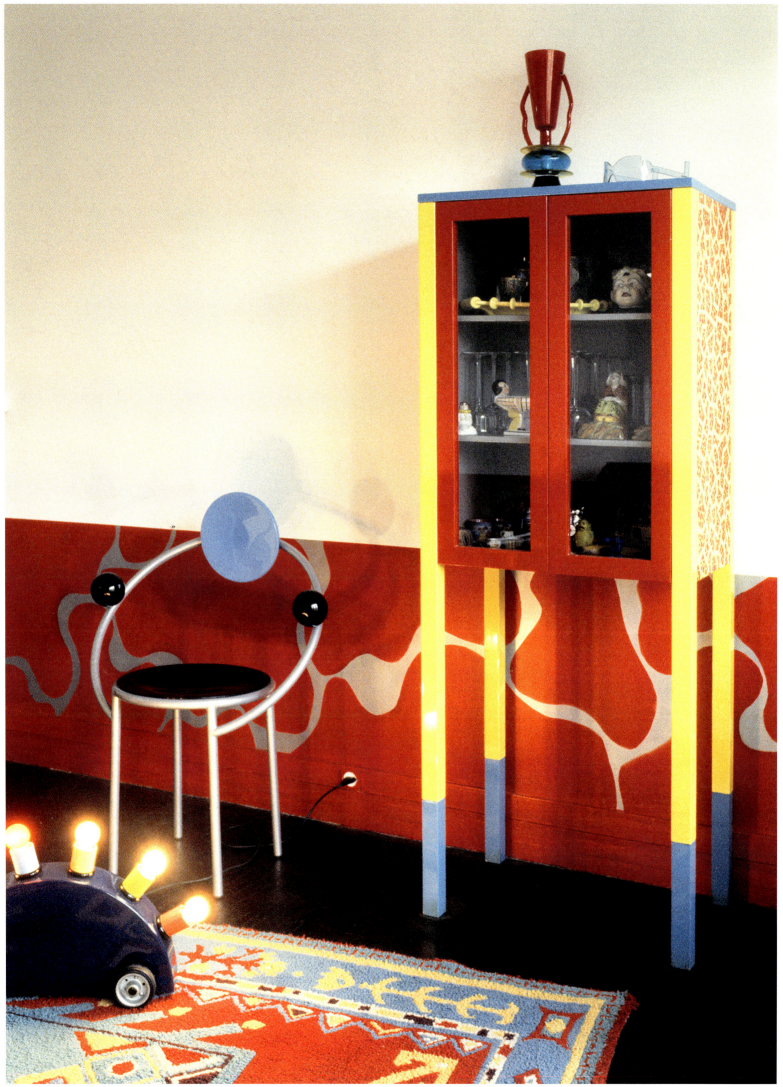

hegemonic success in the 1960s, endowing it with the diversity, energy and a sort of extravagance that set it in opposition to Nordic rigour and efficiency.

That proliferation of Latin creativity found a perfect home in the advent of Postmodern society. Furniture-making has always been part of a flexible and craft-based domain, able to produce sophisticated limited editions at an accessible price by combining the latest technologies with low-cost materials. These were the necessary conditions for creating "cult objects" that responded to an era where markets had shot up due to both very diverse demand and technological advances that enabled freedom of expression and differentiation between products. For many Italian designers, as Branzi notes, "design and technological research prove to be a great metaphor for humanity, a parable conscious of 'other' problems, other torments, a critical and polemical way of impacting the world of industrial certainties."

One of the best examples is the oeuvre of Gaetano Pesce, who worked on "diversified series". In what he called his "political" preoccupation with distancing himself from industrial manufacturing, the use of polyurethane foam enabled him to let fate play its part: each piece carried its own story related to its conception, and was consequently unique. It conveyed diverse expressive values, brought together under the title of "existential brutality". In 1980, Cassina invited him to create the *Dalila* chair in moulded rigid dark grey polyurethane, which had a wrinkled, battered, imperfect look about it. A forerunner of this chair is to be found in the *Golgotha* set from 1972, whose sagging silhouette it echoes.

43. Aldo Cibic, loft, Venice, 1992. The table in the foreground is by Grazia Montesi.
44. Nestor Perkal's apartment, Paris, 1989.

son succès hégémonique dans les années 1960 et lui a conféré cette diversité, cette énergie, cette forme d'outrance qui l'opposent à la rigueur et l'efficacité nordique.

Le foisonnement latin trouve dans l'avènement de la société de la post-modernité une terre d'élection. La production de mobilier s'est toujours inscrite dans un univers flexible et artisanal, à même de produire de petites séries sophistiquées à un prix accessible, en combinant technologies de pointe et matériaux bon marché. Telle est la condition nécessaire pour créer des « objets cultes » qui répondent à une époque où les marchés ont explosé à la fois par une demande hautement diversifiée et par les avancées technologiques qui permettent une liberté d'expression et de différenciation des produits. Pour beaucoup de créateurs italiens, comme le note Andrea Branzi, « le projet et la recherche technologique se révèlent être une grande métaphore humaine, une parabole consciente d'"autres" problèmes, d'autres tourments, une manière critique et polémique d'agir sur le monde des certitudes industrielles ».

L'un des meilleurs exemples est l'œuvre de Gaetano Pesce, qui travaille sur la « série diversifiée ». Dans son souci « politique », selon sa propre expression, de s'éloigner de la production de type industriel, l'utilisation de la mousse de polyuréthane lui permet de laisser le champ libre au hasard : chaque pièce est porteuse d'une histoire propre liée à sa conception et par conséquent unique. Elle est porteuse de valeurs expressives diversifiées et assemblées sous le vocable de « brutalité existentielle ». En 1980, Cassina lui propose de créer la chaise *Dalila* en polyuréthane moulé rigide gris foncé, qui présente un aspect ridé, cabossé et imparfait. La préfiguration de cette chaise renvoie à l'ensemble *Golgotha* de 1972, dont elle reprend la silhouette affaissée.

43. Aldo Cibic, loft, Venise, 1992. La table au premier plan est de Grazia Montesi.
44. Appartement de Nestor Perkal, Paris, 1989.

### Modernist resistance

The best Modernist designers realised that the time for action had arrived. This came in the form of a quest for diversity, in total opposition to the international aesthetic that had been put in place in the 1950s. "Good design" gave way to a plurality of propositions that formed a multitude of currents.

Many of this tendency's key figures considered that Modernity was an unfinished project; they then set out to secure their place within the lineage of great designers in order to build a cenotaph to past glories, as 19th-century architects had done with the eclectic tendency, so as to return to their conceptual and formal purity and sweep away the errors that had been committed and the compromises that had led to a situation where creativity was in crisis.

This memorial effort was part of a rediscovery and reassertion of interwar design: the Bauhaus for Germany, the UAM for France, the teachers at the Cranbrook Academy of Art in the United States such as Eero Saarinen and Charles Eames, and the creative output of Scandinavia and Italy would thus form the backbone of the Neomodernist vocabulary.

These excavations were often carried out by antiquarians who would also extract names such as Jean Prouvé, Charlotte Perriand, André Bloc and Mathieu Matégot from the margins of history, as well as interior designers such as Jacques Adnet, Maxime Old, André Arbus and Jean Royère. This market started to emerge in the 1980s in piecemeal fashion, but it was in the 2000s, under the impetus of figures such as Philippe Jousse, Patrick Seguin and Éric Touchaleaume, that it truly exploded.

### La résistance moderniste

Les meilleurs créateurs modernistes comprennent que le temps de l'action est venu. Celle-ci se joue dans une recherche de diversité aux antipodes d'une esthétique internationale telle qu'elle s'est mise en place dans les années 1950. Le « good design » fait place à une pluralité de propositions qui forment autant de courants.

Dans cette mouvance, nombre de personnalités considèrent que la modernité est un projet inachevé ; elles entendent dès lors s'inscrire dans la filiation des grands designers pour, comme le firent les architectes au XIXe siècle avec le courant éclectique, bâtir le cénotaphe des gloires perdues afin de retrouver leur pureté conceptuelle et formelle et balayer les erreurs commises et les compromis qui ont conduit à une situation de crise de la création.

Ce travail de mémoire s'inscrit dans une redécouverte et une revalorisation des créations de l'entre-deux-guerres : le Bauhaus pour l'Allemagne, l'UAM pour la France, les enseignants de la Cranbrook Academy of Art aux États-Unis, tels qu'Eero Saarinen ou Charles Eames, les productions scandinaves et italiennes vont ainsi former la colonne vertébrale du vocabulaire néomoderniste.

Ces excavations sont souvent le fait d'antiquaires qui vont également extraire des marges de l'histoire les noms de Jean Prouvé, Charlotte Perriand, André Bloc ou Mathieu Matégot, ainsi que de décorateurs tels que Jacques Adnet, Maxime Old, André Arbus ou Jean Royère. Si ce marché se met en place en ordre dispersé dans les années 1980, il explosera véritablement dans les années 2000 sous l'impulsion de figures telles que Philippe Jousse, Patrick Seguin ou Éric Touchaleaume.

45. Jean-Michel Wilmotte, furniture for François Mitterrand's private apartments, Élysée Palace, Paris, 1984.

45. Jean-Michel Wilmotte, mobilier des appartements privés de François Mitterrand, palais de l'Élysée, Paris, 1984.

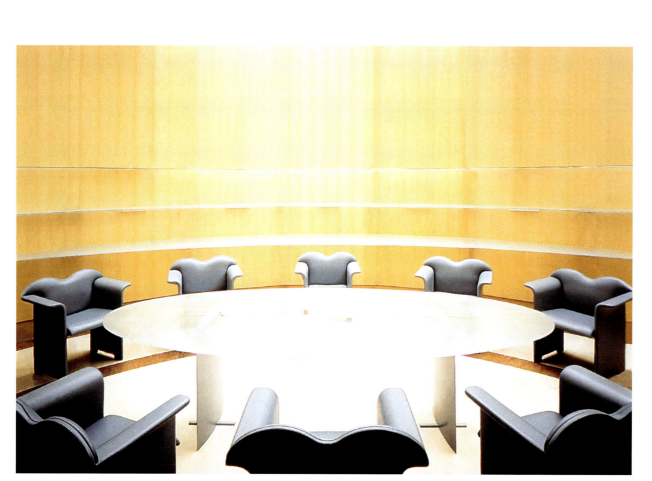

On the selling side, it was Andrée Putman, the *grande dame* of decoration, with her vast cultural knowledge and innate sense of elegance, who reissued furniture by iconic designers through her company Ecart International: sofas by Jean-Michel Frank, Mariano Fortuny's projector lamp, and creations by members of the UAM, Pierre Chareau, Robert Mallet-Stevens and René Herbst, whose aesthetic and functional inclinations constituted genuine tracks from the compilation that is Modernity. Her own designs displayed an almost monastic rigour, as witnesses the furniture for the French Minister of Culture's office (1985), the very refined, understated lines of which, enhanced by the choice of timbers such as sycamore, and likewise the leather armchairs, speak an ambiguous language: without being inspired directly by the output of the interwar years, they display a sentiment of déjà-vu that situates them within a sort of rediscovered elegance.

This Neomodernism, which asserted both its ancestry and its newness, did not enter into conflict with the Postmodern current, of which it could have been one of the cliques or indeed a necessary transition in order for Modernity to endure. But it eventually petered out, in favour of a quest for concepts to open up new pathways that would determine a category of designers capable of flourishing in different registers. Beyond this theoretical debate, in order for the social bond to survive, the need for a dialogue, an intersubjective relationship, made itself felt in a world that was clearly fragmenting.

Philippe Starck is a good illustration of this desire to create "enriched" design, which conveys a story that is still being written before our very eyes. His *Richard III* club armchair for the Élysée Palace apartments is a visual booby trap: from the front it is arrayed in the same outfit as its elders, assuming its

46. Jean-Michel Wilmotte, André Rousselet's office, G7 Taxis headquarters, Paris, 1987.
47. Elizabeth de Portzamparc, National Assembly, Paris, 1989.

46. Jean-Michel Wilmotte, bureau d'André Rousselet, siège des Taxis G7, Paris, 1987.
47. Elizabeth de Porzamparc, Assemblée nationale, Paris, 1989.

Côté diffusion, il revient à Andrée Putman, cette grande dame de la décoration dotée d'une vaste culture et d'un sens inné de l'élégance, de rééditer à travers sa société Ecart International des meubles de créateurs emblématiques : des canapés de Jean-Michel Frank, la lampe-projecteur de Mariano Fortuny, mais aussi les créations des membres de l'UAM, Pierre Chareau, Robert Mallet-Stevens ou René Herbst, dont les partis pris esthétiques et fonctionnels sont de véritables morceaux d'anthologie de la modernité. Ses propres créations s'inscrivent dans cette rigueur quasi monacale, comme en témoigne le mobilier du bureau du ministre de la Culture (1985) dont les lignes épurées d'un grand raffinement — portées par le choix de bois tel que le sycomore — comme les fauteuils en cuir jouent dans un registre ambigu : sans s'inspirer directement de la production de l'entre-deux-guerres, ils manifestent un sentiment de déjà-vu qui les inscrit dans une sorte d'élégance retrouvée.

Ce néomodernisme, assumant sa filiation comme sa nouveauté, n'entre pas en conflit avec le courant postmoderne, dont il pourrait être l'une des chapelles ou encore un passage nécessaire pour que perdure la modernité. Mais il s'efface éventuellement au profit d'une recherche de concepts ouvrant des voies nouvelles déterminant une catégorie de créateurs capables de s'épanouir dans des registres différents. Au-delà de ce débat théorique, pour que le lien social demeure vivant, la nécessité d'un dialogue, d'une relation intersubjective se fait sentir dans un monde en pleine fragmentation.

Philippe Starck illustre bien cette volonté de créer un design « enrichi », chargé d'une histoire en train de s'écrire sous nos yeux. Son fauteuil club, *Richard III*, dessiné pour les appartements de l'Élysée est un véritable jeu de chausse-trappe ;

status as a comfortable armchair, while the profile reveals its structure as a skeletal form that evokes both design stripped bare and the pretence of ornamentation and appearances. Simultaneously serious and provocative, this chair is not the product of functionality, but of a discourse that is open to all forms of provocation. And yet, displaying his typical humour, Starck does not renounce the values of the Modern aesthetic: the clarity of the intention, the simplicity of the lines and the use values in his work are all genuine, as testifies the *Louis Ghost* armchair (2000), an unlikely synthesis between Postmodernism and Neomodernism, which made the phantom of a forgotten, elitist 18th century popular and accessible. This chair alone summarises the flavour of the "Starck system": democratised design, sold at a fair price, and grounded in a renewed form–function dialectic.

---

1. Christian Ruby, *Abécédaire des arts et de la culture*, Toulouse, L'Attribut, 2015.
2. François Barré and Jacques Beauffet, *Design et quoi? Histoire d'une collection*, Lyon, Fage, 2004.
3. Christian Ruby, *Abécédaire des arts et de la culture*, op. cit.
4. Olivier Boissière, *Nouvelles tendances: Les avant-gardes de la fin du XXe siècle*, exh. cat., Paris, Centre Georges-Pompidou, 14 avril–8 septembre 1987, Paris, Éditions du Centre Pompidou, 1987.
5. Christopher Lasch, *La Révolte des élites*, Paris, Champs Histoire n°756/Flammarion, 2007.
6. Joan Kron and Suzanne Slesin, *High-Tech: The Industrial Style and Source Book for the Home*, New York, Viking, 1979.
7. Élisabeth Védrenne, *Décoration internationale*, February 1983.

The author, Patrick Favardin, sadly died during the writing of this introduction, leaving it unfinished.

---

il revêt, de face, les mêmes habits que ses aînés, assumant son statut de fauteuil confortable, avant de laisser apparaître sa structure de profil, un squelette qui évoque tout autant la mise à nu du design que les faux-semblants du décoratif et du paraître. À la fois sérieux et provocant, ce siège n'est plus le produit de la fonctionnalité, mais d'un discours ouvert à toutes les formes de provocation. Pour autant, Starck ne renonce pas, avec l'humour qui lui est propre, aux valeurs de l'esthétique moderne : la clarté du propos, la simplicité des lignes, les valeurs d'usage sont bien réelles, comme en témoigne le fauteuil *Louis Ghost* (2000), improbable synthèse entre le postmodernisme et le néomodernisme, qui rend populaire et accessible le fantôme d'un XVIIIe siècle élitiste et oublié. À lui seul, ce siège résume ce qui fait la saveur du « *Starck system* » : un design démocratisé et vendu à son juste prix, nourri d'une dialectique forme/fonction renouvelée.

---

1. Christian Ruby, *Abécédaire des arts et de la culture*, Toulouse, L'Attribut, 2015.
2. François Barré et Jacques Beauffet, *Design et quoi ? Histoire d'une collection*, Lyon, Fage, 2004.
3. Christian Ruby, *Abécédaire des arts et de la culture*, op. cit.
4. Olivier Boissière, *Nouvelles tendances: Les avant-gardes de la fin du XXe siècle*, cat. exp., Paris, Centre Georges-Pompidou, 14 avril–8 septembre 1987, Paris, Éditions du Centre Pompidou, 1987.
5. Christopher Lasch, *La Révolte des élites*, Paris, Champs Histoire n°756/Flammarion, 2007.
6. Joan Kron et Suzanne Slesin, *High-Tech: The Industrial Style and Source Book for the Home*, New York, Viking, 1979.
7. Élisabeth Védrenne, *Décoration internationale*, février 1983.

L'auteur, Patrick Favardin, est malheureusement décédé pendant la rédaction de l'introduction, inachevée.

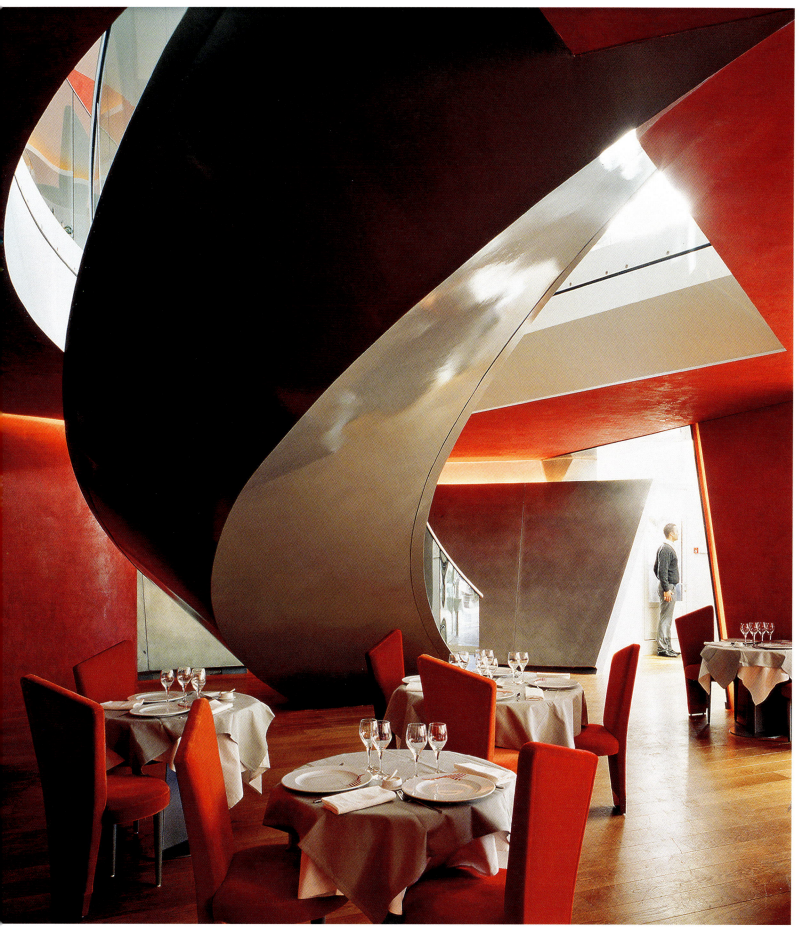

48. Elizabeth de Portzamparc, Les Grandes Marches restaurant, Paris, 1999–2000.

48. Elizabeth de Porzamparc, restaurant Les Grandes Marches, Paris, 1999–2000.

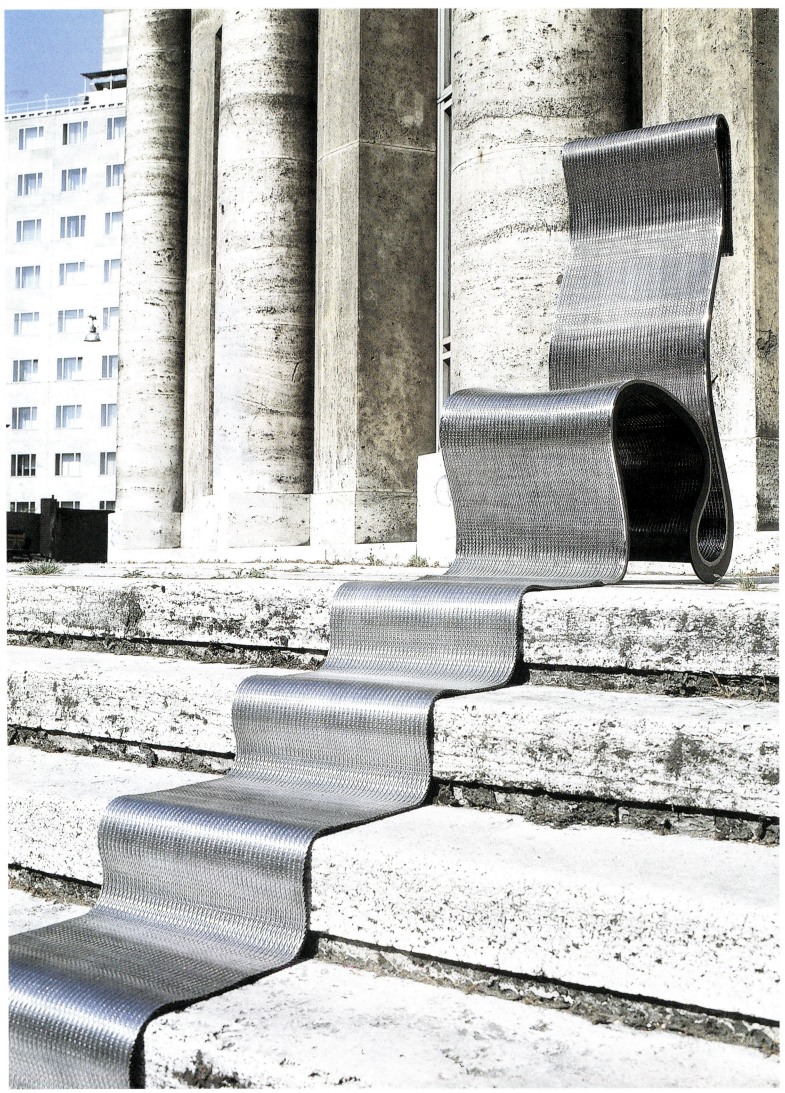

# Ron Arad

Né en 1941

His mother a painter and his father a photographer, Ron Arad was born in Tel Aviv and studied initially at the Jerusalem Academy of Art and afterwards, from 1974, at the Architectural Association in London, where he qualified as an architect in 1979. His teachers there included the likes of Bernard Tschumi, and he rubbed shoulders with Zaha Hadid and Nigel Coates. Next he worked in an architect's office, and then in 1981 he launched One Off—a design and production workshop and showroom—in partnership with Caroline Thormann.[1] During that period, he would collect discarded materials to give them a new life. "Boredom is the mother of creativity," he says, adding, "I like to do things that are completely new, that have never been done before." His first pieces, produced mostly as one-offs or in limited editions, were—like many of his later ones—sculptural, often made of welded sheet steel, with something rough and primitive about them. Largely featuring visible welding, the technique was refined over time. Thus in that same year—1981—he came to buy a Rover seat covered in red leather that he fixed on a tubular steel structure to create the iconic *Rover Chair*. Jean Paul Gaultier spotted it and ordered six of them. Later, Gaultier would ask Arad to fit out his London boutique. Arad's design for the *Aerial* lamp was based on a car aerial, and for his *Concrete Stereo* hi-fi system in 1983 he integrated speaker components into blocks of raw concrete. It was at One Off that Tom Dixon presented his first exhibition, Arad being close to the Creative Salvage group.

In 1985, Rolf Fehlbaum, president of Vitra, asked Arad to design a piece of furniture to be industrially manufactured—something that he had never previously done. He conceived the *Well Tempered Chair*, a revisited club armchair made of four steel sheets fixed together with rivets. "It's just the skin, there are no bones, no flesh, no structure, and yet there's the illusion of a volume." This was the beginning of a long-standing collaboration, Arad subsequently working with other manufacturing companies such as Kartell, Moroso, Driade, Alessi, Cappellini and Cassina. Designed in 1988, the *Big Easy Volume 2* was also in the spirit of a club armchair, with huge armrests, in polished and patinated steel, the almost coarse finish of the first pieces considerably softening in subsequent versions. Ten years later it would be made in fibreglass and polyester. Arad's imagination knows no limits, he has a remarkable appetite for discovery and innovation, and he designs prolifically. One of his vast number of creations is the *Schizzo Chair* (1989), made of laminated wood and comprising two chairs in one. Also worth mentioning is the *Chair by its Cover*, produced by One Off as a limited edition: a strange seat made of steel that is patinated outside and polished inside, and at the heart of which is an anonymous salvaged chair. *After Spring* is a rocking daybed in polished steel whose base contains lead ballast, while *Narrow Papardelle* is a surprising chair made of 6 metres of woven stainless steel mesh, part of which forms a footrest/rug. Both were designed in 1992.

Enfant d'une peintre et d'un photographe, Ron Arad, né à Tel Aviv, suit d'abord les cours de la Jerusalem Academy of Art puis, à partir de 1974, ceux de l'Architectural Association à Londres, où il obtient son diplôme d'architecte en 1979. Il y reçoit les enseignements de professeurs tel Bernard Tschumi et côtoie Zaha Hadid et Nigel Coates. Il travaille ensuite dans un bureau d'architecte, puis ouvre en 1981 avec son associée Caroline Thormann One Off, un showroom, atelier de design et de production[1]. À cette époque, il récupère des matériaux abandonnés pour leur donner une nouvelle vie. «L'ennui est le creuset de la créativité», dit-il, ajoutant: «J'aime faire des choses complètement nouvelles, jamais réalisées avant.» Ses premières pièces, la plupart du temps uniques ou en édition limitée sont, comme beaucoup qui suivront, sculpturales, souvent en tôle d'acier soudée, avec quelque chose de rude, de primitif. Si les soudures apparentes sont largement employées, avec le temps la technique s'affine. C'est ainsi qu'il achète un siège de Rover recouvert de cuir rouge qu'il fixe sur une structure d'acier tubulaire et crée cette même année 1981 l'iconique *Rover Chair*. Jean Paul Gaultier la remarque et en commande six. Plus tard, il demandera à Ron Arad d'aménager sa boutique londonienne. Il conçoit la lampe *Aerial Light E23* à partir d'une antenne de voiture et, pour la chaîne Hi-Fi *Concrete Stereo*, en 1983, il intègre composants et haut-parleurs dans des blocs de béton brut. C'est au sein de One Off que Tom Dixon présente sa première exposition, Ron Arad étant proche du groupe Creative Salvage.

En 1985, Rolf Fehlbaum, président de Vitra, demande à Ron Arad d'imaginer un meuble à fabriquer industriellement, ce que ce dernier n'avait jamais fait jusqu'alors. Il dessine le *Well Tempered Chair*, fauteuil club revisité composé de quatre feuilles d'acier assemblées avec des écrous. «C'est seulement la peau, il n'y a pas d'os, pas de chair, pas de structure et pourtant l'illusion d'un volume.» C'est le début d'une longue collaboration, Ron Arad travaillant ensuite avec d'autres éditeurs, dont Kartell, Moroso, Driade, Alessi, Cappellini ou Cassina. Conçu en 1988, le *Big Easy Volume 2* est également dans l'esprit du fauteuil club, avec des accoudoirs énormes, en Inox et acier, dont la finition des premières pièces, presque grossière, s'allégera considérablement par la suite. Il sera réalisé en fibre de verre et polyester dix ans plus tard. L'imagination de Ron Arad est sans limite, son goût de la découverte et de l'innovation étonnant, les pièces qu'il crée extrêmement nombreuses.
Parmi elles, la *Schizzo Chair*, en 1989, est construite en bois de placage stratifié et comprend deux chaises en une. Mentionnons également la *Chair by its Cover*, éditée en série limitée par One Off, un étrange siège en acier patiné à l'extérieur, poli à l'intérieur, qui abrite en son centre une chaise anonyme récupérée. L'*After Spring* est un lit-rocking-chair en acier poli dont la base cache un lestage de plomb, alors que le *Narrow Papardelle* est un surprenant siège fait de 6 mètres de maille d'acier poli, dont une partie forme un tapis-repose-pieds. Tous deux sont conçus en 1992.

In 1993 Arad created a bookcase, *This Mortal Coil*—a spiral of flexible tempered steel that bends under the books' weight. Soon other versions would be made available, with Kartell eventually producing one in PVC, named *Book Worm*. By 1996, the equivalent of 1,000 kilometres of shelving had been sold! Another Kartell bestseller was the stackable *Fantastic Plastic Elastic* chair from the following year, made of injection-moulded polypropylene with an aluminium structure, all assembled without glue or screws. In the same year Vitra produced the *Tom Vac* chair, with its aluminium shell and steel-tube leg frame, while in 1998-1999 Arad conceived the *BOOP* ("Blown Out Of Proportion") collection, for which tables and other objects were produced in superplastic aluminium heated to 500 degrees Celsius and blown into steel moulds, before being cut up and polished. Besides tables in strange and novel shapes, vase-sculptures were created that were up to 2.3 metres tall! All these pieces, together with many others, and the moulds used to make them, were initially designed and visualised on a computer screen. However, Arad never forgot his profession as an architect, and between 1989 and 1991 he designed the premises of his studio Ron Arad Associates, covered with a PVC membrane and a steel structure. 1994 saw the completion of his commission for the foyer of the Tel Aviv Opera House—a vast white space punctuated by columns and curving lines, with the amphitheatre's bronze staircase cutting across it. Then, in 1996, he dreamed up a concept for a café featuring interactive technology for Adidas in France, and in 1998 a private residence in London with technology that was avant-garde at the time. "It's all a question of curiosity, and I don't care whether what I make is art or whether it's design!" he confides. His creations are effectively at the crossroads between architecture, design and sculpture, but Arad insists that he never loses sight of the utilitarian character of the pieces he conceives, and that a seat must first and foremost serve to be sat on. If you point out creative links between some of his own pieces and those of Jean Prouvé, he says he was never conscious of them. His experiments and manipulations in the quest for new forms and volumes, often rounded and mainly made of aluminium, steel or polyamide, make him one of the most important designers of furniture and objects of his time.

———

1. In 1989 he set up Ron Arad Associates, specialising in architecture and design, and afterwards Ron Arad Architects. Between 1994 and 1999, he operated the Ron Arad Studio in Como, Italy.

En 1993, Ron Arad crée une bibliothèque, *This Mortal Coil*, spirale d'acier trempé flexible, qui se plie sous le poids des livres. Bientôt d'autres versions sont proposées jusqu'à ce que Kartell en produise une en PVC, baptisée *Bookworm*. L'équivalent de 1 000 kilomètres d'étagères sont vendus dès 1996 ! Un autre best-seller de Kartell est la chaise empilable *Fantastic Plastic Elastic,* de l'année suivante, en polypropylène moulé par injection et structure en aluminium, le tout fixé sans colle ni vis. La même année, Vitra édite la chaise *Tom Vac*, dont la coque est en aluminium et le piètement en tube d'acier, alors qu'en 1998-1999, Ron Arad imagine la collection *B.O.O.P.* (« Blown Out Of Proportion ») pour laquelle tables et objets sont réalisés en aluminium superplastique chauffé à 500 degrés et soufflés dans des moules d'acier, avant d'être découpés et polis. Outre des tables aux formes étranges et nouvelles, sont réalisés des vases-sculptures allant jusqu'à 2,30 mètres de haut ! Toutes ces pièces, comme tant d'autres, ainsi que leurs moules sont d'abord conçues et visualisées par ordinateur.
Ron Arad n'oublie cependant pas sa profession d'architecte, puisqu'il conçoit entre 1989 et 1991 les locaux de son agence Ron Arad Associates, recouverts par une membrane en PVC avec une structure en acier. En 1994, il réalise le foyer de l'Opéra de Tel Aviv dont l'immense espace blanc, ponctué de colonnes et de lignes courbes, est traversé par l'escalier en bronze de l'amphithéâtre. Puis il imagine, en 1996, un concept de café incluant une technologie interactive pour Adidas, en France, et une résidence privée à Londres avec une technologie d'avant-garde en 1998.
« Tout est affaire de curiosité, et que ce que je crée soit de l'art ou du design m'est égal ! », confie-t-il. Ses créations sont en fait à la croisée de l'architecture, du design et de la sculpture, mais Ron Arad insiste sur le fait qu'il ne perd jamais de vue le caractère utilitaire des pièces qu'il dessine, et qu'un siège doit avant tout servir à s'asseoir. Alors qu'on lui fait remarquer des liens dans ses créations avec certaines pièces de Jean Prouvé, il dit n'en avoir jamais eu conscience. Ses expérimentations et manipulations dans la recherche de nouvelles formes et volumes, souvent arrondis et principalement avec l'aluminium, l'acier ou le polyamide, en font l'un des plus importants créateurs de meubles et objets de son temps.

———

1. En 1989, il crée Ron Arad Associates, studio d'architecture et de design, puis Ron Arad Architects. Entre 1994 et 1999, il ouvre le Ron Arad Studio à Côme, en Italie.

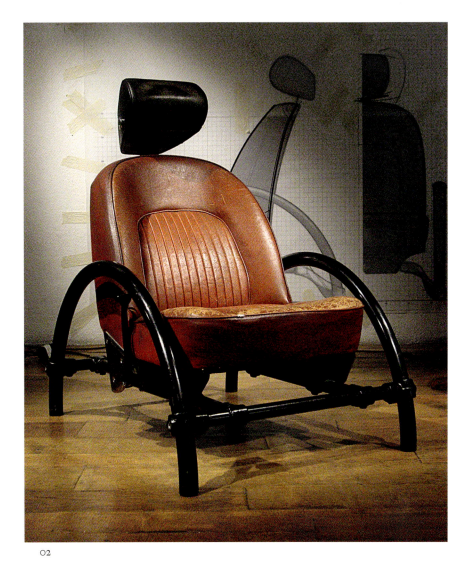

02

### Ron Arad

01. *Narrow Papardelle* chair, 1992, stainless steel mesh and patinated steel, One Off.
02. *Rover Chair*, 1981, steel and leather, One Off.
03. *Box in Four Movements* chair, 1994, wood and steel, Ron Arad Associates.

### Ron Arad

01. Chaise *Narrow Papardelle*, 1992, maille d'acier inoxydable et acier patiné, One Off.
02. Chaise *Rover Chair*, 1981, acier et cuir, One Off.
03. Chaise *Box in Four Movements*, 1994, bois et acier, Ron Arad Associates.

03

## Ron Arad

04. *Well Tempered chair*, 1986, steel, Vitra.
05. *Big Easy Volume Two* chair, 1988, polished steel, One Off.
06. *Two Legs and a Table*, 1991, polished steel, One Off.

## Ron Arad

04. Chaise *Well Tempered*, 1986, acier, Vitra.
05. Chaise *Big Easy Volume Two*, 1988, acier poli, One Off.
06. Table *Two Legs and a Table*, 1991, acier poli, One Off.

05

06

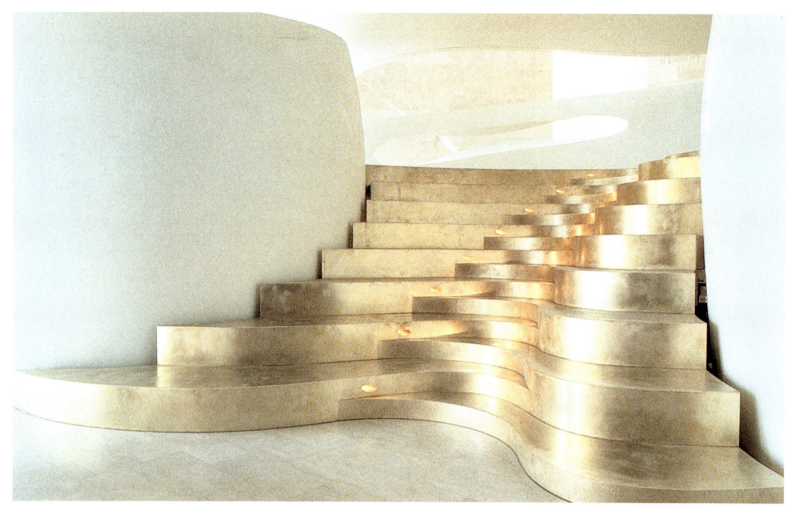

07A

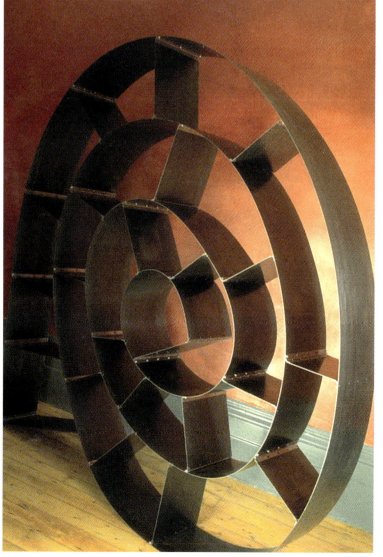

08

**Ron Arad**
07. Foyer of the Tel Aviv Opera House, 1994.
08. *This Mortal Coil* bookcase, 1993, band of tempered steel held in a spiral shape by partitions fixed with riveted, bolted hinges, Marzorati Ronchetti.

**Ron Arad**
07. Foyer de l'opéra de Tel Aviv, 1994.
08. Bibliothèque *This Mortal Coil*, 1993, ruban d'acier trempé retenu en spirale par des cloisons maintenues par des charnières rivetées et boulonnées, Marzorati Ronchetti.

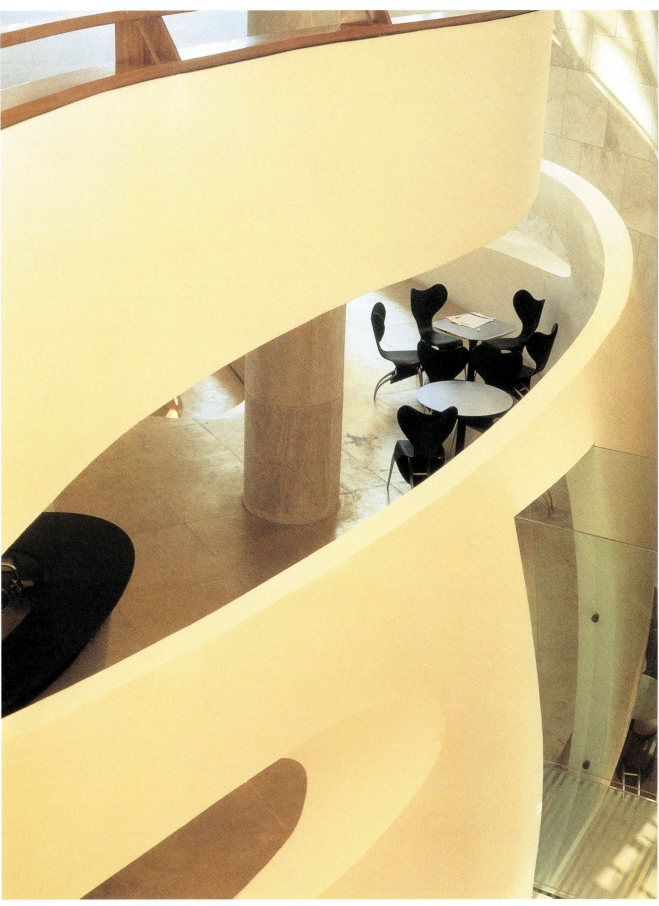
07B

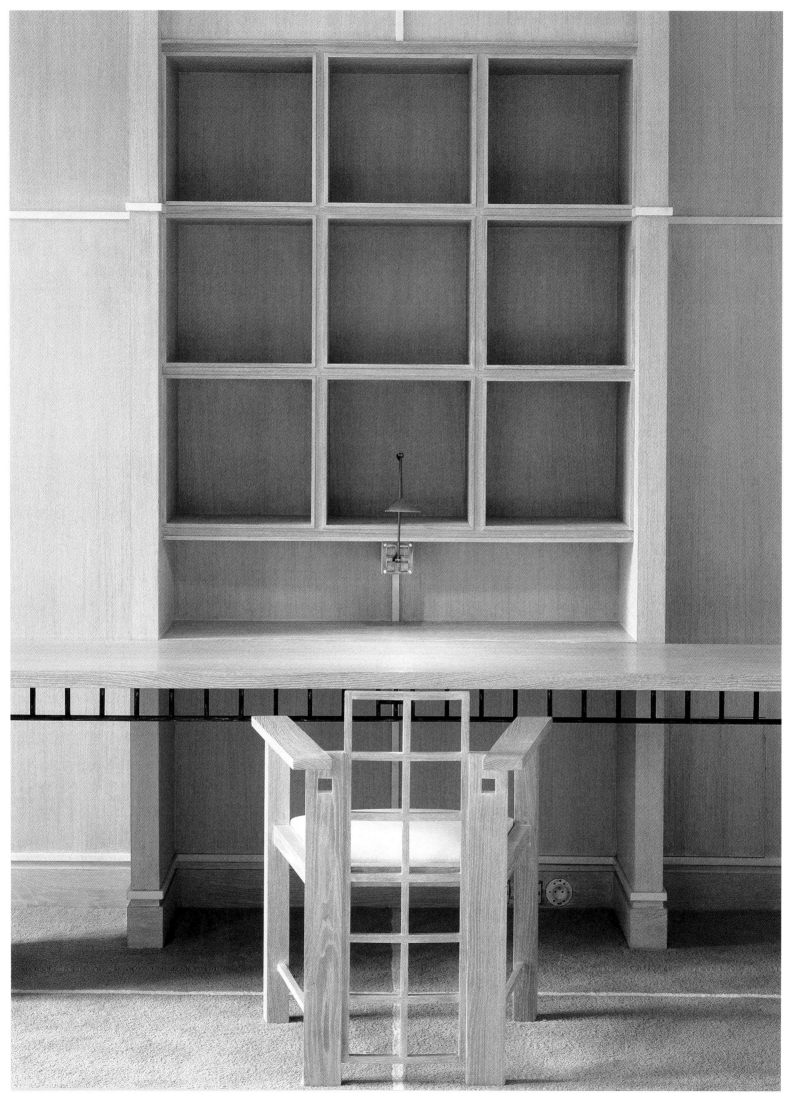

Set up in 1964 on the initiative of Jean Coural, general manager of the Mobilier National—the state agency in charge of the furniture for the French Republic's official palaces—and with the backing of President Georges Pompidou and André Malraux, the ARC (Atelier de Recherche et de Création) continues a practice of furnishing and furniture-making that began during Louis XIV's reign. Relaunched to modernise the palaces' interiors, this research workshop set out "to help promote a contemporary French style in interior design and furniture" and to participate in major presidential refurbishment schemes, as well as being a response to the predominance of Italian design, which at the time was enormously successful internationally. The making of prototypes, by a select team of about ten people, would also make it easier for the pieces concerned to be put into production.

In the 1980s and 1990s, the ARC was involved primarily in the design and making of prestigious sets of furniture, under the leadership of Jack Lang, then Minister of Culture, along with Christian Dupavillon and visual arts delegate François Barré. In 1982, five designers were commissioned to refurbish the private apartments of François and Danielle Mitterrand in the Élysée Palace. The large salon was allocated to Marc Held, the sitting room to Ronald-Cecil Sportes, Danielle Mitterrand's bedroom to Philippe Starck, the president's to Jean-Michel Wilmotte and the guest bedroom to Annie Tribel, with the ARC supervising the smooth running of the project. In 1984 Pierre Paulin was tasked with designing furniture for the president's office, consisting of a blue-lacquered metal structure, fillets of pink aluminium, blue-lacquered wood and blue leather. Danielle Mitterrand's office was entrusted to Isabelle Hebey. Many other projects followed thereafter. To mention just a few, in 1984 Jean-Michel Wilmotte refitted the office of the French Ambassador in Washington, in burnished steel, black-stained beech and black leather. In 1989, following a competition organised by the Ministry of Economic and Financial Affairs and the Ministry of Culture, the Mobilier National's management commissioned Isabelle Hebey and Andrée Putman to design four office ensembles for ministers and secretaries of state moving into the new Bercy buildings. To decorate this ministry, carpets and tapestries were made after cartoons by the artists Pierre Soulages, François Rouan and Jean-Pierre Pincemin. In 1989 the ARC produced an office ensemble in cherrywood and tinted glass to designs by Richard Peduzzi for the Minister of Communications, then in 1991 Marie Christine Dorner conceived another set in *Genipa americana* wood for the Minister of Solidarity.

A major commission was initiated by Jack Lang from Sylvain Dubuisson for his Ministry of Culture in 1990, to replace the set of furniture in sycamore and gilt bronze designed by Andrée Putman in 1985. The final ensemble, consisting of an enormous desk, two pedestal tables, a side table and a set of armchairs, as well as lamps and light columns and a Savonnerie carpet,

# L'ARC

L'Atelier de recherche et de création du Mobilier national

Créé en 1964 à l'initiative de Jean Coural, administrateur général du Mobilier national, avec l'appui de Georges Pompidou et d'André Malraux, l'Atelier de recherche et de création (ARC) participe à la politique de production de mobilier et d'ameublement entreprise sous le règne de Louis XIV. Relancé afin de moderniser les décors des palais de la République, cet atelier de recherche « a pour ambition d'aider à promouvoir un style français contemporain dans l'architecture intérieure et le mobilier », de participer aux grands chantiers d'aménagement présidentiel, ainsi que de répondre à la toute-puissance du design italien, qui rencontre alors un très grand succès international. La réalisation de prototypes, par une équipe restreinte d'une dizaine de personnes, devait également faciliter l'édition de ce mobilier.

Dans les années 1980-1990, l'ARC sert avant tout à la création et la réalisation d'ensembles mobiliers de prestige, sous l'impulsion de Jack Lang, ministre de la Culture, de Christian Dupavillon et de François Barré, délégué aux arts plastiques. Dès 1982, cinq designers sont appelés pour l'aménagement des appartements privés de François et Danielle Mitterrand à l'Élysée. Le grand salon est confié à Marc Held, le séjour à Ronald-Cecil Sportes, la chambre de Danielle Mitterrand à Philippe Starck, celle du président à Jean-Michel Wilmotte, et la chambre d'amis à Annie Tribel, l'ARC supervisant le bon déroulement du chantier. En 1984, Pierre Paulin est chargé de la création du mobilier du bureau du président, constitué d'une structure métallique laquée bleu, filets d'aluminium rose, bois laqué bleu et cuir bleu. Le bureau de Danielle Mitterrand est confié à Isabelle Hebey.

Nombre de projets voient le jour par la suite. Pour en citer quelques-uns, Jean-Michel Wilmotte réalise en 1984 l'aménagement du bureau de l'ambassadeur de France à Washington, en acier bruni, hêtre teinté noir et cuir noir. En 1989, l'administration du Mobilier national passe commande, à la suite d'un concours organisé par le ministère de l'Économie et des Finances et le ministère de la Culture, à Isabelle Hebey et Andrée Putman, de quatre ensembles de bureaux pour les ministres et secrétaires d'État installés dans les nouveaux immeubles de Bercy. Pour décorer ce ministère, sont exécutés des tapis et tapisseries d'après les cartons des artistes Pierre Soulages, François Rouan ou Jean-Pierre Pincemin. L'ARC produit en 1989 un ensemble de bureau en merisier et verre teinté sur des dessins de Richard Peduzzi pour le ministre de la Communication, puis en 1991 Marie Christine Dorner crée un autre ensemble en bois de jagua pour le ministre de la Solidarité.

Une commande majeure fut initiée par Jack Lang auprès de Sylvain Dubuisson pour son ministère de la Culture en 1990, afin de remplacer l'ameublement en sycomore et bronze doré dessiné par Andrée Putman en 1985. Le projet final, constitué d'un vaste bureau, de deux guéridons, d'une table d'appoint, d'une suite de fauteuils, de colonnes lumineuses et de lampes, ainsi que d'un tapis de la Savonnerie, le tout

all made of *Roupala brasiliensis* wood, metal, resin, glass and leather, fits in particularly well amid the Rue de Valois's gilded panelling. Alongside these major schemes, the ARC developed numerous projects by individual designers, often following a call for tenders from a commission set up for the purpose. Among those so commissioned were the sculptor Étienne Hajdu, for a coffee table and stools in steel and leather, in 1980; Pierre Paulin, for a Chinese-inspired chair in beech with mahogany marquetry, a dining table, *Cathédrale*, in anodised aluminium and a man's desk in blue-lacquered beech, amaranth and garnet-coloured leather, between 1981 and 1982; Les Lalanne, for an adjustable modular table in chestnut, metal and leather, in 1983; Kim Hamisky, for a console in beech, cherrywood and ebony in the same year; and Richard Peduzzi, for his *Opéra* chair, *Pyramide* table and *Rocking-Chair* in cherry, between 1990 and 1992—the same year that François Bauchet designed a coffee table in red-stained MDF. Kristian Gavoille created an extraordinary adjustable folding table in aluminium, carbon fibre and sycamore the following year; Martin Szekely a coffee table in wenge and sycamore and furniture for a room for international meetings in plywood, foam and fabric in 1999–2000; and Ettore Sottsass the *Les Trois Grâces* (*The Three Graces*) bookcase in burr ash and poplar, blue laminate and gold leaf in 1994. Rena Dumas perfected a precious adjustable table that would be produced in three versions between 1996 and 1998: Norwegian birch with red leather, wenge wood with Sèvres porcelain, and mahogany with marble. Around the same time, Garouste & Bonetti were commissioned to create a set of waiting-room furniture in gilt and chromed metal, ebony and velvet, and Olivier Gagnère to design office furniture in mansonia wood and gilt brass with Sèvres porcelain feet. The 1980s and 1990s were thus a particularly good period for designers, who benefited from numerous prestigious commissions from the Mobilier National, implemented by the ARC's enthusiastic team. Thanks to the ARC, French know-how and the French art of living have not only been sustained, but also enabled to evolve successfully towards the third millennium.

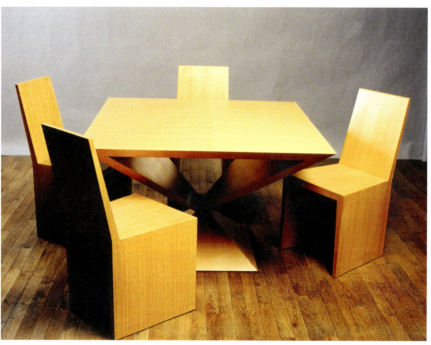

02

constitué de louro faia, métal, résine, verre et cuir, s'intègre particulièrement bien aux lambris dorés de la rue de Valois. Parallèlement à ces grands chantiers, l'ARC met au point de nombreux projets de créateurs, souvent à la suite d'un appel d'offres d'une commission créée à cet effet. On peut citer le sculpteur Étienne Hajdu pour une table basse et des tabourets en acier et cuir, en 1980, Pierre Paulin pour une chaise d'inspiration chinoise en hêtre et marqueterie d'acajou, une table de salle à manger, *Cathédrale*, en aluminium anodisé, ou un bureau d'homme en hêtre laqué bleu, amarante et cuir grenat, entre 1981 et 1982, les Lalanne pour une table transformable en châtaignier, métal et cuir en 1983, Kim Hamisky pour une console en hêtre, merisier et ébène la même année, Richard Peduzzi et sa chaise *Opéra*, sa table *Pyramide* et son *rocking-chair* en merisier entre 1990 et 1992, année où François Bauchet conçoit une table basse en médium teinté rouge. L'année suivante, Kristian Gavoille crée une étonnante table modulable en aluminium, fibre de carbone et sycomore, Martin Szekely une table basse en wengé et sycomore puis un salon d'entretien pour les rencontres internationales en contreplaqué, mousse et tissu en 1999–2000, Ettore Sottsass la bibliothèque *Les Trois Grâces* en loupe de frêne et de peuplier, stratifié bleu et feuille d'or en 1994. Rena Dumas met au point une précieuse table transformable qui sera réalisée en trois versions entre 1996 et 1998 : bouleau de Norvège et cuir rouge, wengé et porcelaine de Sèvres et acajou et marbre. À cette même époque est passée commande auprès de Garouste et Bonetti d'un mobilier de salon d'attente en métal doré et chromé, ébène et velours, et auprès d'Olivier Gagnère d'un mobilier de bureau en bété, laiton doré et pieds en porcelaine de Sèvres.

Les années 1980-1990 furent ainsi une période particulièrement faste pour les designers, qui bénéficièrent de multiples commandes prestigieuses du Mobilier national, réalisées par l'équipe passionnée de l'ARC. Grâce à celui-ci, le savoir-faire et l'art de vivre français ont non seulement pu se maintenir mais également évoluer avec succès vers le III$^e$ millénaire.

### L'ARC

01. Jean-Michel Wilmotte, furniture for the private apartments of François Mitterrand, 1983, Élysée Palace, Paris.
02. Richard Peduzzi, *Pyramide* table, 1992, cherry, Mobilier National.
03. Jean-Michel Wilmotte, office of the French Ambassador in Washington, 1984.
04. Pierre Paulin, *Cathédrale* table, 1980, anodised aluminium and glass, Mobilier National.

### L'ARC

01. Jean-Michel Wilmotte, mobilier des appartements privés de François Mitterrand, 1984, palais de l'Élysée, Paris.
02. Richard Peduzzi, table *Pyramide*, 1992, merisier, Mobilier national.
03. Jean-Michel Wilmotte, bureau de l'ambassadeur de France à Washington, 1984.
04. Pierre Paulin, table *Cathédrale*, 1980, aluminium anodisé et verre, Mobilier national.

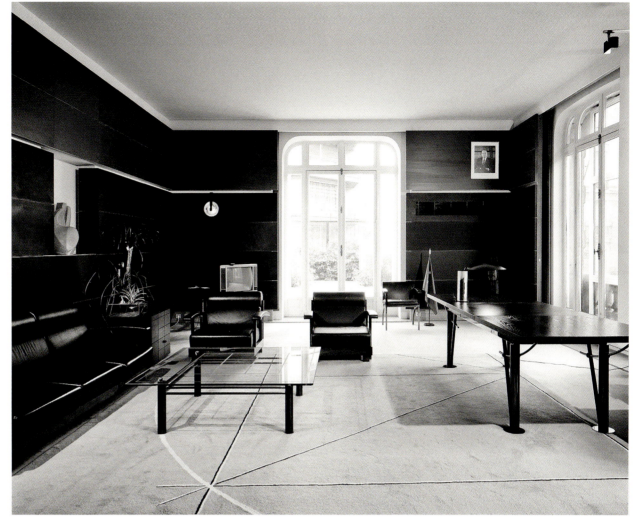

03

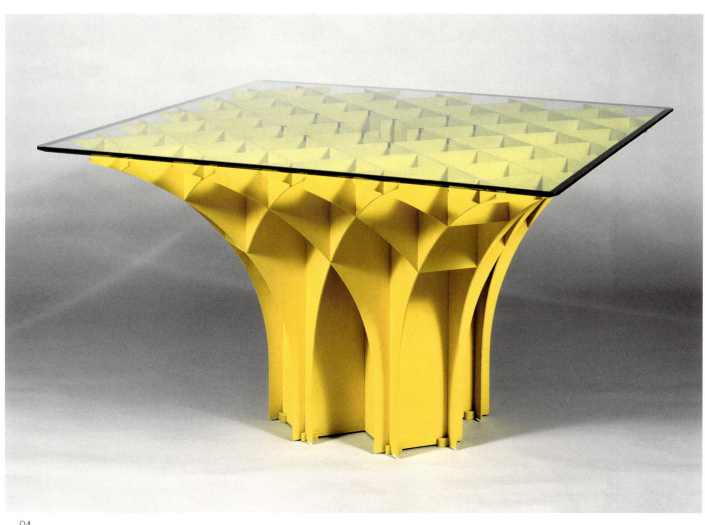

04

05

06

### L'ARC
05. Kim Hamisky, *Nappe* table, 1978, aluminium, Mobilier National.
06. Richard Peduzzi, *Rocking-chair*, 1992, cherry, Mobilier National.
07. Pierre Paulin, furniture for François Mitterrand's office, 1984, Élysée Palace, Paris.
08. Pierre Paulin, high-chair, 1980, beech and mahogany, Mobilier National.

### L'ARC
05. Kim Hamisky, table *Nappe*, 1978, aluminium, Mobilier national.
06. Richard Peduzzi, chaise *Rocking-chair*, 1992, merisier, Mobilier national.
07. Pierre Paulin, mobilier du bureau de François Mitterrand, 1984, palais de l'Élysée, Paris.
08. Pierre Paulin, chaise haute, 1980, hêtre et acajou, Mobilier national.

## L'ARC

09. Kristian Gavoille, coffee table, 1993, wood and stainless steel, Mobilier National.
10. Andrée Putman, desk, 1986, ceruse oak, chromed steel, glass, Mobilier National.
11. Isabelle Hebey, desk, 1987, walnut, Mobilier National.
12. Martin Szekely, *Ensemble salon de sommet* (*Summit Lounge ensemble*), Palais de l'Élysée, Paris, 1999–2000.

## L'ARC

09. Kristian Gavoille, table transformable, 1993, fonte d'aluminium, fibre de carbone et érable, Mobilier national.
10. Andrée Putman, bureau, 1986, chêne cérusé, acier chromé, verre, Mobilier national.
11. Isabelle Hebey, bureau, 1987, noyer, Mobilier national.
12. Martin Szekely, *Ensemble salon de sommet*, Palais de l'Élysée, Paris, 1999–2000.

09A

10

11

09 B

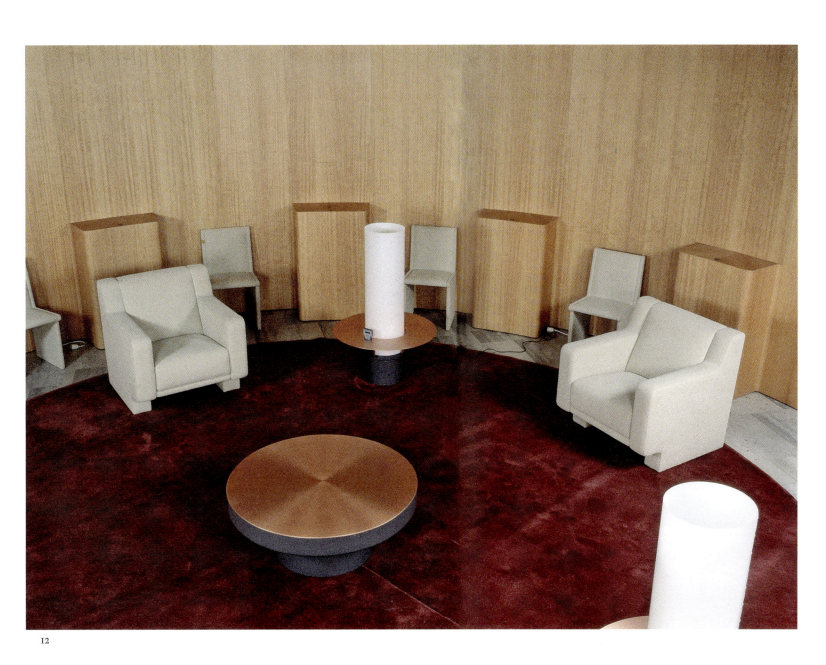

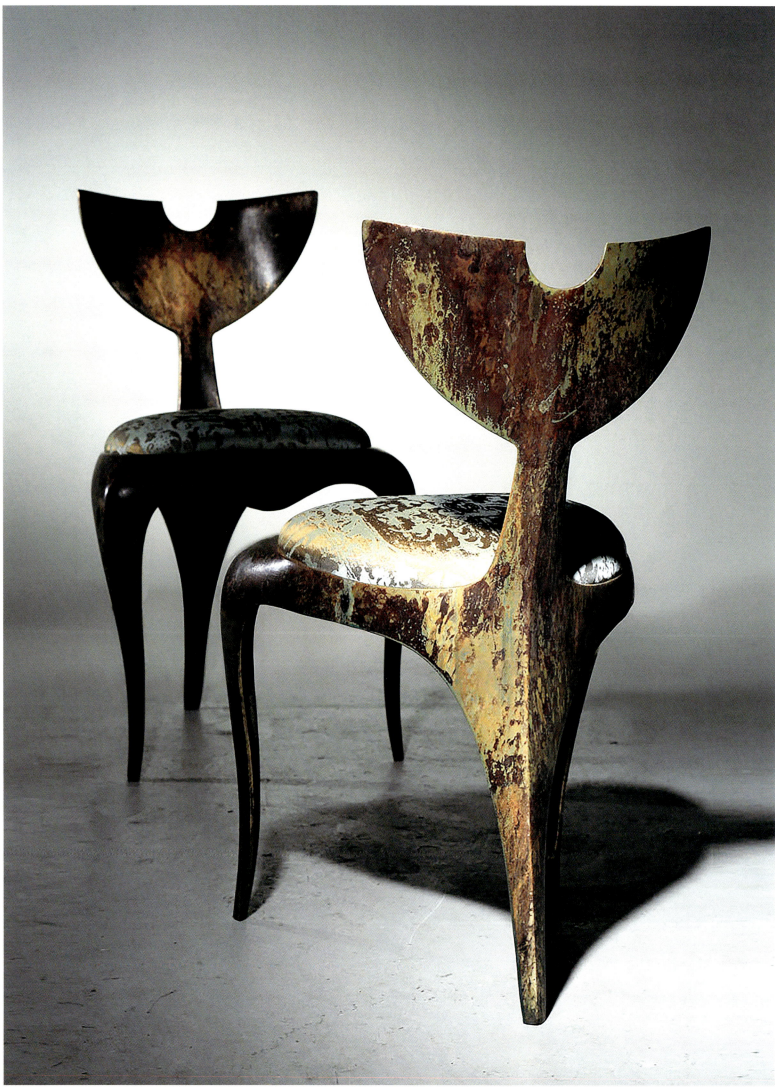

"I felt a huge need to display furniture that possessed some fantasy or humour, or indeed poetry…," confides Élisabeth Delacarte, who founded her gallery-boutique on Paris's Place de l'Odéon in 1986.

There was nothing in her background as a student of Economics and History at the Sorbonne, who had begun her working life in a couture house, that destined her to take an interest in design… except for her passion for artistic creativity.

In the early 1980s, the cold, sombre trend in design was being shaken up by a new style that exploded with joy and freedom: Memphis in Italy, Garouste & Bonetti in France. Many designers from this movement exhibited at the Salon des Artistes Décorateurs at the Grand Palais in 1985, and some had no gallery to represent them. Wanting to display these bold, original creations and these designers who were using the traditional techniques of bronze, plaster, ceramic and hammered iron in pieces made either by themselves or by skilled craftspeople, Delacarte then decided to open her own gallery.

She began by exhibiting three different tendencies. The first included designers and architects who came from a Modernist version of the 1930s. Among these were Jean-Michel Cornu and Véronique Malcourant with their "architectural design", the architect Thierry Peltrault with his pieces in expanded metal and Makrolon (and afterwards in tri-ply plywood), Ingo Maurer's lamps, and Ecart International reissues by Andrée Putman with Pierre Chareau, Jean-Michel Frank and Robert Mallet-Stevens. The second was devoted to what she called "playful design"—that is, the Memphis group and more specifically Ettore Sottsass, Aldo Cibic and Martine Bedin, and the Spaniards Javier Mariscal and Pepe Cortés. Lastly there was the "ethnic" or "primitive" tendency, represented by Marco de Gueltzl, Tom Dixon, Mark Brazier-Jones, André Dubreuil and Garouste & Bonetti.

In 1987 she organised two solo exhibitions: for the duo Jean-Michel Cornu and Véronique Malcourant, and for Marco de Gueltzl. De Gueltzl used glass, mostly sandblasted, and metal for tables, chairs and floor and wall lamps whose simultaneously rough and sophisticated style is instantly recognisable. Cornu and Malcourant employed wood and metal for their ranges of furniture and lighting, such as the witty *Taureau* (*Bull*) table in metal, glass and coltskin, and the *Cornette* chair with its backrest formed from two triangles. Many designers exhibited thereafter at the Avant-Scène gallery, such as Elizabeth de Portzamparc, Philippe Anthonioz and Eliakim. In 1989, Delacarte presented Shiro Kuramata, Eric Schmitt, Patrick Rétif and Mark Brazier-Jones. Brazier-Jones sculpted iron into some amazing creations, such as his *Pégase* (*Pegasus*) and *Arrow Back* chairs and his *Alligator* desk with bronze legs.

From the 1980s onwards, in partnership with Thierry Peltrault for the technical aspects, Delacarte also started to work in interior design. Many collectors of design pieces who bought from her gallery asked her to help them make their homes a

# Avant-Scène

« J'avais un immense besoin de montrer un mobilier qui ait de la fantaisie ou de l'humour, enfin de la poésie… », confie Élisabeth Delacarte, qui fonde sa boutique-galerie place de l'Odéon, à Paris, en 1986.

Rien ne destinait cette ancienne étudiante en économie et en histoire à La Sorbonne, qui commence sa vie professionnelle dans une maison de couture, à s'intéresser au design… si ce n'est sa passion pour la création artistique. Au début des années 1980, le design froid et sombre est bousculé par un style nouveau, qui fait exploser joie et liberté, Memphis en Italie, Garouste et Bonetti en France. De nombreux designers de cette mouvance exposent au Salon des artistes décorateurs, au Grand Palais en 1985, et certains n'ont pas de galerie. Élisabeth Delacarte, qui a envie de montrer ces créations originales pleines d'audace, ces designers qui utilisent les techniques traditionnelles du bronze, du plâtre, de la céramique, du fer martelé, des pièces réalisées par l'artiste lui-même ou par des artisans d'art, décide alors d'ouvrir sa galerie.

Élisabeth Delacarte commence par exposer trois courants différents. Le premier inclut des designers et architectes issus d'une version moderniste des années 1930. Ce sont entre autres Jean-Michel Cornu et Véronique Malcourant et leur « design architectural », l'architecte Thierry Peltrault avec ses pièces en métal déployé et en Makrolon (puis en triply, panneaux en bois contrecollé), des luminaires d'Ingo Maurer et des rééditions d'Ecart International par Andrée Putman, avec Pierre Chareau, Jean-Michel Frank ou Robert Mallet-Stevens. Le deuxième est dévolu à ce qu'elle nomme le « design ludique », c'est-à-dire le groupe Memphis et plus particulièrement Ettore Sottsass, Aldo Cibic et Martine Bedin, les Espagnols Javier Mariscal et Pepe Cortés. Enfin, le courant dit « ethnique » ou « primitif » est représenté par Marco de Gueltzl, Tom Dixon, Mark Brazier-Jones, André Dubreuil et Garouste et Bonetti.

En 1987, elle organise deux expositions personnelles, le duo Jean-Michel Cornu et Véronique Malcourant, et Marco de Gueltzl. Ce dernier utilise le verre, en général sablé, et le métal pour des tables, sièges, lampadaires, appliques dont le style à la fois brut et sophistiqué est immédiatement reconnaissable. Cornu et Malcourant emploient le bois et le métal pour leurs lignes de mobilier et de luminaires, telle l'amusante table *Taureau* en métal, verre et peau de poulain, ou la chaise *Cornette* au dossier formé de deux triangles. De nombreux designers exposent dès lors à la galerie Avant-Scène, tels Elizabeth de Portzamparc, Philippe Anthonioz, ou Eliakim. En 1989, Élisabeth Delacarte présente Shiro Kuramata, Eric Schmitt, Patrick Rétif et Mark Brazier-Jones. Ce dernier sculpte le fer en de surprenantes créations, telles ses chaises *Pégase* et *Arrow Back* ou son bureau *Alligator* aux pieds de bronze.

À partir des années 1980, associée pour les aspects techniques avec Thierry Peltrault, Élisabeth Delacarte se lance parallèlement dans l'architecture d'intérieur. Nombre de collectionneurs de pièces de design acquises auprès de la galerie demandent

more fitting setting for their purchases, to give their interiors a more contemporary look. Her sense of proportion, light and colour worked wonders for often well-known clients who required absolute discretion.

In the early 1990s she showed Franck Evennou, who based his first exhibition of furniture and objects around a theme of the plant world, as well as pieces by Borek Sipek and Hervé Van der Straeten, who poetically designed mirrors, candlesticks, wall lamps and other types of lamp, and dishes. 1996 saw the beginning of a long and fruitful collaboration with Hubert Le Gall, whose first exhibition took place at the gallery in 1997, with lamps and pieces of furniture that included his flower-pot-shaped *Sansevieria* armchair, which would become famous.

Delacarte succeeded in creating a gallery unlike any other, in the vanguard of the tendencies of its time, and frequented by important collectors such as Jérôme Seydoux, Karl Lagerfeld and Daniel and Florence Guerlain. Her curiosity, taste and stringency led her to exhibit numerous artists whom she was often the first to discover, and a large number of whom have since become recognised as among the biggest names in design.

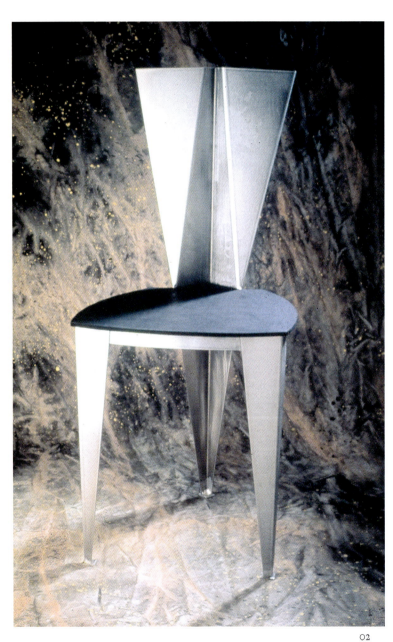

### Avant-Scène
01. Mark Brazier-Jones, *Whaletail* chair, 1989, patinated bronze, Avant-Scène.
02. Véronique Malcourant and Jean-Michel Cornu, *Cornette* chair, 1988, Avant-Scène.
03. Mark Brazier-Jones, *Arrowback* chair, 1990, aluminium and velvet, Avant-Scène.
04. Mark Brazier-Jones, *Atlantis* armchair, 1991, bronze and velvet, Avant-Scène.

### Avant-Scène
01. Mark Brazier-Jones, chaise *Whaletail*, 1989, bronze patiné, Avant-Scène.
02. Véronique Malcourant et Jean-Michel Cornu, chaise *Cornette*, 1988, Avant-Scène.
03. Mark Brazier-Jones, chaise *Arrowback*, 1990, aluminum et velours, Avant-Scène.
04. Mark Brazier-Jones, fauteuil *Atlantis*, 1991, bronze et velours, Avant-Scène.

en effet à Élisabeth Delacarte de les mettre en adéquation avec leurs demeures afin de leur donner un aspect plus contemporain. Son sens des proportions, de la lumière et des couleurs fera merveille pour des clients souvent connus qui exigent une discrétion totale.

Au début des années 1990, elle expose Franck Evennou, qui conçoit sa première exposition de meubles et objets sur un thème végétal, ainsi que des pièces de Borek Sipek ou Hervé Van der Straeten, qui crée avec poésie miroirs, bougeoirs, appliques, lampes, coupes en métal. 1996 verra le début d'une longue et fructueuse collaboration avec Hubert Le Gall, dont la première exposition a lieu à la galerie en 1997, avec des lampes, meubles et ce qui deviendra son fameux fauteuil *Sansevieria*, en forme de pot de fleur.

Élisabeth Delacarte a réussi à créer une galerie unique en son genre, à l'avant-garde des tendances de son époque, fréquentée par d'importants collectionneurs tels Jérôme Seydoux, Karl Lagerfeld ou Daniel et Florence Guerlain. Sa curiosité, son goût, son exigence l'ont amenée à exposer de très nombreux artistes qu'elle a été souvent la première à découvrir, et dont un grand nombre a été depuis reconnu parmi les plus grands noms du design.

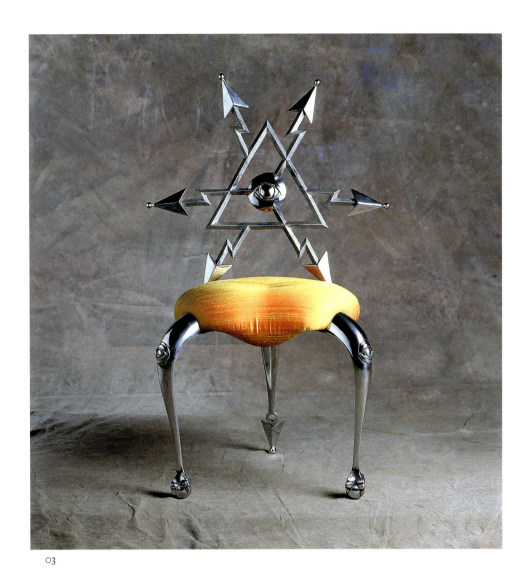

03

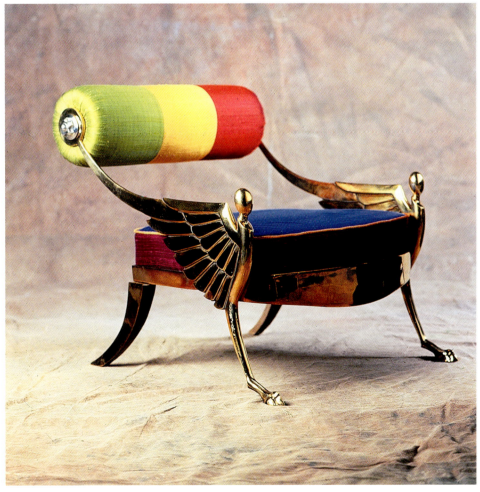

04

**Avant-Scène**
05. Marco de Gueltzl, table in polished glass and metal.
06. Mark Brazier-Jones, *Pegasus* chair, 1997, bronze and velvet, Avant-Scène.
07. Hubert le Gall, *Sansevieria* or *Pot de fleur* (*Flowerpot*) armchair, 1998, velvet and wood.

**Avant-Scène**
05. Marco de Gueltzl, table en verre poli et métal.
06. Mark Brazier-Jones, chaise *Pegasus*, 1997, bronze et velours, Avant-Scène.
07. Hubert le Gall, fauteuil *Sansevieria* ou *Pot de fleur*, 1998, velours et bois.

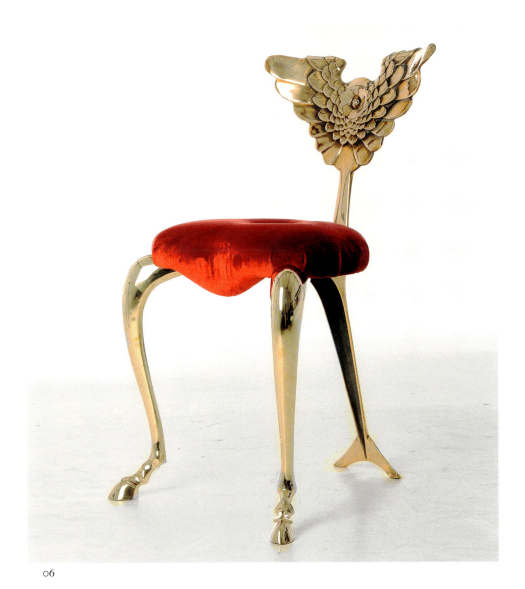

06

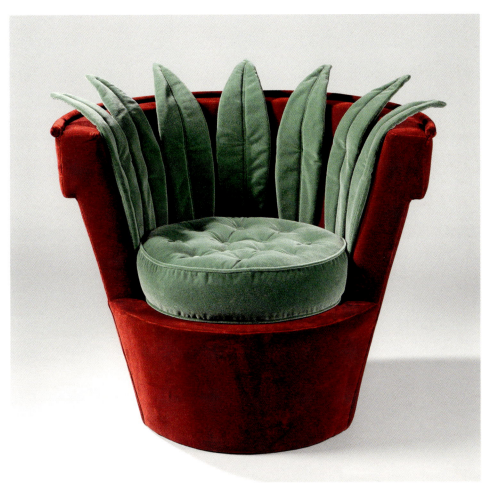

07

Born to a family of architects, François Bauchet studied at the École des Beaux-Arts in Bourges in the early 1970s. For him, "encounters with others are what made him the person he is". He spent a period of time in the workshop of the ceramicists Jean and Jacqueline Lerat in Bourges, helping Jean and standing in for him alongside Jacqueline when Jean was away. He built a kiln and it was not long before he turned to sculpture, heavily influenced by the American Minimalist artists and conceptual art. But he very quickly started to feel "confined within a practice that was detached from life".

He made his first piece of furniture in 1981: a chair that he named *C'est aussi une chaise* (*It's a Chair Too*) in reference to Magritte's famous painting *Ceci n'est pas une pipe* (*This is Not a Pipe)*. So, it is a chair that can also be seen as a sculpture, made of green-lacquered wood, which remained a favourite material of his until 1986. This choice, like that of other materials he used later (notably MDF, resin and textile), contributes to the design's homogeneity, making it appear as if made of one continuous piece that could have been produced industrially, and giving no visible indication of the human hand's involvement in its manufacture. The *Zénith* cabinet, designed in 1981, is an excellent illustration of this. For Bauchet, the colours used must be an integral part of the object, and not added to it. It is crucial that every aspect contributes to its unity, whether by its "exact form, exact colour, exact texture, exact proportions". It was from that point that he was able to say, "I realised at last that I was a designer."

His furniture was exhibited and produced by the Néotù gallery until 1997, with five of his collections being shown there during that period. There is a clear intellectual aspect to Bauchet's approach, his creations being at once utilitarian, though not too much; and artistic, but again, not too much! Thereafter he designed pieces of furniture "addressed" to certain individuals, often writers or artists, sometimes indicated by their initials alone: "*Je vous souhaite le bonjour mon cher Roland*" ("Hello to my dear Roland", 1984); "*à D.L.*" ("to D.L.", 1986); "*à P.F.*" ("to P.F.", 1986); "*à Denis L.*" ("to Denis L.", 1986). These pieces were made for the person and spoke of them. In some cases, their purpose is obvious, such as a writing desk with a stool, or a cabinet; in others, it remains largely enigmatic.

There is never any element of superfluousness with Bauchet; his precision, aptness and creativity are unwavering! The *Crocodile* armchair, designed in 1981, is full of humour; the *Conversation Théranice* seat (1983), in perforated galvanised steel and black neoprene foam, is stunning; likewise the *Liliploon* chair and *Epiploon* armchair (1985) in green resin and black steel, and the *Tropicale* collection (1992), which plays with a mixture of Réunion Island's traditional caning and African timber. This group of lounge furniture, in textured fabric and makoré wood, is extraordinary, with seats that encourage relaxation. Bauchet used the technique of casting for the *Vallauris* tea and coffee sets (1998), together with a typically 1950s shade of yellow. In 1987 he showed his work at Documenta in Kassel, Germany.

# François Bauchet

Né en 1948

Né dans une famille d'architectes, François Bauchet étudie à l'École des beaux-arts de Bourges au début des années 1970. Pour lui, « les rencontres ont fait ce qu'il est devenu ». Fréquentant un temps l'atelier des céramistes Jean et Jacqueline Lerat à Bourges, il aide Jean et le remplace auprès de Jacqueline à l'occasion de ses déplacements. Il monte un four et bientôt se tourne vers la sculpture, fortement influencé par les artistes minimalistes américains et l'art conceptuel. Mais très vite, il a « le sentiment d'être enfermé dans une pratique détachée de la vie ». Il réalise son premier meuble en 1981, une chaise qu'il intitule *C'est aussi une chaise*, en référence au fameux tableau de Magritte, *Ceci n'est pas une pipe*. C'est donc une chaise, qu'on pourrait prendre pour une sculpture, en bois laqué vert, matériau qu'il favorise jusqu'en 1986. Ce choix, comme celui des autres matériaux qu'il utilise par la suite (MDF, résine, textile notamment), participe à l'homogénéité de l'objet, lui donnant l'aspect d'une pièce d'un seul tenant, qui aurait pu être exécutée industriellement, sans que la main de l'homme soit visible dans la fabrication. Le meuble de rangement *Zénith*, conçu en 1981, en est une excellente illustration. Pour François Bauchet, les couleurs utilisées doivent faire partie intégrante de l'objet et non y être ajoutées. Il est fondamental que tout participe à son unité, tant par sa « forme exacte, sa couleur exacte, sa texture exacte, ses proportions exactes. » C'est à partir de ce moment-là qu'il a pu dire : « Finalement, je me suis rendu compte que j'étais designer. » Ses meubles sont exposés et édités par la galerie Néotù jusqu'en

1997, période durant laquelle y sont montrées cinq de ses collections. Il y a un aspect à l'évidence intellectuel dans la démarche de François Bauchet, ses créations étant à la fois utilitaires mais pas trop, et artistiques mais pas trop non plus ! Il dessine par la suite des meubles « adressés », souvent à un écrivain ou un artiste, dont on ne connaît que les initiales : « Je vous souhaite le bonjour mon cher Roland » (1984), « à D.L. » (1986), « à P.F. » (1986), « à Denis L. » (1986). Ce sont des meubles faits pour une personne, qui parlent d'elle. Pour certains, leur usage est évident, comme l'écritoire et son tabouret ou le meuble de rangement ; pour d'autres, il reste en grande partie énigmatique. Rien de superflu chez François Bauchet, dont précision, justesse et créativité ne faiblissent jamais ! Le fauteuil *Crocodile*, conçu en 1981, est plein d'humour, la banquette *Conversation Théranice* (1983), en acier galvanisé perforé et mousse Néoprène noire, surprenante, de même que la chaise *Liliploon* et le fauteuil *Epiploon* (1985) en résine verte et acier noir, ou la collection *Tropicale* (1992), qui joue avec les traditions réunionnaises du cannage mêlé au bois d'Afrique. Son ensemble de meubles de repos, en tissu texturé et makoré, est inattendu, avec ses assises qui invitent au délassement. François Bauchet utilise la technique du moulage pour des services de café et de thé *Vallauris* (1998), ainsi que le jaune typique des années 1950. En 1987, il expose à la Documenta de Cassel. Parallèlement, il enchaîne les projets d'architecture d'intérieur et de design, avec les bureaux de la Fondation Cartier à Jouy-en-Josas,

Around the same time, he was involved a series of interior architecture and design projects, including the Fondation Cartier offices in Jouy-en-Josas on the outskirts of Paris, the display cases and function room for the art centre at Vassivière in France's Limousin region the following year, and the function room in the Musée d'Art et d'Industrie in Saint-Étienne in 1989. He also designed seats as well as café furniture for the Jeu de Paume museum in Paris in 1991, and benches and wastebaskets for the grounds of the Château of Azay-le-Rideau in the Loire Valley (1996). In 1999, the VIA gave carte blanche to Bauchet for a commission on the theme of tableware. The crockery was produced by Haviland and Imerys Tableware and the cutlery by Ercuis. What makes these various creations stand out is Bauchet's highly personal approach, constantly exploring the relationship between sculpture and design and never allowing any superfluous detail to interfere with the essential lines.

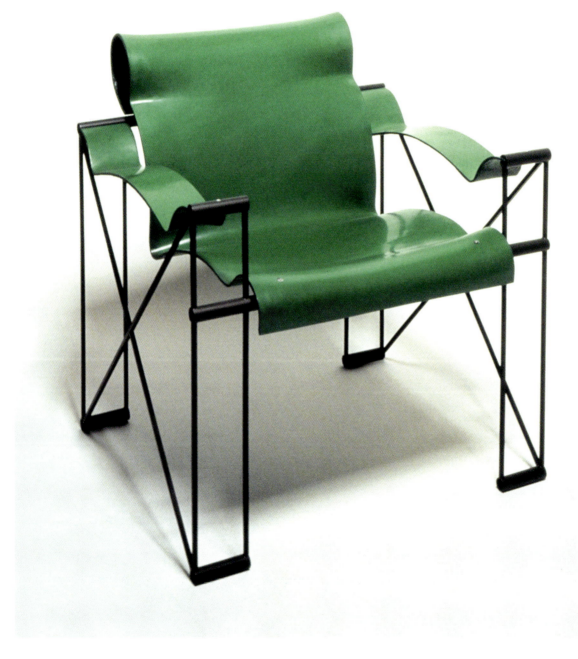

**François Bauchet**
01. Stool, Tropicale collection, 1992, makore wood and caning.
02. *Epiploon* armchair, 1985, polyester resin and coated steel, Néotù.
03. *Je vous souhaite le bonjour mon cher Roland* (*I wish you good day my dear Roland*) writing desk and *Tambour* seat, Meubles adressés (Addressed furnitures) collection, 1984, lacquered wood, presented at Documenta 8, Kassel, 1987.

**François Bauchet**
01. Tabouret, collection Tropicale, 1992, makoré et cannage.
02. Fauteuil *Epiploon*, 1985, résine polyester et acier laqué, Néotù.
03. Écritoire *Je vous souhaite le bonjour mon cher Roland* et assise *Tambour*, collection Meubles adressés, 1984, bois laqué, présentés à la Documenta 8, Cassel, 1987.

02

les vitrines et l'ameublement de la salle de réception pour le centre d'art de Vassivière en Limousin l'année suivante, puis la salle de réception du musée d'Art et d'Industrie de Saint-Étienne en 1989. Il réalise également les banquettes du musée du Jeu de Paume à Paris et le mobilier du café en 1991, ainsi que les bancs et les corbeilles du parc du château d'Azay-le-Rideau (1996). En 1999, le VIA (Valorisation de l'innovation dans l'ameublement) sélectionne François Bauchet pour une carte blanche portant sur les arts de la table. La vaisselle est réalisée par Haviland et Imerys Tableware et les couverts par Ercuis. Ces multiples créations se distinguent par l'approche tellement personnelle de François Bauchet, qui ne cesse d'interroger les relations entre la sculpture et le design, sans qu'aucun détail superflu ne vienne en altérer la ligne.

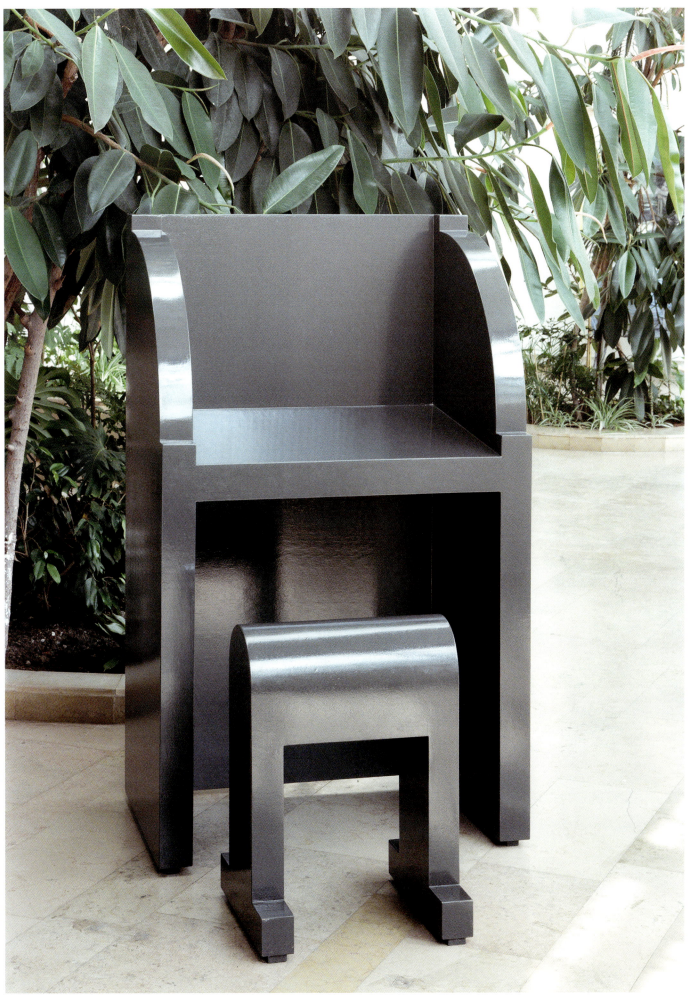

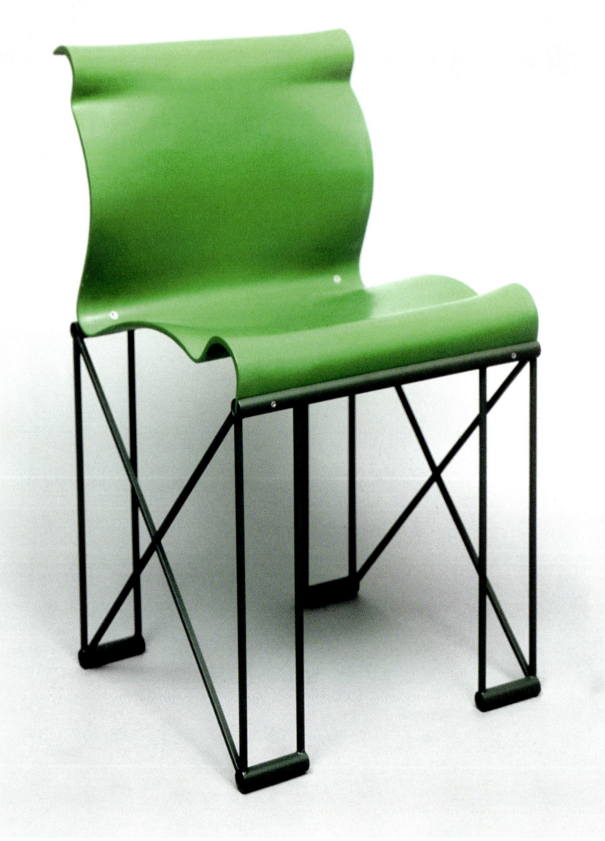

**François Bauchet**
04. *Liliploon* chair, 1985, polyester resin and coated steel, Néotù.
05. Offices at the Fondation Cartier, Jouy-en-Josas, 1986.
06. Entrance hall of the musée d'Art et d'Industrie de Saint-Étienne, 1989.

**François Bauchet**
04. Chaise *Liliploon*, 1985, résine polyester et acier laqué, Néotù.
05. Aménagement des bureaux de la Fondation Cartier, Jouy-en-Josas, 1986.
06. Aménagement de l'accueil du musée d'Art et d'Industrie de Saint-Étienne, 1989.

05

06

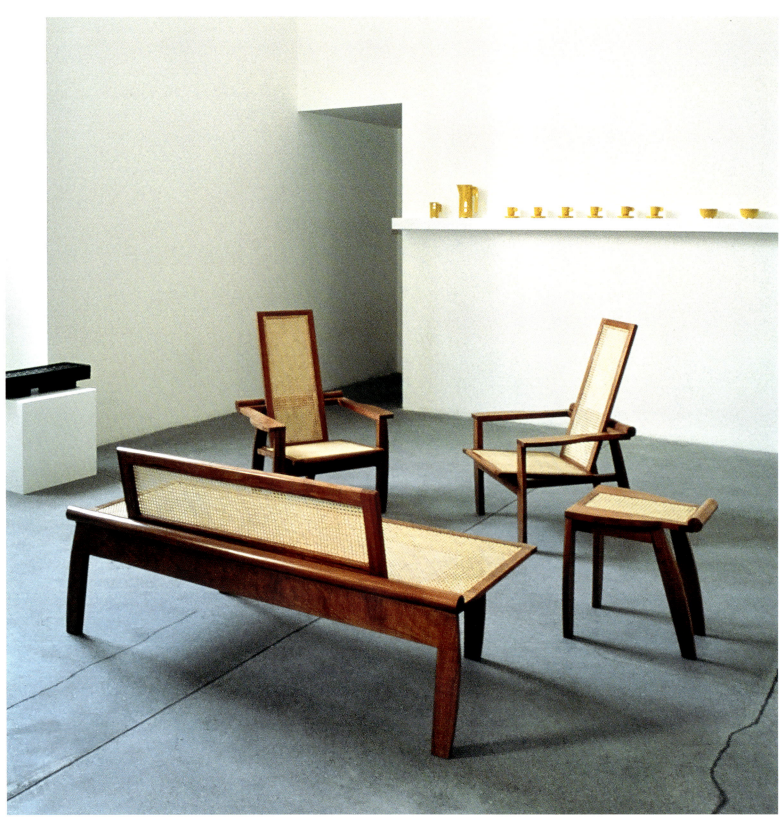

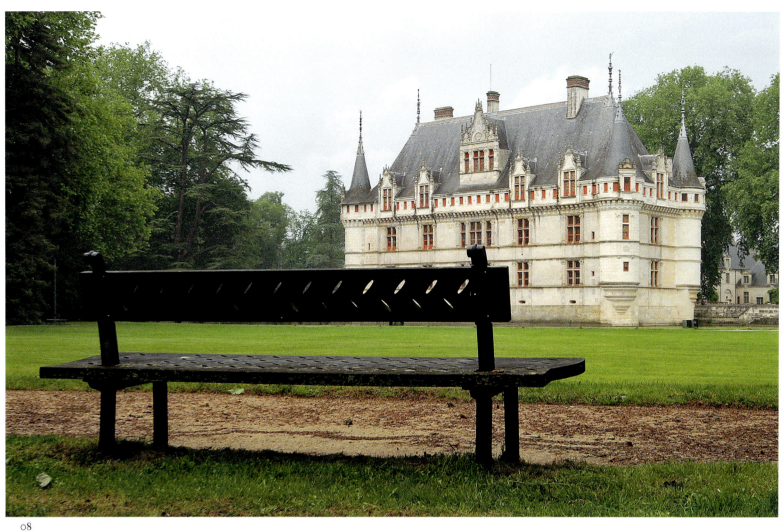

08

### François Bauchet

07. Bench, stool and chairs, Tropicale collection, 1992, makore wood and caning. At the back, Vallauris service, 1999, yellow enameled clay.
08. Bench, 1996, cast iron and makore wood, Azay-le-Rideau Castel park.
09. Recycle bin, 1996, cast iron, Azay-le-Rideau Castel park.

### François Bauchet

07. Banc, tabouret et chaises, collection Tropicale, 1992, makoré et cannage. Au fond, service Vallauris, 1999, terre cuite émaillée jaune.
08. Banc, 1996, fonte et makoré, parc du château d'Azay-le-Rideau.
09. Corbeille, 1996, fonte, parc du château d'Azay-le-Rideau.

09

# Andrea Branzi

Né en 1938

A native of Florence, Andrea Branzi studied Architecture there and obtained his diploma in 1966. He was the co-founder of Archizoom (1966–1974), an avant-garde group of architects and designers who notably interrogated the notion of the city as a consumer object, devoid of poetry and affect. They envisioned a utopian city, No-Stop City, where design would change lifestyles and where pieces of furniture would become inhabitable. The manufacturer Poltronova produced some of their creations, including the *Superonda* sofa in 1966 and the *Safari* sofa in 1968, covered with faux leopardskin.[1] Speaking of his kitsch side, Branzi says he is "capable […] of disrupting the balance of the middle-classes".[2] According to him, "Archizoom's members developed a new experiment in Milan, *design primario*, which is concerned with the 'sensorial structures' of space such as colour, decoration, microclimate […]. We started to introduce colour and decoration into our projects, to enhance their expressive energy."[3]

In 1974, Archizoom's members were among the founders of Global Tools, a counter-school of architecture and design that aimed to broaden international experimentation. Branzi, who opened his own studio in Milan in 1973, was associated with the radical design group Alchymia and collaborated on its *Bau.Haus Uno* and *Bau.Haus Due* furniture collections (1978–1980). His *Milano Bar*, created in 1979, is a white-lacquered piece with strong graphic lines: blue metal tubes and a glass top, perched over three yellow wooden steps. He was also a design consultant for the Montefibre firm between 1974 and 1982 and, from 1975 to 1979, artistic director for the Fiorucci fashion house, for which he and Ettore Sottsass together designed its New York retail store. He developed a colour chart for Piaggio in 1978.

A close friend of Sottsass, who founded Memphis in 1981, Branzi collaborated very regularly with the group from 1981 until 1988. He notably designed the *Gritti* bookcase in 1981, the shelves of which are supported by different-coloured triangles; and the famous *Century* daybed in the following year, its architectural lines enhanced by sober tones and two large wheels; then the *Magnolia* bookcase in 1985, a pyramid of glass and steel wire surmounted by plants; and *Andrea* in 1987, a surprising chaise longue in the form of a table, in metal, fibreglass and plastic laminate, where a small synthetic fur cushion offers the only element of comfort!

*Animali Domestici* (*Pets*) was his first personal collection of furniture and objects, manufactured by Zabro in 1985. It mingled nature, such as branches and tree trunks, with manmade materials: "Natural elements are always unique,"[4] he says. Described as "Neoprimitive", this style brought nature into the home and would be associated with Branzi forever after as he continued to roll it out across different products. For him, over and above being functional, a piece of furniture should convey emotion and poetry. We might note the *Berlino* sofa with its rectilinear forms, produced by Zanotta in 1986;

Originaire de Florence, Andrea Branzi y étudie l'architecture et obtient son diplôme en 1966. Il est le cofondateur d'Archizoom (1966-1974), groupe d'avant-garde d'architectes et de designers remettant notamment en cause la ville comme objet de consommation, dénuée de poésie et d'affect. Ils imaginent une ville utopique, No-Stop City, où le design doit modifier les modes de vie et où les meubles deviennent habitables. La société Poltronova édite quelques-unes de leurs créations, dont le canapé *Superonda* en 1966 et le canapé *Safari* en 1968, recouvert de fausse fourrure léopard[1]. À propos de son côté kitsch, Branzi se dit « capable […] de produire une fracture dans l'équilibre de la bourgeoisie[2] ». Selon lui : « Les membres d'Archizoom développèrent une nouvelle expérience à Milan, le *design primario*, qui s'occupait des "structures sensorielles" de l'espace, comme la couleur, la décoration, le microclimat […]. Nous avons commencé à introduire la couleur et la décoration dans nos projets, pour en augmenter l'énergie expressive[3]. »

Les membres d'Archizoom sont, en 1974, parmi les fondateurs de *Global Tools*, une contre-école d'architecture et de design ayant pour but d'élargir l'expérimentation au niveau international. Andrea Branzi, qui a ouvert son propre studio à Milan en 1973, est associé au groupe de design radical Alchymia et collabore à leurs collections de meubles *Bau.Haus Uno* et *Bau.Haus Due* (1978-1980). Son *Milano Bar*, réalisé en 1979, est un meuble laqué blanc très graphique, tubes de métal bleu et plaque de verre, perché sur trois marches de bois jaune.

Il est également consultant dans le domaine du design pour la société Montefibre entre 1974 et 1982 et, de 1975 à 1979, directeur artistique de l'image de la maison de mode Fiorucci, pour laquelle il conçoit avec Ettore Sottsass la boutique new-yorkaise. Il met au point une charte de couleurs pour Piaggio en 1978.

Proche d'Ettore Sottsass, qui fonde Memphis en 1981, Andrea Branzi collabore très régulièrement avec le groupe de 1981 à 1988. Il dessine notamment la bibliothèque *Gritti* en 1981, où les étagères sont supportées par des triangles de couleurs, la fameuse dormeuse *Century* l'année suivante, aux lignes architecturées soulignées de teintes sobres et ses deux grosses roulettes, puis la bibliothèque *Magnolia* en 1985, pyramide de verre et filin d'acier surmontée de plantes, ou *Andrea* en 1987, surprenante chaise longue en forme de table, en métal, fibre de verre et stratifié, où le seul élément de confort est apporté par un petit coussin de fourrure synthétique !

*Animali Domestici* est sa première collection personnelle de meubles et objets, éditée par Zabro en 1985. S'y mêlent nature, comme des branches et des troncs d'arbre, et matériaux faits par l'homme : « Les éléments de la nature sont toujours uniques[4] », dit-il. Ce style qualifié de « néoprimitif » fait entrer la nature dans la maison et sera désormais associé à Andrea Branzi, qui continuera de le décliner par la suite. Pour lui, avant d'être fonctionnel, le meuble doit être porteur d'émotion et de poésie. Notons le divan *Berlino* aux lignes

the *Balance and Gemini* jewellery pieces representing jolly little characters; ceramics with funny frogs and flies for Ronzan the following year; a series of lamps with cheerful, playful forms for Zanotta in 1992; an amazing transformable seat for the stylist Lawrence Steele in 1998; and objects for Alessi, including a steel basket in the form of a basketball net in 2000. Although he favours his work as a designer and theorist above that in the realm of architecture, it would be wrong not to highlight some of his architectural projects. These include his involvement in Tokyo-X, commissioned by Mitsubishi in 1990, alongside Clino Trini Castelli, Isao Hosoe and ZPZ Partners, for which he conceived a city composed of a single 800,000-square-metre building on the Bay of Tokyo. Then there was his role in designing the Tennozu fitness centre in Tokyo, and in the "Citizen Office" programme to design the office of the future, organised by the Vitra Museum between 1991 and 1993; the Favela High Tech project for Philips in Eindhoven in 2000; and the gallery for modern and contemporary art in Arezzo, from 1989 to 2004. This output testifies to the importance he accords to the relationship between humankind and its environment.
Branzi contributed to the magazine *Casabella* from 1972 to 1976 and to *Domus* from 1980 onwards, and was editor of *Modo* from 1982 to 1984. Together with Maria Grazia Mazzocchi, Alessandro Mendini, Valerio Castelli and Alessandro Guerriero he founded the design school Domus Academy in Milan in 1982. He taught at the Polytechnic Institute of Milan and in 2005 was appointed director of its interior design section. He has received the Golden Compass award three times, notably in 1994 for his career as a whole.
Eclectic, imaginative, and avant-garde in introducing nature into his creations, Branzi likes to bring a humorous touch to the Postmodernist scene. An urbanist, architect, designer, and radical theorist of architecture and design, he is a key figure of the design world of the second half of the 20th century.

02

rectilignes, édité par Zanotta en 1986, des bijoux *Balance and Gemini* représentant de joyeux petits personnages, des céramiques avec de drôles de grenouilles et de mouches pour Ronzan l'année suivante, une série de lampes aux formes joyeuses et ludiques pour Zanotta en 1992, un étonnant siège transformable pour le styliste Lawrence Steele en 1998 et des objets pour Alessi, dont une corbeille en acier en forme de panier de basketball en 2000.
Bien qu'il privilégie son travail de designer et de théoricien par rapport à celui d'architecte, il faut souligner, parmi ses projets architecturaux, sa participation à Tokyo-X, commandé par Mitsubishi en 1990, aux côtés de Clino Trini Castelli, Isao Hosoe et ZPZ Partners, pour lequel il imagine une ville composée d'un bâtiment de 800 000 mètres carrés sur la baie de Tokyo. Puis sa participation à la conception d'un centre de fitness, Tennozu, à Tokyo, ainsi qu'au programme « Citizen Office » sur le bureau du futur, organisé par le Vitra Museum entre 1991 et 1993, le projet de la Favela High Tech pour Philips à Eindhoven en 2000, ou encore la galerie d'art moderne et contemporain d'Arezzo de 1989 à 2004. Ces réalisations témoignent de la place importante qu'il accorde à la relation de l'homme à son environnement.
Andrea Branzi contribue au magazine *Casabella* de 1972 à 1976, à *Domus* à partir de 1980, dirige *Modo* de 1982 à 1984. Il fonde avec Maria Grazia Mazzocchi, Alessandro Mendini, Valerio Castelli et Alessandro Guerriero l'école de design Domus Academy à Milan en 1982, devient professeur à l'école polytechnique de Milan puis, à partir de 2005, directeur de la section d'architecture d'intérieur. Il reçoit par trois fois le Compas d'or, notamment en 1994 pour l'ensemble de sa carrière.
Éclectique, imaginatif, avant-gardiste avec l'introduction de la nature dans ses créations, Andrea Branzi aime apporter une pointe d'humour dans cet environnement postmoderniste. Urbaniste, architecte, designer, théoricien de l'architecture et du design radical, il est une figure majeure du design de la seconde moitié du XXe siècle.

### Andrea Branzi
01. *Animali Domestici* (*Pets*) bench, first series, 1985, wood and laminate, Zabro.
02. View of the utopian No-Stop City envisioned by the Archizoom group in 1969.
03. *Milano Bar*, 1979, lacquered wood, metal, glass, Alchymia.
04. Chess set, 2007, silver-plated metal and brass, one-off piece.

### Andrea Branzi
01. Banc *Animali Domestici*, première série, 1985, bois et laminé, Zabro.
02. Vue de la ville utopique No-Stop City imaginée par le groupe Archizoom en 1969.
03. *Milano Bar*, 1979, bois laqué, métal, verre, Alchymia.
04. Jeu d'échecs, 2007, métal argenté et laiton, pièce unique.

03

04

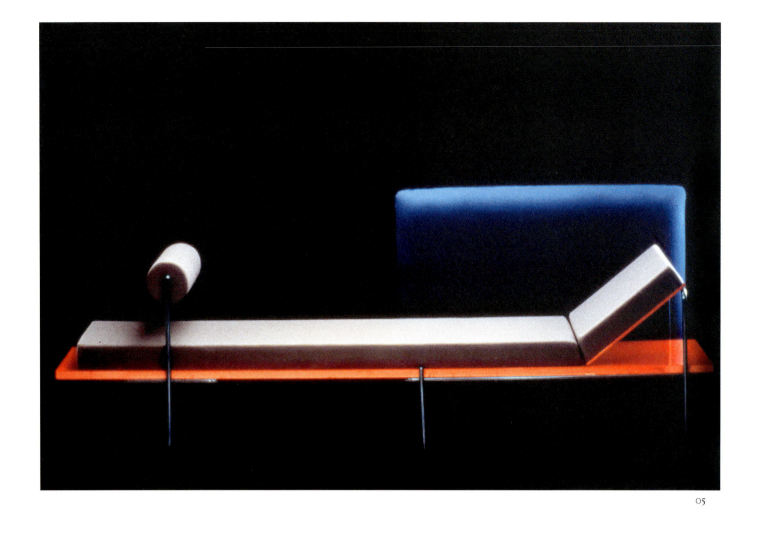

05

06A

06B

**Andrea Branzi**
05. *Century* sofa, 1982, fabric, lacquered wood and metal, Memphis Milano.
06. *Balance and Gemini* jewellery, 1986, Acme.
07. Ceramic boxes, 1987, Ceramiche Ronzan.

**Andrea Branzi**
05. Dormeuse *Century*, 1982, tissu, bois et métal laqués, Memphis Milano.
06. *Bijoux Balance e Gemini*, 1986, Acme.
07. Boîtes en céramique, 1987, Ceramiche Ronzan.

07 A

07 B

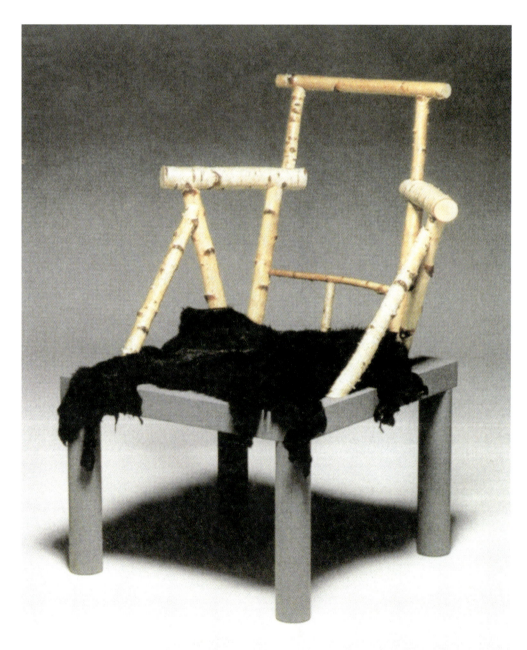

**Andrea Branzi**
08. *Animali Domestici* (*Pets*) chair, first series, 1985, wood and laminate, Zabro.
09. Tea set in wood and silver, 1999, Argentaurum.
10. *Animali Domestici* (*Pets*) bench in Charles Zana's apartment, Paris.

**Andrea Branzi**
08. Chaise *Animali Domestici*, première série, 1985, bois et laminé, Zabro.
09. Service à thé en bois et en argent, 1999, Argentaurum.
10. Banc *Animali Domestici* dans l'appartement de Charles Zana, Paris.

08

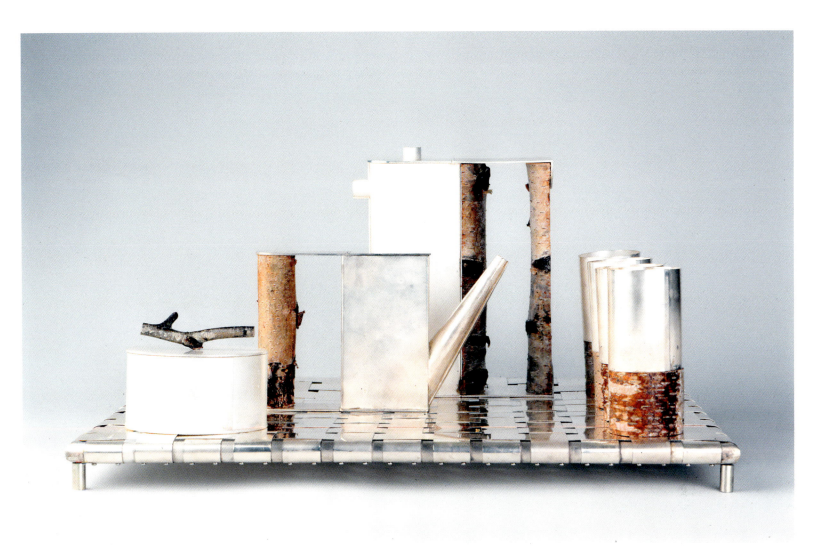

It was at Christie's, London that David Gill began his career, in the Old Master paintings department, after studying at university. Alongside his work, his love of decorative art compelled him to purchase pieces by the big names of the early 20th century at a time when Eileen Gray, Jacques-Émile Ruhlmann, Jean Dunand and Jean-Michel Frank were just being rediscovered. He opened his first shop on London's Fulham Road in April 1987, displaying these artists alongside Alberto and Diego Giacometti and Gilbert Poillerat. It was instantly successful. In November of the same year, he showed dresses, jewellery and designs by Balenciaga, Schiaparelli, Chanel, René Gruau, Christian Bérard and Jean Cocteau.

"I very quickly realised that I wanted to live in my own time, and that I couldn't find the furniture and objects I was looking for," he confides. He went to New York, visited galleries and exhibitions of contemporary furniture, and decided on his return to London to display work that was almost impossible to find there at that point: decorative arts by designers from the second half of the 20th century.

In 1988 Gill organised his first exhibition with Garouste & Bonetti, who designed a special collection for the occasion. Five others would be held by the end of the 1990s. He showed Donald Judd's aluminium furniture for the first time in London, in 1990. In a succession of artists' exhibitions thereafter, Gill included lighting and objects, silverware, tableware, textiles and jewellery as well as furniture. In 1991 it was the furniture and sculptures of Richard Snyder, and in 1992 the lighting of Patrice Butler made by the Delisle firm, ceramics by Grayson Perry and furniture and sculptures by Nicholas Alvis Vega. In 1993, his many exhibitions included Oriel Harwood, who created a new collection of romantic pieces for the gallery, and furniture, cushions, accessories and silverware by Ulrika Liljedahl and Richard Vallis. Gill introduced design lovers to the furniture that Salvador Dalí designed for Jean-Michel Frank in 1994, and brought together pieces by Jean Prouvé and Serge Mouille in 1995, as well as boxes, jewellery and mirrors by Line Vautrin in 1994 and 1995 and furniture in wood, metal and cotton rope by Christian Astuguevieille in 1995. Grayson Perry and Garouste & Bonetti were presented again in 1999.

Gill's choices reveal his great originality, his open-mindedness towards widely varying types of creative production, and a typically British sort of eccentricity. The only common factor throughout is dictated by his eye and an insatiable curiosity, as well as by his taste which ranges from Baroque to Minimalism, where creativity and inventiveness are always on display.

# David Gill Gallery

C'est chez Christie's, à Londres, que David Gill commence sa carrière au début des années 1980, dans le département des peintures anciennes, après ses études à l'université. Parallèlement, son amour pour l'art décoratif le pousse à acheter les grands noms de la première partie du xxe siècle, à cette époque où l'on redécouvre Eileen Gray, Jacques-Émile Ruhlmann, Jean Dunand, Jean-Michel Frank. Il ouvre son premier magasin sur Fulham Road à Londres en avril 1987 en exposant ces artistes, aux côtés d'Alberto et Diego Giacometti et de Gilbert Poillerat. Le succès est immédiat. En novembre de la même année, il montre robes, joaillerie et dessins de Balenciaga, Schiaparelli, Chanel, René Gruau, Christian Bérard, Jean Cocteau.

« J'ai réalisé très rapidement que je voulais vivre dans mon temps, et que je ne trouvais pas les meubles et objets que je cherchais », confie-t-il. Il se rend à New York, visite galeries et expositions de mobilier contemporain, et décide à son retour à Londres de présenter ce qu'alors il était quasiment impossible d'y voir, les créateurs d'art décoratif de la seconde moitié du xxe siècle.

David Gill organise en 1988 sa première exposition avec Garouste et Bonetti, qui créent une collection spéciale à cette occasion. Cinq autres suivront jusqu'à la fin des années 1990. Il montre pour la première fois à Londres les meubles en aluminium de Donald Judd, en 1990. Les expositions d'artistes se succèdent désormais, David Gill incluant en plus des meubles, luminaires et objets, argenterie, arts de la table, textiles, bijoux. En 1991, ce sont les meubles et sculptures de Richard Snyder, en 1992 des lustres de Patrice Butler réalisés par la maison Delisle, des céramiques de Grayson Perry et des meubles et sculptures de Nicholas Alvis Vega.

Parmi ses nombreuses expositions, citons, pour 1993, Oriel Harwood, qui crée pour la galerie une nouvelle collection de pièces romantiques et des meubles, coussins, accessoires et pièces en argent d'Ulrika Liljedahl et Richard Vallis. David Gill fait découvrir aux amateurs les meubles de Salvador Dalí pour Jean-Michel Frank en 1994, réunit des pièces de Jean Prouvé et Serge Mouille en 1995, des boîtes, bijoux et miroirs de Line Vautrin en 1994 et 1995, des meubles en bois, métal et corde de coton de Christian Astuguevieille en 1995 également. Grayson Perry et Garouste et Bonetti sont présentés à nouveau en 1999. Les choix de David Gill révèlent une grande originalité, une ouverture d'esprit sur des types de création fort divers et une excentricité typiquement anglaise. La seule ligne qu'il paraît avoir suivie est celle dictée par son œil et une curiosité insatiable, et par son goût allant du baroque au minimalisme, où créativité et inventivité sont toujours présentes.

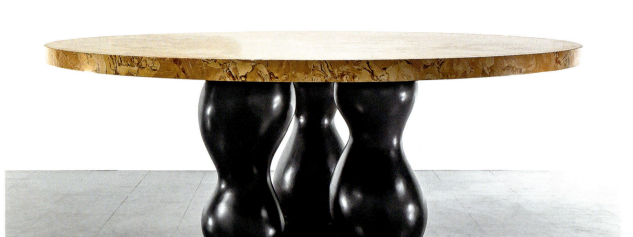

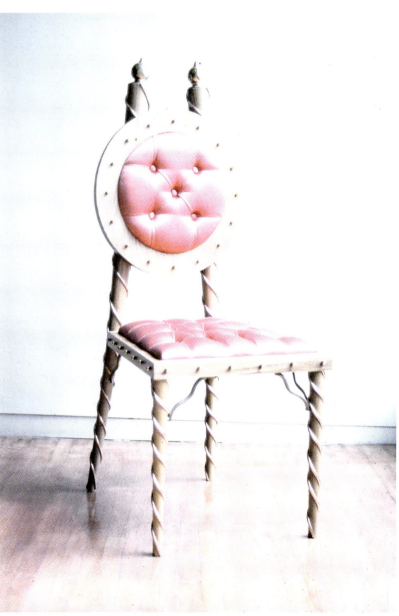

**David Gill Gallery**

1. Exhibition view at David Gill Gallery, London, 1999.
2. Garouste & Bonetti, *Three Graces* table, 1999, scagliola and black patinated bronze, limited edition of 30, David Gill Gallery.
3. Garouste & Bonetti, *Grand Canal* chair, 1989, oak, bronze and fabric.
4. Christian Astuguevieille, *Moissonnier* chair, 1989, hemp rope.
5. Garouste & Bonetti, *Atlas* table, 1988, bronze and terracotta.
6. Grayson Perry, *The Grayson Perry Trophy Awarded to a Person with Good Taste* vase, 1992, ceramic.
7. Garouste & Bonetti, *Flowers in the Air* cabinet, 1994, silver- and nickel-plated bronze and brass, limited edition of 8, David Gill Gallery.

**David Gill Gallery**

1. Vue d'exposition à la galerie David Gill, Londres, 1999.
2. Garouste & Bonetti, table *Three Graces*, 1999, scagliola, bronze noir patiné, édition limitée de 30 exemplaires, David Gill.
3. Garouste & Bonetti, chaise *Grand Canal*, 1989, chêne, bronze et tissu.
4. Christian Astuguevieille, chaise *Moissonnier*, 1989, corde de chanvre.
5. Garouste & Bonetti, table *Atlas*, 1988, bronze et terre cuite.
6. Grayson Perry, vase *The Grayson Perry Trophy Awarded to a Person with Good Taste*, 1992, céramique.
7. Garouste & Bonetti, cabinet *Flowers in the Air*, 1994, bronze et laiton argenté et nickelé, édition limitée de 8 exemplaires, David Gill.

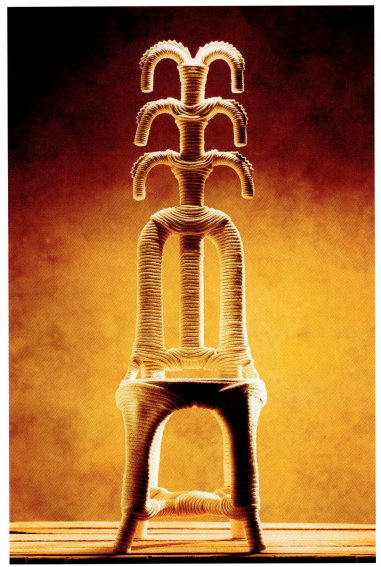

04

05

06

07

Michele De Lucchi is a native of Ferrara and studied first in Padua, then at the University of Florence with Adolfo Natalini, obtaining his diploma as an architect in 1975. In 1973 he founded the Cavart movement with a group of friends, in the mode of radical architecture and design.

Having next moved to Milan, he met Ettore Sottsass, and the two became close. De Lucchi created some highly original pieces for Studio Alchymia, including the *Sinerpica* lamp in 1978, a strange-looking piece that resembles a flowerpot and flower, and the *Sinvola* floor lamp and pendant lamp the following year, featuring long pins with wooden heads lacquered in vibrant colours and stuck into a fabric cushion like stars. In 1980 he played a role alongside Sottsass in establishing the Memphis group. "The things that Ettore [Sottsass] said struck me as true, necessary, prophetic, and I appropriated them for myself. In particular the meaning of the relationship between industry and design, market and culture, humankind and technology, finance and civilisation." He was one of the group's main contributors, offering new pieces for each of its exhibitions, from 1981 to 1988.

His twenty-nine designs for Memphis—furniture, lighting, seating, mirrors, vases and objects—display limitless imagination and whimsy, a love of colour and an ever-present sense of humour, all of which bring energy and joy. Attesting to this are the little *Kristall* table from 1981, a sort of jolly four-legged animal, and *Lido* from 1982, a sofa sporting a bold mix of colours. The *First* chair from 1983, consisting of a grey metallic structure and wood painted in blue and black, signifies Earth and its satellites and met with instant success. A few years later, the *Kim* chair, in metal and wood, and the *Cart* floor lamp, with wheels in its base, displayed more sober lines and colours that represent an evolution in De Lucchi's style.

He received the Golden Compass in 1989 for his *Tolomeo* lamp, designed two years earlier with Giancarlo Fassina for the Artemide firm, with a fully ajustable aluminium structure. It became a design icon and a major commercial success. Speaking of this piece, and to underline his quest for practicality and balance, De Lucchi says, "No desk lamp should require you to use both hands to position it." Among his many activities, he worked with Sottsass and Andrea Branzi from 1991 to 1993 on the "Citizen Office" project, on Vitra's invitation. After joining Olivetti as a consultant in 1979, he became its design director from 1988 to 2002, equally adept whether designing computers or sets of office furniture, such as the *Synthesis*, *Icarus*, *Delphos* and *San Girolamo* collections. He led projects in the same field for Siemens, Compaq and Philips, and fitted out premises for the Deutsche Bank and Banco Português do Atlântico, among others. Inquisitive and untiring, De Lucchi has produced a prolific output ranging from jewellery and precious objects for Acme and Cleto Munari or a coat rack for Kartell to the *Plissé* kettle and *Pulcina* coffee maker for Alessi. De Lucchi founded Produzione Privata in 1990, "in keeping

# Michele De Lucchi

Né en 1951

Originaire de Ferrare, Michele De Lucchi étudie d'abord à Padoue puis à l'université de Florence avec Adolfo Natalini, où il obtient son diplôme d'architecte en 1975. Il fonde en 1973 le mouvement Cavart, avec un groupe d'amis, dans la lignée de l'architecture et du design radical.

À Milan, où il s'installe ensuite, De Lucchi rencontre Ettore Sottsass dont il devient proche. Il crée quelques pièces surprenantes pour le studio Alchymia, dont la lampe *Sinerpica* en 1978, à la curieuse allure proche d'un pot de fleur, et le lampadaire et le plafonnier *Sinvola* l'année suivante, où des épingles aux têtes de bois laqué de couleurs vives sont piquées sur un coussin de tissu, comme autant d'étoiles. Michele De Lucchi participe à la création par Sottsass du groupe Memphis en 1980. « Les choses que disait Ettore [Sottsass], je les ressentais comme vraies, nécessaires, prophétiques et je me les suis appropriées. En particulier ce que signifiait le rapport entre industrie et design, marché et culture, homme et technologie, finance et civilisation. » Il est l'un des principaux contributeurs du groupe, proposant de nouvelles pièces pour chaque exposition, de 1981 à 1988. Ses vingt-neuf créations pour Memphis, meubles, luminaires, sièges, miroirs, vases et objets, montrent une fantaisie et une imagination sans borne, un goût pour la couleur, un humour toujours présent, porteurs d'énergie et de gaieté. En témoignent la petite table *Kristall*, en 1981, sorte de joyeux animal sur pieds, ou *Lido*, en 1982, un canapé à l'audacieux mélange de couleurs. La chaise *First*, en 1983, formée d'une structure métallique grise et de bois peint en noir et bleu, figure la planète et ses satellites et obtient un succès immédiat. Quelques années plus tard, la chaise *Kim*, en métal et bois, et le lampadaire *Cart*, avec des roulettes à sa base, aux lignes et aux couleurs plus sobres, témoignent d'une évolution du style de De Lucchi.

Il reçoit le Compas d'or en 1989 pour sa lampe *Tolomeo*, créée avec Giancarlo Fassina deux ans plus tôt pour la société Artemide, à la structure en aluminium totalement orientable. Elle devient une icône du design et une réussite commerciale considérable. À son sujet, et pour souligner sa recherche de praticité et d'équilibre, Michele De Lucchi dit : « Aucune lampe de bureau ne devrait vous faire utiliser deux mains pour la positionner. » Parmi ses nombreuses activités, il travaille avec Ettore Sottsass et Andrea Branzi de 1991 à 1993 sur le projet « Citizen Office », à la demande de Vitra.

Entré chez Olivetti comme consultant en 1979, il en est directeur du design de 1988 à 2002 et conçoit aussi bien des ordinateurs que des lignes de mobilier de bureau, comme les collections *Synthesis*, *Icarus*, *Delphos* ou *San Girolamo*. Il mène à bien d'autres projets dans le même domaine pour Siemens, Compaq, Philips, aménage des locaux pour la Deutsche Bank ou Banco Português do Atlântico, entre autres. Curieux, infatigable, Michele De Lucchi est l'auteur de multiples créations, allant de bijoux et objets précieux pour Acme et Cleto Munari, d'un porte-manteau pour Kartell, à la bouilloire *Plissé* et à la cafetière *Pulcina* pour Alessi.

with the Memphis movement and, above all, to design and produce experimental objects, without commissions, and with maximum freedom of expression". Creating without any constraints, whether commercial or industrial, is of prime importance for De Lucchi. "I started Produzione Privata because I've always felt too distant from my projects: there's often too much distance between the interior world of design and the disenchanted world of production, use and ultimately consumerist destruction [...] I think the ideal condition is to 'create' and 'produce' simultaneously, and I've brought that about now, with help from qualified Italian artisans, transforming my office into a sort of Renaissance artist's workshop."

*Candelieri*, launched in 1991, is a series of silver-plated bronze candlesticks, each evoking a little sculpture in the form of a man, while the *Le Marionette* lamps, designed in 1994, reproduce a dog or a marionette. His elegant *Sedia* folding chair is made of natural beech to showcase the beauty of wood, the backrest and back legs being made from a single element. The *Bottiglia* glass vases, from 1995, incorporate a metal mount and part of a bottle; and a few years later he developed another series of very ethereal vases, with pure lines and natural tones, ironically entitled *A che cosa servono i vasi da fiori?* (*What Are Flower Vases For?*). De Lucchi clearly has fun in his work and achieves an uncontrived simplicity, in line with the private fit-outs that he developed in the late 1990s, where houses and apartments were treated with great sobriety and with a colour palette essentially limited to those of the materials used.

An imaginative, original and prolific designer, De Lucchi has shifted towards a style that is restrained and peaceful, but still imaginative and often surprising. He has generated several design icons and will remain a major player in the history of Postmodernism.

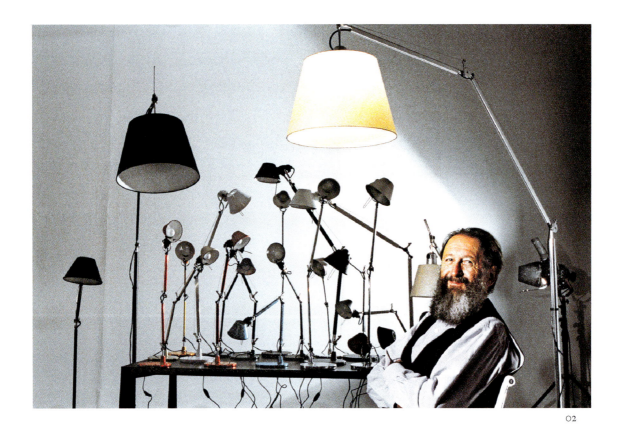

02

Michele De Lucchi fonde Produzione Privata en 1990, « dans la continuité du mouvement Memphis et, surtout, pour concevoir et réaliser des objets expérimentaux, sans commission, avec une liberté d'expression maximale ». Créer sans aucune contrainte, ni commerciale ni industrielle, est d'une importance primordiale pour De Lucchi. « J'ai donné naissance à Produzione Privata parce que je me suis toujours senti trop éloigné de mes projets : il y a souvent trop de distance entre le monde intérieur du design et le monde désenchanté de la production, de l'utilisation et finalement de la destruction consumériste [...] Je crois que la condition idéale est de "créer" et "produire" simultanément et je l'ai réalisé aujourd'hui, avec l'aide d'artisans italiens qualifiés, transformant mon bureau en une sorte d'atelier d'un artiste de la Renaissance. »

*Candelieri*, lancée en 1991, est une série de bougeoirs en bronze argenté, chacun comme une petite sculpture en forme de bonhomme, tandis que les lampes *Le Marionette*, conçues en 1994, reproduisent un chien ou une marionnette. Son élégant siège pliant Sedia est en hêtre naturel, afin de mettre en valeur la beauté du bois, le dossier et les pieds arrière étant faits d'un seul élément. Les vases en verre *Bottiglia*, en 1995, incorporent une monture en métal à une partie de bouteille, puis quelques années plus tard est développée une autre série de vases d'une grande légèreté, aux lignes pures et aux teintes naturelles, intitulée de façon ironique *A che cosa servono i vasi da fiori?* À l'évidence Michele De Lucchi s'amuse, parvient à une simplicité sans artifices, en ligne avec les projets d'aménagement privé qu'il développe en cette fin des années 1990, où maisons et appartements sont traités très sobrement, avec une attention aux détails et au bien-être, avec peu de couleurs, si ce n'est celles propres aux matériaux utilisés.

Créateur imaginatif, original, prolifique, Michele De Lucchi a évolué vers un design sobre et apaisé, mais cependant toujours imaginatif et souvent inattendu. Il est l'auteur de quelques icônes du design et restera historiquement un acteur majeur du postmodernisme.

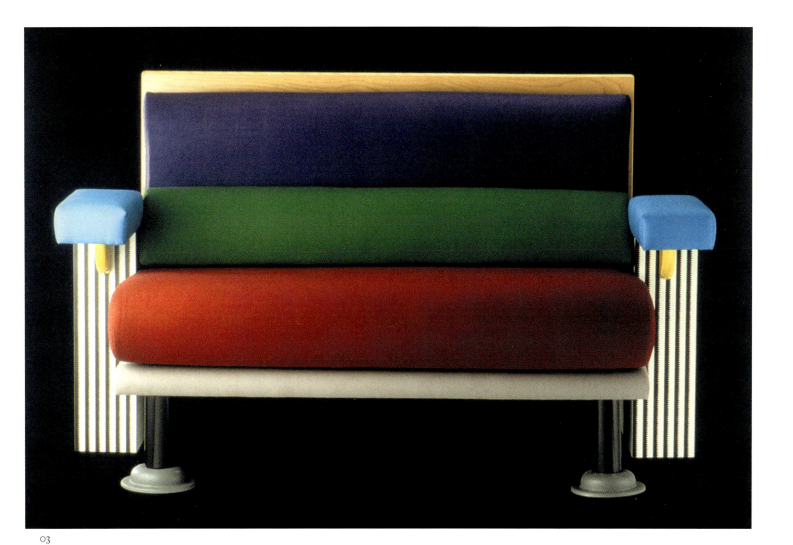

03

### Michele De Lucchi

01. *First* chair, 1983, wood and metal, Memphis Milano.
02. Michele De Lucchi surrounded by *Tolomeo* metal lamps, designed with Giancarlo Fassina in 1987 and produced by Artemide.
03. *Lido* sofa, 1982, wood, plastic laminate and metal, Memphis Milano.
04. *Kristall* table, 1981, plastic laminate, lacquered wood and metal, Memphis Milano.

### Michele De Lucchi

01. Chaise *First*, 1983, bois et métal, Memphis Milano.
02. Michele De Lucchi entouré de lampes métalliques *Tolomeo*, créées avec Giancarlo Fassina en 1987 et éditées par Artemide.
03. Canapé *Lido*, 1982, bois, plastique laminé et métal, Memphis Milano.
04. Table *Kristall*, 1981, plastique laminé, bois laqué et métal, Memphis Milano.

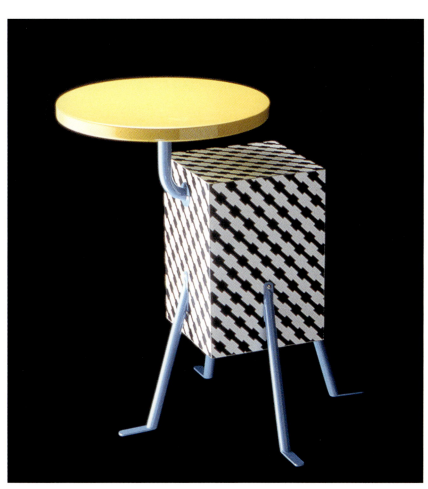

04

05

### Michele De Lucchi

05. With Mario Rossi Scola, lamp from the *Lighting Field* series, 1994, metal, Produzione Privata.
06. With Elisa Gargan and Mario Rossi Scola, *Candeliere argentato* (*Silver-plated Candlestick*), 1991, brass, Produzione Privata.
07. *Sedia* chair, 1993, beech, Produzione Privata.
08. *La Casa per le Vacanze* (*Holiday Home*), 1983, design for the Milan Triennale.

### Michele De Lucchi

05. Avec Mario Rossi Scola, lampe de la série *Lighting Field*, 1994, métal, Produzione Privata.
06. Avec Elisa Gargan et Mario Rossi Scola, chandelier *Candeliere argentato*, 1991, laiton, Produzione Privata.
07. Chaise *Sedia*, 1993, hêtre, Produzione Privata.
08. *La Casa per le Vacanze*, 1983, projet pour la Triennale de Milan.

06

07

08A

08B

# Tom Dixon

Né en 1959

Born in Tunisia, his father a British teacher of English and his mother a journalist for the BBC World Service, Tom Dixon was a pupil at the Holland Park Comprehensive School in London in the early 1970s, where he discovered pottery and drawing from nature, which taught him about proportion and balance and which he considers to have had a defining influence on his future design career. He went on to study at the Chelsea College of Art and Design, but left after only six months following a motorcycle accident. In the early 1980s, Dixon became a professional musician, playing bass guitar in the disco group Funkapolitan. He worked in 1981 as a painter for an animation company, but fell victim to another road accident. Over the next two years he forged ahead in the disco world, then discovered a passion for welding found metal objects together to transform them into pieces of furniture: "I realised that with just a little knowledge, a flame and a bit of metal, I could do almost anything."

Those first pieces were rather successful, and his workshop would soon host some twenty people engaged in metalwork, including Thomas Heatherwick and Michael Young. "I was given my first lesson in oxy-acetylene welding by a friend who had a body shop in Clapham. A whole new world opened up before me, and I must have made about a hundred chairs in the first year."

Together with Mark Brazier-Jones, Nick Jones and André Dubreuil he formed the Creative Salvage group, made up of young designers who were all working on recycling car parts and discarded objects. "I prefer it when the process leaves its mark, when every stage is visible on the final product—joints, welds, connections…" His seating, lighting and objects have a relaxed, ironic, inventive feel to them. You cannot help thinking that Dixon had fun in their making!

Three exhibitions on the Creative Salvage group were organised from 1984 onwards, attracting attention from large numbers of admirers. The first took place in Ron Arad's One Off space—Arad also working with salvaged metal, although he was not a member of the Creative Salvage group. It would be fair to say that Dixon's assemblages of elements, in an explosive mixture of styles, reflected the chaotic reality of the world he was living in, along with a surrealist aspect. His *Kitchen* and *Bull Kitchen* chairs, both produced in editions of about fifty in 1986, use various salvaged skillets and ladles.

A little later, he stopped using scrap materials and turned to creating new—but still sculptural—pieces. The *S-Chair*, designed in 1988 and comprising a metal structure covered with straw or willow, was first made by Dixon himself, then manufactured in 1991 by Cappellini to become a design icon. He likes everyone to be able to interpret it their own way, with many seeing a female body in it. "I've often been asked what it was inspired by, and the only memory I have is that I'd done a doodle of a chicken […] and I'd thought to myself that I could make it into a chair," he confides. Dixon never stops innovating,

Né en Tunisie d'un père britannique professeur d'anglais et d'une mère journaliste pour BBC World Service, Tom Dixon est élève de la Holland Park Comprehensive School à Londres au début des années 1970, où il découvre la poterie et le dessin d'après nature, qui lui apprennent la proportion et l'équilibre et auront selon lui une influence décisive sur sa future activité de designer. Il entre ensuite au Chelsea College of Art and Design, qu'il quitte au bout de six mois, à la suite d'un accident de moto. Au début des années 1980, Tom Dixon devient musicien professionnel, jouant de la guitare basse dans le groupe disco Funkapolitan. Il travaille en 1981 comme artiste peintre dans une société de dessins animés, mais est victime d'un nouvel accident de la route. Il évolue dans les deux années qui suivent dans le milieu des discothèques, puis se passionne pour la soudure d'objets trouvés en métal, qu'il transforme en meubles : « Je me suis rendu compte qu'avec un peu de connaissance, du feu et un peu de métal, je pourrais presque tout faire. » Ces premières pièces remportent un certain succès, et son atelier accueille bientôt une vingtaine de personnes autour du travail du métal, incluant Thomas Heatherwick et Michael Young. « Ma première leçon en soudure oxy-acétylène m'a été donnée par un ami qui avait un atelier de carrosserie à Clapham. Un monde nouveau s'ouvrait à moi, et j'ai probablement fabriqué une centaine de chaises la première année. »

Il constitue avec Mark Brazier-Jones, Nick Jones et André Dubreuil le groupe Creative Salvage, composé de jeunes créateurs qui tous travaillent sur le recyclage de pièces détachées de voitures et d'objets abandonnés. « Je préfère que les procédés laissent leur marque, que chaque stade soit visible dans le produit fini, joints, soudures, raccords… » Ses sièges, luminaires et objets ont un côté décalé, ironique, inventif. On ne peut s'empêcher de penser que Dixon s'est bien amusé en les réalisant !

Trois expositions ont été organisées à partir de 1984 sur le groupe Creative Salvage, attirant l'attention de nombreux amateurs. C'est dans l'espace One Off de Ron Arad, qui travaille aussi le métal récupéré mais ne fait pas partie du groupe Creative Salvage, qu'a lieu la première. On a pu dire que ses assemblages d'éléments, en un mélange de styles détonnant, reflétaient la réalité chaotique du monde dans lequel il vivait, avec un côté surréaliste. Ses *Kitchen* et *Bull Kitchen Chair*, produites chacune en une cinquantaine d'exemplaires en 1986, utilisent différents poêlons et louches de récupération. Un peu plus tard, il arrête l'utilisation de matériaux de rebut pour créer de nouvelles pièces, toujours sculpturales. La *S-Chair*, conçue en 1988, structure de métal recouverte de paille ou d'osier, d'abord faite par lui-même puis éditée en 1991 par Cappellini, va devenir une icône du design. Il aime que chacun puisse en avoir sa propre interprétation, beaucoup y voyant un corps de femme. « On m'a souvent demandé quelle en avait été l'inspiration, et le seul souvenir est que j'avais griffonné un poulet […] et que je m'étais dit que je pourrais en faire

and he designed his first lamp in 1988: the *Spiral Lamp*, a floor lamp in copper and gilded metal, which moves upon being touched. His famous *Jester* and *Crown* chairs, in plated steel or nickel, date from the same year and are a clear nod to the British Crown. Gladys Mougin's gallery, which represents André Dubreuil, and the Avant-Scène gallery both showed his work, while Yves Gastou gave him a solo exhibition in 1989. Dixon wanted the *Pylon Chair* (1990), manufactured by Cappellini from 1992 and inspired by a series of miniature bridges that he spotted at an exhibition, to be "the world's lightest chair". "The countless remodellings of the *Pylon* chair, aiming to reinforce its weak points and prevent it from collapsing, taught me how to do things right [...]. The result has led me to believe more in the underlying structures of objects than in their surface, and structural engineers leave me in awe." With the *Bird Chair*, from 1990–1991, also produced by Cappellini, Dixon set out to create a rocking chaise longue in the form of a stylised bird, making it a veritable sculpture. *Jack*, in 1994, was one of his first pieces made of plastic. Its form recalls a molecule or a concrete marine defence structure, and it serves simultaneously as a stackable lamp and a seat. In the light of its success, in 1996 he founded the Eurolounge firm in order to mass-produce it.

Dixon was appointed artistic director of Habitat in 1998 and set up his own manufacturing company in 2002. The adventure is far from over for this designer, whose story is so unique, having evolved from welding found objects together to transform them into strange, baroque pieces of furniture, to a design practice where he is constantly inventing—more streamlined but always just right.

02

une chaise », confie-t-il. Tom Dixon ne cesse d'innover et il crée sa première lampe en 1988, la *Spiral Lamp*, lampadaire en cuivre et métal doré à la feuille, qui bouge dès qu'on le touche. Ses fameuses *Jester* et *Crown Chairs*, en acier plaqué or ou nickel, datent de la même année et sont un clin d'œil évident à la Couronne britannique. La galerie de Gladys Mougin, qui représente André Dubreuil, ainsi que la galerie Avant-Scène montrent son travail, tandis qu'Yves Gastou lui consacre une exposition en 1989.

Dixon a voulu faire de la *Pylon Chair* (1990), éditée par Cappellini à partir de 1992, inspirée par une série de ponts miniatures aperçus à l'occasion d'une exposition, la chaise « la plus légère au monde ». « Les innombrables remodelages de la chaise *Pylon*, visant à renforcer les points faibles et à éviter qu'elle ne s'écroule, m'ont appris comment faire les choses correctement [...]. Le résultat me pousse à croire plus aux structures sous-jacentes des objets qu'à leur surface, et les ingénieurs en structures me laissent bouche bée. » Avec la *Bird Chair*, de 1990-1991, également éditée par Cappellini, Tom Dixon s'est attaché à créer une chaise longue à bascule en forme d'oiseau stylisé, en faisant une véritable sculpture. *Jack*, en 1994, est l'une de ses premières pièces en plastique. Sa forme fait penser à une molécule ou à un ouvrage de défense maritime en béton, et c'est tout à la fois un siège et une lampe empilable. Devant son succès, il fonde en 1996 la société Eurolounge afin de la produire en grande série.

Tom Dixon est nommé directeur artistique d'Habitat en 1998 et crée sa propre maison d'édition en 2002. L'aventure est loin d'être finie pour ce designer au parcours tellement original, qui a évolué de la soudure d'éléments métalliques trouvés, qu'il transformait en meubles étranges et baroques, à un design où il invente sans cesse, plus épuré et toujours juste.

## Tom Dixon

01. Tom Dixon's loft. Around the table, two *S-Chairs*, designed in 1988 and produced by Cappellini in 1991, whose steel structure is covered with wicker.
02. View of the One Off studio.
03. *Parquet* table, 1987, wooden floorboards and recycled metal, one-off piece.
04. Installation in the Comme des Garçons store in New York, 1992.

## Tom Dixon

01. Loft de Tom Dixon. Autour de la table, deux chaises *S-Chairs*, conçues en 1988 et éditées par Cappellini en 1991, dont la structure en acier est recouverte de jonc.
02. Vue du studio One Off.
03. Table *Parquet*, 1987, lattes de parquet en bois et métal recyclés, pièce unique.
04. Installation dans la boutique new-yorkaise de Comme des Garçons, 1992.

03

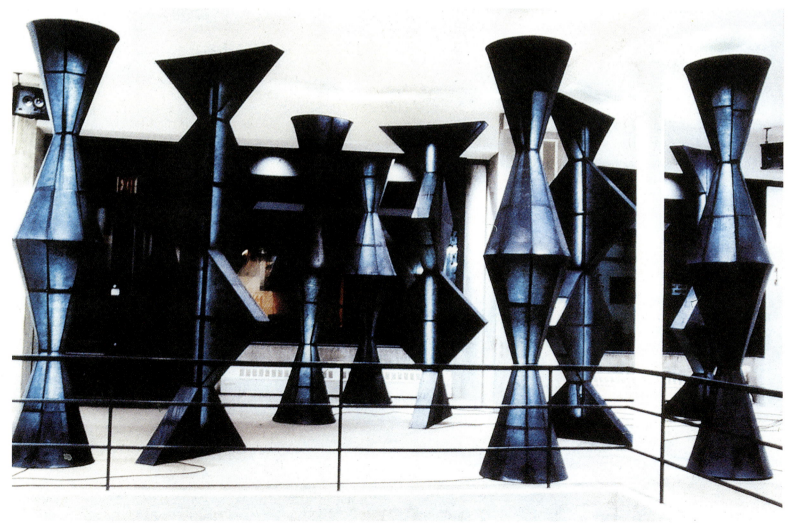

04

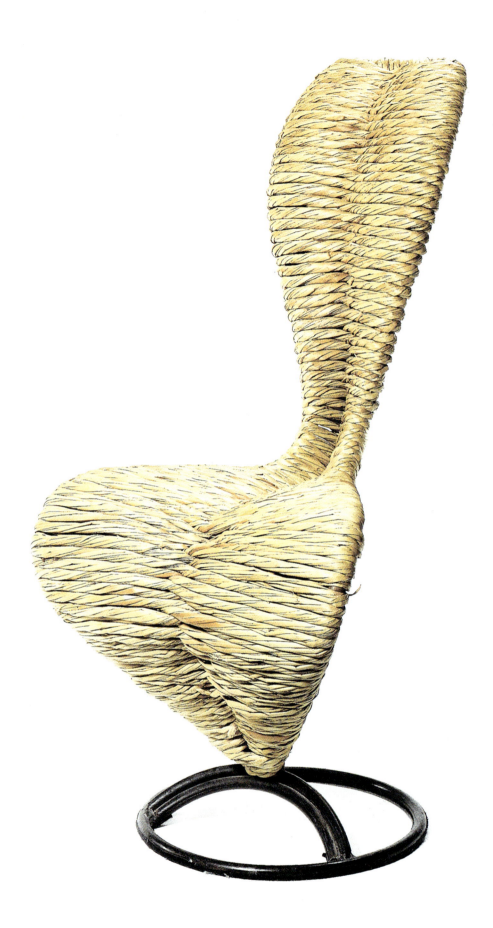

**Tom Dixon**
05. *S-Chair*, 1991, wicker and steel, Cappellini.
06. *Spiral* lamp, 1988, copper and metal covered in gold leaf.
07. *Crown*, 1988, steel covered in gold leaf.
08. *Bull Kitchen*, 1986, skillets, ladles and various reclaimed metal items, Creative Salvage.
09. The chair, from the *Pylon* steel furniture series, was developed from 1989.

**Tom Dixon**
05. *S-Chair*, 1991, jonc et acier, Cappellini.
06. Lampe *Spiral*, 1988, cuivre et métal recouvert de feuilles d'or.
07. Chaise *Crown*, 1988, acier recouvert de teuilles d or.
08. Chaise *Planet*, 1986, poêles, louches et divers métaux de récupération, Creative Salvage.
09. Dans la série de meubles en acier *Pylon*, la chaise est développée dès 1989.

06

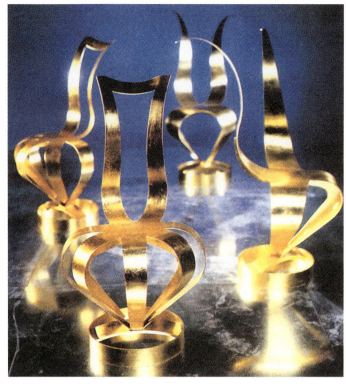

07

08

09

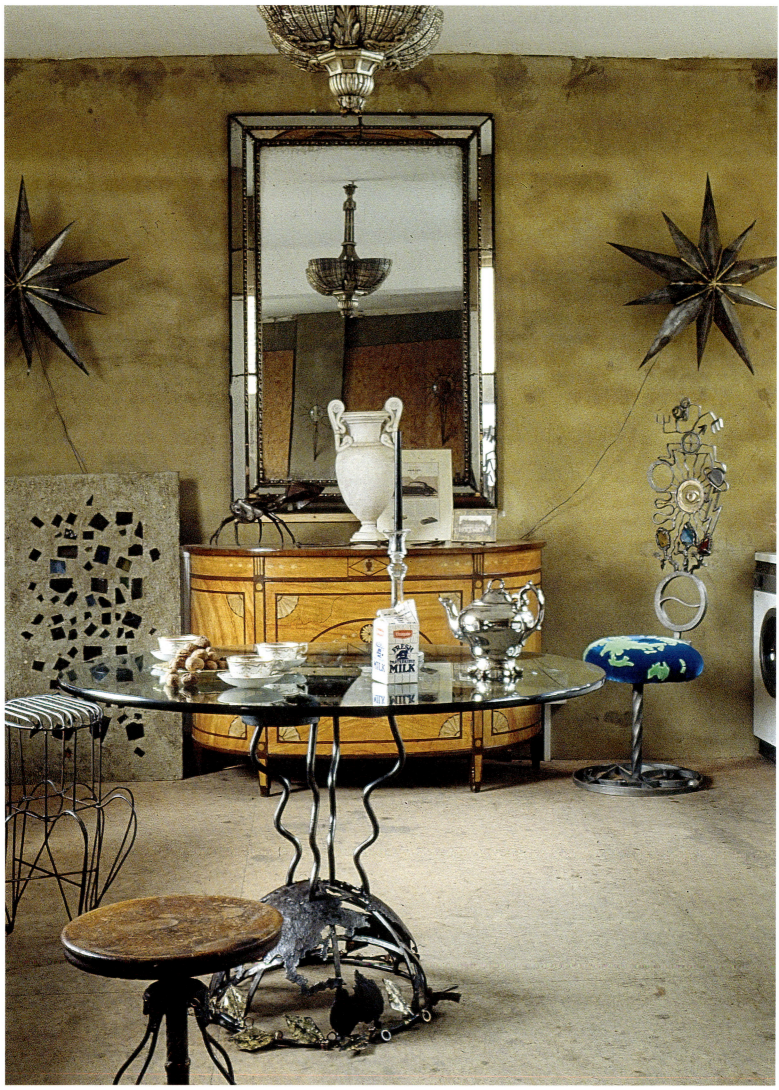

# André Dubreuil

1951–2022

André Dubreuil was born in Lyon to a family of scientists. Reading the *Connaissance des arts* journal, which they received every month, with its articles on subjects ranging from Chinese porcelain to 18th-century furniture, designs by Ruhlmann, and interiors by the great interior designers of the time such as Serge Royaux or Gérard Mille, would have a considerable influence on Dubreuil in his career as a designer.

At the age of 18 he left for London to study at the Inchbald School of Design, a specialist interior design school. On his return to Paris he enrolled at another specialist design school, the Académie Charpentier. "My memories of that school are hazy," he would later say. There was a reason for that: he spent much of his time in the early 1970s partying in hip Parisian hotspots! His family cut him off financially, and he returned to London, where he found employment in a decorating agency. On Saturday mornings he would work in a fashion boutique, and in the afternoon in an antiques shop. Two years later, he took charge of the antiques side of an interior decorator friend's business, then opened his own shop, stocking Biedermeier and Neoclassical Swedish furniture as well as clocks, whose mechanisms fascinated him. After that he became a painter specialising in trompe-l'oeil, faux marble and faux stone, work which he carried out in wealthy collectors' homes in Britain, France and as far away as the United States. In London in the late 1970s, Dubreuil met Tom Dixon, Mark Brazier-Jones and Tom Conran, and the four became firm friends. Dubreuil helped Brazier-Jones to make a metal pendant light out of found elements, for a tearoom: "At that point I discovered a liking for soldering irons—it was as if I'd just suddenly fallen into it." A motorbike enthusiast, around the same time he produced sculptures and items of furniture by welding together pieces of iron scrap, and in 1983, with Brazier-Jones and Nick Jones, he created furniture and objects in a sort of inventive bricolage: and so the Creative Salvage group was born. Dubreuil joined them and they enjoyed instant success, with unanimous enthusiasm from the press.

The first time Dubreuil exhibited independently was in 1986 at the Themes & Variations gallery in London. He had bent and welded iron rebars (rods made to be embedded in concrete as reinforcement) to make his first seat, entitled *Trône* (*Throne*)—an armchair inspired by the 18th century, yet highly contemporary in its airy design and unexpected use of metal. In the same gallery, he presented what would become an icon of decorative art from that period, and one that has been displayed in all the world's great museums since then: the *Spine* chair. "It was born as a reaction to provocation from one of my friends at the time, Jasper Morrison […]. We had an argument one evening about design and Minimalism […]. I got annoyed and I came up with this chair to show what I could do with the minimum […]. It was Liliane Fawcett and I who named it: the spinal column, the backbone." Its structure, initially made of iron rebars and later of wrought iron, shifts; its form is

André Dubreuil naît à Lyon dans une famille de scientifiques. La lecture de la revue *Connaissance des arts*, reçue chaque mois, avec ses articles sur les porcelaines chinoises comme sur les meubles XVIIIe siècle et les créations de Ruhlmann, ou encore sur des intérieurs signés des grands décorateurs de l'époque, tels Serge Royaux ou Gérard Mille, vont considérablement influencer Dubreuil dans sa carrière de designer.

À 18 ans, il part s'installer à Londres pour y suivre les cours de la Inchbald School of Design, une école d'architecture d'intérieur. À son retour à Paris, il s'inscrit à l'académie Charpentier, école d'architecture d'intérieur et de design. « J'ai un faible souvenir de cette école », dira-t-il plus tard. Pour cause, il passe une grande partie de son temps, en ce début des années 1970, à faire la fête dans les endroits branchés parisiens ! Sa famille lui coupe les vivres, et il retourne à Londres, où il est engagé dans une agence de décoration. Le samedi matin, il travaille dans une boutique de mode et l'après-midi dans un magasin d'antiquités. Deux ans plus tard, il s'occupe du secteur antiquités d'un ami décorateur, puis ouvre sa propre boutique, où il propose des meubles Biedermeier, néoclassiques suédois, ainsi que des pendules, dont les mécanismes le fascinent. Il devient ensuite peintre décorateur spécialisé dans les trompe-l'œil, faux marbres et fausses pierres, qu'il réalise dans les maisons de riches collectionneurs en Grande-Bretagne, en France et jusqu'aux États-Unis. À Londres, André Dubreuil rencontre à la fin des années 1970 Tom Dixon, Mark Brazier-Jones et Tom Conran, qui forment alors un groupe d'amis. Il aide Mark Brazier-Jones à réaliser un lustre en métal avec des éléments récupérés pour un salon de thé : « J'ai soudain pris goût au fer à souder, c'est comme si, brutalement, j'étais tombé dedans. » Tom Dixon, amateur de moto, élabore à la même époque sculptures et meubles en soudant des morceaux de fer mis au rebut et crée en 1983, avec Mark Brazier-Jones et Nick Jones, des meubles et objets sous le signe du bricolage inventif : c'est la naissance du groupe Creative Salvage. André Dubreuil se joint à eux, le succès est immédiat, la presse unanime.

La première exposition en solo d'André Dubreuil a lieu en 1986 à la galerie Themes & Variations, à Londres. Il a courbé et soudé le fer à béton (fait pour être caché dans le béton) pour en faire son premier siège, intitulé *Trône*, fauteuil inspiré du XVIIIe siècle, cependant très contemporain par son dessin aéré et l'utilisation inattendue du métal. Il présente dans la même galerie celle qui deviendra une icône de l'art décoratif de l'époque, exposée depuis dans tous les grands musées du monde : la chaise *Spine*. « Elle est née comme une réaction à une provocation d'un copain de l'époque, Jasper Morrison […]. Nous avions une dispute un soir autour du design et du minimalisme […]. Ça m'a énervé et j'ai sorti cette chaise pour montrer que je pouvais faire du minimal […]. C'est Liliane Fawcett et moi qui l'avons baptisée : la colonne vertébrale, l'épine dorsale. » Sa structure, d'abord en fer à béton puis en barre de fer, bouge, la forme est intrigante, un brin fragile, différente. Elle rappelle

intriguing, slightly fragile, different. It simultaneously recalls a spine, a string instrument and a Louis xv chair. Towards the end of 1986, Dubreuil exhibited in New York, then took part in a group show in Japan. He was spotted there by the Néotù gallery: "Dubreuil had a highly cultured, secretive, fierce, slightly snobbish air about him," said Pierre Staudenmeyer, who showed his works in 1987 in an exhibition entitled "English Eccentrics". Gladys Mougin became Dubreuil's agent and organised his first solo show at the Yves Gastou gallery in Paris in 1988. Notable among its exhibits was a marvellous, curvaceous chest of drawers in forged steel and burnt copper, which was bought by Karl Lagerfeld. He also used steel sheet, which he oxidised and marked with little dots, giving expression to an imagination steeped in references to the history of the decorative arts, and creating chests of drawers, console tables, side tables, other types of tables, desks, clocks, lighting and objects where metal was king. But he added enamel, marble, semi-precious stones such as lapis lazuli and tiger's eye, glass and antique lacquer panels. Mougin opened her gallery in 1990 with an exhibition of work by Dubreuil, Mark Brazier-Jones, Tom Dixon and Christian Astuguevieille. Hers was thenceforth "the" gallery for Dubreuil. His inspiration seems to come from the great cabinetmakers of the 17th and 18th centuries, such as Boulle, Oeben and Weisweiler, or even Ruhlmann in the 20th century. While the lines of his pieces are often curvaceous and baroque, the metalwork, almost always with engraving, invests them with an utterly original sort of sumptuousness. Drawing from his extensive knowledge of antique pieces, Dubreuil invented a style that was entirely his own—striking, sensitive, sometimes theatrical, instantly recognisable, and one that made its mark on his era.

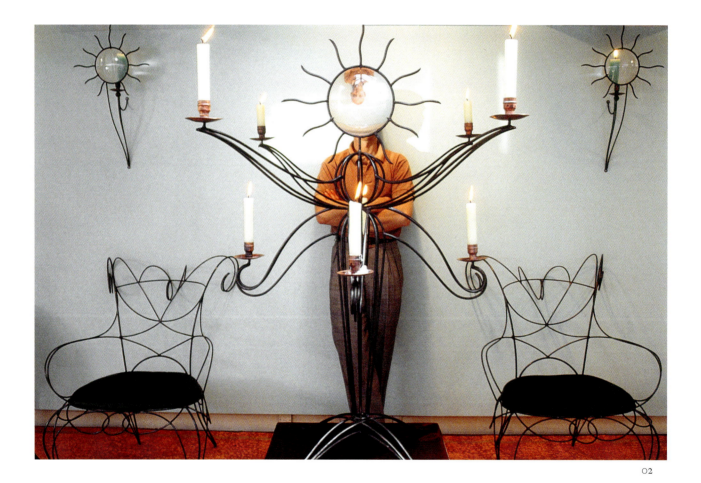

02

à la fois une épine dorsale, un instrument à cordes et un siège Louis xv. Fin 1986, André Dubreuil expose à New York, puis fait partie d'une exposition collective au Japon. Il y est repéré par la galerie Néotù: « Dubreuil [était] d'une culture savante, secrète, farouche, un peu snob », en disait Pierre Staudenmeyer, qui le montre en 1987 dans une exposition intitulée « English Eccentrics ». Gladys Mougin devient son agent et organise la première exposition monographique d'André Dubreuil à la galerie Yves Gastou à Paris en 1988. Il y expose notamment une étonnante commode galbée en acier forgé et cuivre brûlé, achetée par Karl Lagerfeld. Il utilise également la tôle d'acier, qu'il oxyde et marque de petits points, laisse parler son imagination, nourrie de références de l'histoire de l'art décoratif, et crée commodes, consoles, bureaux, tables, guéridons, pendules, luminaires et objets où, toujours, le métal est roi. Mais il ajoute l'émail, le marbre, les pierres semi-précieuses tels le lapis-lazuli ou l'œil-de-tigre, le verre ou des panneaux de laque anciens.

Gladys Mougin ouvre sa galerie en 1990 avec une exposition de créations d'André Dubreuil, Mark Brazier-Jones, Tom Dixon et Christian Astuguevieille. Elle sera désormais « la » galerie d'André Dubreuil. Son inspiration semble venir des grands ébénistes des xviie et xviiie siècles, tels Boulle, Oeben ou Weisweiler, ou même Ruhlmann au xxe siècle. Si les lignes sont souvent généreuses, baroques, le travail des métaux, presque toujours gravés, leur confère une somptuosité totalement originale. André Dubreuil a inventé, en puisant dans sa grande connaissance des créations anciennes, un style qui lui est propre, fort et sensible, parfois théâtral, immédiatement reconnaissable, et qui a marqué son époque.

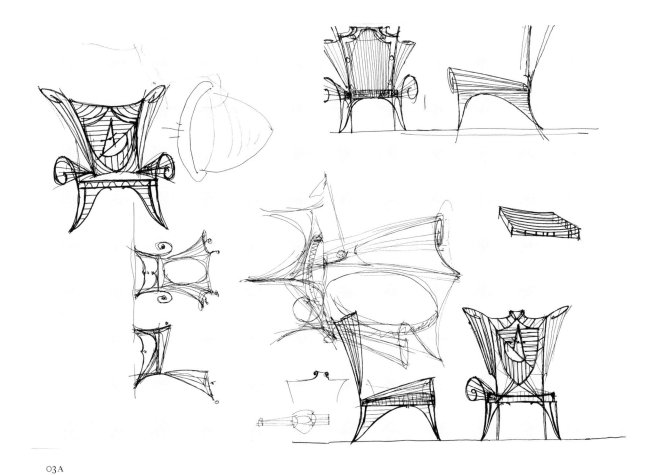

### André Dubreuil
01. André Dubreuil's loft. In the centre, table by Mark Brazier-Jones.
02. André Dubreuil surrounded by wrought-iron lamps designed by himself.
03. *Trône* (*Throne*) chair—preparatory drawings and finished product, 1985, bent metal rods, one-off piece.

### André Dubreuil
01. Loft d'André Dubreuil. Au centre, table de Mark Brazier-Jones.
02. André Dubreuil entouré de ses créations de luminaires en fer forgé.
03. Dessins préparatoires et réalisation du siège *Trône*, 1985, tiges de métal plié, pièce unique.

03A

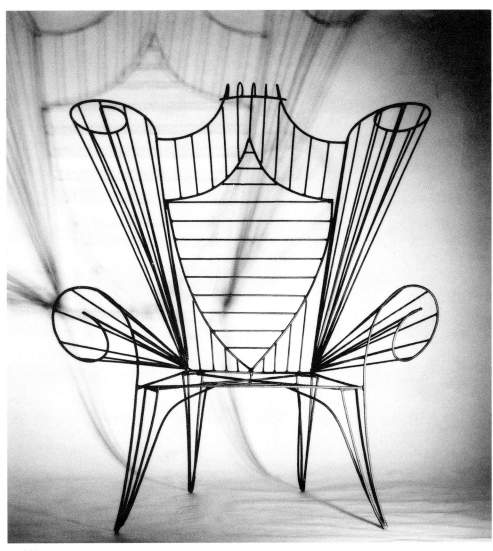

03B

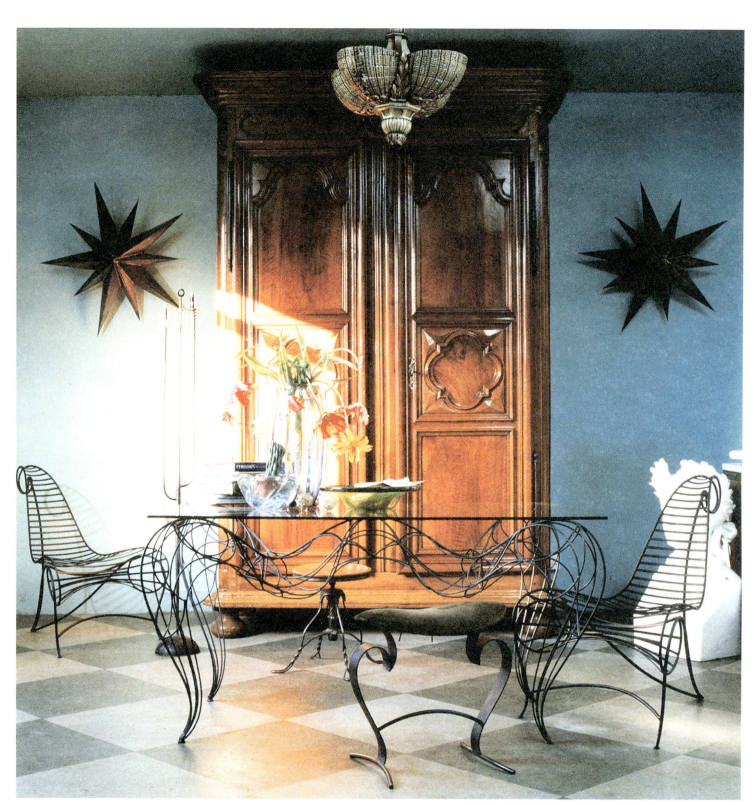

### André Dubreuil

04. Apartment interior, 1989, Beethoven Street, London. *Spine* table and chairs. Lamps by Tom Dixon.
05. Candle wall light, 1997-1998, steel with glass beads.
06. Desk, 1989, engraved cast-iron legs, leather top.

### André Dubreuil

04. Intérieur d'appartement, 1989, Beethoven Street, Londres. Table et chaises *Spine*. Luminaires de Tom Dixon.
05. Applique photophore, 1997-1998, acier et perles de verre.
06. Bureau, 1989, pieds en fonte gravée, dessus en cuir.

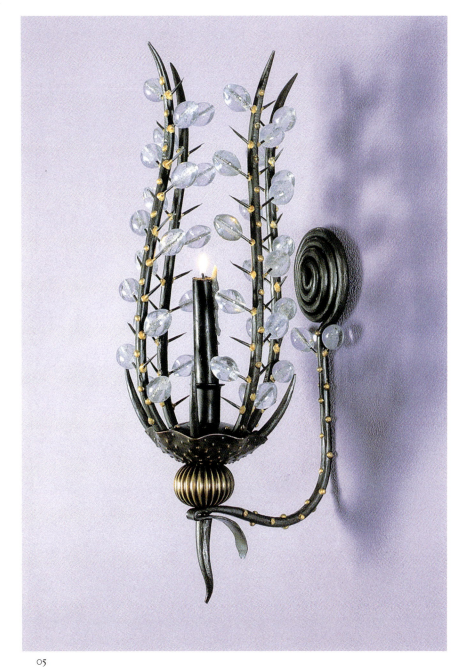

05

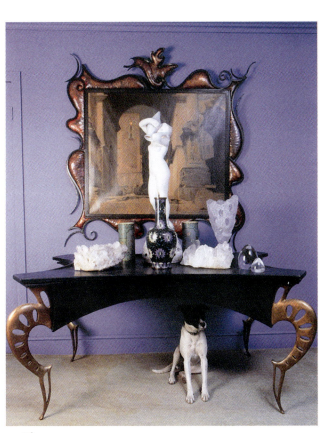

06

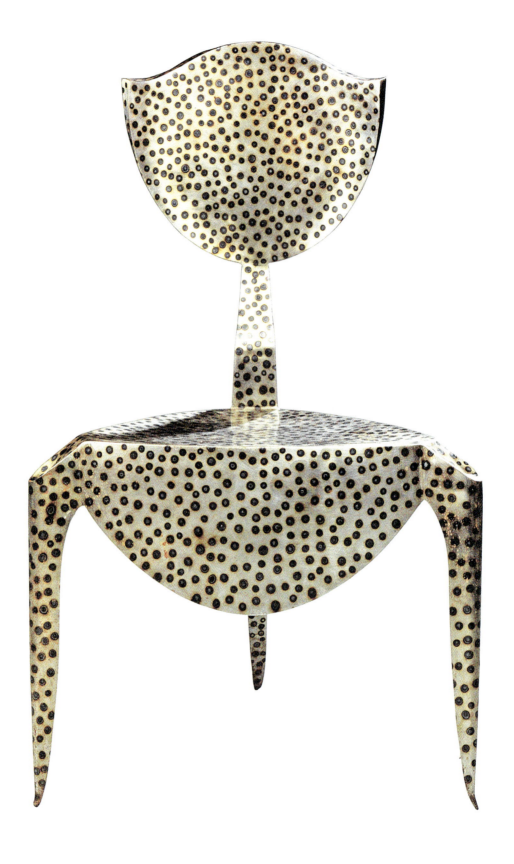

**André Dubreuil**

07. *Paris* chair, 1988, waxed, flame-decorated and pierced steel, limited edition of 48.
08. Wardrobe, 2004, engraved steel and copper, private collection, Paris.
09. André Dubreuil on his Paris-version Renault 4, 1992.

**André Dubreuil**

07. Chaise *Paris*, 1988, acier ciré, brûlé et troué, édition limitée de 48 exemplaires.
08. Armoire, 2004, acier et cuivre gravé.
09. André Dubreuil sur sa Renault 4, 1992.

08

09

# Sylvain Dubuisson

Né en 1946

Sylvain Dubuisson comes from a long line of architects: son of Jean Dubuisson, a key architect in France's postwar period; and grandson of Émile Dubuisson, architect of Lille's Town Hall and Belfry, whose own father Alphonse was also an architect! In 1968 he left the École Nationale Supérieure des Beaux-Arts in Paris for the École Supérieure des Arts de Saint-Luc in Tournai, Belgium, from where he graduated in 1973. Next he headed for London, where he worked for a year for the engineering firm responsible for the Centre Pompidou in Paris and the Sydney Opera House; and then for Belgium to work for Yves Lepère, an architect who was close to Louis Kahn. In Paris, Sylvain Dubuisson collaborated with the Ludic Group on designs for residential projects, playgrounds and the refurbishment of large housing developments.

However, he encountered difficulties in bringing his architectural dreams to reality: "When I spoke to people, they thought that what I was proposing couldn't possibly be done [...]. I couldn't secure commissions. Winning competitions was impossible without support from a lead partner. That's what drove me towards design." In 1981, he designed a desk for his children that incorporates a toy chest, a little cupboard and a bookshelf. In 1982–1983 he conceived a desk for a woman that he named *Quasi una fantasia* (*Almost a Fantasy*)—a precious, theatrical, poetic object with compartments and doors, offering all the mystery of a 17th-century cabinet. He describes his *Beaucoup de bruit pour rien* (*Much Ado About Nothing*) lamp—his first so-called "psychotic" object, designed in 1984—as a "metaphysical scaffold to not light". A strange object made of ebony, brass and a postcard, it attracted Andrée Putman's attention, and her company Ecart International produced a very limited edition of it. Other similarly disconcerting table lamps followed: *Le Cuer d'amour épris* (*The Love-Smitten Heart*) and then *Lulita*, which won a competition organised by France's industrial design promotion agency, the Agence pour la Promotion de la Création Industrielle. The *Tetractys* lamp, a one-off piece produced by Néotù in 1985, is composed of an aluminium cylinder surmounted by a white glass cone that encases a secret compartment containing a text by Heraclitus and Beethoven's Heiligenstadt Testament. The extraordinary quartz clock *T2 sur A3* (*T2 over A3*), from the following year, is named in reference to Kepler's third law. It is made up of a metal disc mounted on a graduated scale and indicates the time through red, green and yellow diodes. Then came other lamps, chairs and items of furniture (barely any of which went into production), such as the *L'Inconscient* (*Unconscious*) bed, in 1987, made of MDF, aluminium, canvas and a halogen lamp and resembling a strange raft, and the *Table portefeuille* (*Portfolio Table*) and *Table composite* (*Composite Table*) in carbon fibre and metal, with sleek forms. The same year, Dubuisson created the *Le Quarantième* (*Fortieth*) table, this time in wood, the top of which can be folded up against a mast fixed at one end. Among other works of his are *L'Aube et le Temps qu'elle dure* (*The Dawn and How Long*

Issu d'une lignée d'architectes, Sylvain Dubuisson est le fils de Jean Dubuisson, incontournable architecte de la France d'après-guerre, petit-fils d'Émile Dubuisson, architecte de l'hôtel de ville de Lille et de son beffroi, dont le père Alphonse était également architecte! Il quitte en 1968 l'École nationale supérieure des beaux-arts de Paris pour l'École supérieure des arts de Saint-Luc à Tournai en Belgique, dont il sort diplômé en 1973. Il part alors pour Londres, où il travaille pendant un an dans le bureau d'études en charge du Centre Georges-Pompidou et de l'Opéra de Sydney, puis pour la Belgique chez Yves Lepère, architecte proche de Louis Kahn. À Paris, Sylvain Dubuisson collabore avec le Group Ludic sur des projets d'habitat, d'espaces de jeux, de réhabilitation de grands ensembles. Mais il rencontre des difficultés à réaliser ses projets architecturaux: «Quand je parlais aux gens, ils pensaient que ce que je leur proposais ne pouvait pas exister [...]. Je ne pouvais pas accéder à des commandes. Gagner des concours était impossible sans le soutien d'un chef de file. C'est ce qui m'a poussé vers le design.» En 1981, il dessine pour ses enfants un bureau qui dissimule un coffre à jouets, un petit placard, une bibliothèque. Il imagine en 1982-1983 le bureau pour une femme qu'il nomme *Quasi una fantasia*, objet précieux, théâtral et poétique, avec des casiers et portes, mystérieux tel un cabinet du XVIIe siècle. La lampe *Beaucoup de bruit pour rien*, son premier objet dit «psychotique», conçue en 1984, est selon lui un «échafaudage métaphysique pour ne pas éclairer», objet étrange fait d'ébène, de laiton et d'une carte postale, qui retient l'attention d'Andrée Putman. Sa société Ecart International l'édite à quelques exemplaires. Suivent d'autres lampes de table également déroutantes, *Le Cuer d'amour épris* et *Lulita*, projet lauréat du concours organisé par l'Agence pour la promotion de la création industrielle. La lampe *Tetractys*, en 1985, éditée en un seul exemplaire par Néotù, se compose d'un cylindre en aluminium surmonté d'un cône en verre blanc, qui renferme un coffret secret contenant un texte d'Héraclite et le testament d'Heiligenstadt de Beethoven. L'extraordinaire pendule à quartz *T2 sur A3*, l'année suivante, est ainsi nommée en référence à la troisième loi de Kepler. Elle est constituée d'un disque en métal monté sur une règle graduée, l'heure se lisant à l'aide de diodes rouges, vertes et jaunes. Suivent d'autres luminaires, des sièges et meubles (quasiment aucun n'étant édité), tels le lit *L'Inconscient*, en 1987, lit en MDF, aluminium, toile et lampe, ressemblant à un curieux radeau, les *Table portefeuille* et *Table composite* en fibre de carbone et métal, aux lignes épurées. La même année, Sylvain Dubuisson réalise la table *Le Quarantième*, en bois cette fois-ci, dont le plateau se relève sur un mât excentré. Il y a aussi, entre autres, *L'Aube et le Temps qu'elle dure*, une sobre chaise en aluminium gainée de cuir vert, la *Lettera amorosa*, vase en verre doublé bleu et titane, gravé d'un poème de René Char, en 1988, la tasse de café *Fantaisie pour une anse*, comme une conque, ou la carafe *Eau de Marseille*, réalisée par le Cirva (Centre international de recherche sur le verre et

it Lasts), an understated chair made of aluminium sheathed in green leather; the *Lettera amorosa* (*Love Letter*), a vase in blue-lined glass and titanium engraved with a poem by René Char, from 1988; the *Fantaisie pour une anse* (*Handle Fantasy*) coffee cup, recalling a conch shell; and the *Eau de Marseille* carafe manufactured by the Cirva (International Glass and Visual Arts Research Centre) in 1989. The *Bureau 89* desk, which featured in the retrospective of the VIA at Paris's Musée des Arts Décoratifs in 1990, was spotted by Jack Lang, Minister of Culture, who commissioned Dubuisson to fit out his own office in the Rue de Valois the following year. The sphynx on the wall panelling inspired his design for the Savonnerie carpet, while the desk, with its spiralling form and *Roupala brasiliensis* lacewood veneer, looks as though it is taking flight. The *Suite ingénue* (*Ingenue Suite*) armchair, with gilt steel legs encasing dice, the *Venus de Milo* and a snake, was not taken up: the same seat was given classical legs instead. Completing the scheme were two gleaming console tables in gilded wood, several small items of furniture and a ravishing pedestal table in bronze-stained aluminium, the glass top of which reveals a postcard of the Mona Lisa's smile! Several more pieces were added later, including a table with a tilting top in 1992. Also not to be forgotten are the light fittings, including the spectacular floor lamp in porcelain, cassowary feathers, crystal cabochons and painted wood, made by the Manufacture de Sèvres, a porcelain manufactory. This remarkable group of pieces secured Dubuisson's reputation as one of France's great designers.

He continued to design furniture and objects, ranging from a steel plate-warmer for Létang Rémy in 1993 to reading tables for the library of the law faculty in Sceaux in 1995, followed the year after by the *Craft* pen in silicon carbide engraved with writings of Rimbaud, and the liturgical silverware for World Youth Day in 1997.

Alongside his work as a designer of furniture and objects, Dubuisson conceived numerous other projects, such as the entrance space for Notre-Dame Cathedral in Paris, fitted out in 1986, another for the Musée Historique de Tissus in Lyon two years later, a floating steel staircase for the Paris art gallery Le Passage de Retz in 1993, and the Toraya Japanese tearoom in Paris, with its seats simultaneously inspired by Josef Hoffmann and Eileen Gray.

The Haut Selve winery in the Bordeaux region, erected in 1996, with a metal structure encasing a bare wooden shell, is roofed in zinc. The very sleek complex includes a vat room, a barrel room, a bottle store and a tasting room, and calmly nestles amid the surrounding vineyards. The Chapel of the Twelve Apostles at Montparnasse Cemetery (1998) consists of a small white stone edifice pierced by twelve slit windows and with a low arched roof vault, its very restrained appearance perfectly suited to its purpose as a burial place for clergy from the Diocese of Paris.

"I'm one of those people who always have a book in their hand." Dubuisson's creations, which go hand in hand with his sketchbooks brimming with drawings and perspectives, are steeped in culture and great originality, and display a clear interest in the discoveries of their time. "I have no sense of reality," he says, "but I'm very technical. I need to create metaphors." And since they are also imbued with poetry and dreaminess, his creations are fascinating, like objects that are emerging from an unfamiliar, mysterious world.

---

les arts plastiques) en 1989. Le *Bureau 89*, qui fait partie de la rétrospective des années VIA au musée des Arts décoratifs en 1990, est remarqué par Jack Lang, ministre de la Culture, qui le charge du réaménagement de son propre bureau de la rue de Valois l'année suivante. La sphinge des lambris l'inspire pour le dessin du tapis de Savonnerie, tandis que le bureau plaqué de louro faia, en forme de spirale, semble s'envoler. Le fauteuil *Suite ingénue*, dont les pieds en acier doré renferment des dés, une reproduction de la *Vénus de Milo* ou un serpent, n'est pas retenu : la même assise aura des pieds classiques. L'ameublement est complété par deux consoles lumineuses en bois et dorure à la feuille, plusieurs petits meubles et un ravissant guéridon en aluminium teinté bronze, le plateau en verre dévoilant une carte postale du sourire de la Joconde ! Plusieurs pièces sont ajoutées par la suite, dont une table à plateau basculant en 1992. Il ne faut pas omettre les luminaires, dont le spectaculaire lampadaire en porcelaine, plumes de casoar, cabochons de cristal et bois peint, réalisé par la Manufacture de Sèvres. Cet ensemble remarquable assoit la renommée de Sylvain Dubuisson comme l'un des grands designers français. Il continue à créer meubles et objets, allant d'un chauffe-plat en acier pour Létang Rémy en 1993, de tables de consultation de la bibliothèque de la faculté de droit à Sceaux en 1995, du stylo *Craft* l'année suivante en carbure de silicium gravé de manuscrits de Rimbaud, à de l'orfèvrerie liturgique pour les Journées mondiales de la jeunesse en 1997.

Parallèlement à ses activités de designer de meubles et objets, Sylvain Dubuisson signe de nombreux projets, tels l'accueil à Notre-Dame de Paris, aménagé en 1986, celui du musée historique des Tissus à Lyon deux ans plus tard, un escalier en acier sans noyau pour la galerie d'art parisienne Le Passage de Retz en 1993, ou le salon de thé japonais à Paris Toraya, en 1997, dont les sièges sont inspirés à la fois par Josef Hoffmann et Eileen Gray. Le chai de Haut Selve, dans le Bordelais, élevé en 1996, à structure métallique doublée d'une coque en bois brut, est recouvert d'une toiture en zinc. L'ensemble, d'une grande pureté de lignes, inclut cuvier, chai à barriques, bouteiller et salle de dégustation, et s'insère avec calme au sein du vignoble qui l'entoure. La chapelle des Douze-Apôtres au cimetière du Montparnasse (1998) est constituée d'un petit édifice en pierre blanche percé de douze meurtrières étroites et d'une voûte surbaissée, dont la grande sobriété est parfaitement adaptée à l'usage de sépulture du clergé du diocèse de Paris.

« Je suis un homme avec toujours un livre à la main. » Les créations de Sylvain Dubuisson, inséparables de ses carnets emplis de dessins et perspectives, sont pétries de culture, d'une grande originalité, et montrent un intérêt évident pour les découvertes de leur temps. « Je n'ai aucun sens du réel, dit-il, mais suis très technique. J'ai besoin de créer de la métaphore. » Et parce qu'elles sont aussi empreintes de poésie et de rêve, ses réalisations fascinent, tels des objets émergeant d'un monde inconnu et mystérieux.

**Sylvain Dubuisson**
01. *L'Inconscient* (*Unconscious*) bed, 1987, waxed MDF, aluminium, parachute canvas, halogen lamp, Fourniture.
02. *Trois marches* (*Three Steps*), 1981, drawing.
03. *Quasi una fantasia* (*Almost a Fantasy*) desk, 1982, walnut, polished aluminium marquetry, gold leaf on lacquer, Fourniture.

**Sylvain Dubuisson**
01. Lit *L'Inconscient*, 1987, MDF ciré, aluminium, toile de parachute, lampe halogène, Fourniture.
02. *Trois marches*, 1981, dessin.
03. Bureau *Quasi una fantasia*, 1982, noyer, marqueterie d'aluminium poli, feuille d'or sur laque, Fourniture.

02

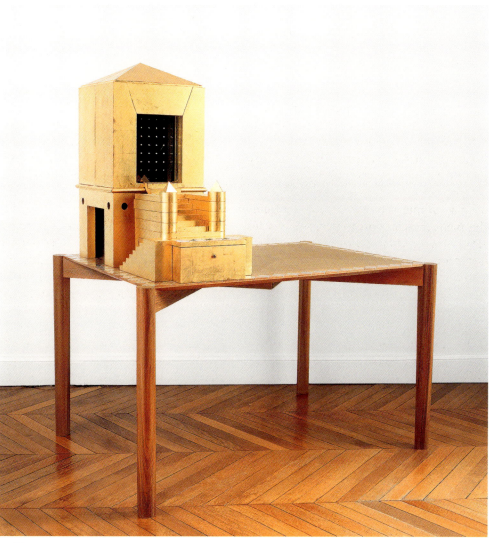

03

04

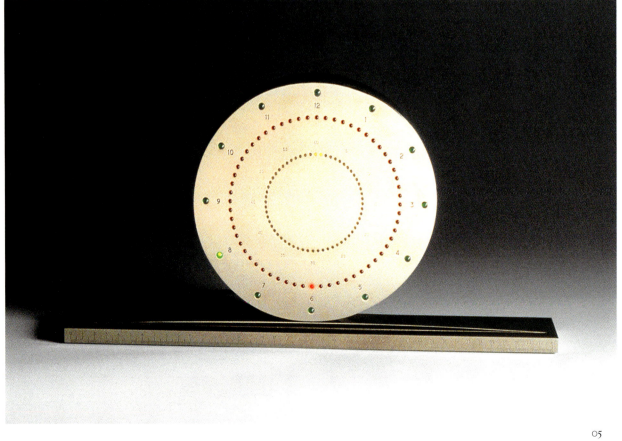

05

**Sylvain Dubuisson**
04. *Lettera amorosa* (*Love Letter*) vase, 1988, glass blown at Cirva, pierced and laser-engraved titanium tube, Fnac, held in the Musée des Arts Décoratifs, Lyon.
05. *T2 sur A3* (*T2 over A3*) clock, 1986, stainless steel, mirror-polished disc, brushed-finish scale, original edition of 6, held at the Musée National d'Art Moderne in the Musée des Arts Décoratifs, Paris.
06. *Beaucoup de bruit pour rien* (*Much Ado About Nothing*) lamp, 1984, ebony, chromed brass, gold chain and paperclips, Ecart International.

**Sylvain Dubuisson**
04. Vase *Lettera amorosa*, 1988, verre soufflé au Cirva, tube de titane ajouré et gravé au laser, Fnac, dépôt au musée des Arts décoratifs de Lyon.
05. Pendule *T2 sur A3*, 1986, acier inoxydable, disque finition poli miroir, règle finition brossée, série originale de six exemplaires, dépôt du MNAM aux Arts Décoratifs, Paris.
06. Lampe *Beaucoup de bruit pour rien*, 1984, ébène, laiton chromé, chaîne en or et trombones, Ecart International.

06

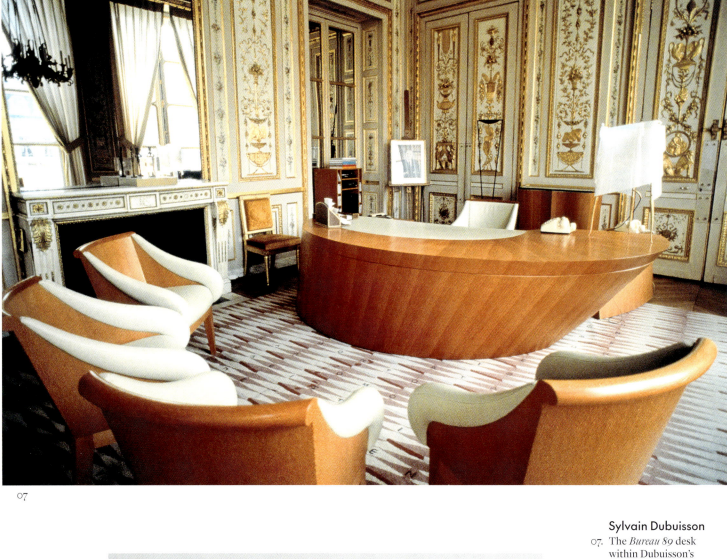

07.

08.

### Sylvain Dubuisson

07. The *Bureau 89* desk within Dubuisson's fit-out of the office of the Minister of Culture, Jack Lang, in 1991. Roupala brasiliensis lacewood and leather, Mobilier National.
08. *Suite ingénue* (*Ingenue Suite*) armchair, 1991, leather, gilt steel, resin, Roupala brasiliensis lacewood, Mobilier National (manufactured by the ARC).
09. Entrance space at Notre-Dame de Paris, 1986.

### Sylvain Dubuisson

07. Le *Bureau 89* au sein de l'aménagement du bureau du ministre de la Culture, Jack Lang, en 1991. Louro faia, et cuir, Mobilier national.
08. Fauteuil *Suite ingénue*, 1991, cuir, acier doré, résine, louro faia, Mobilier national (manufacture l'ARC).
09. Accueil de Notre-Dame de Paris, 1986.

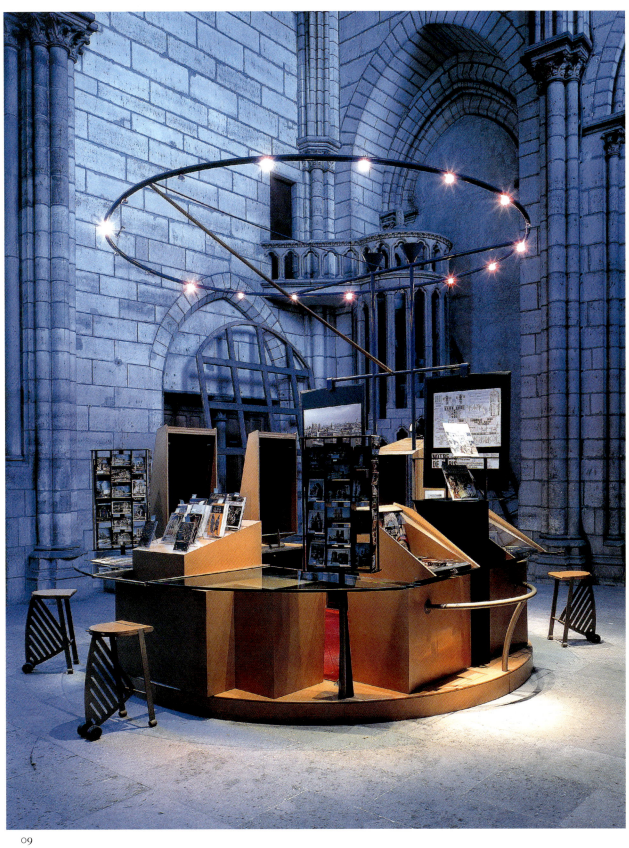

135

09

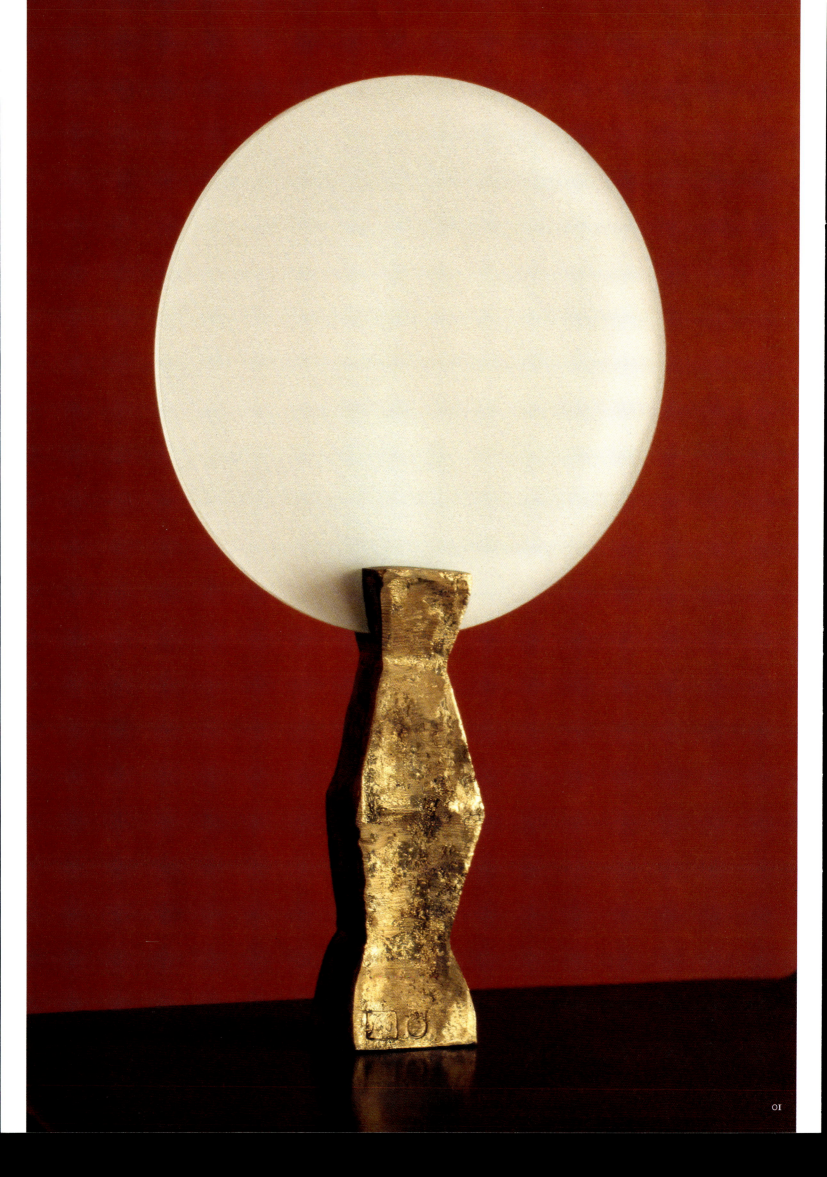

En Attendant les Barbares, the gallery that takes its name (meaning "Waiting for the Barbarians") from the title of a poem by Constantin Cavafy, was set up in 1984 by Frédéric de Luca and Roland Beaufre, first in an apartment and subsequently in various other unusual places. It had a succession of directors, as Beaufre handed over to the antiques dealer François Bellet, who in turn sold his shares in 1986 to Agnès Belebeau-Kentish, de Luca's new partner, until they went their separate ways in 1996. De Luca was initially a fabric designer and then a stylist in the footwear world, while Belebeau-Kentish worked in advertising. They opposed the standardised "designer" style that was in fashion in the early 1980s, which they found too dry and impersonal, and instead sought to reinstate the great French tradition of the decorative arts, with its historical references and its handcrafting in small quantities by skilled craftspeople. They decided to issue creations by little-known or unknown artists who were at the start of their careers. Garouste & Bonetti, whose ideas they shared, were the first whose designs they produced, with their *Masque* lamp, an enigmatic face in patinated bronze. Many objects and pieces of furniture followed, including chairs often made of wrought iron, and lamps such as the famous *Lune* in bronze and sandblasted glass. Other designers would soon be exhibiting in the gallery, including Patrick Rétif, who came from the jewellery world, with his Carolingian mirror in a sandblasted glass frame with patinated bronze cabochons, and the architect Jean-Philippe Gleizes with the iconic *Orque* (*Orca*) chair, a sort of sculptural throne in patinated steel, designed in 1984 in the spirit that Gleizes described as "Neoprimitive". There was also Eric Schmitt, who designed the *Nostradamus* floor lamp in 1987, with its strange patinated iron structure that supports a perforated suede screen, and the *Marie-Antoinette* furniture range the following year, with its plump, witty forms in wrought iron.

The list of artists and designers whose works were issued by the gallery is a long one. Jacques Jarrige created *Constantinople* in 1988, a sofa with Byzantine references in iron, velvet, silk and kilim, and the *Luca* table in painted MDF, a material that he used extensively thereafter. The sculptor Franck Evennou's favourite material was bronze, which he employed for the feet of a velvet-seated stool in 1990. Olivier Gagnère designed, among other things, the *Esprit* occasional table in wrought iron, MDF and gilt metal and the *Tivoli* candleholder in patinated bronze, in 1987. Marie-Thérèse and Christian Migeon, a couple who worked together as Migeon & Migeon, conceived the *Bénazir* candlesticks, in two colours of resin and made in multiple colourways, in 1989. They were hugely successful, with 16,000 examples sold! A whole range of lamps, mirrors and candleholders followed, all made in the same material. Such a quantity of novelties and extravagance attracted attention from the press and interest from countless clients, and even more so when the premises on Paris's Rue Étienne-Marcel

# En Attendant les Barbares

La galerie En Attendant les Barbares, dont le nom provient du titre d'un poème de Constantin Cavafy, est créée en 1984 par Frédéric de Luca et Roland Beaufre, d'abord dans un appartement puis dans d'autres lieux atypiques. Plusieurs noms dirigent successivement la galerie, puisque Roland Beaufre cède sa place à l'antiquaire François Bellet, qui vend lui-même ses parts en 1986 à Agnès Belebeau-Kentish, nouvelle associée de Frédéric de Luca jusqu'à l'arrêt de leur aventure en 1996. Frédéric de Luca a d'abord été dessinateur de tissus, puis styliste dans la mode et la chaussure, tandis qu'Agnès Belebeau-Kentish a travaillé dans le monde de la publicité. Ils s'opposent au « tout design », à la mode au début des années 1980, trop sec et impersonnel à leur goût, pour réhabiliter la grande tradition française des arts décoratifs, avec ses références historiques, son travail fait main par des artisans d'art en petite quantité. Ils décident d'éditer des créations d'artistes peu ou pas connus, en début de carrière.

Garouste et Bonetti, avec lesquels ils partagent les mêmes idées, seront les premiers à être édités, avec leur lampe *Masque*, visage énigmatique en bronze patiné. Suivent de nombreux objets, meubles et sièges souvent en fer battu, et luminaires, dont la célèbre lampe *Lune* en bronze et verre sablé. D'autres créateurs exposent bientôt dans la galerie, parmi lesquels Patrick Rétif, issu de l'univers du bijou, et son miroir carolingien, avec son cadre en verre sablé et cabochons de bronze patiné, l'architecte Jean-Philippe Gleizes avec l'iconique chaise *Orque*, une sorte de trône sculptural en acier patiné, créée en 1984, dans la lignée du courant qualifié par ce dernier de « néoprimitif ». Il y a également Eric Schmitt, qui conçoit le lampadaire *Nostradamus* en 1987, dont l'étrange structure en fer patiné soutient un écran en peau perforée, ou la ligne de mobilier *Marie-Antoinette* l'année suivante, aux amusantes formes rebondies en fer forgé.

La liste des artistes et designers édités par la galerie est longue. Jacques Jarrige crée *Constantinople* en 1988, un canapé aux références byzantines en fer, velours, soie et kilim, ou la table *Luca* en médium peint, matériau qu'il utilisera beaucoup par la suite. Le matériau de prédilection du sculpteur Franck Evennou est le bronze, qu'il emploie pour les pieds d'un tabouret à assise de velours en 1990. Olivier Gagnère dessine entre autres le guéridon *Esprit* en fer battu, médium et métal doré et le bougeoir *Tivoli* en bronze patiné, en 1987. Le couple Marie-Thérèse et Christian Migeon, appelé Migeon et Migeon, dessine en 1989 le bougeoir *Bénazir*, en résine bicolore, aux multiples associations de couleurs. Le succès commercial est énorme, avec 16 000 exemplaires vendus! Suit toute une ligne de lampes, miroirs, cendriers fabriqués dans le même matériau. Tant de nouveautés et d'extravagance attirent l'attention de la presse et l'intérêt de nombreux clients, et plus encore lorsque la boutique de la rue Étienne-Marcel à Paris est inaugurée en 1989, avec ses murs bleu pâle, ses colonnes rouges et ses clochetons dorés, écrin parfait pour les créations souvent

opened in 1989, with pale blue walls, red columns and golden pinnacles—the perfect setting for the often exuberant creations that were presented there.

The En Attendant les Barbares gallery was one of the first design galleries to reveal young designer-makers working in a new style that was inventive, festive, joyful and bubbling with enthusiasm and energy, and in this sense its role in the 1980s and 1990s was pivotal.

**En Attendant les Barbares**
All pieces were manufactured by En Attendant les Barbares.
01. Garouste & Bonetti, *Lune* (*Moon*) lamp, 1984, polished bronze and sandblasted glass.
02. Garouste & Bonetti, *Masque* lamp, 1984, green-patinated bronze, limited edition of 150.
03. Jean-Philippe Gleizes, *Orque* (*Orca*) chair, 1984, patinated, curved steel.
04. Migeon & Migeon, *Benazir* candlesticks, 1989, translucent resin and gilt metal.
05. Patrick Rétif, candleholders, 1989, cut and patinated metal.
06. From left to right: Christian Migeon, Marie-Thérèse Migeon, Eric Schmitt, Jean-Philippe Gleizes, Agnès Bellebeau-Kentish, Frédéric de Luca, Olivier Gagnère, Mattia Bonetti, Fabrice Bonel, Elizabeth Garouste, Francis Collet.

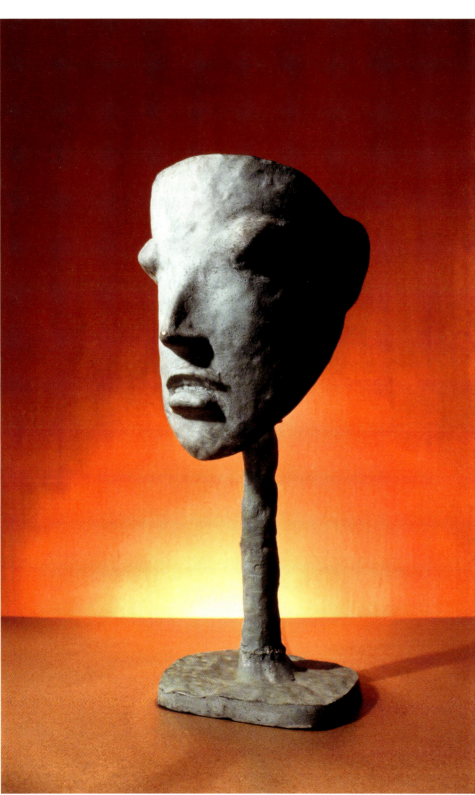

02

**En Attendant les Barbares**
Toutes les pièces sont éditées par En Attendant les Barbares.
01. Garouste & Bonetti, lampe *Lune*, 1984, bronze poli or et verre sablé.
02. Garouste & Bonetti, lampe *Masque*, 1984, bronze patiné vert, édition limitée de 150 exemplaires.
03. Jean-Philippe Gleizes, chaise *Orque*, 1984, acier cintré et patiné.
04. Migeon & Migeon, bougeoirs *Benazir*, 1989, résine translucide et métal doré.
05. Patrick Rétif, bougeoirs, 1989, métal découpé et patiné.
06. De gauche à droite : Christian Migeon, Marie-Thérèse Migeon, Eric Schmitt, Jean-Philippe Gleizes, Agnès Bellebeau-Kentish, Frédéric de Luca, Olivier Gagnère, Mattia Bonetti, Fabrice Bonel, Elizabeth Garouste, Francis Collet.

exubérantes qui y sont présentées.
La galerie En Attendant les Barbares a été l'une des premières galeries de design à révéler de jeunes créateurs auteurs d'un nouveau style, inventif, festif, joyeux et débordant d'enthousiasme et d'énergie, et en ce sens son rôle a été fondamental en ces années 1980-1990.

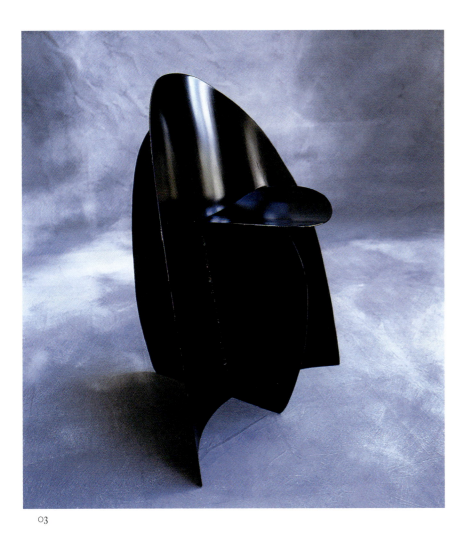

03

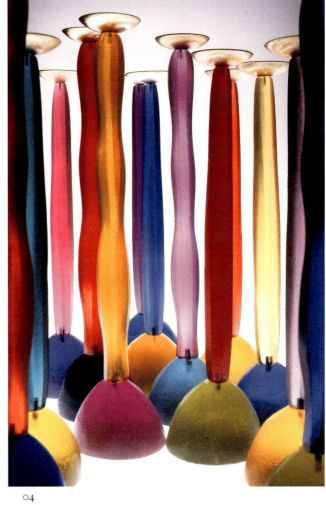

04

05

06

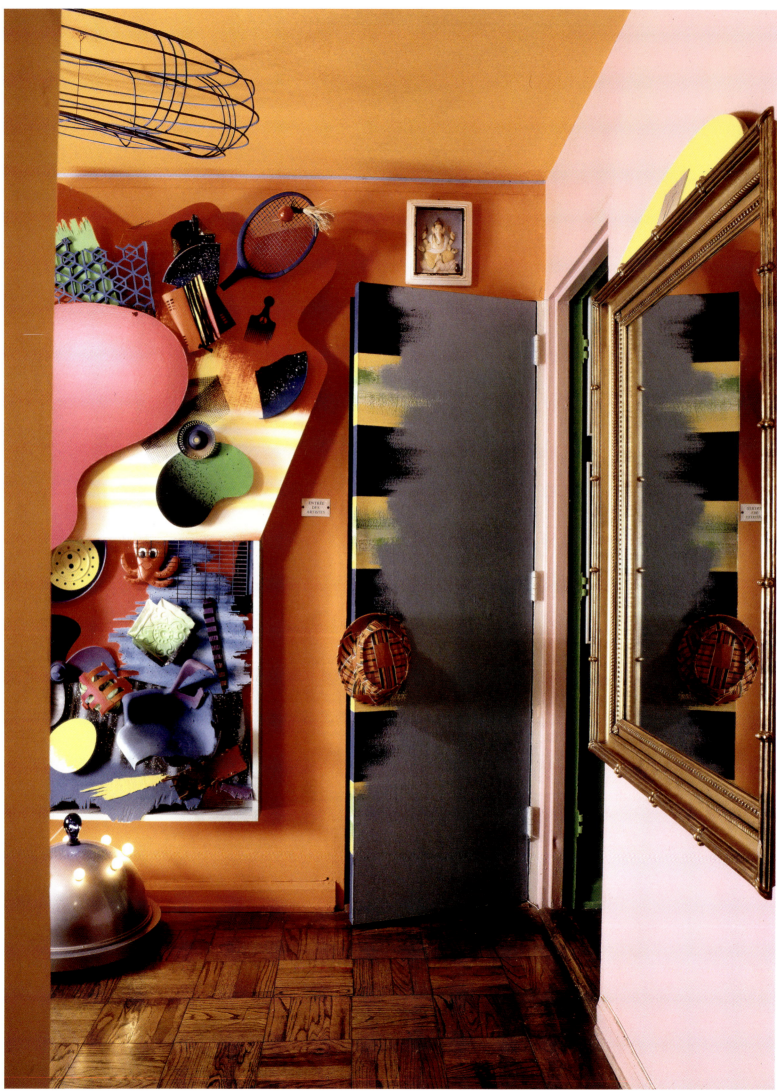

Born in Cleveland, Ohio, Dan Friedman graduated from the Carnegie Institute of Technology and afterwards studied Graphic Design in Germany at the Ulm School of Design, then in Switzerland at the Basel School of Design, with Armin Hofmann and Wolfgang Weingart among his tutors. He returned to the United States in 1969 and started out by teaching Graphic Design at Yale University, where he developed what he calls "Radical Modernism", a "reaffirmation of the idealist roots of our modernity, adjusted to include more of our diverse culture, history, research and fantasy." He made a key contribution to graphic design and was a pioneer in the New Wave movement. He worked with many different companies, including Anspach Grossman Portugal and Pentagram, creating logos, posters and visual identities, notably those of Citibank and the association Art Against AIDS.

In the late 1970s Friedman became disillusioned with the graphic design field and turned away from it, focusing instead on designing furniture and objects, and on art. He mingled with artists such as Jean-Michel Basquiat, Jeff Koons and Keith Haring. The latter entrusted him with designing the catalogue for his first independent exhibition at the Tony Shafrazi Gallery in 1982. His apartment in New York's East Village became a place for him to explore his limitless creativity. "For a lot of years, I used my home to push the Modernist principles of structure and coherence to extremes." His influences were many and varied—Africa, Pop culture, graffiti, rock and punk music—and he himself was close to Postmodernism and the Italian Radicals, Archizoom and Alchymia. His travels to India, the Caribbean and Europe were also sources of inspiration. Friedman dreamed up all sorts of items of furniture using found materials, raffia and fabric scraps, creating a striking atmosphere with intense colours. Objects often picked up in the street were assembled into extraordinary compositions, such as a black and gold folding screen that is at once Cubist and Africanist. His home was a constantly evolving laboratory, where even the smallest space was inhabited by his creations and accumulated objects. His works have graphic power and are sculptural and often surprising, blurring the boundaries between art and design.

Some of his works are one-offs; others were put into production by Arredaesse, Driade or Alchymia. Friedman loved designing folding screens, such as his *Primal Screen*, made in 1984 of chipboard, raffia and string, where each panel features an African warrior in a great tangle of colours. The *Fountain Table*, from 1988, commissioned by the Formica company to experiment with a new material that resembles stone, is a genuine sculpture with its assemblage of forms, while the *Primordial Table*, produced by Alchymia the previous year, is a spectacular piece with a two-coloured top and a raffia skirt. The *Bagatelle* folding screen, from 1992, produced by Driade, with its graphically striking blocks of colour, recalls one of Picasso's Harlequins.

# Dan Friedman

1945 — 1995

Originaire de Cleveland aux États-Unis, Dan Friedman, diplômé du Carnegie Institute of Technology, poursuit des études de conception graphique en Allemagne à l'école de design d'Ulm, puis à l'école de design de Bâle avec Armin Hofmann et Wolfgang Weingart comme professeurs. Il retourne aux États-Unis en 1969 et commence par enseigner le design graphique à l'université de Yale, où il développe ce qu'il appelle le « modernisme radical », la « réaffirmation des racines idéalistes de notre modernité, revisitées afin d'y inclure davantage la diversité de notre culture, de notre histoire, de nos recherches et de notre imagination ». Son apport dans le domaine du design graphique et typographique est fondamental et a ouvert la voie au mouvement New Wave. Il travaille pour de nombreuses sociétés, dont Anspach Grossman Portugal et Pentagram, crée logos, posters et identités visuelles, notamment celles de Citibank et de l'association Art Against AIDS.

Vers la fin des années 1970, Dan Friedman se détourne du design graphique et de son milieu, qui le déçoivent, pour s'intéresser au design de meubles et d'objets et à l'art. Il fréquente des artistes tels Jean-Michel Basquiat, Jeff Koons et Keith Haring. Ce dernier lui confie la conception du catalogue de sa première exposition personnelle à la galerie Tony Shafrazi en 1982. Son appartement du Village à New York devient un champ d'investigation pour sa créativité sans limite. « J'ai, pendant de nombreuses années, utilisé ma maison pour pousser les principes modernistes de structure et de cohérence aux extrêmes. »

Ses influences sont multiples : l'Afrique, la culture Pop, les graffitis, la musique rock et punk, étant lui-même proche du postmodernisme, du design radical italien, d'Archizoom et d'Alchymia. Ses voyages en Inde, dans les Caraïbes, en Europe, sont également sources d'inspiration.

Dan Friedman imagine toutes sortes de meubles, avec des matériaux trouvés, du raphia, des tissus récupérés, créant une ambiance forte et aux couleurs intenses. Les objets, souvent glanés dans la rue, sont assemblés en d'étonnantes compositions, comme ce paravent noir et or, à la fois cubiste et africaniste. Son habitation est un laboratoire en constant changement, où le moindre espace est peuplé de ses créations ainsi que d'objets accumulés. Ses œuvres, graphiques et sculpturales, souvent surprenantes, brouillent les frontières entre art et design. Certaines de ses pièces sont uniques, d'autres éditées par Arredaesse, Driade et Alchymia. Dan Friedman aime concevoir des paravents, tel son *Primal Screen*, réalisé en 1984 en aggloméré, raphia et corde, où chaque panneau figure un guerrier africain, en un grand enchevêtrement de couleurs. La table *Fountain*, en 1988, commandée par la société Formica pour expérimenter un nouveau matériau ressemblant à de la pierre, est une vraie sculpture avec son assemblage de formes, tandis que la *Primordial Table*, éditée par Alchymia l'année précédente, est une spectaculaire table au plateau bicolore avec une jupe de raphia. Le paravent *Bagatelle*, en 1992, édité par Driade, avec ses plages colorées très graphiques, fait penser à un Arlequin de Picasso.

It was Paris's Néotù gallery that took the most interest in his work and produced no fewer than twenty-three of his designs between 1985 and 1993. Buoyed by his boundless imagination, his works are at once seductive and intriguing, as if they are about to reveal something hidden. Worth mentioning among the Néotù editions are the clearly highly political *Three Mile Island* lamp from 1985, bringing together photography, raffia and tassels; the somewhat menacing *Truth* chair from the same year, in MDF, chrome-plated metal and painted letters; and the *Dream* cabinet from 1989, in wood, metal and fabric, which has the look of a magician's box of tricks. There is also the oval *Zoïd* sofa, designed in 1990 in Alcantara with cast aluminium legs, its backrest alluding to a science-fiction toy. The elegant *Tables d'appoint* (*Occasional Tables*) in pierced lacquered metal and glass with bronze feet, and the *Park* chair in lacquered metal, designed in 1991, were obviously partly inspired by furniture from previous centuries, but are absolutely of their own time. As for the *USA* tables conceived in 1993 and produced in moulded blue, white and red plastic, they are a fun nod to the flag of Friedman's native country.

Alessandro Mendini, who admired Friedman's work and visited him in New York, said of him, "He is a spatial actor in his own universe." The two designers enjoyed a long and fruitful exchange between 1987 and 1992 that spawned designs for furniture and objects made of titanium. Seven were produced in 2001 and exhibited at Galerie Kreo, strange and beautiful architectures in the form of a table, cabinet, credence and fountain. Friedman was a major player in the graphic design field. In 1994, the year before his death from AIDS, he was appointed Professor of Graphic Design at the prestigious Cooper Union in New York. It was also then that, in collaboration with Jeffrey Deitch, Steven Holt and Alessandro Mendini, he published the book *Dan Friedman: Radical Modernism*, in which he presented his thoughts on Modernism and wrote, "Find comfort in the past only if it expands insight into the future and not just for the sake of nostalgia. [...] Attempt to become a cultural provocateur." Friedman never stopped experimenting and creating furniture and objects in forms that are simultaneously whimsical and joyful, rigorous and refined, and that deserve to be rediscovered.

**Dan Friedman**
01. Entrance of Dan Friedman's apartment.
02. Self-portrait before a screen, with the *Three Mile Island* lamp, 1985.
03. Screen in Dan Friedman's apartment, 1982.

**Dan Friedman**
01. Entrée de l'appartement de Dan Friedman.
02. Autoportrait devant un paravent avec la lampe *Three Mile Island*, 1985.
03. Paravent dans l'appartement de Dan Friedman, 1982.

02

C'est la galerie Néotù à Paris qui s'intéresse le plus à son travail et édite pas moins de vingt-trois de ses créations entre 1985 et 1993. Portées par son imagination débordante, ses pièces séduisent et intriguent à la fois, comme si quelque chose de caché allait s'y révéler. Parmi les éditions de Néotù, citons en 1985 la lampe *Three Mile Island*, qui assemble photographie, raphia, pampilles, évidemment très politique, ou la chaise *Truth* en médium, métal chromé et lettres peintes, quelque peu menaçante ; le cabinet *Dream*, en 1989, en bois, métal et tissu, a des allures de boîte de magicien. Il y a aussi le canapé ovale *Zoïd*, conçu en 1990 en alcantara et pieds en fonte d'aluminium, avec son dossier faisant allusion au jouet de science-fiction. Les élégantes *Tables d'appoint* en métal laqué découpé, verre et bouts de pieds en bronze, et chaise *Park* en métal laqué, créées en 1991, ont à l'évidence été en partie inspirées de meubles des siècles passés, pour devenir totalement de leur temps. Quant aux amusantes tables *USA* inventées en 1993 et réalisées en plastique moulé bleu, blanc, rouge, elles sont un clin d'œil à la carte du pays natal de Friedman.

Alessandro Mendini, admirateur du travail de Dan Friedman auquel il rend visite à New York, dit de lui : « Il est un acteur spatial de son propre univers. » Les deux créateurs entretiennent un long et fructueux échange entre 1987 et 1992, qui donne naissance à des projets de meubles et objets en titane. Sept sont réalisés en 2001 et exposés à la galerie Kreo, belles et curieuses architectures en forme de table, cabinet, crédence ou fontaine.
Dan Friedman fut un acteur essentiel dans le domaine du design graphique. En 1994, l'année précédant sa mort, du sida, il est nommé professeur de design graphique à la prestigieuse Cooper Union à New York. Il publie à ce moment-là, avec la collaboration de Jeffrey Deitch, Steven Holt et Alessandro Mendini, *Dan Friedman: Radical Modernism*, ouvrage dans lequel il expose ses réflexions sur le modernisme et écrit : « Attache-toi au passé seulement s'il accroît la perception du futur, et pas seulement par pure nostalgie. [...] Essaie de devenir un provocateur culturel. » Dan Friedman n'a cessé d'expérimenter et de créer meubles et objets aux lignes à la fois fantaisistes et joyeuses, rigoureuses et raffinées, qui méritent d'être redécouverts.

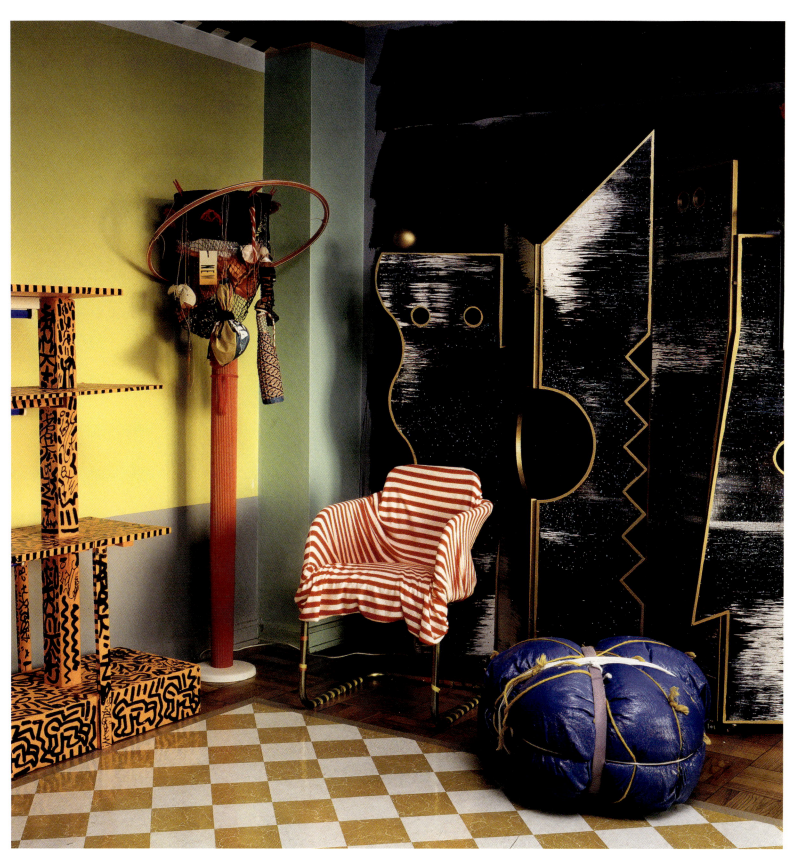

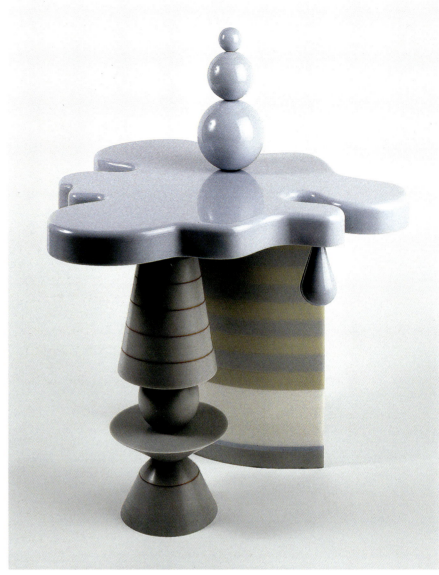

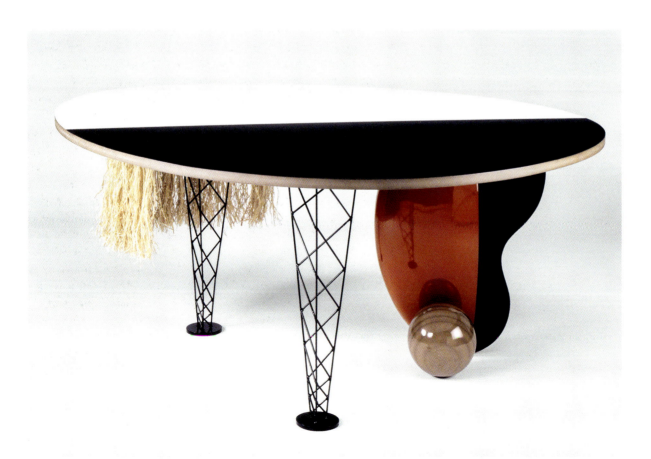

### Dan Friedman
04. *Art Against AIDS* publicity poster, 1987.
05. *Fountain* table, 1988, Surell, Formica Corporation.
06. *Primordial* table, 1986, wood, metal, plastic laminate, raffia, Alchymia.
07. *Bagatelle* screen, 1992, painted plywood, Driade.

### Dan Friedman
04. Affiche de campagne *Art Against AIDS*, 1987.
05. Table *Fountain*, 1988, Surell, Formica Corporation.
06. Table *Primordial*, 1986, bois, métal, plastique laminé, raphia, Alchymia.
07. Paravent *Bagatelle*, 1992, contreplaqué peint, Driade.

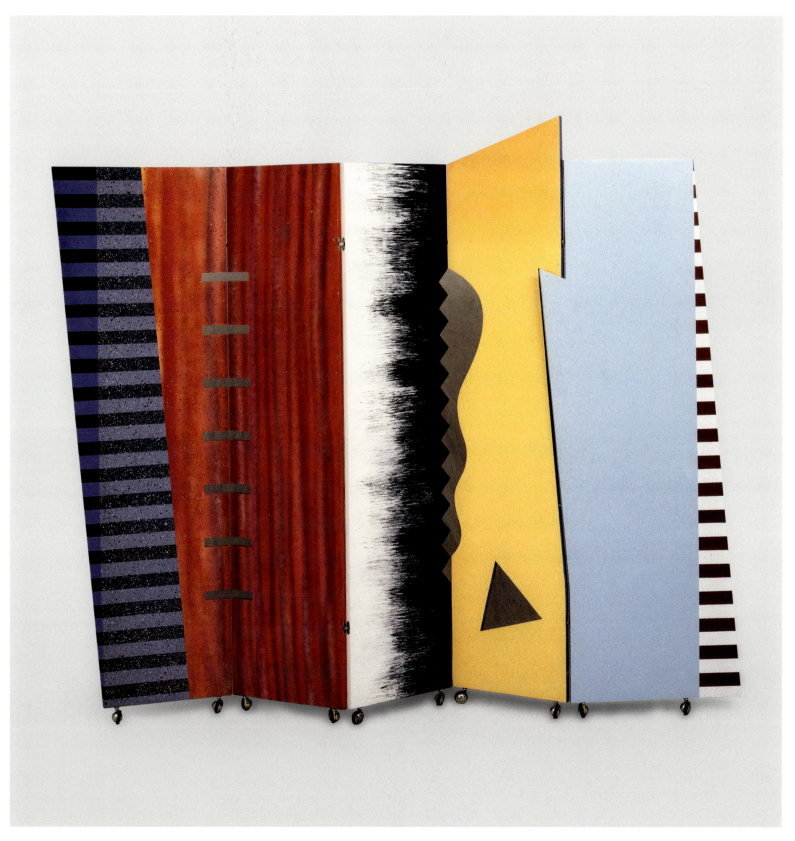

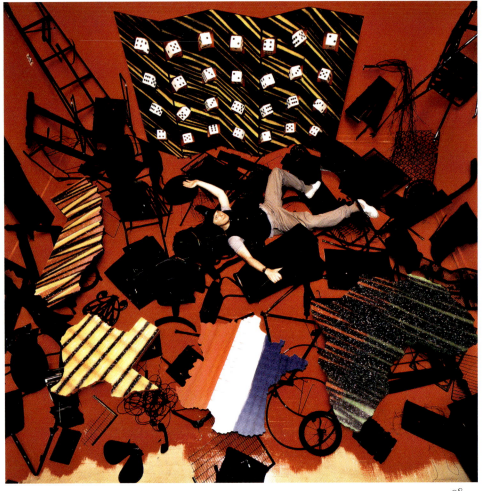

08.

**Dan Friedman**
08. Dan Friedman
in his *Postnuclearism*
installation at the
Red Studio gallery,
New York, 1982.
09. *Three Mile Island* lamp,
1985, wood, plastic,
paint, ceramic, string,
raffia, Néotù.
10. Dan Friedman's
apartment.

**Dan Friedman**
08. Dan Friedman
dans son installation
*Postnuclearism* à la
galerie Red Studio,
New York, 1982.
09. Lampe *Three Mile Island*,
1985, bois, plastique,
peinture, céramique,
corde, raphia, Néotù.
10. Appartement de
Dan Friedman.

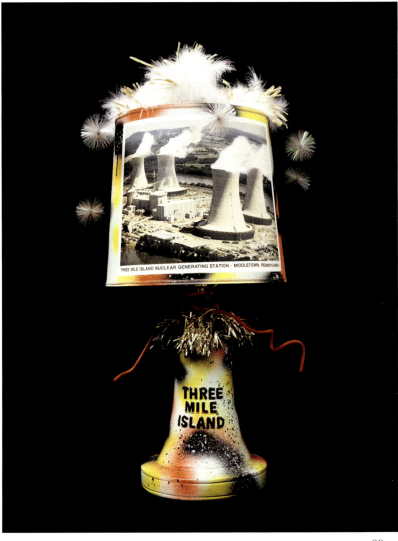

09.

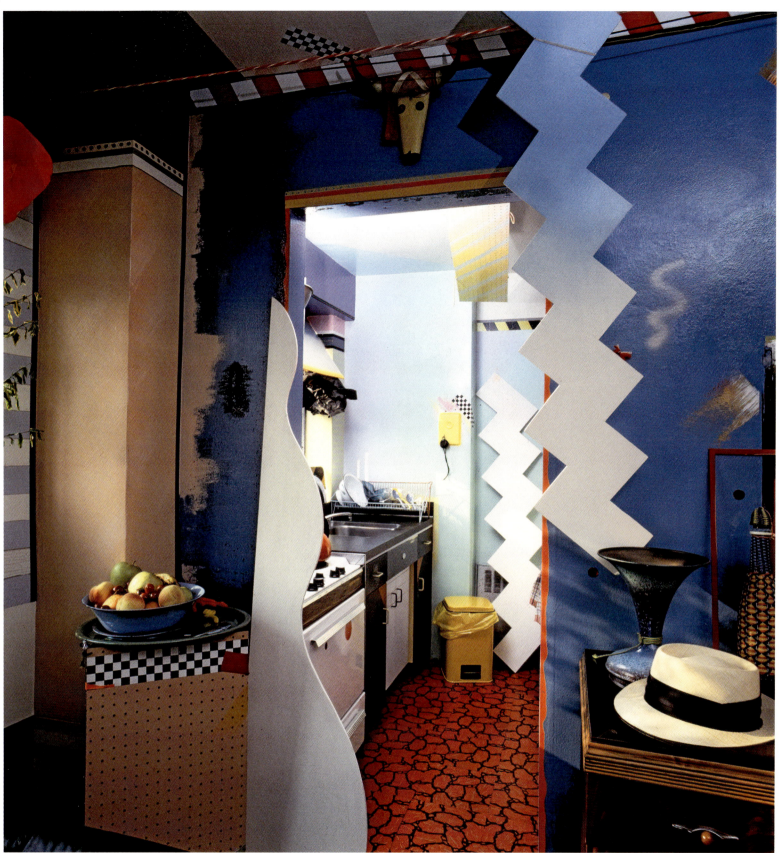

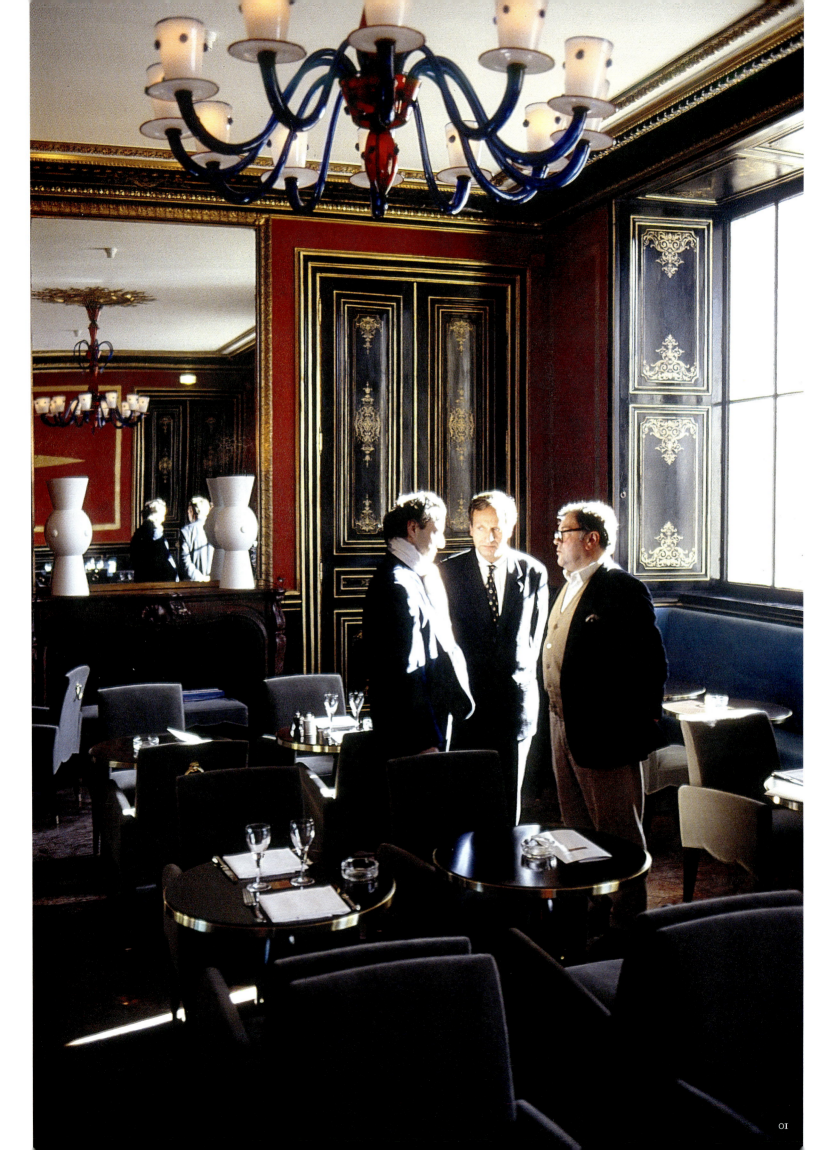

01

Olivier Gagnère is self-taught and became a designer through a series of chance encounters. As a child, his eye was honed in his father's antiques shop in Paris's Rue de Beaune, which specialised in decorative bronze pieces from the 18th century. But Olivier Gagnère discovered a passion for motorcycle racing, where he met people working on the construction of sets for films and video clips—which became his first career! He got to know Philippe Starck and then, in the early 1980s, Ettore Sottsass, who was looking for a new feeling, a new vision of design, a different aesthetic. Gagnère, who started drawing in 1977–1978, went frequently to Milan and showed him his designs for objects, silverware and glassware.

Meeting Marc Lamouric—an antiques dealer specialising in 20th-century decorative arts, notably works by Jean-Michel Frank—was a turning point for Gagnère. Seeking to encourage some continuity in design on the basis of handcraft, as opposed to the all-industrial trend of the time, Lamouric invited him to design furniture that he exhibited in his gallery in 1984. Among the pieces on display was his *Tabouret tripode* (*Tripod Stool*), in varnished MDF and mercury-gilded hammered iron, an interesting mixture of simple materials and luxury finishes. In 1985, Pierre Staudenmeyer, who had recently opened the Néotù gallery with Gérard Dalmon, asked him to take part in an exhibition on lamps, alongside Garouste & Bonetti, Martin Szekely, Sylvain Dubuisson and Pucci de Rossi. Thereafter, Gagnère collaborated continuously with the Néotù gallery, which produced a large number of his tables, seats, cabinets, chests of drawers, lamps, rugs and other objects through the years.

From 1987, Gagnère also established a relationship with the Maeght gallery, which produced some of his earthenware vases as well as glasses, vases and goblets made by glassblowers in Murano. He was fascinated when he met Piero Toso, of Toso Vetri d'Arte in Murano, an encounter that strengthened a love of glass which he never stopped nurturing. The same applied for ceramics, which he discovered during a trip to Japan, and for porcelain, which he used for his famous pieces for the Bernardaud brand. Who hasn't seen his *Ithaque* and *Lipari* cups, with their colourful wide stripes and dots? Another of his iconic projects is the Café Marly at the Louvre, created in 1994 with the interior designer Yves Taralon in the former offices of the French Ministry of International Trade, which retained the black-and-gold décor of the Napoleon III wood panelling. The walls were painted red and gold, and the tables, seating, rugs and lighting were designed by Gagnère. The chairs, each with a bronze ring attached to its back, were put into production and proved highly commercially successful. The atmosphere—at once warm, classical and modern—made the Café Marly a must-visit place.

Is it the fact that he never undertook formal training in design or decorative art that gave him such creative freedom in his copious designs for furniture and objects? His curiosity seems insatiable, and his love for wood, metal, porcelain, ceramic and of course

# Olivier Gagnère

Né en 1952

Olivier Gagnère est un autodidacte devenu designer par le hasard des rencontres. Dès son enfance, son œil s'affine dans le magasin d'antiquités de son père, spécialiste des objets décoratifs en bronze du XVIIIe siècle, rue de Beaune à Paris. Mais Olivier Gagnère, passionné par les courses de motos, y rencontre des professionnels de la construction de décors de vidéos clips et de films. Cela devient son premier métier ! Il fait la connaissance de Philippe Starck puis, au début des années 1980, d'Ettore Sottsass, qui recherche de nouvelles sensibilités, un nouveau regard sur le design, une esthétique différente. Olivier Gagnère, qui a commencé à dessiner dans les années 1977–1978, se rend souvent à Milan et lui montre des projets d'objets, d'orfèvrerie, de verrerie.

Sa rencontre avec Marc Lamouric, antiquaire spécialisé dans l'art décoratif du XXe siècle, notamment Jean-Michel Frank, est fondamentale. Voulant encourager une certaine continuité dans la création fondée sur le travail artisanal, par opposition à la mode du tout industriel de l'époque, il propose à Olivier Gagnère de créer des meubles, qu'il expose dans sa galerie en 1984. Il y montre, entre autres, son *Tabouret tripode* en médium verni et fer martelé doré au mercure, un intéressant mélange de matériaux simples et finitions luxueuses. Pierre Staudenmeyer, qui vient d'ouvrir avec Gérard Dalmon la galerie Néotù, lui demande en 1985 de participer à une exposition sur les lampes, aux côtés de Garouste et Bonetti, Martin Szekely, Sylvain Dubuisson, Pucci de Rossi. Olivier Gagnère ne cesse par la suite de collaborer avec la galerie Néotù, qui édite un grand nombre de ses tables, sièges, cabinets, commodes, lampes, tapis et objets, année après année.

À partir de 1987, Olivier Gagnère se rapproche également de la galerie Maeght, qui édite pour lui certains de ses vases en faïence et des verres, vases ou coupes en verre soufflé à Murano. Sa rencontre avec Piero Toso, de Toso Vetri d'Arte à Murano, le fascine et renforce son amour du verre, qu'il ne cessera de développer. Il en est de même pour la céramique, découverte lors d'un voyage au Japon, et de la porcelaine, utilisée pour ses célèbres pièces pour la marque Bernardaud. Qui n'a jamais vu ses tasses *Ithaque* ou *Lipari*, avec leurs pastilles et leurs larges rayures de couleurs ?

Une autre de ses créations iconiques est la réalisation du Café Marly en 1994 au Louvre, avec l'architecte d'intérieur Yves Taralon, dans les anciens bureaux du ministre du Commerce extérieur, dont il conserve le décor noir et or des boiseries Napoléon III. Les murs sont peints en rouge et or ; tables, chaises, fauteuils, tapis et luminaires sont dessinés par Olivier Gagnère. Les sièges, avec leur anneau de bronze au dos, sont édités et remportent un grand succès commercial. L'atmosphère chaleureuse, classique et moderne à la fois, a fait du Café Marly un lieu incontournable.

Est-ce le fait de ne pas avoir suivi d'études de design ou d'art décoratif qui lui a donné une telle liberté dans la création de tant de meubles et d'objets ? Sa curiosité semble insatiable,

glass as materials is obvious. There is always something joyful and optimistic, as well as elegant and refined, about his work, whether it be comfy armchairs, dainty cups or multicoloured chandeliers. If you are looking for a key to grasping Gagnère's style across his plethora of creations, it is probably in his imagination, which is limited only by harmony and balance between forms, and in the genuine elegance inherited from the craft know-how that he constantly calls upon. And if you want to *see* his style, you need to go to the Louvre, and make your way through to the Café Marly—still timeless, several decades on!

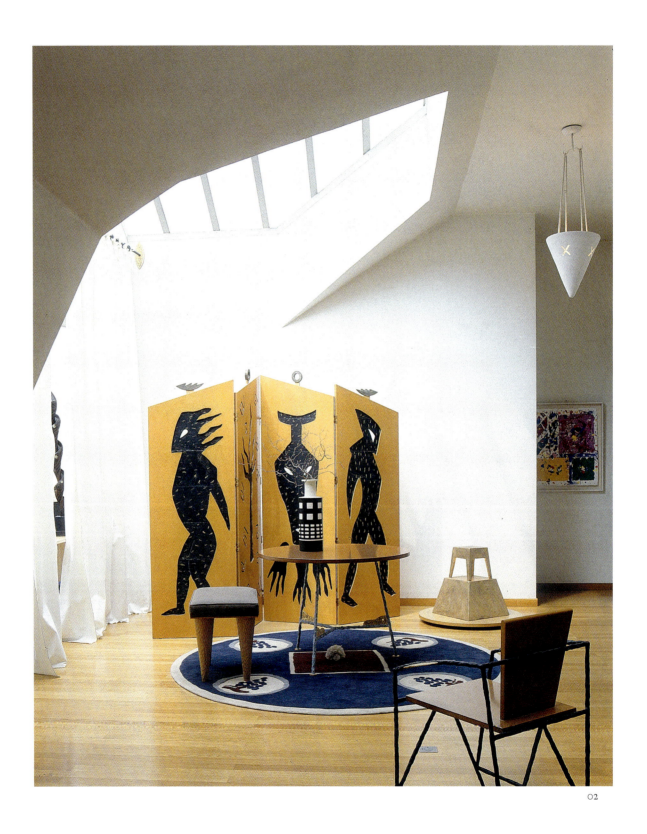

son amour pour l'utilisation du bois, du métal, de la porcelaine, de la céramique et bien sûr du verre est évident. Il y a toujours quelque chose de joyeux et d'optimiste, d'élégant et de raffiné, que ce soit dans ses fauteuils confortables, ses tasses délicates ou ses lustres multicolores. Si l'on veut comprendre le style d'Olivier Gagnère au travers de la multiplicité de ses créations, c'est peut-être dans son imagination, qui n'a de limite que l'harmonie et l'équilibre des formes, et dans cette réelle élégance héritée du savoir-faire artisanal qu'il ne cesse de solliciter. Et si on veut *voir* ce qu'est ce style, c'est au Louvre qu'il faut se rendre, pousser jusqu'au Café Marly, indémodable après plusieurs décennies !

**Olivier Gagnère**
01. Gilbert Costes, Olivier Gagnère and Yves Taralon at the Café Marly.
02. Paravent, 1984, varnished MDF, slate, bronze, Marc Lamouric gallery.
03. Bernardaud tearoom, Rue Royale, Paris, 1995 (since redecorated).
04. Coffee cup, 1992, porcelain, manufactured by Fukagawa, Maeght gallery.

**Olivier Gagnère**
01. Gilbert Costes, Olivier Gagnère et Yves Taralon au Café Marly.
02. Paravent, 1984, médium verni, ardoise, bronze, galerie Marc Lamouric.
03. Salon de thé Bernardaud, rue Royale, Paris, 1995 (réaménagé depuis).
04. Tasse à café, 1992, porcelaine, manufacture Fukagawa, galerie Maeght.

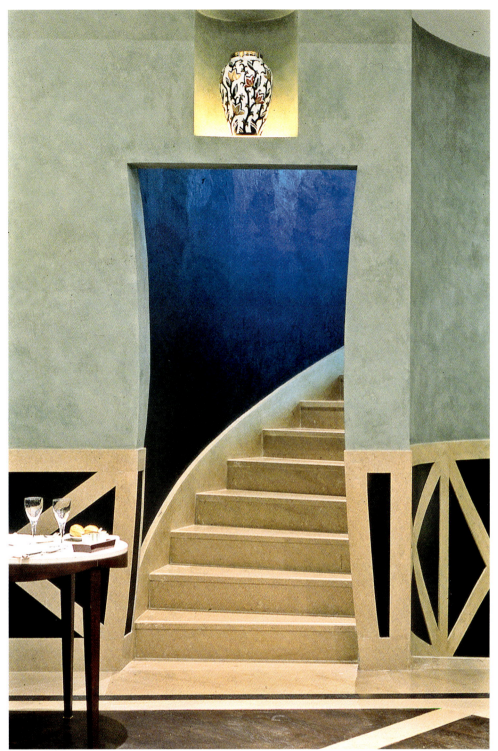
03

04

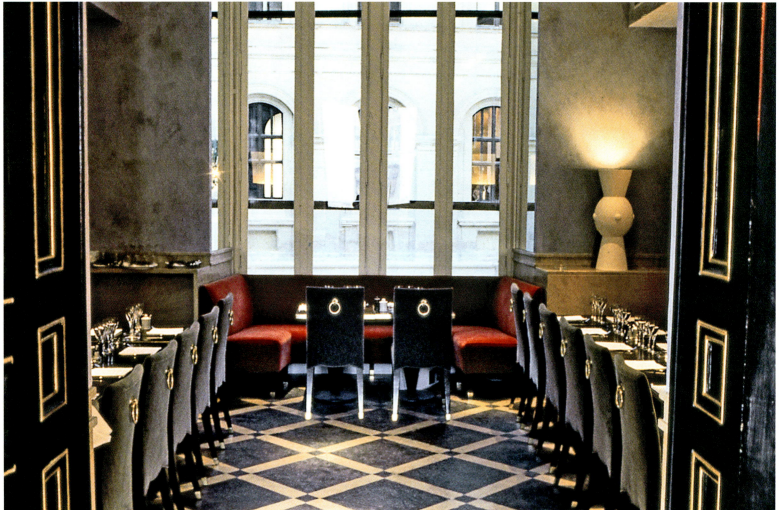

05A

06

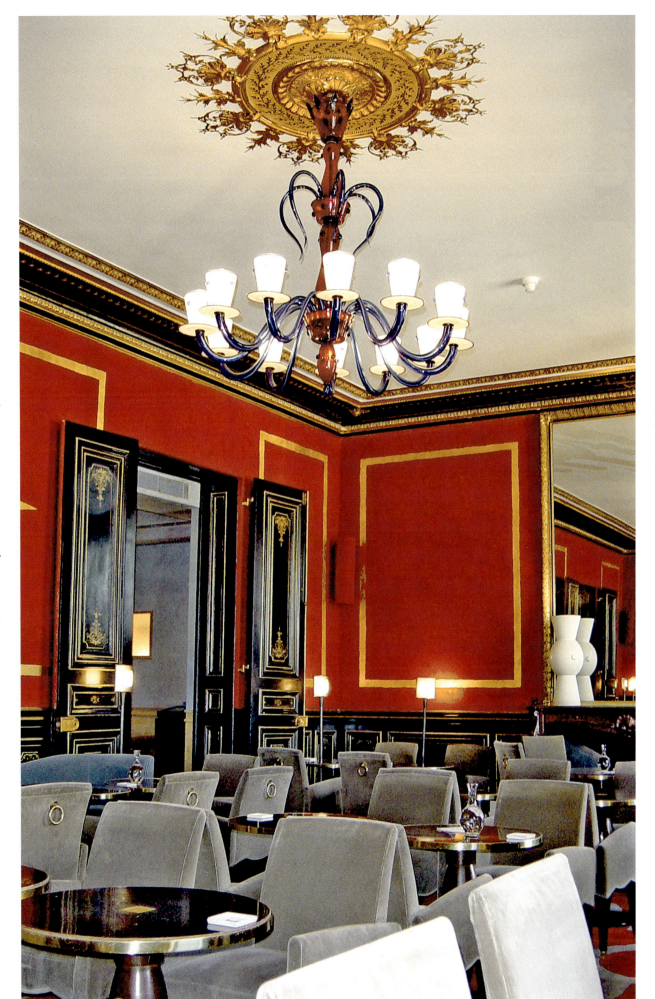

**Olivier Gagnère**
05. With Yves Taralon, Café Marly, Paris, 1994.
06. Desk, 1999, oak, bronze handles, bronze and porcelain legs, Manufacture Nationale de Sèvres, Ministry of Culture, Mobilier National.

**Olivier Gagnère**
05. Avec Yves Taralon, Café Marly, Paris, 1994.
06. Bureau, 1999, chêne, poignées bronze, piètement bronze et porcelaine, Manufacture nationale de Sèvres, ministère de la Culture, Mobilier national.

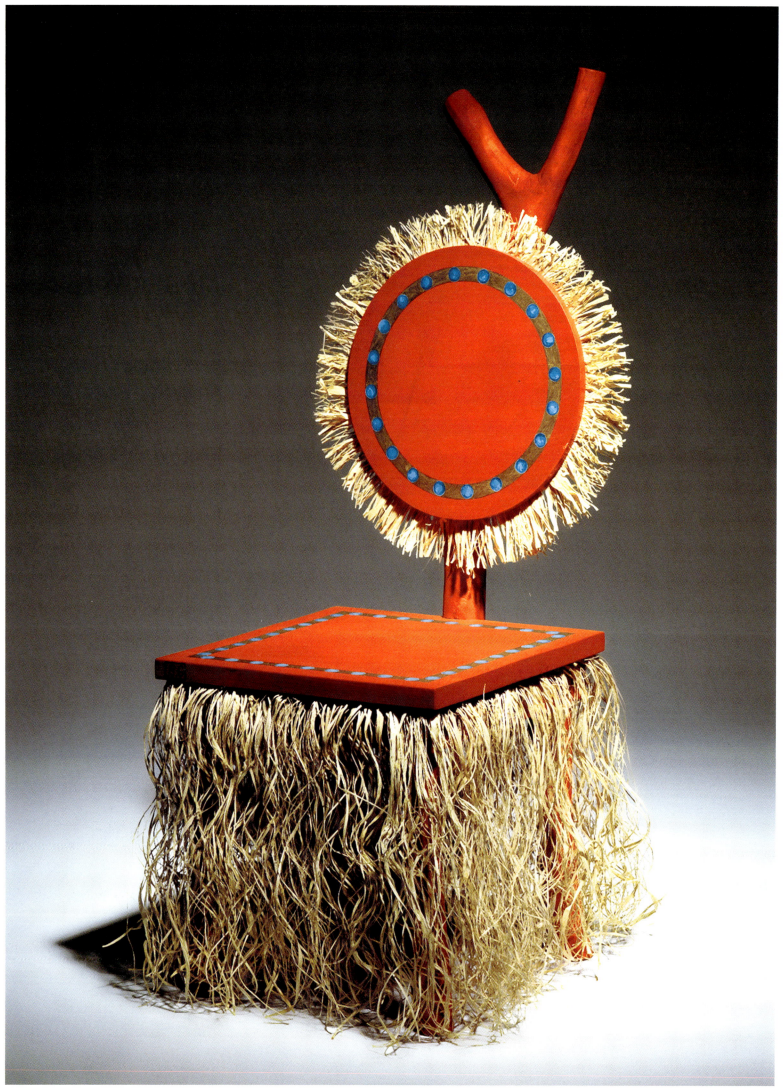

A different, surprising, unexpected, baroque, kitsch, primitive, exquisite style was born in the early 1980s, created by the duo that consisted of Elizabeth Garouste and Mattia Bonetti, until they went their separate ways in 2002.
Elizabeth Garouste was born in France to the family of retailers that established Tilbury, a well-known footwear brand. Her parents passed on their love of art to their children, who frequently attended workshops at the École Nationale Supérieure des Arts Décoratifs. Elizabeth started out at the Charpentier gallery, then went to the École Camondo. Still in early adulthood, she married Gérard Garouste, who was then embarking on his career as a painter, and worked with her parents. In 1979 she met Mattia Bonetti, who had been commissioned to redesign Tilbury's visual identity.
Bonetti was born in Switzerland, studied in a school of applied arts and had chosen to work as a designer of fabrics, first in Rome and then in Paris. Dreaming of becoming an actor, he signed up for classes at the Cours Florent acting school and, in 1976, performed in a play by David Rochline... Elizabeth Garouste's brother! In the late 1970s, alongside his work in fashion, he started to produce dioramas of metaphysical visions, sometimes populated by strange characters, which he photographed and touched up with a brush. A gallery showed his work.
Fabrice Emaer, who in 1978 set up the night-time hotspot that was Le Palace, met Gérard Garouste through Andrée Putman. The interior design of Le Palace and then Le Privilège, a private basement club that opened in 1981, was entrusted to Gérard Garouste, who painted the murals and took charge of the fit-out, aided by Elizabeth. She invited Bonetti to conceive wall lamps in the form of clay masks, and the new duo also designed seating inspired by the Baroque.
Elizabeth and Mattia then decided to design furniture, lighting, decorative objects and rugs together. They financed their first collection themselves, and it was put on display in the showrooms of the Maison Jansen interior decoration firm, in Paris's Rue Royale, in 1981. Their success was unexpected and absolute. The *Barbare* chair in patinated iron and coltskin with leather laces, the *Tripode* floor lamp in antique-green-patinated hammered iron with clay reflector, and the *Rocher* screen in papier-mâché, all placed on Jansen's 18th-century Versailles parquet flooring, made a huge impression. A new vocabulary was born, far removed from the pared-back lines of architects' furniture, Minimalism and black that were omnipresent at the time. Garouste & Bonetti revisited nature and returned to the source: straw, wood, earth, iron. It was the steppes of far-off corners of the world, the Lascaux caves, ancient civilisations and the Age of Enlightenment that inspired them. They were talked about in New York, the VIA commissioned pieces from them, the En Attendant les Barbares and Néotù galleries exhibited them. Joy, exuberance, unbridled fantasy and a certain lightheartedness, all in total heterogeneity, would characterise their work thereafter. Their designs stimulate

# Garouste & Bonetti

Elizabeth Garouste, née en 1946    Mattia Bonetti, né en 1952

Un style différent, surprenant, inattendu, baroque, kitsch, barbare, précieux est né au début des années 1980, créé par le duo formé par Elizabeth Garouste et Mattia Bonetti, jusqu'à leur séparation en 2002.
Elizabeth Garouste naît en France au sein d'une famille de commerçants ayant lancé Tilbury, une marque de chaussures renommée. Ses parents communiquent leur goût de l'art à leurs enfants, qui fréquentent l'atelier des Arts décoratifs. Elizabeth passe par la galerie Charpentier, puis l'école Camondo. Jeune, elle épouse Gérard Garouste, alors peintre débutant, et travaille avec ses parents. Elle rencontre en 1979 Mattia Bonetti, chargé de refaire le graphisme de Tilbury.
Ce dernier, né en Suisse, étudie dans une école d'arts appliqués et choisit de travailler comme dessinateur de tissus, d'abord à Rome puis Paris. Rêvant de devenir comédien, Mattia s'inscrit au cours Florent et joue, en 1976, dans une pièce de David Rochline... le frère d'Elizabeth Garouste! À la fin des années 1970, parallèlement à un travail dans la mode, il se met à fabriquer des dioramas de perspectives métaphysiques, parfois peuplés d'étranges personnages, qu'il photographie et retouche au pinceau. Une galerie l'expose.
Fabrice Emaer, créateur en 1978 de ce temple de la nuit que fut Le Palace, rencontre Gérard Garouste par l'intermédiaire d'Andrée Putman. La décoration du Palace puis du Privilège, club privé en sous-sol ouvert en 1981, est confiée à Gérard Garouste, qui peint les fresques et s'occupe de l'aménagement avec l'aide d'Elizabeth. Cette dernière propose à Mattia Bonetti de concevoir des appliques en forme de masques en terre, et le nouveau duo dessine également des sièges d'inspiration baroque.
Elizabeth et Mattia décident alors de créer ensemble meubles, luminaires, objets, tapis. Ils financent eux-mêmes leur première collection, exposée dans les salons de la maison Jansen, rue Royale à Paris en 1981. Le succès, inattendu, est total. On s'étonne devant la chaise *Barbare* en fer patiné, peau de poulain et lacets de cuir, devant le lampadaire *Tripode* en fer battu patiné vert antique et réflecteur en terre, ou devant le paravent *Rocher* en papier mâché, le tout posé sur le parquet Versailles XVIII$^e$ siècle de Jansen. Un nouveau langage est né, loin de l'épure du mobilier d'architecte, du minimalisme et du noir omniprésents de l'époque. Garouste & Bonetti revisitent la nature, retournent aux origines, à la paille, au bois, à la terre, au fer. Ce sont les steppes de l'autre bout du monde, les grottes de Lascaux, les civilisations antiques et le siècle des Lumières qui les inspirent. On parle d'eux à New York, le VIA leur demande des pièces, les galeries En Attendant les Barbares et Néotù les exposent. La joie, l'exubérance, une fantaisie débridée ainsi qu'une certaine désinvolture, le tout dans une totale hétérogénéité vont désormais caractériser leur travail. Leurs créations semblent ne pas se prendre au sérieux et stimulent l'imaginaire.
Un tournant décisif dans la carrière de Garouste & Bonetti est l'aménagement et la décoration des salons de haute couture

the imagination and seem not to take themselves too seriously. A key turning point in Garouste & Bonetti's career was the fit-out of Christian Lacroix's haute-couture salons, in 1987. With absolute originality, they achieved an effect that was simultaneously exuberant and simple; luxurious but using humble materials. To construct these grand interiors, they employed cotton rather than silk, and hammered, painted or gilt iron rather than bronze. The large carpets were red with black arabesque borders, and similar motifs in velvet framed the white toile curtains; the seats were upholstered in blue, green or yellow; golden masks served as wall lamps; the fitting rooms were crowned by branches of coral. The setting that Garouste & Bonetti created was unique, sumptuous and colourful, and teeming with unexpected, playful details to surprise and delight.

Commissions flooded in and their imagination knew no limits! Among their most significant projects were the one in 1988 for the interiors of the Château de Boisgeloup, Pablo Picasso's former home that had been inherited by his grandson Bernard; Princess Gloria von Thurn und Taxis's private apartments in Germany; and the house of Sir Po-shing and Lady Helen Woo in Hong Kong, between 1993 and 1995; added to which there were other private residences, shops, restaurants, and the foyer of the Théâtre Royal at Namur in Belgium in 1998.

Who could fail to be surprised and won over by Garouste & Bonetti's creations, with the constant shift between the unrefined approach of the *Prince impérial* chair in painted wood, branches and raffia, invented in 1985, and the preciousness of the *Sèvres* cabinet, in lacquered wood and blue Sèvres porcelain, designed in 1989? Or that between the *Rocher* bench, from 1982, made of blocks of stone and enamelled sheet metal, and the *Cardinal* armchair, six years later, in gilt bronze, silk velvet and gold thread?

By plunging us into an imaginary world populated by multiple references, from the origins of civilisations to deliberate kitsch via walks in wild nature and a nod to the Baroque, Garouste & Bonetti reinvigorated decorative art in the late 20th century and created a style that became immediately recognisable as their own.

02

de la maison Christian Lacroix, en 1987. Avec une totale originalité, ils font de l'exubérant et du simple à la fois, du luxe avec des matériaux pauvres. Pour construire un décor grandiose, ils utilisent du coton et non pas de la soie, du fer martelé, peint ou doré, mais non du bronze. Les grands tapis sont rouges et bordés d'arabesques noires, des motifs similaires en velours noir encadrent les rideaux de toile blanche, les sièges sont capitonnés de bleu, de vert ou de jaune, des masques dorés font office d'appliques, des branches de corail surmontent les cabines d'essayage. C'est un univers unique qu'ont créé Garouste & Bonetti, somptueux et coloré, qui fourmille de détails surprenants et ludiques, qui étonne et émerveille.

Les commandes affluent, et leur imagination ne connaît pas de limite! Parmi leurs projets les plus importants figurent l'aménagement et la décoration en 1988 du château de Boisgeloup, ancienne demeure de Pablo Picasso héritée par son petit-fils Bernard, les appartements privés de la princesse Gloria von Thurn und Taxis en Allemagne, ou la maison de Sir Po-shing et Lady Helen Woo à Hong-Kong entre 1993 et 1995, auxquels il convient d'ajouter d'autres résidences privées, des boutiques, des restaurants, ainsi que le foyer du Théâtre royal de Namur en Belgique en 1998.

Qui ne peut être surpris et séduit devant les créations de Garouste & Bonetti, avec ce décalage constant entre l'approche brute de la chaise *Prince impérial* en bois peint, branche et raphia, inventée en 1985, et la préciosité du cabinet *Sèvres*, en bois laqué et porcelaine bleu de Sèvres, conçu en 1989? Entre le banc *Rocher*, en 1982, fait de blocs de pierre et tôle émaillée, et le fauteuil *Cardinal*, six ans plus tard, en bronze doré, velours de soie et fils d'or?

En nous plongeant dans un univers imaginaire peuplé de références multiples, allant des origines des civilisations au kitsch assumé en passant par des promenades dans la nature et un clin d'œil au baroque, Garouste & Bonetti ont renouvelé l'art décoratif de la fin du xxe siècle, et ont créé un style devenu le leur, immédiatement reconnaissable.

03

04

## Garouste & Bonetti

01. *Prince impérial* chair, 1985, painted wood and raffia, Néotù.
02. *Rocher* coffee table, 1983, stone and enamelled sheet steel, Néotù.
03. *Tripode* floor lamp, 1981, stand in patinated wrought iron, reflector in clay, Néotù.
04. *Barbare* chair, 1981, patinated iron, coltskin, Néotù.
05. *Sèvres* cabinet, 1989, lacquered wood and blue Sèvres porcelain, Néotù.

## Garouste & Bonetti

01. Chaise *Prince impérial*, 1985, bois peint et raphia, Néotù.
02. Table basse *Rocher*, 1983, rocher et tôle d'acier émaillée, Néotù.
03. Lampadaire *Tripode*, 1981, piètement en fer battu patiné, réflecteur en terre, Néotù.
04. Chaise *Barbare*, 1981, fer patiné, peau de poulain, Néotù.
05. Cabinet *Sèvres*, 1989, bois laqué et porcelaine bleu de Sèvres, Néotù.

05

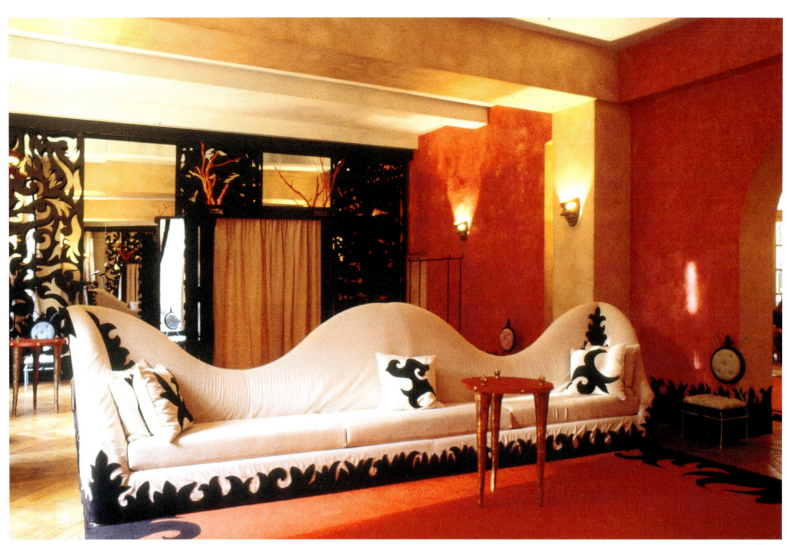

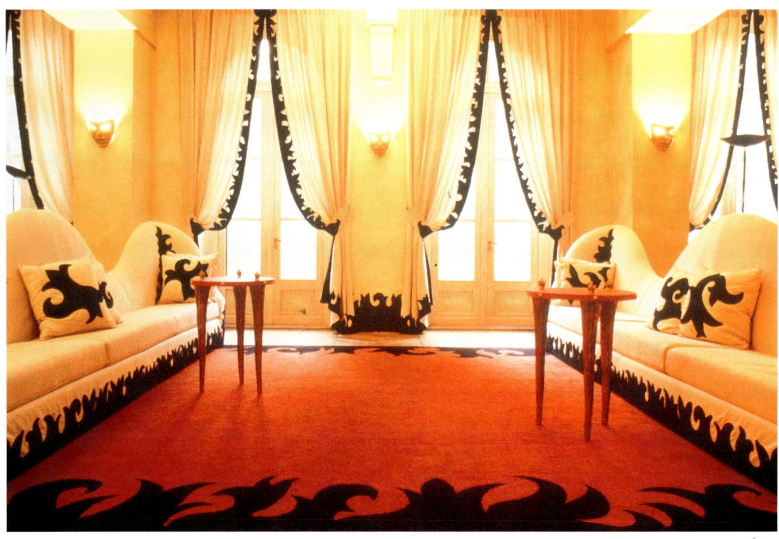

06c

**Garouste & Bonetti**
06. Christian Lacroix haute-couture showroom, Paris, 1987.

**Garouste & Bonetti**
06. Maison de haute couture Christian Lacroix, Paris, 1987.

**Garouste & Bonetti**
07. Installation, Nomade collection, 1998-1999.
08. Château de Boisgeloup for Bernard Picasso, 1988.

**Garouste & Bonetti**
07. Installation, collection Nomade, 1998-1999.
08. Château de Boisgeloup pour Bernard Picasso, 1988.

08A

08B

09A

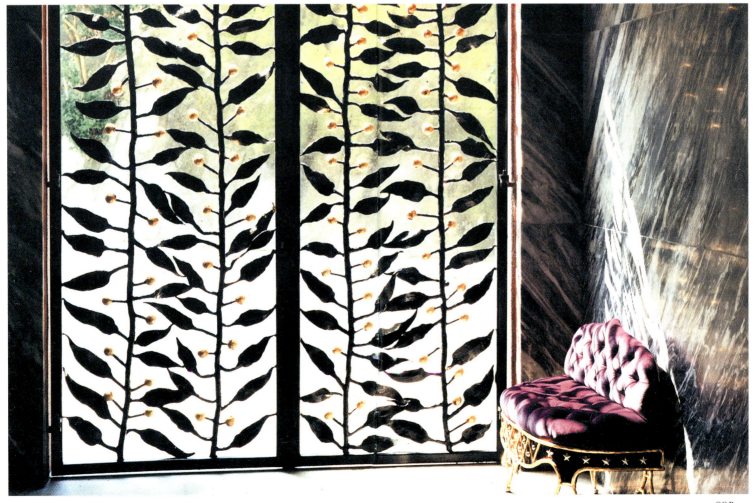

09B

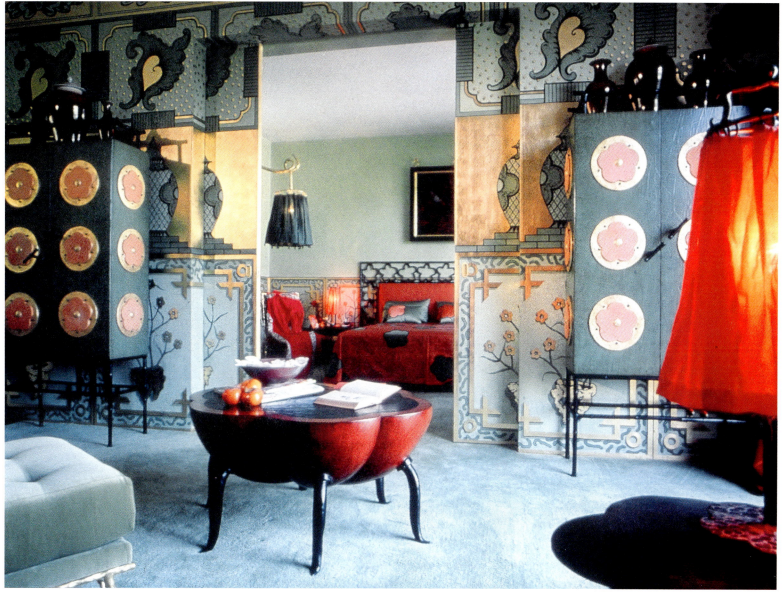

**Garouste & Bonetti**

09. Private residence for Sir Po-shing and Lady Helen Woo, Hong Kong, 1993–1995. [A] Mahjong games room. [C] Bedroom.

**Garouste & Bonetti**

09. Maison particulière pour Sir Po-shing et Lady Helen Woo, Hong-Kong, 1993–1995. [A] Chambre pour jouer au mahjong. [C] Chambre à coucher.

# Michael Graves

1934–2015

Born in Indianapolis, Indiana, Michael Graves studied Architecture at Cincinnati and then at Harvard, where he graduated in 1959. In 1960 he entered the American Academy in Rome after winning its Rome Prize. While there, he "discovered new ways of seeing and analysing both architecture and landscape", as he later said. On returning to the United States, he was appointed a professor of architecture at Princeton University, a post he held until 2001, and he launched his architectural practice in the same city in 1964.

During the 1960s and 1970s Graves built houses in a Modernist style, such as the Hanselmann House in 1967, and was a member of the New York Five group (with Peter Eisenman, Charles Gwathmey, John Hejduk and Richard Meier), which proposed a new and pure form of Modernism, mainly using the colour white. Towards the end of the 1970s, Graves adopted the theories of Postmodernism, which he applied throughout the rest of his career. Colours, reminiscences of historical styles and a certain humour would characterise his many creations thereafter.

In 1980 he designed an armchair for the Sunar-Hauserman firm in maple veneer and lacquer, inspired by an Egyptian throne. The following year Ettore Sottsass, who had just founded Memphis, gave him a commission that resulted in his design for the *Plaza* dressing table in briarwood, lacquer, glass, mirror and bronze, a playful piece of furniture that recalls a New York skyscraper, as well as the *Stanhope* bed of 1982, a sort of spaceship in maple veneer and lacquer with mirrors and bronze lamps. In 1983 Alessi (for whom Sottsass was a consultant) invited eleven international architects—Michael Graves, Hans Hollein, Charles Jencks, Richard Meier, Alessandro Mendini, Paolo Portoghesi, Aldo Rossi, Stanley Tigerman, Oscar Tusquets Blanca, Robert Venturi and Kazumasa Yamashita—each to create a silver tea and coffee set named *Tea and Coffee Piazza*. The one that Graves designed, resembling an exquisite miniature city, met with great success. This was only a prelude to Graves's creation of the *9093* kettle, in 1985, with its whistling bird, which remains Alessi's biggest commercial success, with some two million examples sold. According to the *Harvard Business Review*, the kettle was designed to bring joy to its users.

Between 1980 and 1982 Graves built the Portland Municipal Services Building, considered one of his most important Postmodernist works. The imposing cube with coloured pilasters and façades is recognisable from a distance and was the subject of multiple controversies before ultimately being listed on the US's National Register of Historic Places. Another of his skyscrapers, the Humana Building in Louisville, Kentucky, built between 1982 and 1986, for which Graves received the American Institute of Architects' National Honor Award, was voted one of the most important buildings of the 1980s by *Time* magazine. In it, Graves employed vocabulary borrowed from historical architecture, with a sort of corbelled capital topping off the building, all twenty-six storeys of which are covered in granite.

---

Originaire d'Indianapolis dans l'Indiana, aux États-Unis, Michael Graves suit un cursus d'architecture à Cincinnati puis à Harvard, dont il sort diplômé en 1959. Il intègre en 1960 l'Académie américaine de Rome après en avoir remporté le prix. « J'y ai découvert une nouvelle façon de voir et d'analyser à la fois l'architecture et le paysage », dira-t-il. À son retour aux États-Unis, il est nommé professeur d'architecture à l'université de Princeton, poste qu'il occupe jusqu'en 2001, et ouvre son cabinet d'architecte dans la même ville en 1964.

En ces années 1960-1970, Graves construit des maisons dans le style moderniste, comme la maison Hanselmann, en 1967, et fait partie du groupe des New York Five (avec Peter Eisenman, Charles Gwathmey, John Hejduk et Richard Meier), qui prône un modernisme pur et nouveau, utilisant principalement la couleur blanche. À la fin de la décennie 1970, Michael Graves adhère aux théories du postmodernisme et les applique jusqu'à la fin de sa carrière. Couleurs, réminiscences de styles historiques et un certain humour vont caractériser dès lors ses nombreuses créations.

Il dessine en 1980 pour la société Sunar-Hauserman un fauteuil en placage d'érable et laque, inspiré d'un trône égyptien. L'année suivante, Ettore Sottsass, qui vient de créer Memphis, fait appel à lui. Il conçoit alors la coiffeuse *Plaza* en bois de bruyère, laque, verre, miroir et bronze, meuble ludique qui fait penser à un gratte-ciel new-yorkais, puis le lit *Stanhope* en 1982, sorte de vaisseau spatial en placage de bois d'érable, laque, miroirs et lampes en bronze. En 1983, Alessi (dont Ettore Sottsass est consultant) demande à onze architectes internationaux, Michael Graves, Hans Hollein, Charles Jencks, Richard Meier, Alessandro Mendini, Paolo Portoghesi, Aldo Rossi, Stanley Tigerman, Oscar Tusquets Blanca, Robert Venturi et Kazumasa Yamashita, de réaliser chacun un service à thé et café en argent dénommé *Tea and Coffee Piazza*. Celui imaginé par Graves, telle une précieuse ville miniature, remporte un grand succès. Ce n'est que le prélude à la création par Graves de la bouilloire *9093*, en 1985, avec son oiseau siffleur qui demeure, forte de ses 2 millions d'exemplaires vendus, le plus gros succès commercial d'Alessi. Selon la *Harvard Business Review*, la bouilloire a été dessinée pour apporter de la joie à ses utilisateurs.

Michael Graves construit entre 1980 et 1982 le bâtiment des services publics de Portland, considéré comme l'une de ses œuvres postmodernistes les plus importantes. L'imposant cube aux pilastres et façades colorées est reconnaissable de loin et fait l'objet de nombreuses polémiques, avant d'être finalement classé Monument historique. Un autre de ses gratte-ciel, le Humana Building à Louisville, élevé entre 1982 et 1986, pour lequel Michael Graves reçoit le prix d'honneur de l'American Institute of Architects, a été élu par le magazine *Time* comme l'un des immeubles majeurs des années 1980. Graves y décline un vocabulaire emprunté à l'histoire de l'architecture, un chapiteau avec encorbellements couvrant

Also notable among some 350 buildings that Graves erected over the course of his career are the Walt Disney headquarters in Burbank, California, and the Dolphin and Swan hotels at Disneyworld, Florida, gigantic constructions from 1987 and 1988 that can be recognised from a distance thanks to the enormous dolphin and swan statues perched on their roofs. The interior design was also by Graves and his team. In the following year he conceived the New York Hotel at Disneyland in France, and in 1990 the extension of the Denver Public Library and the renovation of the Detroit Institute of Arts. In the 1990s Graves created the *Mickey Mouse Gourmet Collection* for Moller Design, which consists of numerous home accessories—from a kettle to a bookend—portraying the famous mouse.

Then, in the late 1990s, he was commissioned by the Target retail chain to come up with some attractively designed household products. This included everything from toasters to brooms and watches, all in understated contemporary forms yet often playful and with appealing colours. In 1994 he opened a shop in Princeton dedicated to selling his objects. By the end of his career, Graves had created more than 2,000 household products. Unquestionably one of the best-known and most prolific Postmodern architects, but also a designer of furniture, objects, jewellery and carpets (and he even designed costumes for the Joffrey Ballet), Graves was a central figure in this movement in terms of having developed it considerably, created some of its most famous buildings and introduced the general public to it.

02

le bâtiment, couvert de granit, et ses vingt-six étages. Parmi les quelque 350 immeubles érigés au cours de sa carrière, il faut mentionner le siège social de Walt Disney à Burbank et les hôtels Dolphin et Swan à Disneyworld en Floride, en 1987 et 1988, gigantesques buildings reconnaissables de loin par d'immenses statues de cygnes et de dauphins juchés sur leurs toits. La décoration intérieure est également de Graves et de son équipe. Il conçoit l'hôtel New York l'année suivante à Disneyland en France, ainsi que l'extension de la Denver Public Library et la rénovation du Detroit Institute of Arts en 1990. Michael Graves crée dans les années 1990 la *Mickey Mouse Gourmet Collection* pour Moller Design, laquelle consiste en un grand nombre d'accessoires pour la maison, de la bouilloire au serre-livre, à l'effigie de la fameuse souris. Il est ensuite sollicité à la fin des années 1990 par la chaîne de magasins Target afin de dessiner des produits ménagers au design attractif. Cela inclut aussi bien des grille-pain que des balais ou des montres, aux lignes sobres, contemporaines, souvent ludiques et aux couleurs plaisantes. En 1994, il ouvre à Princeton un magasin dédié à la vente de ses objets. À la fin de sa carrière, Michael Graves aura réalisé plus de 2 000 produits domestiques. Sans conteste l'un des architectes postmodernes les plus connus et les plus prolifiques, mais aussi designer de meubles, objets, bijoux et tapis (il a même dessiné des costumes pour le Joffrey Ballet), Michael Graves est une figure incontournable de ce mouvement pour l'avoir considérablement développé, avoir créé quelques-uns de ses bâtiments les plus célèbres et l'avoir fait connaître au grand public.

**Michael Graves**
01. Humana Building, flat pink granite, Louisville, 1982.
02. Portland Municipal Services Building, 1982, drawing.
03. San Juan Capistrano public library, California, 1984.
04. Michael Graves for an Alessi advertisement, 1981.

**Michael Graves**
01. Humana Building, granit rose plat, Louisville, 1982.
02. Bâtiment des services publics de Portland, 1982, dessin.
03. Bibliothèque publique de San Juan Capistrano, Californie, 1984.
04. Michael Graves pour une publicité Alessi, 1981.

**Michael Graves**
05. *MG3* armchair, 1984, maple and leather, Sawaya & Moroni.
06. *Tea and Coffee Piazza* set, 1983, silver, aluminium, polyamide, bakelite and crystal, Alessi.
07. *Stanhope* bed, 1982, brass, glass, mirror and wood, Memphis Milano.

**Michael Graves**
05. Fauteuil *MG3*, 1984, érable et cuir, Sawaya & Moroni.
06. Service *Tea and Coffee Piazza*, 1983, argent, aluminium, polyamide, bakélite et cristal, Alessi.
07. Lit *Stanhope*, 1982, laiton, verre, miroir et bois, Memphis Milano.

05

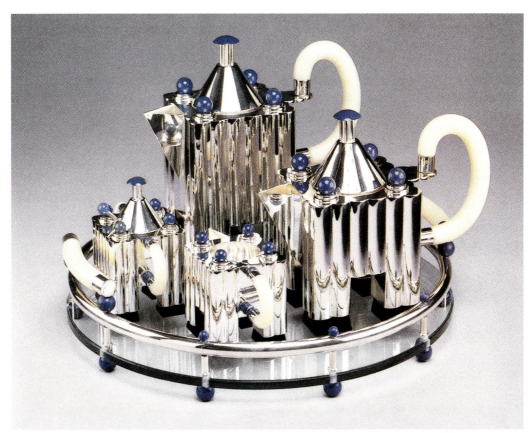

06

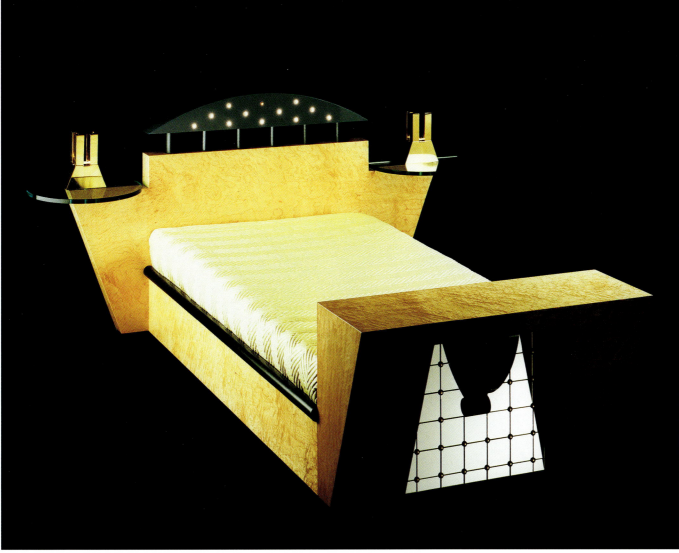

07

Born in the United States, Charles Jencks graduated in English Literature from Harvard in 1961 and went on to study Architecture at the same university's Graduate School of Design (directed by Walter Gropius), qualifying in 1965. He then went to live in the United Kingdom and in 1970 was awarded a PhD in Architectural History at University College London, under the direction of the radical Modernist historian Reyner Banham, from whom he said he learned a great deal, "particularly how to appreciate clashes".

Jencks's book *The Language of Post-modern Architecture*, published in 1977, was enormously successful and made him one of the fathers of Postmodernism. In it, he argues that modern architecture is fundamentally flawed, with its dogmatic principles, its Minimalism and its overall standardisation, and that it should be replaced by Postmodernism—that is, a radical eclectic style that refers to old architectural traditions, providing the built environment with content, meaning and metaphor. In 1978 Jencks set about remodelling his house in Holland Park, London, built in the 1840s, to demonstrate his vision of Postmodernism in a way other than through books. The building work, carried out in collaboration with various architects (notably Terry Farrell) as well as artists and cosmologists, extended from 1979 to 1985. Partially inspired by the famous house of Sir John Soane in London, the Cosmic House is filled with symbols related to mythology, science and cosmology (one of Jencks's passions), and quickly became a gathering place for many architects and artists.

The entrance, named the "Cosmic Oval", contains seventeen doors, the walls above them being decorated with mural paintings by William Stok featuring historical figures such as Pythagoras and Jefferson. In the "Spring Room", semicircular banquettes frame a fireplace designed by Michael Graves, surmounted by busts representing the spring months, while the dining room, or "Summer Room", refers to the solar system. The floor, table and chairs, designed by Jencks, allude to the sun disc of the god Horus. The wooden kitchen takes inspiration from Mughal architecture, and the jacuzzi from the form of an inverted dome. The library is extraordinary, with panelling in the form of London high-rises, while the theme of the face is represented about thirty times throughout the house, such as in the window of the grand spiral staircase.

In the 1990s, Jencks and his wife Maggie Keswick, who was suffering from cancer, launched the Maggie's Centres initiative, to build welcoming, friendly spaces for cancer sufferers to receive support. Other renowned architects, such as Norman Foster, Richard Rogers and Zaha Hadid, joined the project to design centres around the United Kingdom and in Hong Kong. Jencks embarked upon a second career as a landscape architect, together with Maggie who herself was a landscape architect and expert in Chinese gardens. From 1988 onwards they worked together on the grounds of their home, Portrack, in Scotland, named the "Garden of Cosmic Speculation".

# Charles Jencks

1939–2019

Né aux États-Unis, Charles Jencks obtient un diplôme de littérature anglaise à Harvard en 1961, où il poursuit des cours d'architecture à la Graduate School of Design (dirigée par Walter Gropius) dont il sort diplômé en 1965. Il part alors vivre au Royaume-Uni et soutient en 1970 une thèse en histoire de l'architecture à l'University College de Londres sous la direction de l'historien moderniste radical Reyner Banham, au sujet duquel il dira avoir beaucoup appris, « notamment comment apprécier les désaccords ».

*Le Langage de l'architecture postmoderne*, écrit par Charles Jencks en 1977, rencontre un immense succès et en fait l'un des pères du postmodernisme. Il y expose que les bases de l'architecture moderne sont erronées avec ses principes dogmatiques, son minimalisme et son uniformisation généralisée, et qu'elle doit être remplacée par le postmodernisme, c'est-à-dire un style éclectique radical faisant référence aux anciennes traditions architecturales, qui donnent du contenu, du sens et de la métaphore à l'environnement construit.

En 1978, Charles Jencks réaménage sa maison de Holland Park à Londres, construite dans les années 1840, afin de démontrer autrement que dans des livres sa conception du postmodernisme. Les travaux, menés avec la collaboration d'architectes (notamment Terry Farrell), d'artistes et de cosmologistes, s'étaleront de 1979 à 1985. En partie inspirée par la fameuse maison de Sir John Soane à Londres, la Cosmic House, emplie de symboles liés à la mythologie, la science et la cosmologie (l'une des passions de Jencks), devient vite un lieu de rencontre pour de nombreux architectes et artistes. L'entrée, appelée « Ovale cosmique », comprend dix-sept portes, les murs étant ornés de fresques de William Stok où sont peints des personnages historiques tels Pythagore ou Jefferson. Dans la « chambre du printemps », des banquettes semi-circulaires encadrent une cheminée conçue par Michael Graves, surmontée de bustes représentant les mois du printemps, tandis que la salle à manger, la « chambre d'été », fait référence au Système solaire. Le sol, la table et les chaises, dessinés par Jencks, font allusion au disque solaire du dieu Horus. La cuisine en bois s'inspire de l'architecture moghole, et le jacuzzi a la forme d'un dôme inversé. La bibliothèque est surprenante, avec ses boiseries en forme d'immeubles londoniens, alors que le thème du visage est repris une trentaine de fois dans la maison, comme la fenêtre du grand escalier en spirale.

Dans les années 1990, Charles Jencks et son épouse Maggie Keswick, atteinte d'un cancer, lancent le projet Maggie's Centres, afin d'édifier des lieux accueillants et chaleureux pour les malades cancéreux. D'autres architectes de renom, tels Norman Foster, Richard Rogers ou Zaha Hadid se joignent à ce projet de construction de centres au Royaume-Uni et à Hong-Kong. Charles Jencks commence une seconde carrière d'architecte paysagiste avec Maggie, elle-même architecte paysagiste et experte en jardins chinois. À partir de 1988, ils travaillent ensemble sur le parc de leur propriété d'Écosse, Portrack,

The whole place is put to the service of Jencks's ideas on the cosmos, chaos theory and subatomic physics, with lakes, waterfalls, hills, spiralling pathways, terraces and sculptures seeking to recreate a microcosm of the universe. He undertook several other projects for amazing gardens—his cosmic hill forms—both elsewhere in Scotland and also in Italy, China and Korea.

Over the course of his long career Jencks wrote over thirty books, mainly on architecture, Postmodernism and his cosmic gardens. An architect, theorist and writer, he became a key figure of Postmodernism—its "godfather", as many have called him—and his London house is one of the world's most important examples of Postmodern design.

**Charles Jencks**
01. The "Cosmic Oval", entrance to the Cosmic House, London, 1984.
02. Jacuzzi, Cosmic House, London, 1984.
03. Spring Room, Cosmic House, London, 1984. [B] Fireplace by Michael Graves

**Charles Jencks**
01. Entrée, dite « Ovale cosmique », de la Cosmic House, Londres, 1984.
02. Jacuzzi. Cosmic House, Londres, 1984.
03. Chambre du printemps. Cosmic House, Londres, 1984. [B] Au centre une cheminée de Michael Graves.

02

appelé « Garden of Cosmic Speculation » (Jardin de la spéculation cosmique). Cet espace est mis au service des idées de Jencks sur le cosmos, la théorie du chaos, la physique subatomique avec lacs, cascades, collines, chemins en spirale, terrasses et sculptures, afin de tenter de recréer un microcosme de l'univers. Il mène à bien d'autres projets de jardins extraordinaires, ses reliefs cosmiques, en Écosse, mais aussi en Italie, en Chine ou en Corée.

Au cours de sa longue carrière, Charles Jencks écrit plusieurs dizaines d'ouvrages, principalement sur l'architecture, le postmodernisme et ses jardins cosmiques. Cet architecte théoricien et écrivain est devenu une figure incontournable du postmodernisme, son « parrain », comme beaucoup l'ont appelé, et sa maison de Londres un des exemples les plus importants du design postmoderne au monde.

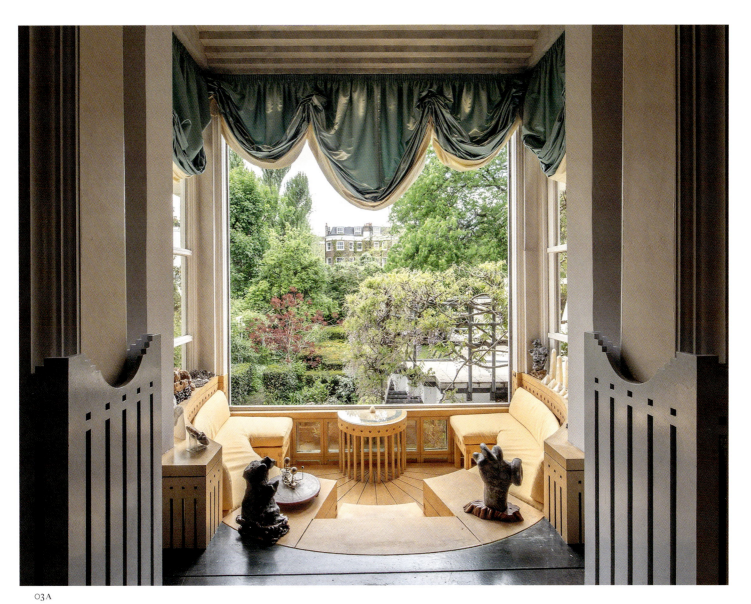

03 A

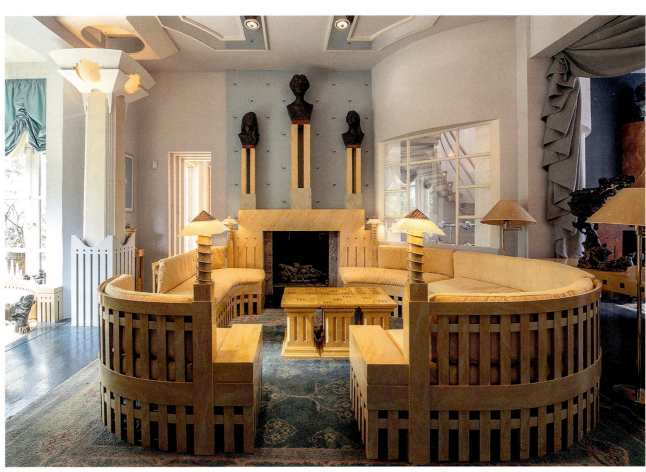

03 B

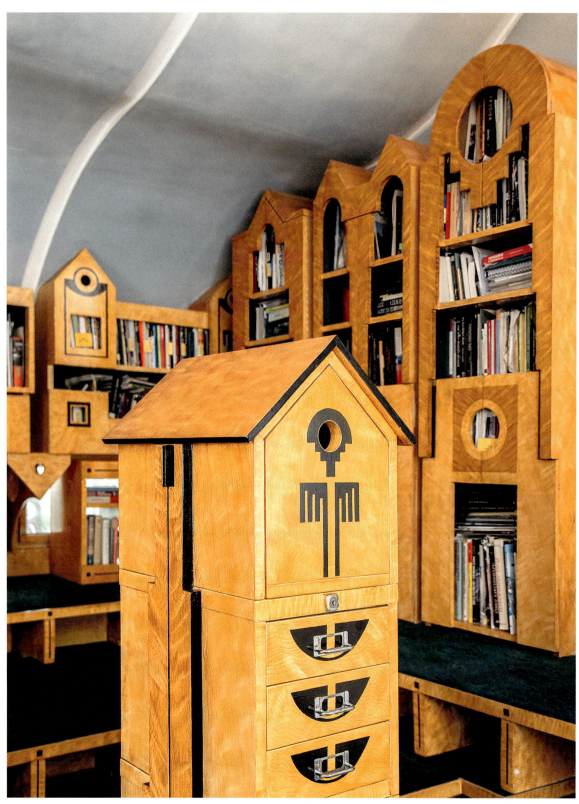

**Charles Jencks**
04. Cosmic House,
London, 1984.
[A] Library.

**Charles Jencks**
04. Cosmic House,
Londres, 1984.
[A] Bibliothèque.

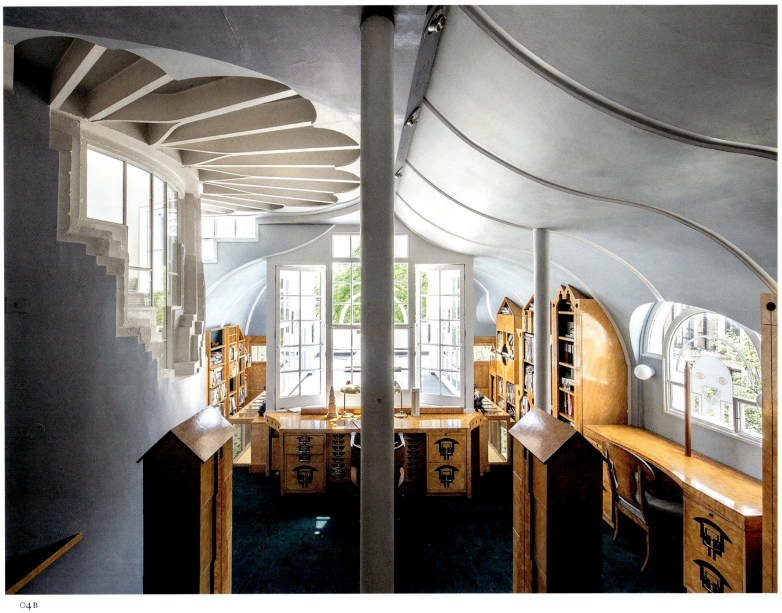

04B

04C

**Charles Jencks**
05. Cosmic House, London, 1984.
06. Garden of Cosmic Speculation, Scotland, 1999.

**Charles Jencks**
05. Cosmic House, Londres, 1984.
06. Jardin de la Spéculation Cosmique, Écosse, 1999.

06

After studying in the cabinetmaking department at the municipal polytechnic college in Tokyo and serving an apprenticeship in a furniture factory, Shiro Kuramata attended classes in Interior Design at Tokyo's Kuwasawa design school, from which he graduated in 1956. He was commissioned in 1957 by the San-ai retail store to design its visual identity, then from 1964 worked part-time for the Matsuya department store in Ginza. Kuramata set up his design consultancy office in 1965. Between then and his death, he completed over 600 projects, mainly for shops, restaurants and bars, including furniture, lighting and objects. From that time he began working with transparent acrylic, which he used for tables, other pieces of furniture and fashion display stands. In 1970 he created his famous *Furniture in Irregular Forms, Side 1*, a tall, eighteen-drawer chest of drawers, twisted into an S shape, and made of plywood; this piece would be put into production by Cappellini in 1986. In the same year he designed *Furniture with Drawers, Vol. 2, #6*, another chest of drawers this time with forty-nine drawers, all in different sizes. Fascinated by drawers, he said he remembered a piece of furniture in his parents' house where he would discover something unexpected every time he opened a drawer. For him, design had emotional resonance and should not be purely functional and commercial. During that period he got to know Ettore Sottsass during a trip to Europe (when he also met Pierre Paulin and Pascal Mourgue), and the two remained close friends for the rest of his life. For Kuramata, Italian design "has an innate sense of form and colour [...] and even more importantly a sense of humour, poetry and mischief [...] but, perhaps because of Confucian tradition, I can't free myself from a sort of moral framework."

The *Glass Chair* was born in 1976. Made of six sheets of glass assembled invisibly thanks to a new type of glue, it seems to float in mid-air. The use of glass reveals Kuramata's liking for transparency and lightness, but not only that: "If you don't take care with the materials, they'll end up looking old," he explained. "I'm interested in materials like glass, plastic and aluminium. They don't age, they don't rust or deteriorate."

In 1976 he designed a boutique for Issey Miyake, the first of over a hundred shops for the fashion brand. It is a restrained design mixing wood and metal, with an enormous wooden board serving as a display stand. Other boutiques for Issey Miyake would each be different from the one before. Solidified drapery in Paris in 1983; terrazzo at Bergdorf Goodman in New York the following year; floating stairs in Tokyo in 1987—what all these spaces have in common is their simplicity, soberness and refinement.

Sottsass, who set up Memphis in 1981, invited Kuramata to be part of the adventure. To this end, Kuramata created several pieces of furniture, including *Imperial*, a completely black cabinet perched on tall legs; *Ritz*, a white-and-green desk with cylindrical legs; *Nikko*, another cabinet in metal and wood, the following year; and *Nara*, a terrazzo table, in 1983.

# Shiro Kuramata

1934–1991

Après des études à l'école municipale polytechnique de Tokyo dans le département ébénisterie et un apprentissage dans une usine de meubles, Shiro Kuramata suit des cours de design d'intérieur à l'école de design Kuwasawa de Tokyo, dont il sort diplômé en 1956. Il est engagé en 1957 par le magasin San-ai pour s'occuper de son identité visuelle, puis en 1964 rejoint à temps partiel le grand magasin Matsuya Ginza. Shiro Kuramata fonde son bureau de consultant en design en 1965. Dès lors, et jusqu'à son décès, il mène à bien plus de 600 projets, principalement des boutiques, des restaurants et bars, des meubles, luminaires et objets. Il s'intéresse dès cette époque à l'acrylique transparent, qu'il utilise pour des tables, des meubles, des présentoirs pour la mode. En 1970, il crée son fameux *Furniture in Irregular Forms Side 1*, une commode verticale comportant dix-huit tiroirs, tordue en forme de S, faite de bois contreplaqué — ce meuble sera produit en série par Cappellini en 1986. La même année, il dessine *Furniture with Drawers, Vol. 2, #6*, une commode comportant quarante-neuf tiroirs, tous de taille différente. Fasciné par les tiroirs, il dira se souvenir d'un meuble dans la maison de ses parents où, en ouvrant un tiroir, il découvrait à chaque fois quelque chose d'inattendu. Pour lui, le design a des résonances émotionnelles et ne doit pas être simplement fonctionnel et commercial. À cette époque, il fait la connaissance d'Ettore Sottsass lors d'un voyage en Europe (où il rencontre également Pierre Paulin et Pascal Mourgue) dont il restera proche toute sa vie. Pour Kuramata, le design italien « a un sens inné de la forme et de la couleur [...] et ce qui est encore plus important, le sens de l'humour, de la poésie et de l'espièglerie [...] mais peut-être à cause de la tradition confucéenne, je ne peux pas me libérer d'une sorte de cadre moral ».

La *Glass Chair* naît en 1976. Ce siège fait de six plaques de verre assemblées de façon invisible grâce à un nouveau type de colle semble flotter dans l'air. L'utilisation du verre montre le goût de Kuramata pour la transparence et la légèreté, mais pas seulement : « Si vous ne faites pas attention aux matériaux, ils finiront par vieillir », explique-t-il. « Je suis intéressé par les matériaux tels que le verre, le plastique, l'aluminium. Ils ne vieillissent pas, ils ne rouillent pas et ne se détériorent pas. »

Il crée en 1976 une boutique pour Issey Miyake, la première de plus d'une centaine de magasins pour la marque de mode. Ce projet est sobre, mélange bois et métal, un immense plateau de bois servant de présentoir. Les autres boutiques pour Issey Miyake seront toutes différentes. Draperies solidifiées à Paris en 1983, terrazzo chez Bergdorf Goodman à New York l'année suivante, escaliers aériens à Tokyo en 1987, ces lieux ont en commun à la fois simplicité, dépouillement et raffinement. Ettore Sottsass, créateur de Memphis en 1981, demande à Shiro Kuramata de faire partie de l'aventure. Kuramata réalise alors plusieurs meubles, dont *Imperial*, cabinet totalement noir perché sur de longs pieds, *Ritz*, bureau à cylindre blanc et vert, *Nikko* l'année suivante, un autre cabinet en métal et bois,

With their almost austere rigour, these pieces differ considerably from Memphis's other creations. The collaboration gave Kuramata international exposure.

In those early years of the 1980s, Kuramata partially broke away from Modernism to give his creations a more expressionistic aspect, such as his *Sofa with Arms* from 1982, where the very simple structure in chromed tubular metal is curved to make an elegant, comfortable armchair. The Esprit firm engaged him in 1983 to fit out a house for its special guests where several of his *Sofa with Arms* chairs and a matching banquette took their place on terrazzo flooring that incorporated coloured glass, some of which came from Coca-Cola bottles. Esprit subsequently entrusted him with the design of several of its shops, notably in Hong Kong and Singapore.

In 1986, Rolf Fehlbaum, president of Vitra, asked him to design a piece to be put into production. This was to be one of Kuramata's greatest successes: the *How High the Moon* armchair, named after a jazz classic. Made entirely of nickel-plated expanded steel mesh (usually used to reinforce plaster), the chair is almost transparent and seems to hover in mid-air, playing with light and immateriality. Afterwards, Kuramata worked with several other furniture manufacturers, including Cappellini and XO. In the same year he created his *Homage to Josef Hoffmann, vol. 2*: Hoffmann's original armchair, *Haus Koller Chair*, is covered with black velvet and the piping replaced by little light bulbs, endowing the piece with a festive, playful aspect. In the same period, Kuramata was still working with glass, which he found "even more beautiful when it breaks", and designed *Sally*—a table with a chromed tubular metal pedestal and feet and a top made of three layers of glass, one of which is cracked—for Memphis.

Perhaps the most famous of Kuramata's pieces is the *Miss Blanche* armchair, produced in 1988—a particularly delicately made piece consisting of acrylic scattered with artificial roses. The title refers to Blanche DuBois, heroine of Tennessee Williams's play *A Streetcar Named Desire*, a role played on the screen by Vivien Leigh. For the fit-outs of the Oblomov bar in Fukuoka and the Yoshiki Hishinuma boutique in Tokyo, in 1989, he made equally extensive use of acrylic, in an explosion of colours. This went on to feature heavily in Kuramata's work, notably in the furniture exhibited at the Yves Gastou gallery in Paris in 1988-1989: *Acrylic Side Table #2*, *Acrylic Four-Legged Four-Cornered Table*, *Cabinet de curiosité*, *Flower Vase #1* and *#2*, for which he employed coloured acrylic in various acidic tones. It was also at this time that he moved to Paris. The *Laputa* bed was designed in 1991 for the exhibition

**Shiro Kuramata**
01. Oblomov bar, Fukuoka, Japan, 1989.
02. *Vase #1*, 1989, steel, acrylic and glass, Sakujitsu.

**Shiro Kuramata**
01. Bar Oblomov, Fukuoka, Japon, 1989.
02. *Vase #1*, 1989, acier, acrylique et verre, Sakujitsu.

ou *Nara* en 1983, une table en terrazzo. Par leur rigueur presque austère, ces meubles diffèrent grandement des autres créations de Memphis. Cette collaboration donne à Kuramata une forte visibilité internationale.

En ces débuts des années 1980, Kuramata se libère partiellement du modernisme pour donner à ses créations un côté plus expressionniste, tel son *Sofa with Arms* de 1982, où la structure en tube chromé très simple se courbe pour en faire un fauteuil élégant et confortable. La société Esprit lui confie en 1983 l'aménagement d'une maison pour ses invités de marque où plusieurs de ses fauteuils *Sofa with Arms* et banquette assortie prendront place sur un sol en terrazzo avec inclusion de verres de couleurs, certains provenant de bouteilles de Coca-Cola. Esprit lui confie par la suite la création de plusieurs de ses boutiques, notamment à Hong-Kong et Singapour.

Rolf Fehlbaum, président de Vitra, lui demande en 1986 de dessiner une pièce à éditer. Ce sera l'un des grands succès de Kuramata, le fauteuil *How High the Moon*, le titre d'un classique du jazz. Fait entièrement en maille d'acier expansé (utilisée normalement pour renforcer le plâtre), plaqué nickel, le siège est quasi transparent et semble flotter dans les airs, jouant avec la lumière et l'immatérialité. Kuramata travaille ensuite avec plusieurs autres éditeurs de meubles, dont Cappellini et XO.

Il crée la même année son *Homage to Josef Hoffmann*, vol. 2 : le fauteuil original d'Hoffmann, *Haus Koller Chair*, est recouvert de velours noir et le passepoil remplacé par de petites ampoules lumineuses, conférant au siège un côté festif et ludique. En cette même période, Kuramata s'intéresse toujours au verre, « encore plus beau quand il se casse », et conçoit pour Memphis *Sally*, un guéridon aux pieds en tube chromé et au plateau fait de trois couches de verre, dont une de verre craquelé.

La pièce peut-être la plus fameuse de Kuramata, le fauteuil *Miss Blanche*, réalisée en 1988, est constituée d'acrylique parsemé de roses artificielles, d'une fabrication particulièrement délicate. Le titre fait référence à Blanche DuBois, héroïne de la pièce de Tennessee Williams *Un tramway nommé Désir* et interprétée par Vivien Leigh. Pour l'aménagement du bar Oblomov à Fukuoka et de la boutique Yoshiki Hishinuma à Tokyo, en 1989, il recourt aussi extensivement à l'acrylique, en une explosion de couleurs. Celle-ci fait alors son apparition en force chez Shiro Kuramata, notamment dans les meubles exposés à la galerie Yves Gastou à Paris en 1988-1989 : *Acrylic Side Table #2*, *Acrylic Four-Legged Four-Cornered Table*, *Cabinet de curiosité*, *Flower Vase #1* et *#2*, pour lesquels il utilise l'acrylique teinté de couleurs acidulées. C'est également à ce moment-là qu'il s'installe à Paris.

organised by Andrea Branzi at the Palazzo Strozzi in Florence, its title taken from Jonathan Swift's novel *Gulliver's Travels*. The bed, with its pink and blue anodised aluminium structure, oversized (at 6.88 metres long) and covered with a silk sheet bearing a printed terrazzo motif, is an homage to the bed portrayed by Marcel Duchamp in his first tribute to Apollinaire (*Apolinère Enameled*). Kuramata's last two projects, which were not completed until after his untimely death in 1991, were the Laputa and Tachibana restaurants in Tokyo. The former has a very contemporary look, with its long bar in red anodised aluminium and its pedestal tables in transparent acrylic, while the other has the appearance of a traditional Japanese restaurant, with tatami on the floor, yet a bar made of green and red acrylic.

Kuramata had a unique way of integrating humorous, joyful elements into his Minimalist, rigorous, sensitive, poetic creations. He experimented with simple materials such as acrylic, chipboard and steel mesh. Inventiveness, experimentation, light, transparency, weightlessness, restraint, and attention paid to the object's position in space to the point where it seems to disappear, are the main characteristics of this Japanese designer, many of whose creations in the realm of furniture and objects have become design icons sought after by collectors.

Le lit *Laputa* a été dessiné en 1991 pour l'exposition organisée par Andrea Branzi au palais Strozzi à Florence et le titre provient des *Voyages de Gulliver* de Jonathan Swift. Le lit à la structure d'aluminium anodisé rose et bleu, surdimensionné (6,88 mètres de long), recouvert d'un drap de soie imprimé d'un motif de terrazzo, est un hommage au lit représenté par Marcel Duchamp dans son propre hommage à Apollinaire (*Apolinère Enameled*). Les deux derniers projets de Shiro Kuramata, qui ne seront achevés qu'après son décès prématuré en 1991, sont les restaurants Laputa et Tachibana à Tokyo. L'un est d'aspect très contemporain, avec son long comptoir en aluminium anodisé rouge et ses guéridons en acrylique transparent, l'autre a l'aspect d'un restaurant traditionnel japonais, tatami au sol, mais avec un bar en acrylique vert et rouge.

Shiro Kuramata a intégré de façon originale à ses créations minimalistes, rigoureuses, sensibles, poétiques des éléments humoristiques et joyeux. Il a expérimenté des matériaux simples, tels l'acrylique, l'aggloméré ou la maille d'acier. Inventivité, expérimentation, lumière, transparence, légèreté, retenue et travail sur la place de l'objet dans l'espace allant jusqu'à son effacement sont les principales caractéristiques de ce designer japonais, qui a créé des meubles et objets dont nombre sont devenus des icônes du design, activement collectionnés.

**Shiro Kuramata**
03. *Nara* table in the Esprit showroom in Tokyo, 1983, terrazzo, Memphis Milano.
04. Issey Miyake boutique, Kobe, Japan, 1988.
05. Portrait with *Furniture in Irregular Forms*, 1970, lacquered wood and aluminium, Memphis Milano.

**Shiro Kuramata**
03. Table *Nara* dans le showroom Esprit de Tokyo, 1983, terrazzo, Memphis Milano.
04. Boutique Issey Miyake, Kobe, Japon, 1988.
05. Shiro Kuramata avec *Furniture in Irregular Forms*, 1970, bois laqué et aluminium, Memphis Milano.

04

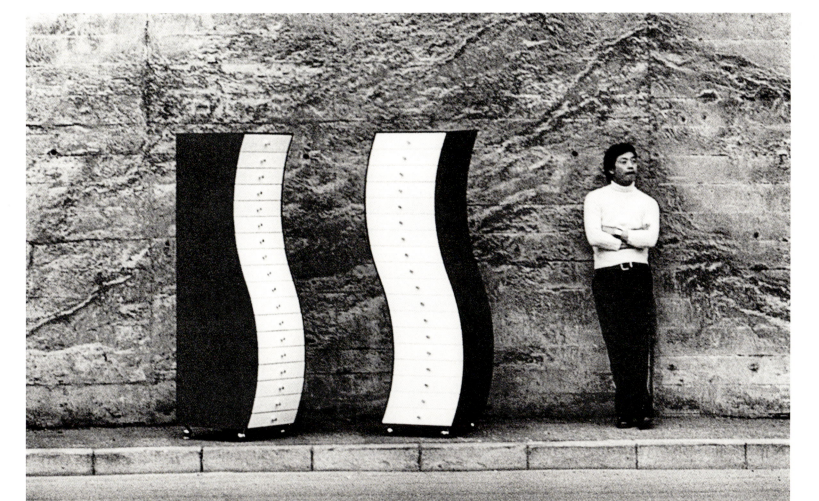
05

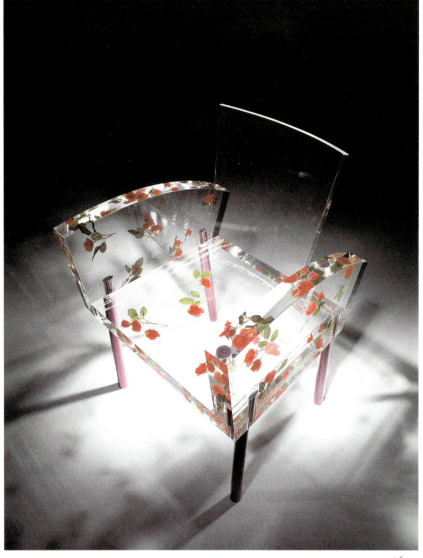

06

07

**Shiro Kuramata**
06. *Miss Blanche* armchair, 1988, acrylic resin, artificial roses, aluminium, manufactured by Ishimaru Co.
07. *How High the Moon* armchair, 1986, zinc and steel, Vitra.
08. *Homage to Josef Hoffmann vol. 2* armchair, 1986, wooden structure, velvet, light bulbs, Memphis Milano.

**Shiro Kuramata**
06. Fauteuil *Miss Blanche*, 1988, résine acrylique, roses artificielles, aluminium, Ishimaru Co. (manufacture).
07. Fauteuil *How High the Moon*, 1986, zinc et acier, Vitra.
08. Fauteuil *Homage to Josef Hoffmann vol. 2*, 1986, structure en bois, velours, ampoules, Memphis Milano.

08

185

# Les Lalanne

François-Xavier 1927–2008    Claude 1925–2019

Although François-Xavier Lalanne's output is inseparable from Claude Lalanne's, this artist couple very seldom collaborated or co-signed their work. However, aside from being life partners for more than fifty years, many aspects drew them together, including the world of animals and nature, working with metal, and a sensibility tinged with grace and humour. François-Xavier attended the Académie Julian after the war in 1945, and Claude studied from 1950 at the École Nationale Supérieure des Arts Décoratifs, followed by the École des Beaux-Arts in Paris. François-Xavier initially threw himself into painting, then became interested in architecture and sculpture, working for a former pupil of Le Corbusier, André Sive. Claude and François-Xavier met in 1952 and were soon creating displays for Christian Dior as well as set designs for opera, ballet and films. François-Xavier hammered metal while Claude worked with galvanoplasty, a printing and moulding process she discovered in 1956 thanks to the artist James Metcalf. François-Xavier was mainly inspired by animals, while the plant world was Claude's favoured domain. Her work was close to the world of Surrealism and often the Baroque, with leaves, branches and fruits combined and transformed into a *Pomme-bouche* (*Apple-Mouth*) or *Escargot-doigt* (*Snail-Finger*), in furniture, objects and jewellery. As for François-Xavier, his imagination was shaped by classical references but also Surrealism, with ewes, rams, lambs, ostriches and cows in such pieces as Âne bureau (*Donkey Desk*), *Gorille de sureté II* (*Security Gorilla II*), *Oiseau à bascule* (*Rocking Bird*) and *Babouin cheminée* (*Baboon Fireplace*), among many others. Their first exhibition was held in 1964 at Jeanine de Goldschmidt and Pierre Restany's Galerie J, featuring the *Choupatte*, a galvanised copper cabbage perched on chicken's feet, along with the *Marcassin* (*Wild Boar*), Claude's first pieces of jewellery and the *Rhinocrétaire*—a brass rhinoceros-desk by François-Xavier. The famous *Moutons* (*Sheep*) made their first appearance in 1966, the year in which the couple started to collaborate under the name "Les Lalanne" (The Lalannes) with Alexandre Iolas. It was also in that year that the *Les Autruches* (*Ostriches*) bar, created for the Manufacture de Sèvres, was installed at the Élysée Palace for France's then President Georges Pompidou.

In 1969 Yves Saint Laurent invited Claude to create gilded copper casts of a throat, a bust, a waist and a wrist for his 1969–1970 collection. He and Pierre Bergé went on to commission, in 1974, the famous set of mirrors for the music room of their apartment on Paris's Rue de Babylone, which would not be completed until 1985. The final result was undoubtedly Claude's most extensive and impressive ensemble: fifteen mirrors covering the salon's walls, in gilt bronze and galvanised copper, with red-patinated motifs of leaves and branches. Among many other Lalanne commissions, the Rue de Babylone apartment was further embellished in 1990 by an extraordinary pair of tall, seven-arm candelabra with plant motifs.

François-Xavier's new *Moutons*, in bronze and epoxy,

Bien que le travail de François-Xavier et Claude Lalanne soit indissociable, ce couple d'artistes a très peu collaboré et signé d'œuvres à quatre mains. Cependant, outre leur vie commune de plus de cinquante ans, beaucoup de points les rassemblent : l'univers des animaux et de la nature, le travail du métal, et cette sensibilité teintée de grâce et d'humour qu'ils partagent. François-Xavier suit les cours de l'académie Julian après la guerre en 1945, et Claude étudie à partir de 1950 à l'École nationale supérieure des arts décoratifs, puis à l'École nationale supérieure des beaux-arts de Paris. François-Xavier s'adonne d'abord à la peinture, s'intéresse ensuite à l'architecture et à la sculpture, travaillant auprès d'un ancien élève de Le Corbusier, André Sive. Claude et François-Xavier se rencontrent en 1952 et réalisent bientôt des vitrines pour Christian Dior et des décors d'opéras et de ballets ainsi que de cinéma. François-Xavier martèle le métal, alors que Claude opère à partir de la galvanoplastie, procédé découvert en 1956 grâce à l'artiste James Metcalf du moulage et de l'empreinte. Ce sont principalement les animaux qui inspirent François-Xavier, l'univers végétal étant le domaine privilégié de Claude. Elle est proche d'un monde surréaliste, souvent baroque, feuilles, branchages, fruits sont combinés et métamorphosés en *Pomme-bouche*, *Escargot-doigt*, en meubles, objets et bijoux. Imagination pétrie de références classiques mais également de surréalisme pour François-Xavier, avec ses brebis, béliers, agneaux, autruches, vaches, *Âne bureau*, *Gorille de sureté II*, *Oiseau à bascule*, *Babouin cheminée*, parmi tant d'autres ! Leur première exposition a lieu en 1964 à la Galerie J de Jeanine de Goldschmidt et Pierre Restany, avec le *Choupatte*, un chou en cuivre galvanique perché sur des pattes de poulet, le *Marcassin* et les premiers bijoux de Claude, ainsi qu'un rhinocéros-bureau en laiton de François-Xavier, le *Rhinocrétaire*. Les fameux *Moutons* font leur première apparition en 1966, date à laquelle ils commencent une collaboration sous le nom « Les Lalanne » avec Alexandre Iolas. Cette même année, le bar *Les Autruches*, créé pour la Manufacture de Sèvres, est installé au palais de l'Élysée pour le président Georges Pompidou. En 1969, Yves Saint Laurent demande à Claude de réaliser des empreintes en cuivre doré de cou, poitrine, taille et poignet pour sa collection 1969-1970. Avec Pierre Bergé, ils commandent en 1974 les fameux miroirs devant prendre place dans le salon de musique de leur appartement de la rue de Babylone à Paris, qui ne sera achevé qu'en 1985. La réalisation finale est sans doute l'ensemble le plus complet et le plus impressionnant de Claude, avec quinze miroirs qui recouvrent les murs du salon, en bronze doré et cuivre galvanique aux motifs de feuillages et branchages patinés rouge. Parmi bien d'autres commandes aux Lalanne, la rue de Babylone s'ornera d'une extraordinaire paire de hauts candélabres à sept bras de lumière aux motifs végétaux en 1990.

Les nouveaux *Moutons* de François-Xavier, en bronze et époxy, font leur apparition en 1979, et Claude conçoit le jardin des enfants pour les Halles, avec une forêt tropicale et une

appeared in 1979, and Claude designed a garden for children at Paris's Les Halles, with a tropical forest and volcano, inaugurated in 1986. In 1982 François-Xavier created stone fountains and plant-inspired sculptures for the public square in front of Paris's Hôtel de Ville. Among a subsequent succession of creations and exhibitions, particularly worth mentioning is the *Centaure* (*Centaur*), displayed at the Galerie des Ponchettes in Nice in 1985 and destined for the French Embassy in New Delhi—one of only a few works created by both artists. Their wide acclaim drew commissions from outside France, such as the *Williamsburg* set of bronze furniture by Claude for the garden of the Wallace Foundation in Virginia in 1985. The year 1987 saw the installation of the *Elephant Arch*, a huge topiary piece for the French Lycée in Los Angeles, and then the *Pleureuse* (*Weeping Woman*), a monumental marble fountain for the Open-Air Museum at Hakone in Japan, both by François-Xavier. Les Lalanne took part in exhibitions in the late 1980s at the Marisa del Re Gallery in New York, with the second version of Claude's *Fauteuil crocodile* (*Crocodile Armchair*), as well as in the second Monte Carlo Sculpture Biennale with her *Dinosaure* (*Dinosaur*) fountain, six versions of which were installed at Santa Monica in California, this time created by the couple together. Claude's impressive *Lustre aux branchages* (*Chandelier with Branches*) was hung above the grand staircase of Paris's Conseil Constitutionnel building in 1990, the year in which she began working on the monumental sculpture *L'Enlèvement d'Europe* (*The Rape of Europa*) and when François-Xavier designed another, entitled *La Science et la Loi* (*Science and Law*), for the gardens of the CEDEP (European Centre for Executive Development) in Fontainebleau. In 1991 a retrospective went on show at the Château de Chenonceau, and the first exhibition dedicated entirely to them at the JGM gallery—to which they remained faithful for the rest of their lives—was held in 1992. There was a steady flow of commissions, creations and exhibitions from year to year, and they were honoured at the end of the decade with an exhibition in the gardens of the prestigious Château de Bagatelle, organised in 1998 by Daniel Marchesseau, a specialist in their work, and the official body that oversees Paris's parks and gardens.

"They aren't pieces of furniture, they aren't objects, they are sculptures […] that are useful in some way. Sometimes useful, somehow? And sometimes not at all," explain Les Lalanne. Their career as a duo, yet distinguishable from each other in both subject and technique, had a shared foundation of poetry, mischief, fantasy, a taste for the playful and unexpected, and limitless imagination. Over the course of their career, both of them explored the theme of variation, often returning to earlier works to create new ones from them—a new interpretation, a new dimension, a new perspective. Les Lalanne certainly produced a huge amount and worked hard throughout their very busy lives, but it seems fair to say that they must also have had a lot of fun!

montagne volcanique, inauguré en 1986. François-Xavier crée en 1982 des fontaines en pierre et des sculptures végétales pour la place de l'hôtel de ville de Paris. Parmi les créations et expositions, qui dorénavant se succèdent, il convient de mentionner le *Centaure*, montré à la galerie des Ponchettes à Nice en 1985 et destiné à l'ambassade de France à New Delhi, une des rares œuvres créées par les deux artistes. Leur renommée est saluée par de nombreuses commandes hors de France, telle la série de mobilier en bronze *Williamsburg* de Claude pour le jardin de la Wallace Foundation en Virginie en 1985. En 1987, c'est l'installation de l'*Elephant Arch*, grande topiaire pour le lycée français de Los Angeles, puis de la *Pleureuse*, fontaine monumentale en marbre pour l'Open Air Museum de Hakone au Japon, toutes deux réalisées par François-Xavier. Les Lalanne participent à des expositions à la fin des années 1980 à la Marisa del Re Gallery à New York avec la deuxième version du *Fauteuil crocodile* de Claude, ainsi qu'à la IIe Biennale de sculptures de Monte-Carlo avec son *Dinosaure*, fontaine dont six versions sont installées à Santa Monica en Californie, cette fois-ci réalisées par le couple. L'impressionnant *Lustre aux branchages* de Claude est accroché dans l'escalier d'honneur du Conseil constitutionnel à Paris en 1990, année où elle se lance dans la sculpture monumentale *L'Enlèvement d'Europe*, et que François-Xavier en conçoit lui aussi une autre, intitulée *La Science et la Loi*, pour le parc du Centre européen d'éducation permanente à Fontainebleau. En 1991, une rétrospective est présentée au château de Chenonceau, et la première exposition qui leur est entièrement consacrée a lieu à la galerie JGM en 1992, galerie à laquelle ils seront fidèles jusqu'à la fin de leur vie. D'année en année, commandes, créations et expositions se succèdent, la décennie se terminant avec une consécration dans les prestigieux jardins de Bagatelle, organisée en 1998 par Daniel Marchesseau, spécialiste de leur œuvre, et les parcs et jardins de la Ville de Paris.

« Ce ne sont pas des meubles, ce ne sont pas des objets, ce sont des sculptures […] ayant une forme d'utilité. Une utilité quelquefois, quelque part ? Et parfois pas du tout », expliquent les Lalanne. Cette carrière à deux, néanmoins différenciée, tant par les sujets que par la technique, a en commun la poésie, l'espièglerie, la fantaisie, le goût du ludique et de l'inattendu, et une imagination sans limite. Tous deux exploreront au cours de leur carrière le thème de la variation, reprenant souvent d'anciennes œuvres pour en créer de nouvelles ; nouvelle interprétation, nouvelle dimension, nouveau regard. Si les Lalanne ont beaucoup produit et énormément travaillé au cours d'une vie tellement remplie, on se dit aussi qu'ils ont dû follement s'amuser !

**Les Lalanne**
01. Claude Lalanne, *Choupatte*, 2000, patinated galvanised copper and tin, one-off piece.
02. Claude Lalanne, *Structure végétale aux papillons* (*Plant Structure with Butterflies*) 16-arm chandelier, 2003, patinated bronze and copper, one-off piece.

**Les Lalanne**
01. Claude Lalanne, *Choupatte*, 2000, cuivre galvanisé patiné et étain, pièce unique.
02. Claude Lalanne, lustre *Structure végétale aux papillons*, 2003, 16 bougies, bronze et cuivre patinés, pièce unique.

02

**Les Lalanne**

03. François-Xavier Lalanne, *Singe attentif II* (*Attentive Monkey II*), 1999, patinated bronze.
04. Claude Lalanne, *Williamsburg* armchair, 1990, patinated bronze.
05. François-Xavier Lalanne, *Grand échassier* (*Large Wading Bird*) lamp, *c.* 1990, red-patinated copper, gilt bronze and sandblasted glass.

**Les Lalanne**

03. François-Xavier Lalanne, *Singe attentif II*, 1999, bronze patiné.
04. Claude Lalanne, fauteuil *Williamsburg*, 1990, bronze patiné.
05. François-Xavier Lalanne, lampe *Grand-échassier*, *c.* 1990, cuivre à patine rouge, bronze doré et verre sablé.

**Les Lalanne**
06. The yard at the Lalannes' house.
07. Two *Grand Oiseau de Marbre* (*Large Marble Bird*) outdoor armchairs, 1984, iron and white marble.
08. Claude Lalanne, *L'Enlèvement d'Europe* (*The Rape of Europa*), 1990, bronze.

**Les Lalanne**
06. Cour de la maison des Lalanne.
07. Deux fauteuils d'extérieur *Grand Oiseau de Marbre*, 1984, fer et marbre blanc.
08. Claude Lalanne, *L'Enlèvement d'Europe*, 1990, bronze.

08

Son of a vet and grandson of a horse breeder, Christian Liaigre was born in the Vendée department of western France and studied at the École Nationale Supérieure des Arts Décoratifs and the Beaux-Arts in Paris. He returned to the Vendée on completion of his studies to look after the family's stud farm and remained there for several years.

On moving back to Paris, Liaigre taught drawing at the académie Charpentier. At the famous Dôme café-restaurant, he encountered a stranger with whom he got into the habit of taking coffee; it turned out to be Alberto Giacometti! One day Giacometti brought him to visit Brancusi's workshop. Liaigre found inspiration in Brancusi's work when he designed his first stool, baptised *Nagato*, in 1986. Also around this time he met the photographer for the interiors pages of *Elle* magazine, for whom he began creating interiors every week. These attracted attention from interiors enthusiasts including the actress Carole Bouquet, who commissioned him to fit out her house. Unable to find furniture to his taste, he began to design it and have it made.

Liaigre's Vendéen origins played a crucial part in his inspiration. In total contrast with the exuberance of Italian design, the atmosphere he created is rigorous and "Calvinist", and he loved to mix it with antique pieces. "I like it when everything isn't obvious, when everything needs to be discovered, when shadows become important," he explained.

The project for the interiors of the Hôtel Guanahani, at Saint Barthélemy in the Caribbean, in 1986—a year after he opened his first shop in Paris—launched his international career. Simplicity, elegance and freshness characterise this hotel, which brought him a vast clientele. In 1990 he fitted out the Hôtel Montalembert in collaboration with Eric Schmitt, creating Paris's first "boutique hotel", which had an ambiance of comfort and subtle luxury, reminiscent of being by the fireside in a library. Celebrities from the art and design world called upon him to design their home interiors, offices and showrooms, such as Karl Lagerfeld, Marina Abramović, Calvin Klein, Marc Jacobs, Kenzo, Valentino, Rupert Murdoch and Larry Gagosian. For the Mercer Hotel in New York, in 1997, he intuitively concocted a loft atmosphere—something completely new at the time, and which the clients adored. His talent having now been recognised, he opened stores in many countries around the world. He discovered wenge wood on the harbourside at La Rochelle, when it was being imported to be used for railway sleepers, and employed it in many of his creations, as well as sandblasted pine and oak, sparking a fashion for these. Having always been immersed in the world of horseriding, Liaigre nurtured another love: for leather—well-made leather, of perfect quality, which he used frequently in his pieces. The pieces of furniture that Liaigre designed, and likewise his interiors, are understated, peaceful and devoid of fuss. Their pure, elegant lines have been described as Minimalist. "My inspiration came from the coast, from nothing, from an Atlantic sort of bareness."

# Christian Liaigre

1943–2020

Fils d'un vétérinaire, petit-fils d'un éleveur de chevaux et originaire de Vendée, Christian Liaigre étudie à l'École nationale supérieure des arts décoratifs et aux Beaux-Arts de Paris. Il retourne en Vendée à la fin de ses études pour s'occuper de l'élevage familial de chevaux et y demeure pendant plusieurs années.

À son retour à Paris, Christian Liaigre devient professeur de dessin à l'académie Charpentier. Au Dôme, il rencontre un inconnu avec qui il prend l'habitude de boire un café et qu'il découvre être Alberto Giacometti! Un jour, ce dernier l'amène visiter l'atelier de Brancusi. Christian Liaigre s'inspire du travail de Brancusi quand il dessine son premier tabouret, baptisé *Nagato*, en 1986. Il rencontre également à cette époque le photographe des pages déco du magazine *Elle* et crée pour lui chaque semaine des décors qui vont attirer l'attention d'amateurs, dont l'actrice Carole Bouquet, qui lui confie l'aménagement de sa maison. Ne trouvant pas les meubles qui lui plaisent, il en dessine et les édite.

Les origines vendéennes de Christian Liaigre sont primordiales dans son inspiration, en opposition à l'exubérance du design italien. C'est un univers rigoureux, «calviniste», qu'il crée et qu'il aime mélanger à des pièces anciennes. «J'aime que tout ne soit pas évident, que tout se découvre, quand les ombres deviennent importantes», explique-t-il.

La décoration de l'hôtel Guanahani, à Saint-Barthélemy dans les Antilles, en 1986, un an après l'ouverture de sa première boutique à Paris, lance sa carrière internationale. Simplicité, élégance et fraîcheur caractérisent cet hôtel, qui lui amène une vaste clientèle. En 1990, il aménage l'hôtel Montalembert, avec la collaboration d'Eric Schmitt, en imaginant le premier «boutique-hôtel» de Paris, à l'ambiance de bibliothèque au coin du feu, de confort et de luxe subtil. Les personnalités du monde des arts et de la création font appel à lui pour leurs propres maisons, leurs bureaux ou leurs *showrooms*, tels Karl Lagerfeld, Marina Abramović, Calvin Klein, Marc Jacobs, Kenzo, Valentino, Rupert Murdoch ou Larry Gagosian.

Il a l'intuition de créer, pour l'hôtel Mercer à New York, en 1997, une ambiance de loft, tout à fait nouvelle alors, que les clients adorent. Son talent reconnu, il ouvre des boutiques dans de nombreux pays.

Il découvre le bois de wengé sur les quais de La Rochelle, alors importé pour les traverses de chemin de fer, qu'il utilise dans de nombreuses créations, de même que le pin et le chêne sablé, dont il lance la mode. Ayant toujours vécu dans le monde de l'équitation, Christian Liaigre nourrit un autre amour, le cuir, le cuir bien fait, d'une qualité parfaite, qu'il utilise souvent dans ses pièces.

Les meubles que dessine Christian Liaigre ainsi que les décors qu'il réalise sont sobres, sans fioritures, apaisants. Leurs lignes pures et élégantes ont été qualifiées de minimalistes.

«Mes inspirations venaient des côtes, d'un rien, d'un dépouillement atlantique.»

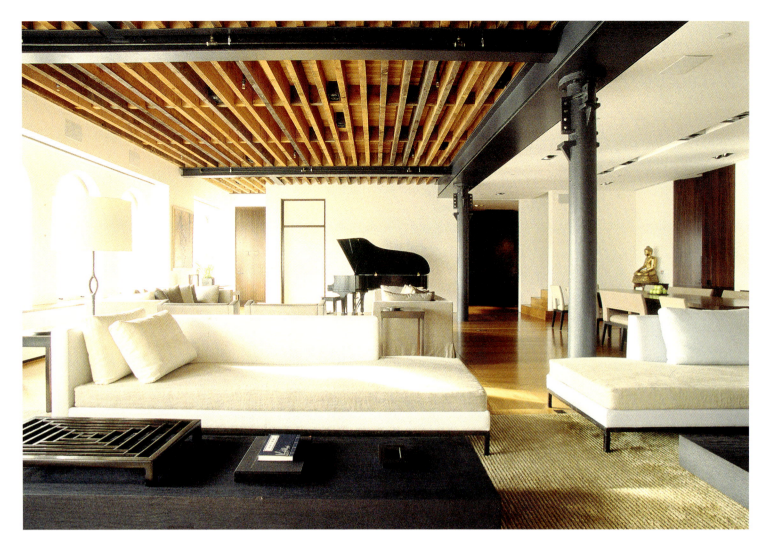

**Christian Liaigre**
01. Rupert Murdoch's apartment, 2000.
02. At Christian Liaigre's home. On the right, the *Nagato* stool, 1986, solid natural oak.
03. Lounge in the Montalembert hotel, Paris, 1990.

**Christian Liaigre**
01. Appartement de Rupert Murdoch, 2000.
02. Chez Christian Liaigre. À droite, le tabouret *Nagato*, 1986, chêne naturel massif.
03. Salon de l'hôtel Montalembert, Paris, 1990.

# Ugo Marano

1943–2011

Born in Capriglia (Pellezzano), Ugo Marano spent his entire childhood on the Amalfi Coast. He studied drawing at the Vatican City's drawing academy, and mosaic in Ravenna. Theorist, sculptor, painter, ceramicist, designer, performer, writer: Marano was all these at once. Eclectic and eccentric, he described himself as a "radical-conceptual-utopian artist". His objective was to reinstate human content in furniture and objects, and to oppose technology, functionalism and the industrialisation of design.

Earth was a vital element for him, a fundamental link with nature that he moulded, fashioned and manipulated. From 1969 onwards he conceived *Antipavimenti*, ceramic bas-reliefs—working with clay being a means of communication for him. In 1971 he opened the Museo Vivo, a ceramic workshop installed in a forest, a place with an abundance of "positive radicality"—an element of "existential architecture". The idea of this museum was to concentrate powers of expression and exploration in the realm of handcraft, which was symbolised by a 70-centimetre-diameter clay platter intended for presenting food—crucial for existence. He collaborated with numerous other artists, including the composer Karlheinz Stockhausen.

In the early 1970s, Marano exhibited sculptures made of rusted iron, which he sometimes combined with ceramic, immersed in water. Later, he would break and reassemble some of his platters, "sewing them up" with iron wires so that they became acoustic objects into which the wind would rush, blow and whistle. In 1977 he was called upon to restore the mosaics in the cathedrals of Amalfi, Potenza and Salerno. In his view, architecture and artworks should be united and form a single whole, as was the case in Antiquity.

As the artist, art critic and philosopher Gillo Dorfles wrote, "I spoke of mission: and indeed it was as if he had been assigned a mission as a secular missionary or futurist prophet […] that Marano developed his work […] with a conviction for making objects—or events, environmental situations, performances—that liberate the individual from submission to models imposed by the dominant technocracy."

He recreated his own world, an ideal world in which the art of conversation, reading and reflection were reinstated as rituals of life. His furniture pieces, all handmade, are veritable sculptures, but useable for sitting, conversing, discussing, reflecting, eating a meal or reading.

The often raw aspect of his work does not preclude refinement and elegance, such as in the large console table *E Ora Andiamo Avanti in Fine* (*And Now Let's Go On to the End*) (1980), with its gold mosaic top and its rusted iron legs, or *Tavolo No 006* (1980), a small console table in metal and mosaic bearing the words "I love", on red-painted feet, or *Oh, il Mobile dell'Acqua Alta* (*Oh, the Furniture of High Water*) (1982), a domed golden mosaic cabinet adorned with a red bird, with an iron and cement understructure. As for his *Jeûner sur l'herbe* (*Fast*

---

Né à Capriglia (Pellezzano), Ugo Marano a vécu toute son enfance sur la côte amalfitaine. Il étudie le dessin à l'Académie des beaux-arts du Vatican puis la mosaïque à Ravenne. Théoricien, sculpteur, peintre, céramiste, designer, performeur, écrivain, Ugo Marano est tout cela à la fois. Éclectique et excentrique, il s'autodéfinit comme «artiste radical-conceptuel-utopique». Redonner du contenu humain à l'objet et au meuble et s'opposer à la technologie, au fonctionnalisme, à l'industrialisation du design, tel est l'objectif d'Ugo Marano.

La terre est pour lui un élément vital, un lien fondamental avec la nature qu'il modèle, façonne, triture. À partir de 1969, il imagine des *Antipavimenti*, des bas-reliefs en céramique, le travail de la terre cuite étant pour Marano un moyen de communication. En 1971, il ouvre le Museo Vivo, fabrique de céramique installée dans une forêt, lieu riche en «radicalité positive», élément d'une «architecture existentielle». L'idée de ce musée est de concentrer la force d'expression et de recherche autour du travail manuel dont le symbole est un plat en terre de 70 centimètres de diamètre destiné à accueillir la nourriture, indispensable à l'existence. Il collabore avec de nombreux artistes, dont le compositeur Karlheinz Stockhausen.

Au début des années 1970, Ugo Marano expose des sculptures de fer rouillé, qu'il associe parfois à de la céramique, immergées dans de l'eau. Plus tard, certains plats seront brisés puis réassemblés, «recousus» avec des fils de fer, devenant des objets sonores dans lesquels le vent s'engouffre, souffle et siffle. En 1977, il est appelé à restaurer les mosaïques des cathédrales d'Amalfi, de Potenza et de Salerne. Selon lui, l'architecture et l'œuvre d'art doivent être unies et former un tout, comme cela était le cas dans l'Antiquité.

Ainsi que l'a écrit l'artiste, critique d'art et philosophe Gillo Dorfles: «J'ai parlé de mission: et en effet, c'est comme investi d'une charge de missionnaire laïc, de prophète futuriste […] que Marano développe son travail […] avec la conviction de réaliser des objets — ou des événements, des situations environnementales, des performances — qui libèrent l'individu de la soumission aux schémas imposés par la technocratie dominante.»

Il recrée un monde à lui, monde idéal où l'art de la conversation, la lecture, la réflexion, redeviennent des rituels de vie. Ses meubles, assemblés à la main, sont de véritables sculptures, mais utilisables pour s'asseoir, converser, échanger, réfléchir, y prendre un repas ou lire.

Le côté souvent brut de l'objet n'exclut pas le raffinement et l'élégance, telle cette grande console, *E Ora Andiamo Avanti in Fine*, au plateau de mosaïque d'or et au piètement en fer rouillé (1980), ou *Tavolo nº 006* (1980), petite console en métal et mosaïque avec les mots «I love», sur des pieds peints en rouge, ou encore *Oh, il Mobile dell'Acqua Alta* (1982), cabinet recouvert d'un dôme de mosaïque d'or et d'un oiseau rouge sur une structure de fer et ciment. Sa table *Jeûner sur l'herbe*, quant à elle, ne manque pas d'humour, avec sa structure

on the Grass) table, it certainly is not lacking in humour, with its rusted iron structure and tufts of grass on the top... Much coarser is his series of seats in natural and lacquered wood, whose almost unfinished appearance, as if they had been found in some deserted place, goes counter to notions of beauty and pleasantness, and provokes surprise and questioning: *Sedia del Mal di Prurito* (*Itch Chair*) and *Sedia di Freud o della Cappella Sistina* (*Freud's or Sistine Chapel Chair*), dating from 1981. Marano exhibited at the Rome Quadriennale in 1975, the Venice Biennale in 1976 and 1980, the Milan Triennale in 1979 and the Groninger Museum in 1990. In 1982 he showed his *Manifeste du livre d'artiste* (*Artist's Book Manifesto*) at the Centre Pompidou in Paris. In 1996 he conceived two of his "utopian projects" in Salerno, the Fontana Felice and the Museo Città Creativa, specialising in art and ceramic practice. His *Tappeto della Meditazione* (*Meditation Carpet*) (1985), with its long-beaked bird; his *Oh, Non è Ancora la Fine* (*Oh, It Isn't Over Yet*) embroidery (1989) with its enigmatic numbers; his *Natalia*, a lamp where the red bird appears again (1990)... And who could fail to be amazed by his long *Tavola dei Semplici* (*Table of the Simple*), made in 2002, with its iron structure and its completely hollowed-out top featuring metal structures to allow it to support terracotta plates and cups, and with a single chair placed at the end? They all bear witness to this designer's eclectic universe. Marano is the author of an oeuvre that is unclassifiable, exciting and little known, which deserves to be rediscovered.

02

de fer rouillé et ses touffes d'herbe sur le plateau... Beaucoup plus rude est sa série de sièges en bois brut et laqué, dont le côté quasi inachevé, comme s'ils avaient été trouvés dans un lieu abandonné, à l'opposé du plaisir et du «beau», surprend et interroge: *Sedia del Mal di Prurito* et *Sedia di Freud o della Cappella Sistina*, datant de 1981.
Ugo Marano expose à la Quadriennale de Rome en 1975 et à la Biennale de Venise en 1976 et 1980, à la Triennale de Milan en 1979 et en 1990 au Groninger Museum. En 1982, il montre son *Manifeste du livre d'artiste* au Centre Georges-Pompidou à Paris. En 1996, il conçoit deux de ses «projets utopiques» à Salerne, la Fontana Felice et le Museo Città Creativa, spécialisé dans l'art et la pratique de la céramique. Son tapis *Tappeto della Meditazione* (1985), avec son oiseau au long bec, sa tapisserie *Oh, Non è Ancora la Fine* (1989) avec ses écritures et ses chiffres énigmatiques, ou encore *Natalia*, lampadaire où l'oiseau rouge fait à nouveau son apparition (1990)... Comment dire notre étonnement devant la longue *Tavola dei Semplici*, réalisée en 2002, à la structure de fer, au plateau évidé mais porteur, sur des structures métalliques, d'assiettes et gobelets en terre cuite, un siège unique étant placé au bout? Ils témoignent de l'univers éclectique de ce créateur. Ugo Marano est l'auteur d'une œuvre inclassable et passionnante, peu connue et qui mérite d'être redécouverte.

## Ugo Marano
01. Ugo Marano making an earthenware dish, 1980.
02. Table and chair, 1981, mosaic and wrought iron.
03. *Sedia del pensiero* (*Thought Chair*), 1986, iron, gold leaf and ceramic.
04. *Tavola dei semplici* (*Table of the Simple*), 1982, iron and ceramic.

## Ugo Marano
01. Ugo Marano réalisant un plat en faïence, 1980.
02. Table et chaise, 1981, mosaïque et fer forgé.
03. Chaise *Sedia del pensiero*, 1986, fer, feuilles d'or et céramique.
04. Table *Tavola dei semplici*, 1982, fer et céramique.

03

04

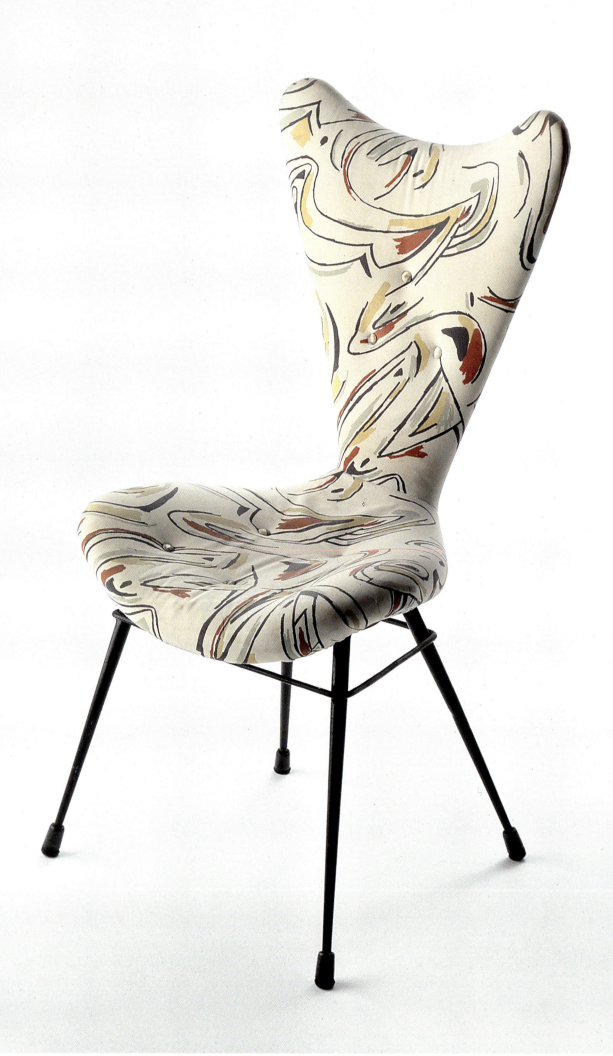

Born in Valencia, Spain, Javier Mariscal left for Barcelona in the early 1970s to study graphic design at the Elisava school. He started out producing cartoons and in 1973 played a role in the publication of an underground comic titled *El Rrollo Enmascarado*. He designed silk-screen prints and posters, including, in 1979, the new branding for Barcelona—the famous "Bar, cel, ona" ("Bar, sky, wave"). At that time he was also exploring the design of interiors and the design of objects. It was in 1980 that he designed the Duplex bar in Valencia, for which he created the *Duplex* stool with Pepe Cortés. Asymmetrical, colourful and joyful, this piece, and likewise the prototypes exhibited at Barcelona's Vinçon gallery under the theme of "amoral furniture", attracted the attention of Ettore Sottsass, who invited him to join the Memphis group.

Mariscal presented the *Hilton* wheeled table and the *Colon* table for the group's inaugural exhibition in 1981. These two playful pieces, with their inclining forms that suggest movement, juxtapose vivid colours and fall perfectly within the Memphis spirit. They proved the launchpad for Mariscal's career. His *Valencia* lamp, from 1985, in painted steel on a black marble base, has a precariously balanced appearance that likens it to his creations for Memphis; the *Trampolin* (*Trampoline*) wheeled desk chair, which he designed the following year with Pepe Cortés, is at once joyful and sculptural.

Mariscal was one of the eight designers invited to present a residential design for the year 2000 as part of the "Nouvelles Tendances" exhibition at the Centre Pompidou in 1987. He envisioned "a collection of furniture staged like characters in a cartoon, performing a comedy of forms inspired by a hybridisation of styles, colours, materials, and combinations of functions and non-functions, memory and innovation."[1]

The *Week-end* chair, a "stylised 18th-century Baroque armchair in mahogany and oxidised iron, with flap, car radio, speakers, integrated bar—enough equipment for someone to be able to spend a week in it",[2] underlines its creator's Postmodernist side. Among the pieces from this collection, Mariscal also showed three chairs inspired by his cultural environment and visualised through the eyes of the comic-book artist that he was: the *Tio Pepe* chair (developed with Pepe Cortés), in steel and aluminium, is a stylised take on the advertising image of the eponymous sherry bottle; while the *Garriri* chair, named after Mariscal's *Los Garriris* comics, is inspired by Mickey Mouse, whose large ears adorn its leather-covered backrest and whose feet feature as aluminium shoes; and *Torera* is a chair whose faux-fur-covered backrest is in the form of a *montera*, the black hat worn by bullfighters.

Commenting on these items, Mariscal wrote, "Obviously anyone who has a narrow vision of design will see these pieces of furniture as brats who have drunk one too many, typical of a backward sort of mindset."[3] Indeed, Mariscal rejuvenated visual vocabulary with a very lovable sort of spontaneity and humour. In 1988 he created Cobi, the mascot for the 1992

# Javier Mariscal

Né en 1950

Originaire de Valence en Espagne, Javier Mariscal part pour Barcelone au début des années 1970 étudier le design graphique à l'école Elisava. Il commence par créer de la bande dessinée et, en 1973, participe à la publication d'un comics underground appelé *El Rrollo Enmascarado*, dessine sérigraphies et affiches, dont la nouvelle identité de Barcelone, le fameux « Bar, cel, ona » (« Bar, ciel, vague ») en 1979. Il s'intéresse à cette époque à l'architecture d'intérieur et au design. C'est en 1980 qu'il conçoit le bar Duplex à Valence, pour lequel il conçoit son tabouret *Duplex* avec Pepe Cortés. Asymétrique, colorée, joyeuse, cette création, tout comme les prototypes exposés à la galerie Vinçon de Barcelone, sous la dénomination de « meubles amoraux », attirent l'attention d'Ettore Sottsass, qui lui propose de participer au groupe Memphis.

Javier Mariscal présente la table roulante *Hilton* et la table *Colon* pour l'exposition inaugurale du groupe de 1981. Ces deux meubles ludiques, avec leur forme penchée qui suggère le mouvement, juxtaposent des couleurs vives et sont parfaitement dans l'esprit de Memphis, lançant véritablement la carrière de Mariscal. La lampe *Valencia*, en 1985, en acier peint sur socle en marbre noir, est proche, par sa pose en équilibre, de ses créations pour Memphis ; le siège de bureau sur roulettes *Trampolin*, qu'il signe l'année suivante avec Pepe Cortés, est à la fois joyeux et sculptural.

Javier Mariscal est l'un des huit designers sollicités pour présenter un projet d'habitat en l'an 2000 dans le cadre de l'exposition « Nouvelles tendances » au Centre Georges-Pompidou en 1987. Il imagine « une collection de meubles mis en scène comme des personnages de bande dessinée, jouant une comédie de formes inspirées par l'hybridation de styles, de couleurs, de matériaux, de fonctions et non-fonctions, de mémoire et d'innovation combinées[1] ». Le siège *Week-end*, « fauteuil stylisé baroque xviiie siècle, en acajou et fer oxydé, avec tablette, autoradio, haut-parleurs, bar incorporé, équipement suffisant pour y passer une semaine[2] », souligne le côté postmoderniste de son créateur. Parmi les pièces de cette collection, Mariscal montre aussi trois chaises inspirées par son environnement culturel et imaginées avec les yeux de l'auteur de bandes dessinées qu'il est également : la chaise *Tio Pepe* (élaborée avec Pepe Cortés), en acier et aluminium, reprend de manière stylisée l'image publicitaire de la bouteille de xérès, la chaise *Garriri*, qui porte le nom de la bande dessinée de Mariscal *Los Garriris*, est inspirée par le personnage de Mickey Mouse, dont les grandes oreilles ornent le dossier recouvert de cuir, les pieds figurant des souliers en aluminium, tandis que *Torera* est un siège où le dossier, recouvert de fausse fourrure, est en forme de montera, la toque noire des toreros. À leur sujet, Javier Mariscal écrit : « Évidemment, ceux qui auraient une conception étroite du design vont considérer ces meubles comme de sales gosses qui ont bu un coup de trop, typiques d'un esprit un peu arriéré[3]. » En fait, Mariscal rénove le langage visuel avec une spontanéité et un humour extrêmement attachants. Il crée Cobi en 1988, la mascotte des Jeux

Barcelona Olympics that became a global success, and he set up his studio in Barcelona in 1989.

He liked to be provocative, and said he was equally influenced by Calder and Velázquez, Miró and Mickey Mouse, Matisse and Crumb. He was proud of his Mediterranean cultural heritage, made up of optimism, joie de vivre and colour. These elements are to be found in the roundedness and in the cheerful patchwork of upholstery fabric used for the *Saula Marina* sofa and the *Alessandra* armchair produced in 1995, inspired by welcoming, organic forms and manufactured by Moroso. Mariscal also contributed to a large number of architectural projects, the most remarkable being the Gran Hotel Domine in Bilbao, inaugurated in 2002, where he and Fernando Salas together developed the entire concept—from the glass façade to the tableware, from the interior design to the staff uniforms, and from the furniture to the selection of artworks.

Mariscal is a multifaceted designer whose talents range from the design of objects to interiors, graphics, painting, sculpture, drawing (notably for posters, covers of magazines such as the *New Yorker*, and comic books) and multimedia animation. And it is this very eclecticism that makes him an utterly unique and original designer—one of Spain's most gifted.

02

olympiques de Barcelone de 1992 et devenue un succès mondial, et fonde son propre studio à Barcelone en 1989. Provocateur, il dit être influencé par Calder et Vélasquez, Miró et Mickey Mouse, au même titre que par Matisse et Crumb. Mariscal revendique son héritage culturel méditerranéen, fait d'optimisme, de joie de vivre et de couleurs. Ces éléments se retrouvent dans la rondeur, le patchwork joyeux des tissus qui les recouvre, du canapé *Saula Marina* au fauteuil *Alessandra* réalisés en 1995, inspirés de formes organiques et accueillantes, édités par Moroso. Javier Mariscal contribue enfin à de nombreux projets architecturaux, le plus remarquable étant le grand hôtel Domine à Bilbao, inauguré en 2002, où il réalise, avec Fernando Salas, la totalité du concept, de la façade de verre à la vaisselle, de l'architecture d'intérieur aux uniformes du personnel, des meubles au choix des œuvres d'art.

Javier Mariscal est un créateur aux multiples talents, allant du design, à l'architecture d'intérieur, au graphisme, à la peinture, la sculpture, le dessin (notamment pour des posters, des couvertures de magazines comme le *New Yorker*, ou des bandes dessinées) et à l'animation multimédia. Et c'est bien cet éclectisme qui fait de lui un designer tout à fait singulier et original, et l'un des plus doués de son pays.

**Javier Mariscal**
01. *Autopista* chair, 1988, fabric and aluminium.
02. *Colon* table, 1981, laminate and steel, Memphis Milano.
03. *Torera* chair, 1987, fur and aluminium.
04. *Valencia* lamp, 1985, painted steel, stand in black marble.

**Javier Mariscal**
01. Chaise *Autopista*, 1988, tissu et aluminium.
02. Table *Colon*, 1981, contreplaqué et acier, Memphis Milano.
03. Chaise *Torera*, 1987, fourrure et aluminium.
04. Lampe *Valencia*, 1985, acier peint, socle en marbre noir.

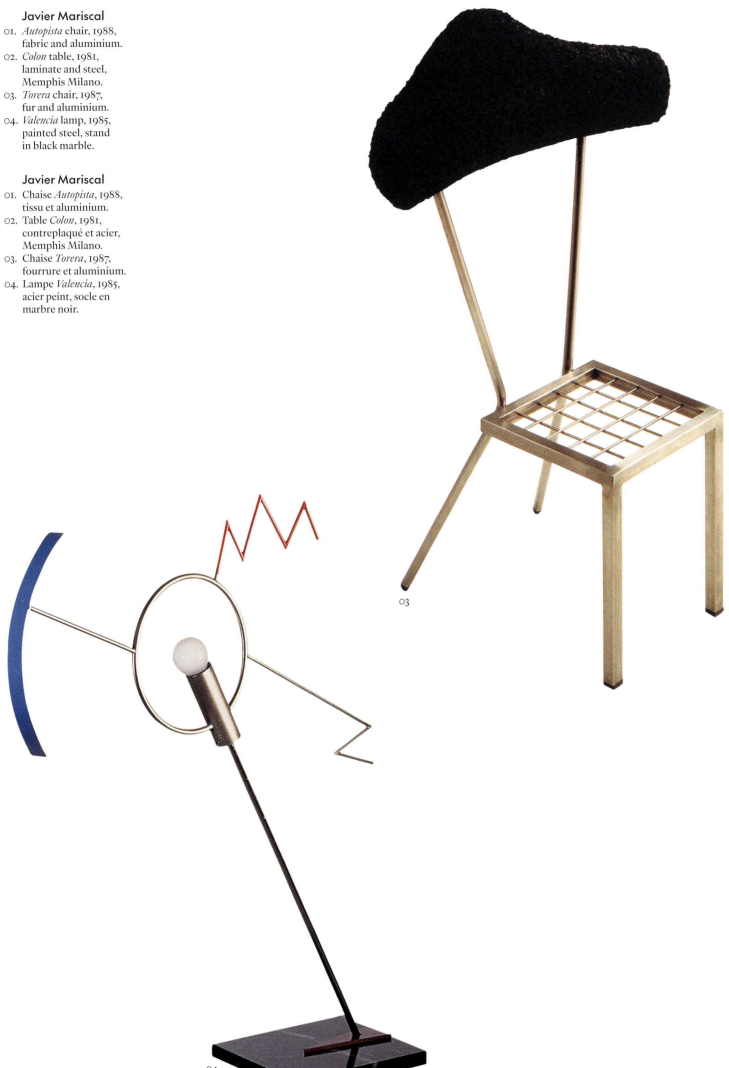

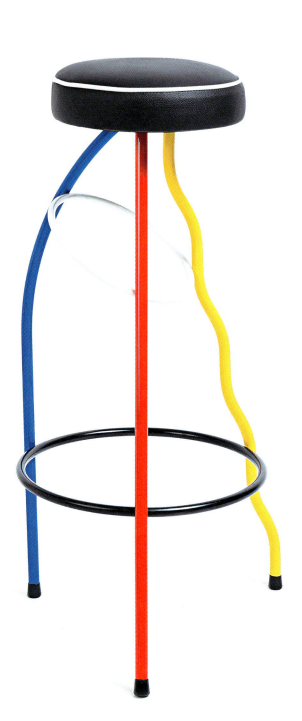

**Javier Mariscal**
05. *Duplex* stool, 1980, polychrome lacquered metal (blue, red, yellow), circular seat upholstered in black Skaï artificial leather.
06. *Saula Marina* sofa, 1995, fireproof foam, steel, black-lacquered legs, Moroso.
07. Entrance hall of the Gran Hotel Domine, Bilbao, 2002.

**Javier Mariscal**
05. Tabouret *Duplex*, 1980, métal laqué polychrome (bleu, rouge, jaune), assise circulaire garnie de Skaï noir.
06. Canapé *Saula Marina*, 1995, mousse ignifugée, acier, pieds laqués noirs, Moroso.
07. Hall du grand hôtel Domine, Bilbao, 2002.

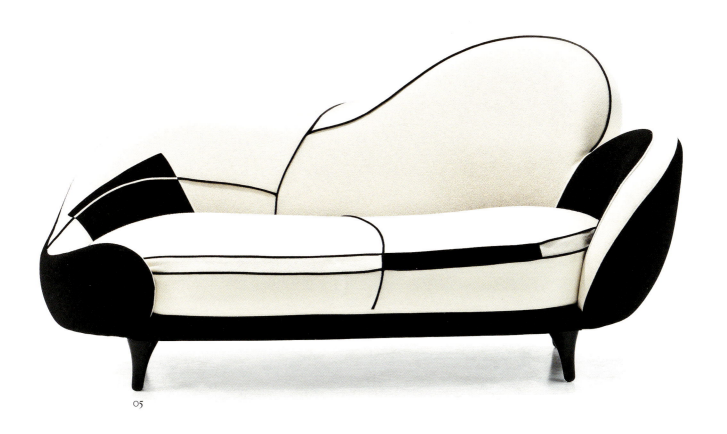

05

06

In late 1980, Ettore Sottsass gathered some friends together —architects and designers, all younger than himself—and decided to create the Memphis group with them. In attendance at that founding meeting were Martine Bedin, Aldo Cibic, Michele De Lucchi and Matteo Thun. Although absent, Nathalie Du Pasquier and George Sowden were also part of the initial group, along with Barbara Radice, its future artistic director. The name "Memphis" features in a song by Bob Dylan, whose album was played on a loop at the meeting: "Stuck Inside of Mobile with the Memphis Blues Again"; it is also the name of the ancient Egyptian capital where the creator god Ptah was worshipped. Sottsass approached the owners of a commercial space in Milan to suggest an exhibition of "very new" furniture designed by himself and his friends, a collective whose creations would be signed Memphis.

A company was founded with the president of Artemide, two gallery owners, a cabinetmaker and a lighting manufacturer, and the launch date for the first collection was set as 18 September 1981. During that inaugural exhibition, the group displayed fifty-five pieces including furniture, lighting, glassware, ceramics and textiles. The designers, in addition to the original group, included Andrea Branzi, Michael Graves, Hans Hollein, Shiro Kuramata, Javier Mariscal, Alessandro Mendini, Peter Shire, Studio Alchymia, Bruno Gregori, Masanori Umeda and Marco Zanini. A 1982 brochure explained, "Memphis was born in 1981 as a cultural operation begun by Ettore Sottsass with a group of young Milanese architects and designers. Tired of the standardised, politely tasteful panorama of contemporary furniture production and interior design, they wanted to create the possibility for more contemporary ways of living in the home and designing interior atmospheres." The inauguration met with great success that reverberated around the world, visitors hurrying to see these creations with their simultaneously strange, surprising, unexpected, sculptural, contemporary and kitsch forms and their strong contrasting colours. All of this was a clear break away from the technical design of the early 1980s: omnipresent black, soberness and Minimalism. "We dreamed of redesigning everything, giving the world a varied, light-hearted, fun, free image," declares De Lucchi. The Memphis group decided that all of its pieces would be commercially oriented, industrially manufactured and made available on the international market, and that none would be produced as limited editions. Its designers wanted to be completely free, and the winds of freedom effectively carried their creations along, function coming after form. For Arata Isozaki, "The most interesting idea in Memphis furniture is that design is at the frontier of functionalism [...]. If it moves away from this frontier, it becomes an art object, but that isn't the case." The influences were hybrid, coming from Africa via Asia and the Ottoman Empire, from the atmosphere of cities and the breath of nature, with traces of Art Nouveau and reminiscences of Art Deco. Everything was mingled together

# Memphis

1981–1988

Fin 1980, Ettore Sottsass réunit des amis, architectes et designers, tous plus jeunes que lui, et décide de créer avec eux le groupe Memphis. Assistent à cette réunion fondatrice Martine Bedin, Aldo Cibic, Michele De Lucchi et Matteo Thun. Nathalie Du Pasquier et George Sowden, absents, font toutefois partie du groupe initial, ainsi que Barbara Radice, future directrice artistique. Le nom « Memphis » est trouvé dans le refrain d'une chanson de Bob Dylan dont le disque passe en boucle « Stuck inside of Mobile with the Memphis blues again »; c'est aussi le nom de l'ancienne capitale égyptienne où était célébré le culte du dieu créateur Ptah. Sottsass propose aux propriétaires d'un espace commercial à Milan d'exposer des meubles « très nouveaux », conçus par lui-même et ses amis, collectif dont les créations seront signées Memphis.

Une société est fondée avec le président d'Artemide, deux galeristes, un ébéniste et un fabricant de luminaires, la date de lancement de la première collection étant fixée au 18 septembre 1981. Lors de cette exposition inaugurale, le groupe montre cinquante-cinq pièces incluant meubles, luminaires, verreries, céramiques et textiles. Les créateurs, en plus du groupe initial, sont Andrea Branzi, Michael Graves, Hans Hollein, Shiro Kuramata, Javier Mariscal, Alessandro Mendini, Peter Shire, studio Alchymia, Bruno Gregori, Masanori Umeda et Marco Zanini. Une brochure de 1982 précise: « Memphis est né en 1981 comme une opération culturelle démarrée par Ettore Sottsass avec un groupe de jeunes architectes et designers milanais.

Fatigués du panorama uniforme, bon goût-bon genre de la production de mobilier et de design intérieur contemporains, ils ont voulu rendre possibles des modes plus contemporains de vivre chez soi, de designer des ambiances intérieures. » L'inauguration rencontre un énorme succès, au retentissement international, les visiteurs se pressent pour voir ces créations aux formes bizarres, surprenantes, inattendues, sculpturales, contemporaines et kitsch à la fois, aux couleurs fortes et contrastées. Tout cela tranche évidemment avec le design technique du début des années 1980, le noir, la sobriété et le minimalisme omniprésents. « Nous rêvons de tout redessiner, de donner au monde une image multiple, légère, drôle, libre », clame Michele De Lucchi.

Le groupe Memphis décide que toutes ses pièces auront une vocation commerciale et seront produites industriellement, proposées sur le marché international, et qu'aucune ne fera l'objet d'une édition limitée. Ses créateurs se veulent totalement libres, et c'est effectivement un vent de liberté qui emporte leurs créations, dont la fonction passe après la forme. Pour Arata Isozaki: « L'idée la plus intéressante dans le mobilier Memphis est le design qui est à la frontière du fonctionnalisme [...]. S'il s'éloigne de cette frontière, il devient un objet d'art, mais ce n'est pas le cas. »

Les influences sont hybrides, viennent d'Afrique en passant par l'Asie et l'Empire ottoman, de l'ambiance des villes et du souffle de la nature aux entrelacs de l'Art nouveau et aux réminiscences

with unbridled imagination. "We each have different stories, idiosyncrasies, aspirations and problems, but there's something that unites us all: the will to be part of this advanced global culture," affirmed Sottsass. Plastic laminates enabled extravagances of printing and colour, which toyed with good taste and the gentrification of design. It was a world of gaiety, craziness and irony, energetic, free, joyful, childish and colourful, that came alive and put people in a good mood.

The collections came out year after year, the number of pieces tending to decrease over time, even though new collaborators were invited to participate, such as Thomas Bley, Christoph Radl, Gerard Taylor and Christophe Pillet. The collective's creations were notably sold in Paris by the gallery owner, architect and designer Nestor Perkal, in his premises in the Marais, where he promoted new international design. The adventure came to an end in 1988.

According to Sottsass, who left Memphis in 1985, "Strong ideas don't evolve, they are what they are, they go by like a flash, they were there and then they've gone." The group took on an institutional aspect and in that same year the Fondation Cartier organised "Vivre en couleur" ("Living in Colour"). The exhibition brought together, among others, Garouste & Bonetti, Philippe Starck, Nestor Perkal and François Bauchet, to present the "new face of French design". For George Sowden, "The design aspect will continue to evolve, but the freedom that Memphis represents will remain." While the "strong ideas" that formed the basis of the Memphis group have disappeared, their many creations have become design staples (and, ironically, collectors' pieces) and are among the most striking items in the history of 1980s design.

02

de l'Art déco. Tout y est mêlé, l'imagination débridée. « Nous avons une histoire, des idiosyncrasies, des aspirations et des problèmes différents, mais il y a quelque chose qui nous unit : c'est la volonté de nous joindre à cette culture planétaire avancée », affirme Ettore Sottsass. Les stratifiés plastique permettent des outrances d'impressions et de couleurs, qui se jouent du bon goût et de l'embourgeoisement du design. C'est un monde de gaieté, de folie, d'ironie, tonique et libre, joyeux, enfantin, coloré, qui prend vie et met de bonne humeur.

Les collections se succèdent d'année en année, le nombre de pièces tendant à diminuer avec le temps, bien qu'il soit fait appel à de nouveaux collaborateurs, tels Thomas Bley, Christoph Radl, Gerard Taylor ou Christophe Pillet. Les créations du collectif sont notamment diffusées à Paris par le galeriste, architecte et designer Nestor Perkal, dans son espace du Marais où il promeut un nouveau design international. L'aventure se termine en 1988.

Selon Sottsass, qui quitte Memphis en 1985 : « Les idées fortes n'évoluent pas, elles sont ce qu'elles sont, elles passent comme des éclairs, elles étaient là puis elles ont disparu. » Le groupe intègre une dimension institutionnelle et, cette même année, la Fondation Cartier organise « Vivre en couleur ». L'exposition réunit entre autres Garouste & Bonetti, Philippe Starck, Nestor Perkal, François Bauchet, pour présenter le « nouveau visage du design français ». Pour George Sowden : « L'aspect du design va continuer d'évoluer, mais la liberté que représente Memphis restera. » Si les « idées fortes » à l'origine du groupe Memphis ont disparu, leurs multiples créations sont devenues incontournables (et, ironiquement, pièces de collection) et parmi les plus marquantes de l'histoire du design des années 1980.

03

## Memphis

01. Karl Lagerfeld's apartment, Monte Carlo, Monaco, 1983. Furniture produced by Memphis Milano, 1981: Michael Graves, *Plaza* dressing table, lacquered wood, glass, mirror and bronze; George Sowden, *Chelsea* bed, laminated wood, motif by Nathalie Du Pasquier.
02. Martine Bedin, *Super* lamp, 1981, lacquered fibreglass, metal, rubber, Memphis Milano.
03. Karl Lagerfeld in his apartment in 1983. Furniture produced by Memphis Milano, 1981: Ettore Sottsass, *Suvretta* bookcase in plastic laminate and *Treetops* floor lamp in metal; George Sowden, *Pierre* table, lacquered wood and metal; Michele De Lucchi, *Riviera* chairs, wood, metal and fabric.

## Memphis

01. Appartement de Karl Lagerfeld, Monte-Carlo, Monaco, 1983. Mobilier édité par Memphis Milano, 1981 : Michael Graves, coiffeuse *Plaza*, bois laqué, verre, miroir et bronze ; George Sowden, lit *Chelsea*, bois laminé, motif de Nathalie Du Pasquier.
02. Martine Bedin, lampe *Super*, 1981, fibre de verre laquée, métal, caoutchouc, Memphis Milano.
03. Karl Lagerfeld dans son appartement en 1983. Mobilier édité par Memphis Milano, 1981 : Ettore Sottsass, bibliothèque *Suvretta* en plastique laminé et lampadaire *Treetops* en métal ; George Sowden, table *Pierre*, bois laqué et métal ; Michele De Lucchi, chaises *Riviera*, bois, métal et tissu.

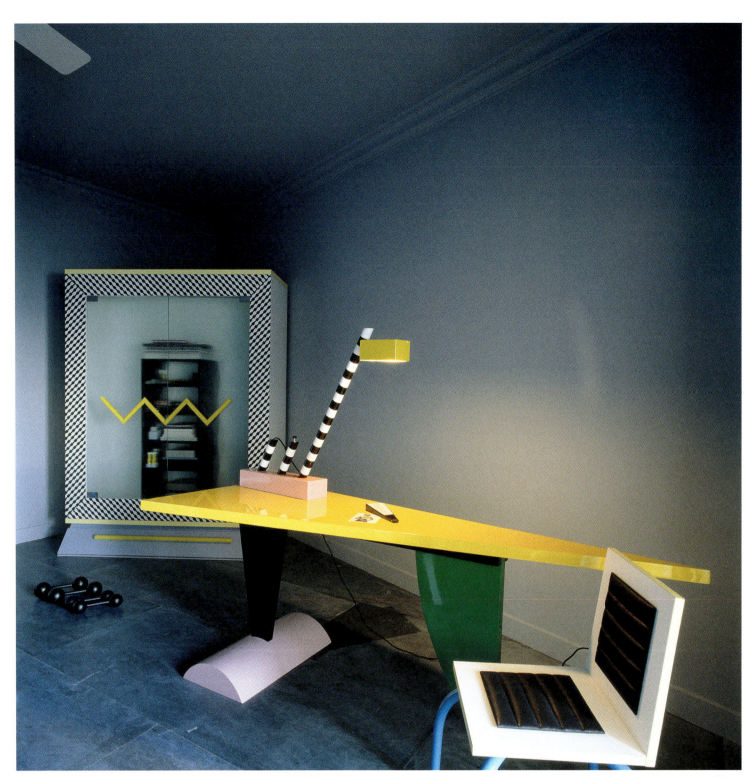

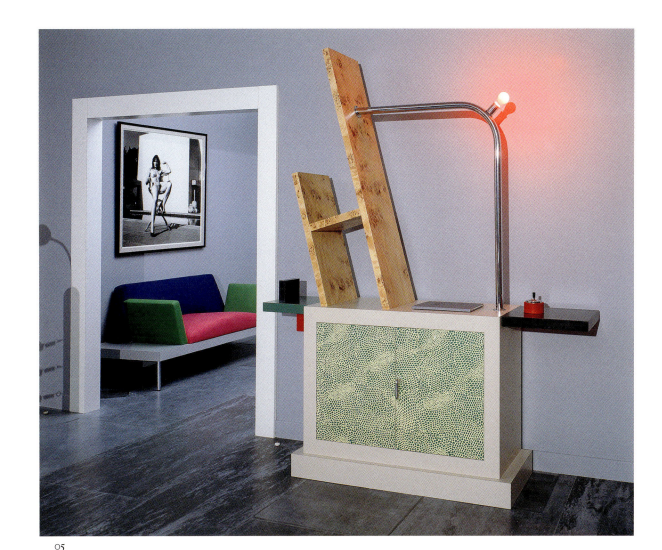

05

### Memphis
Karl Lagerfeld's apartment, Monte Carlo, Monaco, 1983. Furniture produced by Memphis Milano, 1981:
04. Peter Shire, *Brazil* table, lacquered wood; Michele De Lucchi, *Pacific* chest of drawers in laminated wood, metal and crystal, *Riviera* chair in wood, metal and fabric and *Oceanic* lamp in painted metal.
05. Marco Zanini, *Dublin* sofa, wood, metal and fabric; Ettore Sottsass, *Beverly* sideboard, laminated wood. On the wall, photograph by Helmut Newton.
06. Javier Mariscal, *Colon* table, laminate and steel; Matteo Thun, wardrobe, aluminum.

### Memphis
Appartement de Karl Lagerfeld, Monte-Carlo, Monaco, 1983. Mobilier édité par Memphis Milano, 1981:
04. Peter Shire, table *Brazil*, bois laqué; Michele De Lucchi, commode *Pacific* en bois laminé, métal et cristal, chaise *Riviera* en bois, métal et tissu et lampe *Oceanic* en métal peint.
05. Marco Zanini, canapé *Dublin*, bois, métal et tissu; Ettore Sottsass, buffet *Beverly*, bois laminé. Au mur, photographie d'Helmut Newton.
06. Javier Mariscal, table *Colon*, contreplaqué et acier; Matteo Thun, armoire, aluminium.

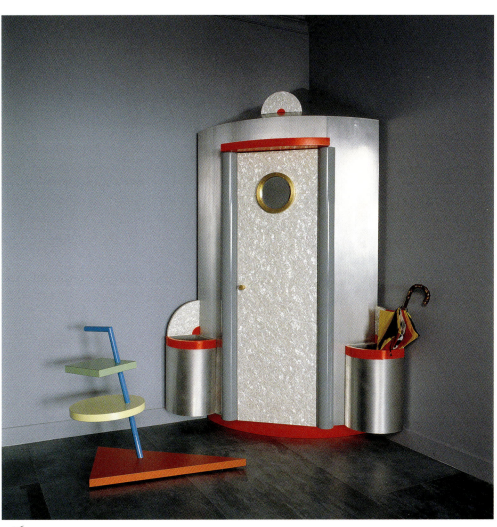

06

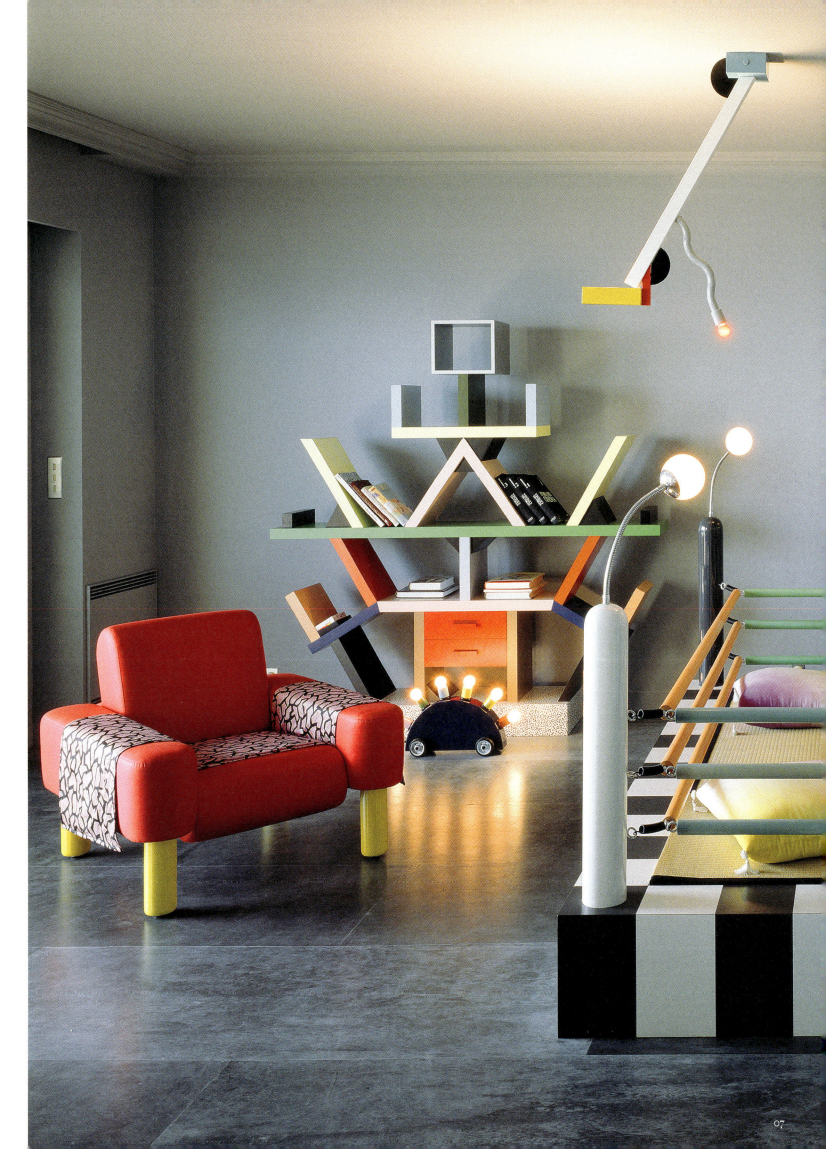

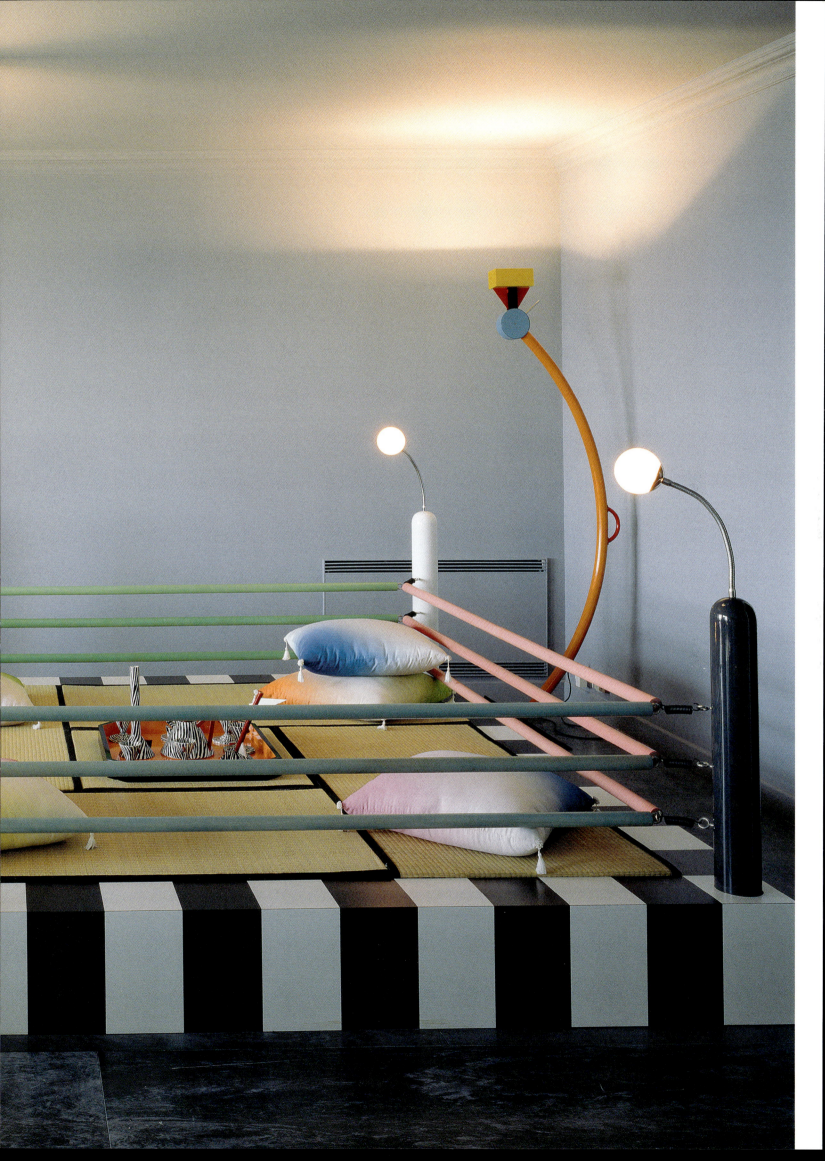

08

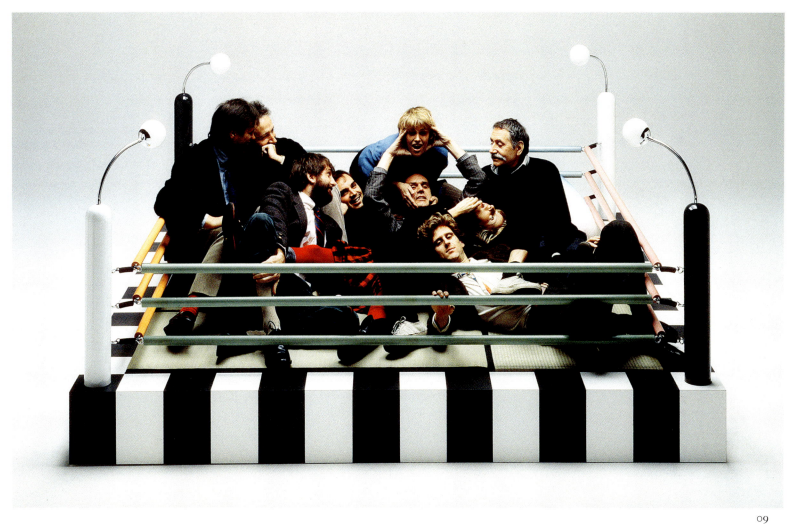

## Memphis

07. Karl Lagerfeld's apartment, Monte Carlo, Monaco, 1983. Furniture produced by Memphis Milano, 1981: Masanori Umeda, *Tawaraya Ring*, lacquered wood, metal, tatami, laminated wood; George Sowden, *Oberoi* armchair, lacquered wood and cotton, motif by Nathalie Du Pasquier; Ettore Sottsass, *Carlton* bookcase in wood, *Quisisiana* ceiling lamp in painted metal and *Treetops* floor lamp in metal; Martine Bedin, *Super* lamp, lacquered fibreblass, metal, rubber.
08. Nathalie Du Pasquier, Emerald sideboard, 1985, wood, plastic laminate and mirror, Memphis Milano.
09. The Memphis group on Masanori Umeda's Tawaraya Ring. Left to right: Aldo Cibic, Andrea Branzi, Michele de Lucchi, Marco Zanini, Nathalie Du Pasquier, George Sowden, Martine Bedin, Matteo Thun and Ettore Sottsass.
10. Ettore Sottsass, *Tahiti* table lamp, 1981, plastic and metal.

## Memphis

07. Appartement de Karl Lagerfeld, Monte-Carlo, Monaco, 1983. Mobilier édité par Memphis Milano, 1981: Masanori Umeda, *Tawaraya Ring*, bois laqué, métal, tatami, bois laminé; George Sowden, fauteuil *Oberoi*, bois laqué et coton, motif de Nathalie Du Pasquier; Ettore Sottsass, bibliothèque *Carlton* en bois, au plafond lampe *Quisisiana* en métal peint et lampadaire *Treetops* en métal; Martine Bedin, lampe *Super*, fibre de verre laquée, métal, caoutchouc.
08. Nathalie Du Pasquier, buffet *Emerald*, 1985, bois, stratifié plastique et miroir, Memphis Milano.
09. Le groupe Memphis sur le *Tawaraya Ring* de Masanori Umeda. De gauche à droite, Aldo Cibic, Andrea Branzi, Michele de Lucchi, Marco Zanini, Nathalie Du Pasquier, George Sowden, Martine Bedin, Matteo Thun et Ettore Sottsass.
10. Ettore Sottsass, lampe à poser *Tahiti*, 1981, plastique et métal.

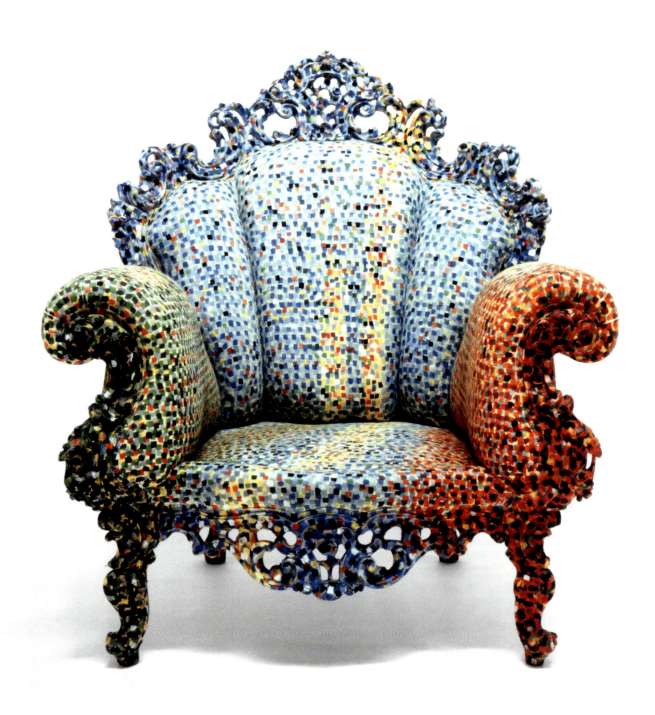

Born in Milan into a very cultivated family that mingled with many artists, such as Lucio Fontana and Alberto Savinio, Alessandro Mendini studied architecture at the city's polytechnic school, graduating in 1959. He was one of the founders of Nizzoli Associati, an architectural practice where he worked until 1970, then built residential blocks and designed furniture. Alongside these activities he was editor of the magazine *Casabella*, in which he championed the concept of Anti-Design, freed from the constraints of industrial mass-production. He launched the magazine *Modo* in 1977 and directed *Domus* —the famous architectural journal established by Gio Ponti— from 1979 to 1985. His influence on theoretical thinking and on Italian design was decisive: he was considered one of the fathers of Postmodernism, and according to him, words always precede creation.

In 1973 he co-founded Global Tools, an architecture and design school in Milan, along with, notably, Ettore Sottsass, Andrea Branzi and Ugo La Pietra. From that time he was involved in designing furniture and objects as well as interiors. He subsequently collaborated, along with Sottsass, Branzi and Michele De Lucchi, with Studio Alchymia, founded in 1976 by Alessandro Guerriero as part of the Anti-Design movement. During the 1980 Venice Biennale his exhibition, entitled "The Banal Object", explored his idea that it is no longer possible to create something original, but only to "redesign"—that is, to take earlier creations as a basis and to rework and modify them, in order to see design icons from a new perspective. He had been applying this idea since 1978 with Marcel Breuer's *Wassily* armchair, Gio Ponti's *Super leggera* chair and Gerrit Rietveld's *Zig Zag* chair, to which he added colourful, unexpected, cheerful details that might be described as kitsch. Crucial to mention here is his famous *Proust* armchair, one of the best-known designs from this period, for which he found inspiration in an 18th-century chair and covered it in a fabric that reproduces details from a Pointillist painting by Signac. "Inspired by Proust's *In Search of Lost Time*, he challenged the rules of artistic tradition by using a typically bourgeois type of armchair decorated with a motif inspired by Impressionism, the chair becoming the painting's canvas. For Mendini, that seat became a painting." Among his many creations are the *Infinite Furniture* sideboard produced with Alchymia in 1981; the completely golden *Hocker Psilopa* stool; *Freccia*, a pedestal table pierced by an arrow, also made with Alchymia, from 1985; the *Bandiera* table in the form of a French tricolour flag, from 1988; the multicoloured *Archernar* pendant light for Venini from 1993; and the *Scarpa* man's cabinet, on which rests a gigantic shoe covered with Bisazza golden mosaic tiles, from 1997.

Mendini was an advisor to the Alessi firm from the 1970s onwards and in 1983 invited several architects to design a tea and coffee set representing a group of buildings around a town square: the *Tea and Coffee Piazza*. The choice of architects, such as Charles Jencks, Richard Meier, Oscar Tusquets Blanca,

# Alessandro Mendini

1931–2019

Né à Milan au sein d'une famille cultivée fréquentant de nombreux artistes, tels Lucio Fontana et Alberto Savinio, Alessandro Mendini y entreprend des études d'architecture à l'école polytechnique, dont il sort diplômé en 1959. Il est l'un des fondateurs de Nizzoli Associati, cabinet d'architecture dans lequel il travaille jusqu'en 1970, puis construit des immeubles d'habitation et crée des meubles. Parallèlement, il est rédacteur en chef du magazine *Casabella* et y défend le concept d'antidesign, libéré des contraintes de la production de masse industrielle. Il lance le magazine *Modo* en 1977 et dirige *Domus* de 1979 à 1985, la fameuse revue d'architecture conçue par Gio Ponti. Son influence sur la réflexion théorique et le design italien est décisive, alors qu'il est considéré comme l'un des pères du postmodernisme et que, selon lui, les mots précèdent toujours la création.

Il cofonde, en 1973, avec notamment Ettore Sottsass, Andrea Branzi et Ugo La Pietra, Global Tools, une école d'architecture et de design à Milan et dès cette époque s'intéresse au design de meubles et d'objets, ainsi qu'à la décoration d'intérieur. Il collabore ensuite, ainsi qu'Ettore Sottsass, Andrea Branzi et Michele De Lucchi, avec le studio Alchymia, fondé en 1976 par Alessandro Guerriero dans la mouvance de l'antidesign. Lors de la Biennale de Venise de 1980, son exposition, intitulée « L'objet banal », développe son idée qu'il n'est plus possible de créer quelque chose d'original, mais seulement de faire du « redesign », c'est-à-dire de prendre comme base des créations antérieures et de les retravailler, les modifier, afin de permettre de voir des icônes du design avec un œil neuf. Dès 1978, il avait appliqué cette idée au fauteuil *Wassily* de Marcel Breuer, à la chaise *Super leggera* de Gio Ponti ou au siège *Zig Zag* de Gerrit Rietveld, auxquels sont ajoutés des détails colorés, inattendus, joyeux, qu'on pourrait qualifier de kitsch. Il est nécessaire de mentionner ici son fameux fauteuil *Proust*, l'une des créations les plus connues de cette période, pour lequel il s'inspire d'un siège XVIIIe et le recouvre d'un tissu reproduisant des détails d'un tableau pointilliste de Signac. « Inspiré par *À la Recherche du temps perdu* de Proust, il s'oppose aux règles de la tradition artistique, en utilisant un modèle de fauteuil typiquement bourgeois décoré d'un motif inspiré de l'impressionnisme, le fauteuil devenant le support d'une peinture. Pour Mendini, ce siège devenait peinture. » Parmi ses nombreuses créations, remarquons le buffet *Infinite Furniture* avec Alchymia en 1981, le tabouret *Hocker Psilopa* entièrement doré, *Freccia*, guéridon percé d'une flèche, également avec Alchymia, en 1985, la table en forme de drapeau tricolore *Bandiera* en 1988, le lustre multicouleurs *Archernar* pour Venini en 1993, ou le meuble pour homme *Scarpa* sur lequel repose une immense chaussure recouverte de carreaux dorés de Bisazza, en 1997.

Alessandro Mendini est conseiller de la maison Alessi depuis les années 1970 et demande en 1983 à plusieurs architectes de dessiner un service à thé et café représentant un ensemble d'immeubles élevés autour d'une place ; il s'agit du *Tea and*

Hans Hollein and Robert Venturi, was of itself a manifesto of Postmodernity. Later he called upon several of them, as well as Aldo Rossi and Michael Graves, to design other pieces for Alessi, as well as creating some himself, including in 1994 a corkscrew in the form of a woman, *Anna G.*, which very quickly became a bestseller. At the same period he became interested in what he called "pictorial design", a process where forms and colours of paintings become pieces of furniture and objects, envisioned by Studio Alchymia. The repetition of motifs stemmed from the same idea: the Pointillism of the *Proust* chair would be reused on other pieces of furniture, objects, fabrics, flooring and walls over the ensuing years.

As is clear from the above, one of Mendini's particularities was his choice of working as part of a group, both in his own studio and in collaborations with outside designers. In 1983 he was entrusted with designing the Alessi family villa, a project that he based around the principle of a mini-city, and in which architects such as Venturi and Sottsass also participated. The design and realisation of the extraordinary Groninger Museum in the Netherlands between 1989 and 1994 constitutes the best example of such group work, with the juxtaposition of buildings with complex forms and the importance accorded to the colours. Among those he called upon to create this museum were Studio Alchymia, Philippe Starck, Michele De Lucchi and the Coop Himmelb(l)au practice. Particularly worth mentioning among his other architectural projects are the Paradise Tower in Hiroshima from 1988; the Alessi offices in Omegna, Italy from 1993; the Stuttgarter Bank from 1996, with its entrance hall decorated by ceramic murals; the façade of the casino in Arosa, Switzerland, the following year, on which the play of motifs is an invitation to party; and Rome's Termini railway station two years later.

Mendini and his brother Francesco founded the Atelier Mendini in 1989, leading to a good many architecture and design projects. Alessandro was artistic director of the firm Swatch (and an advisor for other brands such as Philips and Swarovski), for which he conceived the interior design of about a hundred stores across the world as well as several watches, of course including one that is decorated with Pointillist dots, designed in 1994.

For Mendini there was no difference between art, design and architecture. Equally at ease as a theorist as he was as an architect and designer, he was one of the champions of postmodernism, the kitsch and the banal, into which he breathed new life by adding poetry and humour, occasional derision, a good dose of imagination and plenty of colour! His creations—always joyful, eccentric and playful—made a major impression on the 1980s and 1990s.

*Coffee Piazza*. Le choix des architectes, tels Charles Jencks, Richard Meier, Oscar Tusquets Blanca, Hans Hollein ou Robert Venturi était en soi un manifeste de postmodernité. Il sollicite par la suite plusieurs d'entre eux, ainsi qu'Aldo Rossi et Michael Graves, afin de dessiner d'autres pièces pour Alessi et en crée lui-même, dont, en 1994, un tire-bouchon en forme de femme, *Anna G.*, qui devient très vite un *best-seller*. À la même époque, il s'intéresse à ce qu'il appelle le « *pictorial design* », processus où formes et couleurs de peintures deviennent meubles et objets, imaginés par le studio Alchymia. La répétition des motifs découle de la même idée : le pointillisme du siège *Proust* sera utilisé sur des meubles, objets, tissus, sols et murs dans les années qui suivent !

Comme on l'a vu plus haut, l'une des particularités de Mendini est son choix de travailler en groupe, tant dans son atelier qu'en collaboration avec des créateurs extérieurs. En 1983, il est chargé du projet de la villa de la famille Alessi, qu'il fonde sur le principe d'une miniville, auquel des architectes tels Robert Venturi et Ettore Sottsass participent. La conception et la réalisation de l'extraordinaire Groninger Museum aux Pays-Bas entre 1989 et 1994 sont le meilleur exemple de ce travail de groupe, avec la juxtaposition de bâtiments aux formes complexes et l'importance accordée aux couleurs. Pour la conception de ce musée, il fait appel entre autres au studio Alchymia, à Philippe Starck, à Michele De Lucchi et à l'agence Coop Himmelb(l)au. Parmi ses nombreux autres projets architecturaux, citons la Paradise Tower à Hiroshima en 1988, les bureaux Alessi à Omegna en Italie en 1993, la Stuttgarter Bank en 1996, avec son hall d'entrée décoré de fresques en céramique, la façade du casino d'Arosa l'année suivante, sur laquelle le jeu de motifs invite à la fête, et la gare Termini de Rome deux ans plus tard.

Alessandro Mendini et son frère Francesco fondent en 1989 l'atelier Mendini, qui mène à bien nombre de projets d'architecture et design. Alessandro est directeur artistique de la société Swatch (ainsi que conseiller pour d'autres marques telles que Philips et Swarovski), pour laquelle il imagine l'architecture d'intérieur d'une centaine de boutiques à travers le monde et plusieurs montres, dont une bien sûr décorée de touches pointillistes dessinée en 1994!

Pour Alessandro Mendini, il n'y a pas de différence entre art, design et architecture. Aussi bien comme théoricien que comme architecte et designer, il est l'un des champions du postmodernisme, du kitsch et du banal, qu'il renouvelle en y ajoutant de la poésie et de l'humour, de la dérision parfois, une bonne dose d'imagination et beaucoup de couleurs! Ses créations, toujours joyeuses, excentriques et ludiques ont marqué les années 1980-1990.

**Alessandro Mendini**
01. *Proust* armchair, 1978, wood and fabric painted with acrylic, Cappellini.
02. Paradise Tower, Hiroshima, Japan, 1989.

**Alessandro Mendini**
01. Fauteuil *Proust*, 1978, bois et tissu peints à l'acrylique, Cappellini.
02. Torre Paradiso, Hiroshima, Japon, 1989.

02

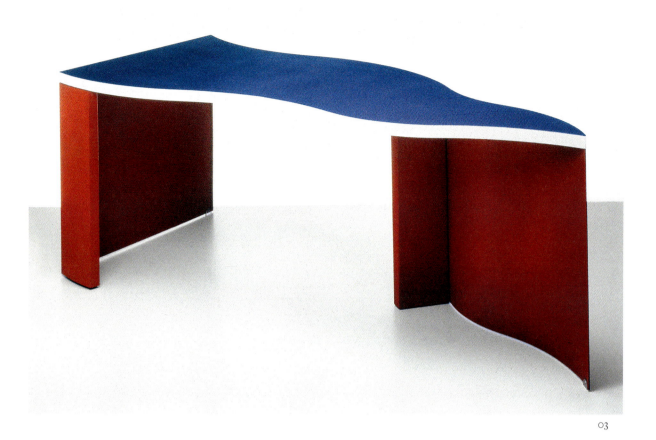

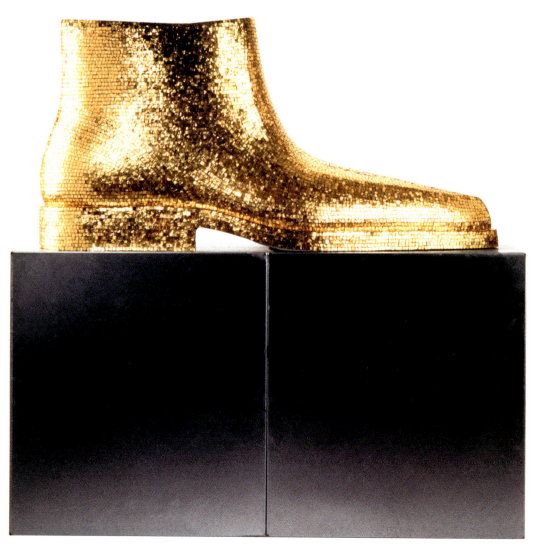

### Alessandro Mendini

03. *Bandiera* table, 1988, wood covered in plastic laminate and painted, bent sheet steel, Tribù.
04. *Scarpa* (*Shoe*) cabinet, 1997, golden mosaic and painted metal, Fondation Cartier pour l'Art Contemporain.
05. *Anna G.* corkscrew, 1994, chromed Zamak (an alloy of zinc, aluminium, magnesium and copper) and plastic, Alessi.
06. *Arkab* lamp, 1990, brushed stainless steel and glass, Atelier Mendini.
07. *Ogetto Banale: lampada* (Mundane Object: Lamp), 1980, plastic and metal, Alchymia.

### Alessandro Mendini

03. Table *Bandiera*, 1988, bois recouvert de plastique stratifié et tôle d'acier pliée et peinte, Tribù.
04. Meuble de rangement *Scarpa*, 1997, mosaïque dorée et métal peint, Fondation Cartier pour l'art contemporain.
05. Tire-bouchon *Anna G.*, 1994, Zamak chromé (alliage de zinc, d'aluminium, de magnésium et de cuivre) et plastique, Alessi.
06. Lampe *Arkab*, 1990, acier inoxydable brossé et verre, atelier Mendini.
07. Lampe *Ogetto Banale: lampada*, 1980, plastique et métal, Alchymia.

05

06

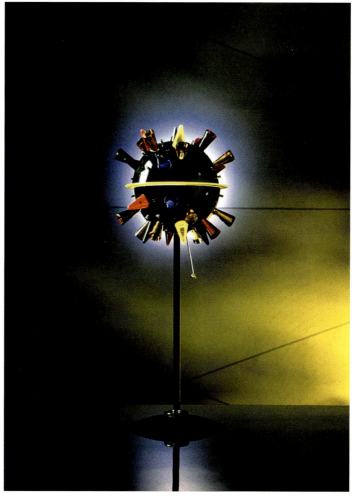

07

**Alessandro Mendini**
08. Termini station, Rome, 2000.
09. Groninger Museum, Groningen, Netherlands, 1989-1994.
10. Alessi offices, Omegna, Italy, 1994.

**Alessandro Mendini**
08. Gare Termini, Rome, 2000.
09. Groninger Museum, Groningue, Pays-Bas, 1989-1994.
10. Bureaux Alessi, Omegna, Italie, 1994.

09

10

# Juan Pablo Molyneux

Né en 1946

It would appear fair to say that Juan Pablo Molyneux is classical, eccentric and flamboyant all at once.

Born in Chile, he first studied Architecture at the Catholic University of Santiago, then at the École Nationale Supérieure des Beaux-Arts in Paris. In his native country, teaching was centred around 20th-century architecture, whereas in Paris he discovered Greco-Roman art, Andrea Palladio, Ange-Jacques Gabriel, the architect of the Petit Trianon at Versailles, and Claude-Nicolas Ledoux, the utopian architect. His career was heavily influenced by all of these.

He returned to Chile after completing his studies, built workers' housing during 1972, organised an exhibition on design at the National Museum of Fine Arts in Santiago, explored Africa, then set himself up in 1976 in Buenos Aires, where he opened a studio employing up to forty people. "That city was my best school," he says, "Old Europe with coconut trees." His own apartment in Buenos Aires reflected the trends of that period, with lacquered walls and ceilings, comfy sofas and glass-and-metal coffee tables, not forgetting a few antique pieces of furniture. He would quickly shift away from that style towards one that draws from the grand décors of Europe, but tweaked and adapted to their time.

Molyneux decided to move to New York in 1982, where he worked wonders with his talent for designing interiors for the homes of prestigious clients—collectors who loved to entertain guests. Worth mentioning here are the sumptuous residences he fitted out for the Desmarais family in Canada, the Qatari royal family, Mr and Mrs Howard Johnson, Lorenzo Zambrano, the art dealer Richard Feigen in New York, the Steinitz and Segoura galleries and the Cercle de l'Union Interalliée social club in Paris, the city where he put down roots at the end of the 1990s.

When asked, Molyneux states that he has no style other than a lifestyle! A lifestyle that is always luxurious, grand and often a little theatrical. He reinterprets the aristocratic residences of past centuries, with a pronounced taste for Neoclassicism, also bringing in elements of 20th-century designers that he admires such as Diego Giacometti, Jean-Michel Frank and Emilio Terry. Paintings and sculptures by great artists adorn the walls and floors, from Bonnard to Picasso, and from Andy Warhol to Joan Mitchell and Henry Moore. Furniture from different periods comes together—Indian silver seats, rattan armchairs, an Oeben chest of drawers, Roman and modern statues. Molyneux likes to call upon a range of trades—cabinetmakers, woodcarvers, lacquerers, passementerie makers, decorative painters, plasterers, upholsterers—thanks to whom his projects achieve an incredible level of sumptuousness.

Far from stripping things back, Molyneux's talent lies in interpreting the great décors of yesteryear for our own time, by adding touches of contemporaneity and, through a skilful mixing of styles, creating uniquely elegant atmospheres.

Ne pourrait-on dire de Juan Pablo Molyneux qu'il est classique, excentrique et flamboyant à la fois?

Né au Chili, il étudie d'abord l'architecture à l'Université catholique de Santiago, puis à l'École nationale supérieure des beaux-arts de Paris. Dans son pays, l'enseignement est centré sur l'architecture du xxe siècle, alors qu'à Paris il découvre l'art gréco-romain, Andrea Palladio, Ange-Jacques Gabriel, l'architecte du Petit Trianon à Versailles, et Claude-Nicolas Ledoux, l'architecte utopiste. Sa carrière en sera grandement influencée!

Il retourne au Chili après ses études, construit des maisons ouvrières durant l'année 1972, organise une exposition sur le design au musée des Beaux-Arts de Santiago, sillonne l'Afrique, puis s'établit en 1976 à Buenos Aires, où il ouvre un studio qui emploie jusqu'à quarante personnes. « Cette ville fut ma meilleure école, dit-il, la vieille Europe avec des cocotiers. » Son propre appartement à Buenos Aires reflète les tendances de cette période, avec murs et plafonds laqués, canapés confortables, tables basses en verre et métal, sans oublier quelques meubles anciens. Il s'éloignera bien vite de ce style pour une décoration puisant ses sources dans les grands décors européens, mais détournés et adaptés à leur époque.

Juan Pablo Molyneux décide de s'installer à New York en 1982, où son talent pour aménager et décorer les demeures de clients prestigieux, collectionneurs qui aiment recevoir, fait merveille. On peut citer les somptueuses résidences qu'il aménage pour la famille Desmarais au Canada, la famille régnante du Qatar, M. et Mme Howard Johnson, Lorenzo Zambrano, le marchand d'art Richard Feigen à New York, les galeries Steinitz et Segoura ou le cercle de l'Union interalliée à Paris, ville où il s'implante à la fin des années 1990.

Quand on l'interroge, Juan Pablo Molyneux affirme qu'il n'a pas un style, mais un style de vie! Un style de vie toujours luxueux, imposant, souvent quelque peu théâtral. Il réinterprète les demeures aristocratiques des siècles passés, avec un goût prononcé pour le néoclassicisme, en y intégrant les créateurs du xxe siècle qu'il admire, tels Diego Giacometti, Jean-Michel Frank ou Emilio Terry. Tableaux et sculptures de grands artistes garnissent murs et sols, de Bonnard à Picasso, d'Andy Warhol à Joan Mitchell et Henry Moore. Les meubles de différentes époques se croisent, sièges en argent indiens, fauteuils en rotin, commode d'Oeben, statues romaines et modernes. Molyneux aime faire appel à de nombreux corps de métiers, ébénistes, sculpteurs sur bois, laqueurs, passementiers, peintres décoratifs, staffeurs, tapissiers, grâce auxquels il réalise des projets d'une somptuosité inouïe.

Le talent de Juan Pablo Molyneux, loin de l'épure, est d'interpréter de nos jours les grands décors d'autrefois, en y ajoutant quelques touches contemporaines et, par un savant mélange de styles, créer des atmosphères à l'élégance unique.

**Juan Pablo Molyneux**

01. House by Addison Mizner for Placido Arango, Palm Beach.
02. Duplex apartment of Maïté Arango, West 77 Street, New York.
03. Apartment of Mrs. Mihashi, Upper East Side, New York.
04. Indoor pool in the attic of a town house for Ignacio Fierro, Upper East Side, New York.

**Juan Pablo Molyneux**

01. Maison construite par Addison Mizner pour Placido Arango, Palm Beach.
02. Appartement en duplex de Maïté Arango, West 77 Street, New York.
03. Appartement de Mme Mihashi, Upper East Side, New York.
04. Piscine intérieure dans les combles d'un hôtel particulier pour Ignacio Fierro, Upper East Side, New York.

03

04

2001b

Born in London, Jasper Morrison tells the story of how, aged 16, he was struck by an exhibition on Eileen Gray at the Victoria and Albert Museum: "I saw a language which I could relate to and which I understood." He studied at the Kingston School of Art, where he obtained his diploma in 1982, and then at the Royal College of Art, including a year at the Berlin University of the Arts (HdK). As soon as he had completed his studies, in 1986, he opened his design studio in London. Morrison would later confide that in the early 1980s, when the Memphis movement was launched, he felt "repulsed by the [Memphis] objects […] but also immediately freed by the sort of total rule-breaking." In 1984 he got himself noticed with his prototype *Flower Pot Table*, conceived in Berlin and subsequently manufactured by Cappellini, a pedestal table with a simple terracotta base consisting of a pile of flowerpots. His *Thinking Man's Chair*, created for an exhibition in Japan in 1986, was inspired by an old armchair he spotted in a furniture restorer's workshop, stripped of its trimmings. Morrison designed a metal seat that was purely revealed structure, but then, finding the prototype too dry, wrote its dimensions on in chalk, which he fixed with hairspray! The chair, subsequently put into production by Cappellini, is one of the designer's best-known pieces. Sponsored by Reuters, he took part in Documenta 8 in Kassel, Germany, in 1987, and decided to "provide [the spectator with] respite from the demanding nature of the artist's imagination". Morrison envisioned a totally plain newsroom with strips of teleprinter paper hung all over one wall. The following year he was invited to work on an installation for the DAAD-Galerie in Berlin, entitled *Some New Items for the Home, Part I*. He explains, "My first response to the offer was to plan a room set to make an everyday atmosphere. It was a reaction to Ettore Sottsass's Memphis movement, which was getting a lot of press at the time but seemed to ignore the functional aspects of daily life completely." Plywood-covered floor and walls, a table with three green glass bottles placed on top, and a chair—this was his design: simple, normal, easy to live with. For the chair, he decided to make it himself, "which severely limited the technical options". He used thin, flexible plywood, glued and screwed into a pure, Minimalist form. All this is far removed from Postmodern references, and it is fair to say that this *Plywood Chair* (put into production by Vitra) would serve as a reference for Morrison's later output: clean lines, bareness, practicality, restraint. Morrison would subsequently design a great deal of seating. On the subject of designing chairs, he comments, "There are a lot of constraints and you have to get everything right. When you manage it, it's really satisfying. More than for a table or any other type of furniture." His *Bench Family* designed in 1989, a structure covered in fabric or leather on chrome-plated steel legs, was adopted by a number of museums. The *3 Sofa Deluxe*, from two years later, is a set comprising a sofa, chaise longue and armchair, with an extraordinary wave-form seat, the sofa being the first in a long series.

# Jasper Morrison

Né en 1959

Né à Londres, Jasper Morrison raconte avoir été marqué, à l'âge de 16 ans, par une exposition sur Eileen Gray au Victoria & Albert Museum : « J'y ai vu un langage auquel je pouvais me rattacher, et que je comprenais. » Il suit les cours de la Kingston School of Art dont il sort diplômé en 1982, puis du Royal College of Art, incluant une année à l'Université des arts de Berlin (HdK). Dès la fin de ses études, en 1986, il ouvre son studio de design à Londres. Morrison confiera qu'au début des années 1980, quand le mouvement Memphis fut lancé, il « fut révulsé par les objets [de Memphis] mais également libéré par le fait que les règles avaient été enfreintes ». Dès 1984, il se fait remarquer avec son prototype, *Flower Pot Table*, élaboré à Berlin et produit ensuite par Cappellini, un guéridon avec un simple pied en terre cuite figurant une accumulation de pots de fleurs. Son siège *Thinking Man's Chair*, créé pour une exposition au Japon en 1986, est inspiré par un vieux fauteuil aperçu chez un restaurateur de meubles, alors que ses garnitures avaient été supprimées. Morrison dessine une assise en métal ne montrant que sa structure mais, estimant que le prototype est trop sec, il y inscrit à la craie ses dimensions, fixées par de la laque pour cheveux ! Ce siège, édité par la suite par Cappellini, est l'un des plus connus du designer.
Sponsorisé par Reuters, il participe à la Documenta 8 à Cassel, en 1987, et décide de « procurer [au spectateur] un répit face à la nature exigeante de l'imagination de l'artiste ». Morrison imagine une salle des actualités, d'une totale simplicité, où il accroche sur un mur entier les bandes en papier des téléscripteurs. L'année suivante, il est invité à travailler sur une installation pour la DAAD-Galerie à Berlin, intitulée *Some New Items for the Home, Part I*. Il explique : « Ma réponse a été de proposer une pièce à vivre pour y créer une atmosphère ordinaire. C'était une réaction au mouvement Memphis d'Ettore Sottsass, qui avait beaucoup de succès alors, mais qui semblait totalement ignorer les aspects fonctionnels d'une vie normale. » Sol et murs recouverts de contreplaqué, une table avec trois bouteilles vertes en verre posées dessus et une chaise, tel est son projet, simple, normal, facile à vivre. Pour la chaise, il décide de la fabriquer lui-même, « ce qui limitait sérieusement les options techniques ». Il utilise un contreplaqué fin et souple, collé et vissé, à la ligne graphique pure et minimaliste. Nous sommes loin des références postmodernistes, et on peut dire que cette *Plywood Chair* (qui sera éditée par Vitra) servira de référence à la production future du designer : lignes épurées, dépouillement, praticité, retenue. Jasper Morrison va créer par la suite un grand nombre de sièges. Au sujet de la conception des chaises, il dit : « Les contraintes sont nombreuses, il faut avoir tout bon. Quand on y arrive, c'est très satisfaisant. Plus que pour une table ou tout autre meuble. » Son *Bench Family*, conçu en 1989, structure recouverte de tissu ou de cuir sur des pieds en acier chromé, sera adopté par nombre de musées. Le *3 Sofa Deluxe*, deux ans plus tard, est un ensemble de canapé, chaise longue et fauteuil, à l'étonnante assise en

Morrison's creations are manufactured by various companies, including Cappellini, Vitra, Flos and Magis, his idea being to develop products to be made by firms that possess genuine know-how. Without citing all of his products, it is worth mentioning the *Quattrogambe*, from 1991, in the same spirit as *Plywood* but this time in solid wood, with seats in interchangeable colours, manufactured by BBB Italia.

Morrison himself uses the word "Minimalism", which perfectly describes his output, when recalling a stay in a cell at the La Tourette convent, designed by Le Corbusier, "which I consider an example of 'true' Minimalism: a very simple bedroom that has everything you need, a perfect bedroom […]. I had an excellent night there, in a room that had spirit and character, and where I felt completely comfortable." He received a commission from the convent in 1997, for chairs for its refectory, which he made in solid oak, standing on runners. "I love all chair projects, as soon as they're about bringing a new perspective. When I created the *Air Chair*, in polypropylene, with Magis in 1999, the idea was to use a new gas-injection technology that allowed us to obtain an ultra-lightweight, ultra-economical product in barely one minute."

However, his creativity is not limited solely to chairs. The Néotù gallery devoted an exhibition to him in 1989 that notably featured a birchwood desk with sinuous forms. The *Universal System*, produced in 1990, included various cupboards in plywood on cast aluminium feet or wheels that are almost monastic in their simplicity, as is his *Big Wood Table* from three years later, with beech veneer and laminate. The *Glo-Balls*, manufactured by Flos in 1998, include pendant lights, wall lamps, floor lamps and table lamps, all featuring a hand-blown white glass globe. A large quantity of furniture and objects continued to be spawned by Morrison's keen talent, including *Socrates*, a steel corkscrew for Alessi, in 1998, as well as porcelain, watches, clocks, pens and even shoes.

Morrison designed a very sculptural bus stop for Hanover, in steel and glass, in 1992, and then in 1997 the city's trams. "Our approach was very simple: […] to make every effort to make it something more enjoyable than a piece of civic equipment." The practical aspects of using this means of transport, with a well-aired space and comfortable wood-lined seating, were taken into account perfectly.

In 2006, Morrison and Naoto Fukasawa together signed the *Super Normal* manifesto for an exhibition in Japan, which he describes thus: "It's the relationship you have with an object. You realise there's a particular glass that you like drinking from. It doesn't set out to be noticed, but it gives you guaranteed pleasure. It's a universal and obviously subjective experience." This "super-normality" can in fact be applied to all his previous products—simple, convenient, practical—and explains the international success of Morrison's creations.

forme de vague, le canapé étant le premier d'une longue série. Les créations de Jasper Morrison sont éditées par de nombreuses entreprises, dont Cappellini, Vitra, Flos, Magis, son idée étant de développer des produits fabriqués par des sociétés possédant un réel savoir-faire. Sans citer toutes ses productions, mentionnons la *Quattrogambe*, en 1991, dans le même esprit que la *Plywood*, cette fois en bois, avec des assises de couleurs interchangeables, éditée par BBB Italia.

Jasper Morrison utilise lui-même le mot « minimal », qui caractérise parfaitement ses productions, lorsqu'il raconte un séjour dans une cellule au couvent de La Tourette, conçu par Le Corbusier, « que je considère comme un exemple du "vrai" minimalisme : une chambre très simple qui a tout ce dont vous avez besoin, une chambre parfaite […]. J'y ai passé une excellente nuit, dans une chambre qui avait de l'esprit, du caractère, où je me suis senti totalement confortable. » On lui commande des chaises pour le réfectoire du couvent en 1997, qu'il réalise en chêne massif, posées sur des patins. « J'aime tous les projets de chaises, dès qu'il s'agit d'apporter un nouveau regard. Quand j'ai créé l'*Air Chair*, en polypropylène, avec Magis en 1999, l'idée était d'utiliser une nouvelle technologie d'injection au gaz, qui permettait d'obtenir un modèle ultraléger et ultra-économique en à peine une minute. »

Sa créativité n'est cependant pas limitée aux chaises ! La galerie Néotù lui consacre une exposition en 1989, où est notamment présenté un bureau en bouleau à la forme sinueuse. L'*Universal System*, réalisé en 1990, inclut divers meubles de rangement en contreplaqué sur des pieds en fonte d'aluminium ou des roulettes, d'une simplicité presque monacale, tout comme sa *Big Wood Table*, trois ans plus tard, en placage de hêtre et plateau stratifié. Les *Glo-Ball*, édités par Flos en 1998, incluent lustres, appliques, lampadaires et lampes à poser, dont le globe en verre blanc est soufflé à la main. Quantité de meubles et objets sont imaginés par ce designer passionné, dont *Socrates*, un tire-bouchon en acier pour Alessi en 1998, ainsi que de la porcelaine, des montres, des horloges, des stylos et même des chaussures !

Jasper Morrison dessine un arrêt de bus très sculptural pour Hanovre, en acier et verre, en 1992, puis en 1997 le tramway de la ville. « Notre approche fut simple […] : porter tous nos efforts pour en faire quelque chose de plus agréable qu'un simple équipement public. » Les côtés pratiques de l'utilisation de ce moyen de transport, avec un espace aéré et des sièges confortables aux assises en bois, ont en effet été parfaitement pris en compte.

Il signe en 2006 avec Naoto Fukasawa le manifeste *Super Normal* lors d'une exposition au Japon, qu'il définit ainsi : « C'est la relation que l'on entretient avec un objet. Vous vous rendez compte qu'il y a un verre en particulier dans lequel vous aimez boire. Il ne cherche pas à se faire remarquer, mais il vous procure un plaisir certain. C'est une expérience globale, évidemment subjective. » Cette « super normalité » peut en fait s'appliquer à toutes ses productions antérieures, simples, aisées, pratiques et explique le succès international des créations de Jasper Morrison.

**Jasper Morrison**
01  Tram, Hanover, Ustra, 1997.
02  *Reuters News Center* installation, Documenta 8, Kassel, 1987.
03  *Some New Items for the Home*, Part I installation, DAAD-Galerie, Berlin, 1988.

**Jasper Morrison**
01  Tramway, Hanovre, Ustra, 1997.
02  Installation *Reuters News Center*, Documenta 8, Cassel, 1987.
03  Installation *Some New Items for the Home*, Part I, DAAD-Galerie, Berlin, 1988.

02

03

**Jasper Morrison**
04. *Thinking Man's* chair, 1988, varnished steel, Cappellini.
05. *Flower Pot* table, 1984, terracotta and glass, Cappellini.
06. *Universal System*, 1990, plywood and aluminium, Cappellini.

**Jasper Morrison**
04. Siège *Thinking Man's*, 1988, acier verni, Cappellini.
05. Table *Flower Pot*, 1984, terracotta et verre, Cappellini.
06. *Universal System*, 1990, contreplaqué et aluminium, Cappellini.

05

06

**Jasper Morrison**
07 *Moon* series, 1997, porcelain, Rosenthal.
08 "The House of Cappellini" exhibition, Milan, 1992.
09 *Atlas* tables, 1992, steel and aluminium, Alias.
10 *Wing-nut*, 1985, plywood, metal, Jasper Morrison Studio.

**Jasper Morrison**
07 Série *Moon*, 1997, porcelaine, Rosenthal.
08 Exposition « The House of Cappellini », Milan, 1992.
09 Tables *Atlas*, 1992, acier et aluminium, Alias.
10 Chaise *Wing-nut*, 1985, contreplaqué, métal, Jasper Morrison Studio.

08

09

10

Patrick Elie Naggar was born in Egypt to a family with a French background who moved to France shortly after his birth. His parents, both art lovers and collectors, mixed with painters of the Paris School, notably Serge Poliakoff, Maria Helena Vieira da Silva and Pierre Alechinsky: Patrick spent his youth immersed in the art world, and it was to have a profound influence on him. He began studying at the École Spéciale d'Architecture, then entered Paris's École Nationale Supérieure des Beaux-Arts, obtaining his diploma in 1972 and completing his education with a degree in the Sociology of Urbanism and a Master's in the Sociology of Art.

During internships in architectural firms, he drew plans in ink, discovered the world of craft and acquired a taste for "fine workmanship". It was not long before he received a commission for a house within the grand Parc de Sceaux estate and set out on his career as an interior designer along with another architect, Dominique Lachevsky. Together, in the mid-1980s, they fitted out the London gallery and house of some major dealers in archaeological art.

From 1983 to 1987, Naggar was in partnership with the antiques dealer Didier Aaron, in New York, taking charge of the interior design side of the business. In 1984 his drawings were published in the journal *Cahiers de l'énergumène*, thanks to Andrée Putman. The following year Maison Jansen devoted an exhibition to him in its Rue Royale showroom.

An important turning point for Naggar was the *House & Garden* prize for interior design, which he was awarded in 1987, with Frank Gehry receiving the one for architecture. This prestigious award opened up the doors to an extensive American clientele. He was entrusted with the concept and fit-out of the Kookaï chain of fashion stores (1987–1999), the interiors of a chalet in Gstaad in the late 1980s, and the decoration of Naïla de Monbrison's jewellery boutique in Paris. There were several exhibitions at the Néotù gallery dedicated to Naggar and his associate Dominique Lachevsky from 1989 onwards.

In 1992 Naggar worked at the Cirva in Marseille and created the *Psyché* lamp. For him, "It was while reading the story of Cupid and Psyche in Apuleius's *The Golden Ass* that I had the idea for this piece, which is both a poetic representation of the soul and a light source […]. The lamp as the drop of oil that awakens Eros. It's a new way of transmitting light, by using the water contained in the glass droplet to heighten the intensity of the light from a very weak LED."

Between 1985 and 1991 he produced collections of furniture for ARC International, a design gallery based in New York. His *Mercure* floor lamp, in black steel with little blue Plexiglas wings, is like a totem that is about to take flight, while his *Hell's Angel* chair (1983-1985) is a nod to bikers. "When I arrived in the US, I wanted to take literal inspiration from the name used for American bikers, to design a chair that would be mobile, on wheels, rigged out with a pair of wings (another historical allusion to some Neoclassical chairs) and with a black seat

# Patrick Elie Naggar

Né en 1946

Patrick Elie Naggar naît en Égypte dans une famille de culture française, qui très vite s'installe en France. Ses parents, amateurs d'art et collectionneurs, fréquentent les peintres de l'École de Paris, notamment Serge Poliakoff, Maria Helena Vieira da Silva et Pierre Alechinsky: la jeunesse de Patrick est baignée dans le monde de l'art, ce qui aura une profonde influence sur lui. Il commence des études à l'École spéciale d'architecture, puis rejoint l'École nationale supérieure des beaux-arts de Paris dont il sort diplômé en 1972, complétant son cursus par une licence en sociologie de l'urbanisme et une maîtrise en sociologie de l'art.

Lors de stages dans des cabinets d'architectes, il dessine des plans à l'encre, découvre le monde des artisans et acquiert le goût du «bel ouvrage». Très vite il reçoit la commande d'une maison dans le parc de Sceaux et commence une carrière d'architecte d'intérieur et de designer avec un autre architecte, Dominique Lachevsky. C'est ainsi qu'ils aménagent au milieu des années 1980 la galerie et la maison londoniennes de grands marchands d'art archéologique.

De 1983 à 1987, Patrick Elie Naggar est l'associé de l'antiquaire Didier Aaron, à New York, pour la partie architecture d'intérieur de son entreprise. En 1984, ses dessins sont publiés par l'intermédiaire d'Andrée Putman dans les *Cahiers de l'énergumène*, et l'année suivante Jansen lui consacre une exposition dans sa boutique de la rue Royale.

Un tournant important pour Patrick Elie Naggar est le prix *House & Garden* de décoration qu'il reçoit en 1987, alors que Frank Gehry obtient celui d'architecture. Cette prestigieuse récompense lui permet de se faire connaître d'une importante clientèle américaine. Il est chargé du concept et de l'aménagement de la chaîne de magasins de mode Kookaï (1987-1999), de l'architecture intérieure d'un chalet à Gstaad à la fin des années 1980, de la décoration de la boutique de bijoux de Naïla de Monbrison à Paris. Plusieurs expositions lui sont consacrées, ainsi qu'à son associé Dominique Lachevsky, à la galerie Néotù à partir de 1989.

En 1992, Patrick Elie Naggar travaille au Cirva à Marseille et crée la lampe *Psyché*. Pour le créateur: «C'est en lisant l'histoire de Cupidon et de Psyché dans *L'Âne d'or* d'Apulée que j'ai eu l'idée de cet objet, à la fois représentation poétique de l'âme et source lumineuse […]. La lampe comme la goutte d'huile qui réveille Éros. C'est une nouvelle façon de transmettre la lumière, en se servant de l'eau contenue dans la goutte en verre pour décupler l'intensité lumineuse d'un LED de très faible puissance.»

Entre 1985 et 1991, il réalise des collections de mobilier pour ARC International, une galerie de design basée à New York. Son lampadaire *Mercure*, en acier noir avec des petites ailes en Plexiglas bleu, est comme un totem prêt à s'envoler, alors que son siège *Hell's Angel* (1983-1985) est un clin d'œil aux motards. «En arrivant aux USA, j'ai eu envie de m'inspirer littéralement du nom donné aux *bikers* américains pour dessiner

cushion with press studs that would make people think of bikers' jackets." The *Boréale* table, from 1994, consists of a stained sycamore top mounted on a copper disc. "As is often the case, this was an assemblage of a symbolic object, the disc/sky chart, and a Minimalist form, the tabletop," he says. The Ralph Pucci gallery, which Andrée Putman had chosen to represent her company Ecart International in the United States, regularly produced Naggar's creations from 1988 onwards. Among his many projects, he fitted out Yves Saint Laurent's offices in New York, as well as the Daniel restaurant and the Café Boulud between 1999 and 2000, and built and decorated a large villa in Westchester County in 1997. Naggar willingly acknowledges a heritage steeped in classical Antiquity and mythological references in his quest for harmony between the object and its environment. In his creations, he pays particular attention to the purity of lines and the quality of materials, whether they be traditional or borrowed from the most cutting-edge industry. He has a special talent for revisiting forms, dreaming up more unexpected ones and incorporating the most contemporary developments. The houses he decorates are refined down to the finest detail, elegant, understated. He readily switches between Neoclassical, modern and contemporary, playing with volumes, never neglecting comfort, and always injecting an almost impalpable softness.

This exceptional designer loves to draw us into his dreamlike world imbued with poetry and charm. As Putman has written, "[His] language is that of truth, expressed with the eloquence of a poet."

02

une chaise qui serait mobile, équipée de roulettes, affublée d'une paire d'ailes (autre allusion historique à certains sièges néoclassiques) et dont le coussin d'assise noir pressionné ferait penser au blouson des motards. » La table *Boréale* de 1994 est faite de l'assemblage d'un disque de cuivre avec un plateau en sycomore teinté. « Comme souvent, il s'agit là de l'assemblage d'un objet symbolique, le disque/carte du ciel, et d'une forme minimale, le plan de la table », confie-t-il. Andrée Putman avait choisi comme représentant de sa société Ecart International aux États-Unis la galerie Ralph Pucci, qui édite régulièrement à partir de 1988 les créations de Patrick Elie Naggar. Parmi ses nombreux projets, il aménage les bureaux d'Yves Saint Laurent à New York, ainsi que le restaurant Daniel et le Café Boulud entre 1999 et 2000, et construit et décore une importante villa dans le Westchester County en 1997. Patrick Elie Naggar reconnaît volontiers un héritage nourri d'antiquité classique et de références mythologiques dans sa quête d'une harmonie entre le sujet et son environnement. Dans ses créations, il prête une attention particulière à la pureté de la ligne, à la qualité des matériaux, qu'ils soient traditionnels ou empruntés à l'industrie la plus avant-gardiste. Il a un talent particulier pour renouveler les formes, en imaginer des plus inattendues et y intégrer les recherches les plus contemporaines. Les maisons qu'il aménage sont raffinées dans leurs moindres détails, élégantes, sobres. Il passe volontiers du néoclassicisme au moderne et au contemporain, jouant avec les volumes, ne négligeant jamais le confort et insufflant toujours une douceur presque impalpable.

Ce designer hors du commun aime nous emmener dans son univers onirique, empreint de poésie et de charme. Comme l'a écrit Andrée Putman : « [Son] langage est celui de la vérité, exprimée avec l'éloquence d'un poète. »

### Patrick Elie Naggar

01. *Mercure* (*Mercury*) lamp and stool, 1984, lamp in cane with lacquered steel base, disc and wings in sanded methacrylate, low-intensity light bulb, stool in lacquered wood and steel, ARC International (USA).
02. *Borealis* coffee table, 1993, bronze-metalised disc and lacquer top formed into waves, Ralph Pucci International.
03. *Chariot* bed, 1984, aluminium, stainless steel, wood, straps and cushion, ARC International (USA).
04. *Cylindre* (*Cylinder*) table, 1984, polished stainless steel and varnished pulsed aluminium.

### Patrick Elie Naggar

01. Lampe et tabouret *Mercure*, 1984, lampe en canne et base en acier laqué, disque et ailes en méthacrylate poncé, ampoule de basse intensité, tabouret en bois et acier laqués, ARC International (USA).
02. Table basse *Boréalis*, 1993, disque métallisation bronze et plateau en laque sculptée en vagues, Ralph Pucci International.
03. Lit *Chariot*, 1984, aluminium, acier inox, bois, sangles et coussin, ARC International (USA).
04. Table *Cylindre*, 1984, acier inox poli, aluminium vibré verni.

03

04

05

### Patrick Elie Naggar
05. Apartment in New York, early 1980s.
06. *Screen*, 1984, paper covered with gold leaf, carbon fishing rods, horsehair, steel base and skateboard wheels, ARC International (USA).

### Patrick Elie Naggar
05. Appartement à New York, debut des années 1980.
06. Paravent *Screen*, 1984, Papier recouvert de feuilles d'or, cannes à pêche en carbone, crin de cheval, base acier et roulettes de skate-board, ARC International (USA).

243

06

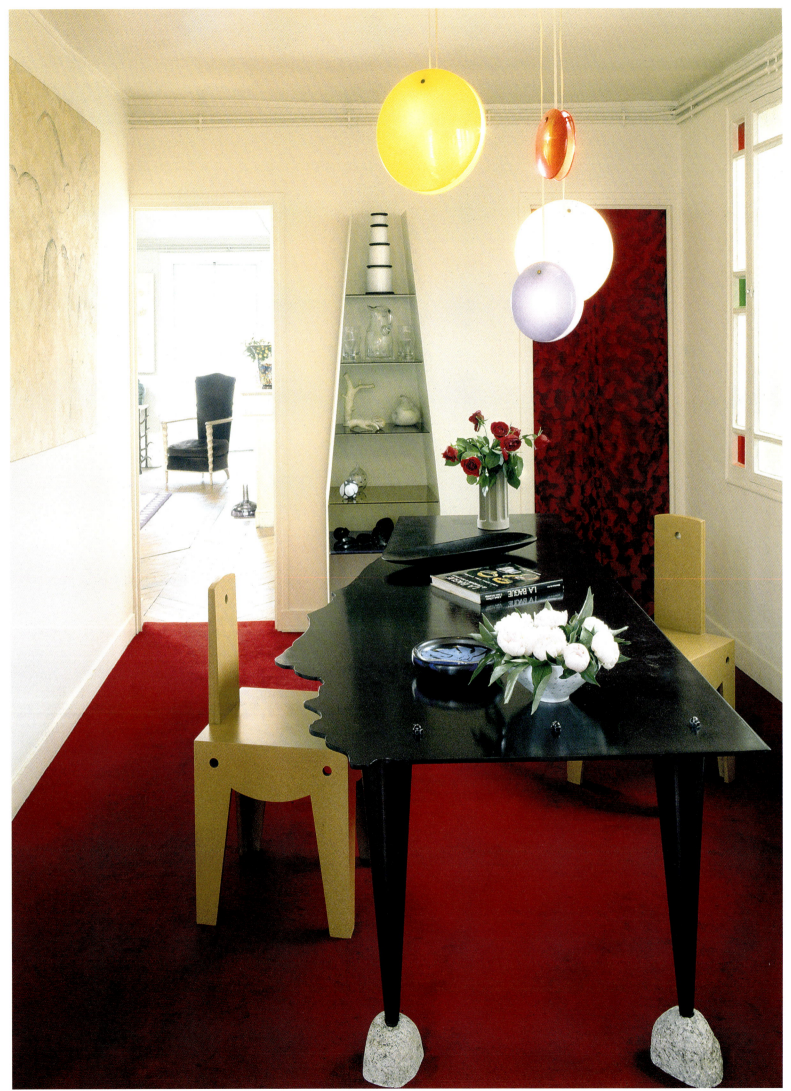

Pierre Staudenmeyer met Gérard Dalmon in 1981. Dalmon was an engineer, while Staudenmeyer had just come out of business school, but both were interested in psychoanalysis and art, and wanted to "create something together". As Staudenmeyer later said, "At the time when the idea for Néotù took seed, we were doing an advanced Master's in Psychoanalysis. We quickly realised that, as with contemporary art, furniture had the major characteristic of displaying the trace of the absent body. That gave us one more theoretical reason to be interested in it." In 1984 they opened a gallery on Paris's Rue de Verneuil, where they started out selling Italian furniture from the 1960s and 1970s. In the early 1980s they had met Martin Szekely, who had shown them designs for furniture, and notably the first sketches for the *Pi* chair, in which they had admired his deft hand skills and sharp lines. Indeed, it was on seeing Szekely's drawings that the phrase "C'est néo, néo tout" ("It's neo, neo everything"), which became the gallery's name, was first pronounced! Having made the decision to produce furniture, they approached him to offer to manufacture the *Pi* collection, which went on show in 1985. The *Pi* chair became a 1980s design icon. The same year, they organised an exhibition, "Onze lampes" ("Eleven Lamps"), with commissions given to Emmanuelle Colboc, Sylvain Dubuisson, Gérard Dalmon, Olivier Gagnère, Garouste & Bonetti, Kevin Gray, Philippe Nogen, Pucci de Rossi, Martin Szekely, Jérôme Thermopyles and Olivier Thomé. The gallery subsequently moved to Rue du Renard, until it closed down in 2001. From that move onwards the two partners organised several exhibitions per year, travelling around to discover new talent. In 1990 Néotù opened a gallery in New York, which Dalmon would ultimately direct on his own. The gallery's choices were guided by "a rejection of styles, a juxtaposition of the existing, in an inventory of talents and in a quest for coherence between the fragmented trends of design", Staudenmeyer would later say. Between 1984 and 2001, Néotù would produce almost 800 models, as limited editions or one-offs. Notable among the designers were François Bauchet, Christian Biecher, Ronan and Erwan Bouroullec, Matali Crasset, Sylvain Dubuisson, Dan Friedman, Garouste & Bonetti, Kristian Gavoille, Éric Jourdan, Jasper Morrison, Patrick Elie Naggar, Pucci de Rossi, Eric Schmitt, Borek Sipek and Martin Szekely. Several dozen other designers, whose works were not issued by Néotù, were also shown in the Paris and New York galleries: Ron Arad, Andrea Branzi, Fernando and Humberto Campana, Denis Colomb, Adrien Gardère, Zaha Hadid, Michael Graves, Shiro Kuramata, Christophe Pillet... to mention but a few.

Over the seventeen years of its existence, the gallery displayed not only furniture, but also lighting, carpets, ceramics, objets d'art and jewellery. Néotù was not interested in just one style but in all sorts of styles: minimalist, baroque, primitive, conceptual... The selected pieces do however share qualities of sensitivity, poetry, modernity and originality. Of course,

# Néotù

1984–2001

Pierre Staudenmeyer rencontre Gérard Dalmon en 1981. Ce dernier est ingénieur tandis que Pierre sort d'une école de commerce, mais tous deux s'intéressent à la psychanalyse, à l'art et ont envie « de créer quelque chose ensemble ». Comme l'a dit plus tard Pierre Staudenmeyer : « Nous faisions à l'époque où Néotù a germé un DEA de psychanalyse. Nous nous sommes vite aperçus, comme pour l'art contemporain, que le mobilier avait cette caractéristique importante de marquer la trace du corps absent. Ce qui faisait une raison théorique de plus pour nous y intéresser. »

En 1984, ils ouvrent une galerie rue de Verneuil à Paris, où ils commencent par vendre du mobilier italien des années 1960-1970. Ils avaient rencontré au début des années 1980 Martin Szekely, qui leur avait montré des dessins de meubles, et notamment les premières esquisses du siège *Pi*, dont ils avaient admiré la précision du geste et la finesse du trait. Ce serait d'ailleurs en découvrant le projet de Martin Szekely que la phrase « C'est néo, néo tout », qui deviendra le nom de la galerie, aurait été prononcée ! Ayant pris la décision de produire du mobilier, ils se tournent vers lui pour éditer la collection *Pi*, exposée en 1985. Le fauteuil *Pi* deviendra une icône du design des années 1980. La même année, ils organisent l'exposition « Onze lampes », commandes faites à Emmanuelle Colboc, Sylvain Dubuisson, Gérard Dalmon, Olivier Gagnère, Garouste & Bonetti, Kevin Gray, Philippe Nogen, Pucci de Rossi, Martin Szekely, Jérôme Thermopyles et Olivier Thomé. La galerie déménage par la suite rue du Renard, jusqu'à sa fermeture en 2001. Les deux associés organisent dès lors plusieurs expositions par an, voyagent pour découvrir de nouveaux talents. En 1990, Néotù ouvre une galerie à New York, que Gérard Dalmon finira par diriger totalement.

Les choix de la galerie sont orientés par « le refus des styles, la juxtaposition de l'existant, dans un inventaire de talents et dans la recherche d'une cohérence entre les tendances éclatées du design », dira plus tard Pierre Staudenmeyer. Néotù produit, entre 1984 et 2001, près de 800 modèles, en série limitée ou en pièces uniques. Parmi les designers, on peut citer notamment François Bauchet, Christian Biecher, Ronan et Erwan Bouroullec, Matali Crasset, Sylvain Dubuisson, Dan Friedman, Garouste & Bonetti, Kristian Gavoille, Éric Jourdan, Jasper Morrison, Patrick Elie Naggar, Pucci de Rossi, Eric Schmitt, Borek Sipek et Martin Szekely. Plusieurs dizaines d'autres designers sont exposés, mais non édités par Néotù, dans les galeries parisienne et new-yorkaise : Ron Arad, Andrea Branzi, Fernando et Humberto Campana, Denis Colomb, Adrien Gardère, Zaha Hadid, Michael Graves, Shiro Kuramata, Christophe Pillet... pour n'en citer que quelques-uns.

Au cours de sa quinzaine d'années d'existence, la galerie a exposé non seulement des meubles, mais également des luminaires et des tapis, de la céramique et des objets d'art, des bijoux. Néotù ne s'intéresse pas à un style mais à toutes sortes de styles : minimaliste, baroque, primitif, conceptuel... Les pièces choisies ont

design as viewed by Néotù belongs to the realms of artistic creation, far removed from mass-produced industrial design. The gallery's importance in the design world of the 1980s and 1990s, from discovering designers to producing their work and distributing it to a new public of design lovers and collectors, was considerable. Néotù made a major contribution to the development of design, enabling numerous designers to make themselves known and numerous creations to come into being.

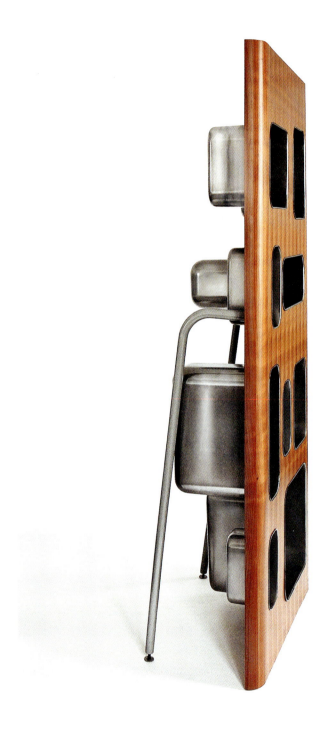

**Néotù**
01. Élisabeth Delacarte's apartment.
02. Adrien Gardère, *Inoxydables* (*Stainless*), stainless steel, wood and metal, Néotù.
03. Éric Jourdan, *Carte Blanche*, 1995, VIA.

**Néotù**
01. Appartement d'Élisabeth Delacarte.
02. Adrien Gardère, *Inoxydables*, 1997, inox, bois et métal, Néotù.
03. Éric Jourdan, *Carte Blanche*, 1995, VIA.

02

cependant en commun sensibilité, poésie, modernité, originalité. Bien sûr, le design vu par Néotù est un design apparenté à la création artistique, loin du design industriel produit en quantité. L'importance de la galerie dans le domaine du design des années 1980-1990, de la découverte de créateurs à la production de leurs œuvres et à leur diffusion auprès d'un nouveau public d'amateurs et de collectionneurs, est considérable. Néotù a considérablement contribué au développement du design et a permis à nombre de designers de se faire connaître et à nombre de créations d'exister.

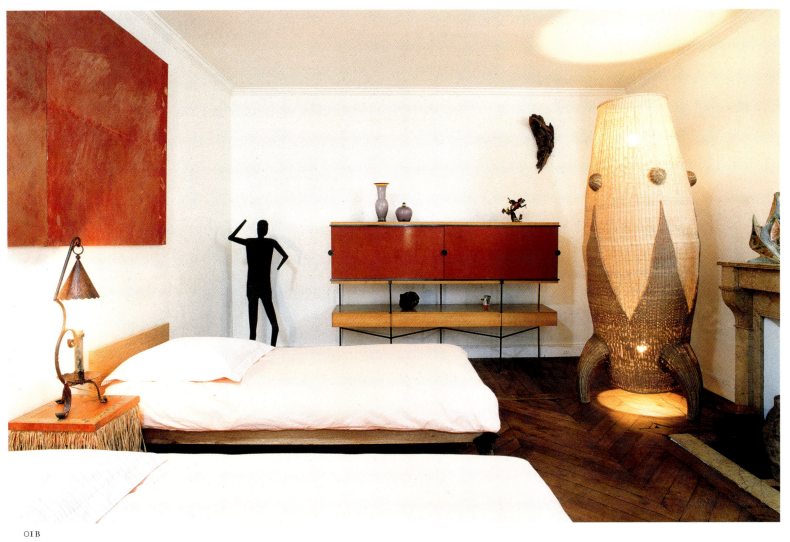
01 B

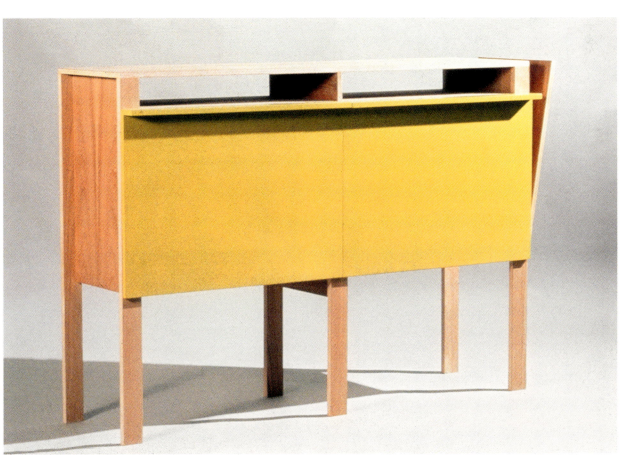
03

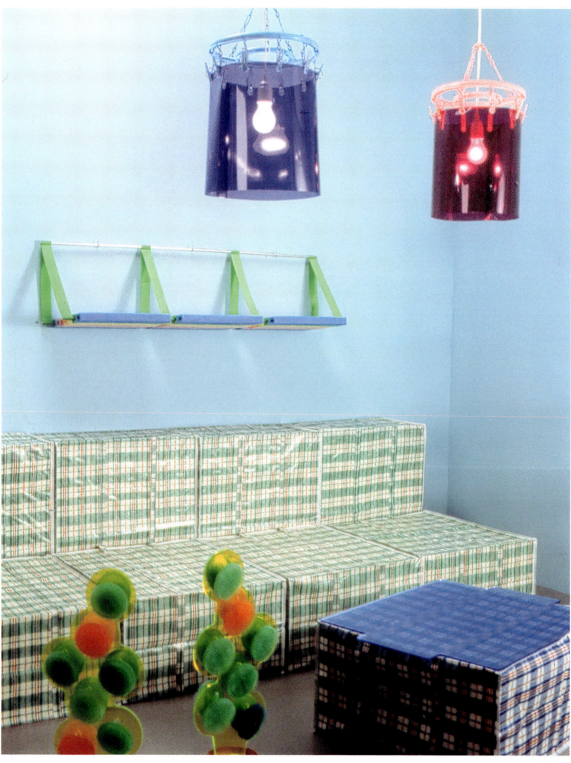

**Néotù**
04. Matali Crasset, *Digestion* set, 2000, polyethylene bags, coloured plastics and resins, Andra.
05. The Néotù gallery.

**Néotù**
04. Matali Crasset, ensemble *Digestion*, 2000, sacs en polyéthylène, plastiques et résines colorés, Andra.
05. Galerie Néotù.

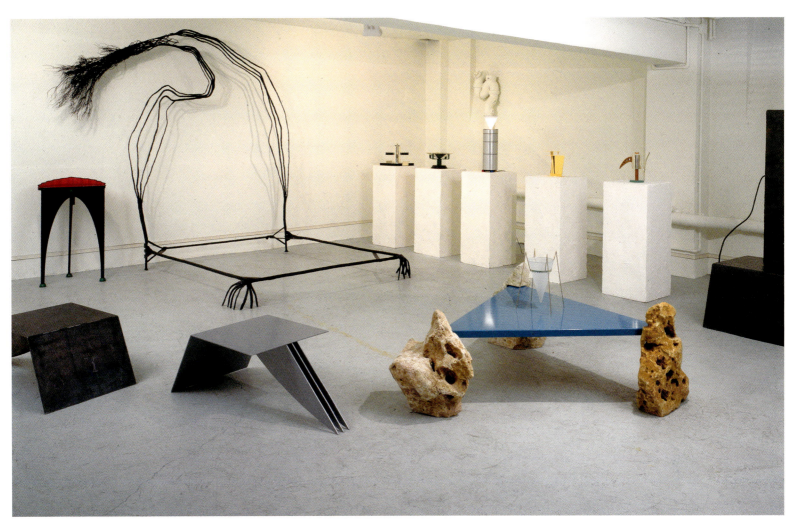

05A

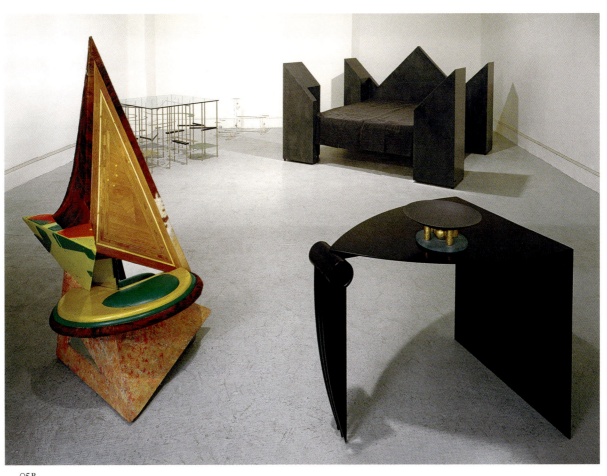

05B

# Marc Newson

Né en 1963

Marc Newson was born in Sydney, Australia, and after travelling the world extensively with his family, he entered the Sydney College of the Arts, where he specialised in sculpture and jewellery, while also exploring furniture design. He obtained his diploma there in 1984. A scholarship he secured from the Crafts Council of Australia enabled him to exhibit at the Roslyn Oxley9 Gallery in Sydney in 1986. The show included his *Lockheed Lounge*, the prototype for which was called *LC1*, a piece that became one of the world's most expensive items of contemporary furniture. Inspired by the chaise longue on which Madame Récamier is reclining in the famous painting by David, "[its] shape was sculpted out of a piece of foam, the exact same way you'd create a surfboard." The foam was later replaced by fibreglass covered with pieces of metal alloy secured by rivets. He reworked this piece in 1988, finding the previous version too sculptural and Postmodern, this time using sheet aluminium. It was in 1987 that he moved to Tokyo and created, in the same Postmodern spirit, *Pod of Drawers*, a cabinet derived from a chiffonnier designed by André Groult in 1925, for which Newson used his technique of riveted sheet aluminium; it was produced as a limited edition. On the subject of the *Embryo Chair*, produced in 1988, which became a milestone of his style, Newson explains, "So many qualities of that chair laid down the DNA for much of what I was to do after that. It's probably one of the most recognisable things that I've done, and one of the first really well-resolved pieces, aesthetically and technically." Manufactured by Cappellini and Idée, the chair is made of injection-moulded polyurethane foam over a metal frame, covered in wetsuit neoprene. Its three legs, curved lines and futuristic form make it a striking piece of furniture, the likes of which had not been seen before, and it met with ongoing success. With the *Wood Chair*, Newson steam-bent strips of wood as far as they would go, into a sort of alpha shape, and demonstrated his curiosity for exploring materials—even traditional ones. In the same year, 1988, he carried out his first interior design project for a friend in Sydney, the Andoni clothing boutique, a Minimalist space with a concrete floor and white walls. The wall lamps are in the shape of portholes, and an *Embryo* chair features prominently.

The *Orgone Lounge*, designed the following year, is a chaise longue in the form of an hourglass, made of shiny fibreglass and standing on three conical feet. Produced by Cappellini, it owes its name to Wilhelm Reich's theory of orgone energy. Its reclining, voluptuous, curvaceous appearance confirmed the highly distinctive style that Newson had adopted. The president of the Idée furniture manufacturing firm, with which he was working at the time, entrusted him with the fit-out of the POD Bar in Tokyo in the same year. "I had this idea of creating a really cool, funky, futuristic space. I'd always liked the idea of the POD as a small spaceship splitting off from the mothership to go on expeditions." This is indeed the effect that is obtained as you enter this place, which resembles an aircraft cabin,

Marc Newson naît à Sydney en Australie et, après avoir beaucoup voyagé avec sa famille de par le monde, il entre au Sydney College of the Arts, où il se spécialise en sculpture et joaillerie, tout en s'intéressant au design de mobilier. Il en sort diplômé en 1984. L'obtention d'une bourse du Craft Council of Australia lui permet d'exposer à la galerie Roslyn Oxley9 à Sydney en 1986. Il y montre son *Lockheed Lounge*, dont le prototype est appelé *LC1*, qui deviendra l'un des meubles contemporains les plus chers au monde. Inspirée par la méridienne sur laquelle repose Mme Récamier dans la célèbre peinture de David, «[s]a forme fut sculptée dans un morceau de mousse, de la même façon qu'on ferait une planche de surf». La mousse laisse place plus tard à de la fibre de verre, recouverte de morceaux d'alliage métallique tenus par des rivets. Il retravaille en 1988 cette pièce, qu'il trouve trop sculpturale et postmoderne, et utilise cette fois des feuilles d'aluminium.

C'est en 1987 qu'il s'installe à Tokyo et crée, dans le même esprit postmoderne, *Pod of Drawers*, cabinet dérivé du chiffonnier d'André Groult de 1925, pour lequel Newson utilise sa technique de feuilles d'aluminium rivetées et qu'il produit en édition limitée. Au sujet de l'*Embryo Chair*, produite en 1988 et devenue un marqueur de son style, Marc Newson explique: «Les qualités de cette chaise établirent l'ADN de mes futures créations. C'est probablement l'une des choses les plus reconnaissables que j'ai faites et l'une des premières pièces vraiment bien résolues, à la fois esthétiquement et techniquement.» Cette chaise, produite par Cappellini et Idée, est en mousse de polyuréthane injectée sur un cadre métallique et recouverte d'un tissu de combinaison en néoprène. Trois pieds, lignes arrondies, forme futuriste en font un meuble étonnant, jamais vu auparavant et dont le succès ne se démentira pas. Avec la *Wood Chair*, Newson courbe des lanières de bois au maximum de leur résistance en une sorte d'alpha et démontre sa curiosité d'exploration des matériaux, même traditionnels. En cette même année 1988, il réalise son premier projet de design d'intérieur pour un ami à Sydney, la boutique de vêtements Andoni, minimaliste avec son sol de béton et ses murs blancs. Les appliques sont en forme de hublots, une chaise *Embryo* y figure en bonne place.

L'*Orgone Lounge*, conçue l'année suivante, est une chaise longue en forme de sablier, réalisée en fibre de verre brillante, reposant sur trois pieds coniques. Éditée par Cappellini, elle doit son nom à la théorie de l'énergie de l'orgone de Wilhelm Reich. Son allure allongée, voluptueuse, tout en rondeurs, confirme le style si particulier désormais adopté par Marc Newson. Le président de la société éditrice de meubles Idée, avec laquelle il travaille à cette époque, lui confie l'aménagement du POD Bar à Tokyo la même année. «J'avais l'idée de créer un espace futuriste, cool et funky. J'avais toujours eu l'idée que le POD soit un petit vaisseau spatial se séparant du vaisseau-mère pour ses expéditions.» Le résultat est atteint alors qu'on pénètre dans ce lieu faisant penser à une cabine d'avion, tout en longueur,

long and narrow, with aluminium floor tiles and stools in the same metal, and windows and lighting shaped like portholes. The banquette is an adaptation of three *Embryo* chairs.
Newson left Tokyo for Paris in 1991 and set up his studio there. His "Wormhole" exhibition was held in Milan during the 1994 edition of the city's annual Furniture Fair, the Salone del Mobile. He showed several impressive pieces: *Event Horizon Table* (1992), *Orgone Chair* and *Orgone Stretch Lounge* (1993), manufactured by a company that specialises in renovating Aston Martins in aluminium with "Ferrari red" lacquer. They followed in the footsteps of the *Lockheed Lounge* and signalled Newson's quest to fashion aluminium into flowing forms: "Subconsciously, I think I started leaving holes and spaces because it seemed such a shame to cover up some very high-quality manufacturing and finishing." The *Alufelt Chair*, produced in 1993, in aluminium and various lacquers, seems to be moulded to the forms of the human body, and its pure, simple lines and reflections make it a veritable sculpture. For an installation at the Fondation Cartier in 1995, he created a dome made of a joyous, playful assemblage of the triangular seats *Bucky* covered in different-coloured fabrics, inspired by Buckminster Fuller's geodesic dome. The Coast Restaurant in London gave Newson a chance to "design every element of the space". In 1995 he was given carte blanche to fit out the interior, and he envisioned an enormous central spiral staircase encased by an impressive white tubular wall. The space is pale with a few touches of colour, airy, comfortable, and Newson also designed the furniture (tables and chairs produced by Magis), glassware (by Goto), tableware, cutlery and accessories, *Gemini* salt and pepper mills (by Alessi) and ashtray (by Blend). In 1997, the year when he moved to London and set up his company Marc Newson Limited, he designed the *Dish Doctor* for Magis, a clever dish rack in bright colours that proved very popular. Among his many projects, the following year he fitted out his first aeroplane, a Dassault Falcon 900B. Newson designed the carpet, lighting, tables and accessories for its understated, elegant interior in tones of green, black and silver, the seats being convertible as beds. In 1999, the Danish company Biomega invited him to conceive a lightweight, functional bicycle. Newson opted for a completely new method that uses thermo-formed aluminium, giving the bike a look of the avant-garde.

Newson loves to innovate in a wide range of fields, and from the 2000s has also taken an interest in fashion and luxury, as well as in boats and pens, cameras and jewellery, household appliances and watches, champagne bottles and cars. He is excited by new materials and technologies. A highly gifted designer, he knows how to stamp his own style onto all his creations, through his choice of clean, flowing forms, colours, gloss, carefully studied volumes, curves and voids. "I want to do my job ambitiously, aiming first and foremost to explore things that haven't been done before, and trying to be original [...]. My challenge is to identify a problem and its reality, then invent the product that will solve it." It is no accident that *Time* magazine designated him one of the world's 100 most influential people, and that the most prestigious contemporary art galleries exhibit his work.

sol en tuiles d'aluminium et tabourets dans le même métal, ouvertures et éclairage en forme de hublots. La banquette est une adaptation de trois chaises *Embryo*.
Marc Newson quitte Tokyo pour Paris en 1991, où il établit son studio. Son exposition « Wormhole » se tient à Milan au moment du Salon du meuble de 1994. Il y montre quelques pièces remarquables : l'*Event Horizon Table* (1992), l'*Orgone Chair* et l'*Orgone Stretch Lounge* (1993), fabriqués par une société spécialisée dans la rénovation d'Aston Martin en aluminium et laque « rouge Ferrari ». Elles sont dans la lignée du *Lockheed Lounge* et marquent la volonté de Newson de travailler de façon fluide l'aluminium : « Inconsciemment, je pense avoir commencé à laisser des vides parce que cela me semblait dommage de cacher partiellement une fabrication d'une telle qualité. » L'*Alufelt Chair*, éditée en 1993, en aluminium et diverses laques, est un siège qui semble épouser le corps et dont les lignes pures et simples et les reflets en font une véritable sculpture. Pour une installation à la Fondation Cartier en 1995, il crée un dôme fait de l'assemblage de sièges *Bucky*, triangulaires recouverts de tissus de toutes les couleurs, inspiré du dôme géodésique de Buckminster Fuller.
Le Coast Restaurant situé à Londres permet à Newson de « se donner à fond en matière de design ». En 1995, il a carte blanche pour aménager ce lieu, où il imagine un immense escalier central en spirale enrobé par un impressionnant mur tubulaire blanc. L'espace est clair, avec quelques touches de couleurs, aéré, confortable, Newson ayant également créé les meubles (tables et chaises éditées par Magis), la verrerie (par Goto), la vaisselle, les couverts et les accessoires, moulins à poivre et sel *Gemini* (par Alessi) et cendrier (par Blend). En 1997, l'année où il s'installe à Londres et crée la société Marc Newson Limited, il dessine le *Dish Doctor* pour Magis, un astucieux égouttoir à vaisselle aux couleurs vives qui rencontre un grand succès. Parmi ses nombreux projets, il aménage l'année suivante son premier avion, un Dassault Falcon 900B. Newson dessine moquette, éclairage, tables et accessoires du jet, à l'intérieur sobre et élégant, dans des tons vert, noir et argent, les fauteuils pouvant être convertis en lits. En 1999, la société danoise Biomega lui demande d'imaginer une bicyclette, légère et fonctionnelle. Marc Newson opte pour une toute nouvelle méthode qui utilise l'aluminium thermoformé, donnant une allure avant-gardiste à ce cycle.

Marc Newson aime innover dans les domaines les plus variés, et s'intéresse aussi à la mode et au luxe dans les années 2000, ainsi qu'aux bateaux et aux stylos, aux appareils photo et aux bijoux, à l'électroménager et aux montres, aux bouteilles de champagne et aux voitures. Les nouveaux matériaux et les nouvelles technologies le passionnent. Ce designer surdoué sait imprimer son propre style à toutes ses créations par ses choix de formes fluides et nettes, couleurs, brillances, par l'étude des volumes, des arrondis et des vides. « Je veux faire mon job d'une manière ambitieuse, avec comme aspiration essentielle d'explorer ce qui n'a pas encore été fait, en essayant d'être original [...]. Mon challenge est d'identifier un problème et sa réalité, puis d'inventer le produit qui va apporter la solution. » Ce n'est pas un hasard s'il est désigné par le magazine *Time* comme l'une des cent personnalités les plus influentes au monde et si les plus grandes galeries d'art contemporain l'exposent.

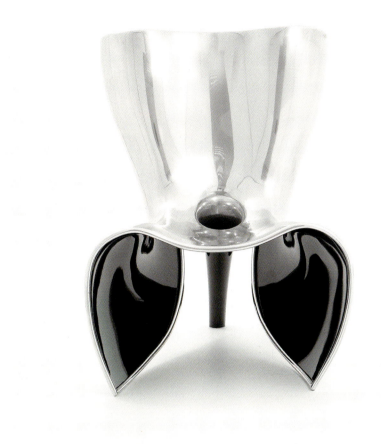

**Marc Newson**
01. The Coast Restaurant, London, 1995.
02. *Alufelt* chair, 1993, aluminium and lacquer, Marc Newson Edition.
03. *Embryo* chairs, 1988, aluminium, metal, polyurethane, foam and steel.

**Marc Newson**
01. Le Coast Restaurant, Londres, 1995.
02. Chaise *Alufelt*, 1993, aluminium et laque, Marc Newson Edition.
03. Chaise *Embryo*, 1988, aluminium, métal, polyuréthane, mousse et acier.

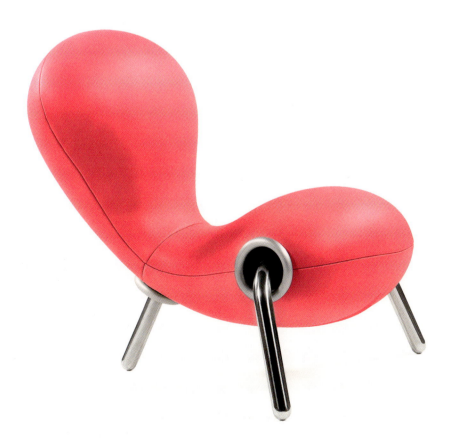

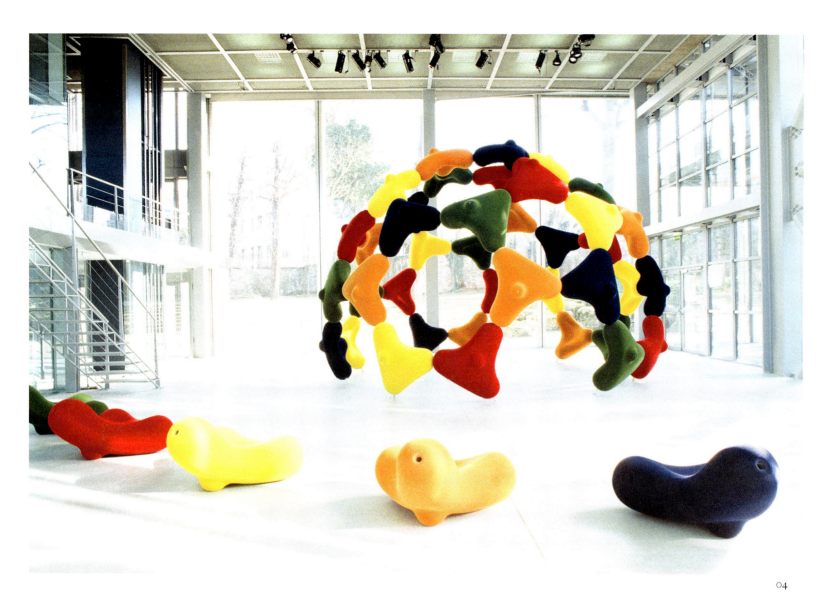

04

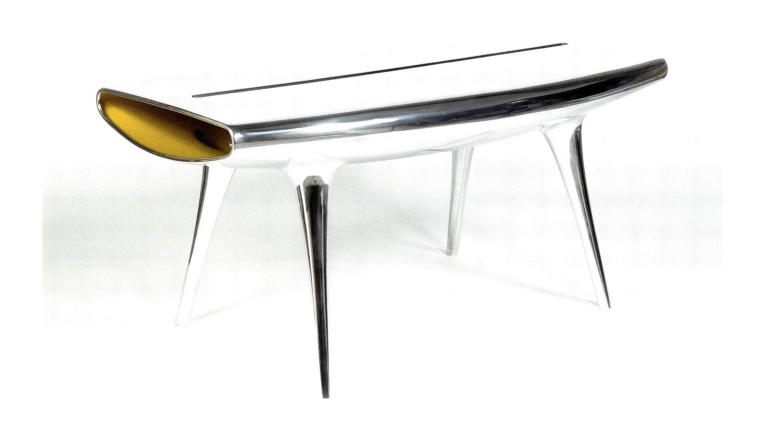

05

**Marc Newson**
04 Installation of *Bucky* chairs for the Fondation Cartier, 1995, polyurethane, foam and steel.
05 *Event Horizon* table, 1992, aluminium and lacquer.
06 *Orgone* chair, 1993, aluminium and lacquer.
07 POD Bar, Japan, 1989.

**Marc Newson**
04 Installation de chaises *Bucky* pour la Fondation Cartier, 1995, polyuréthane, mousse et acier.
05 Table *Event Horizon*, 1992, aluminium et laque.
06 Chaise *Orgone*, 1993, aluminium et laque.
07 POD Bar, Japon, 1989.

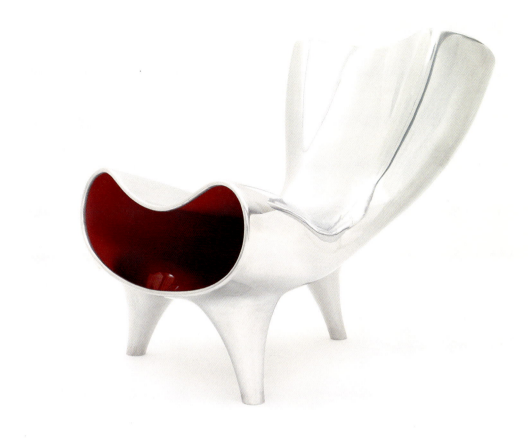

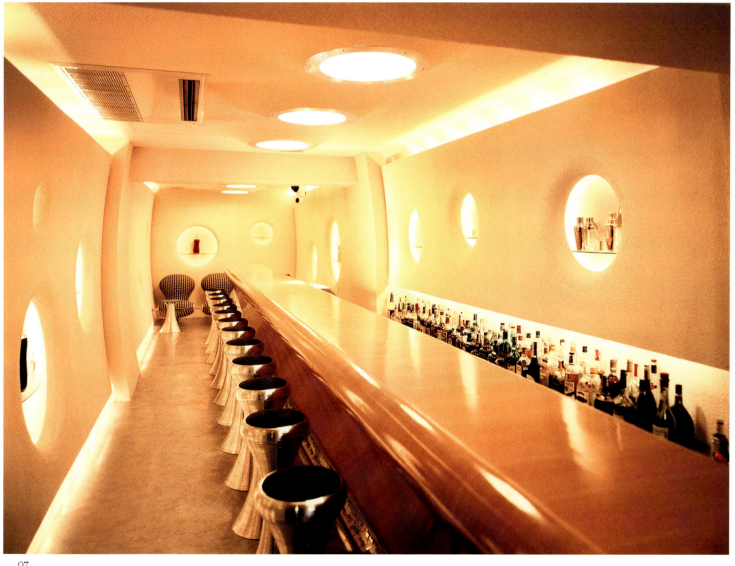

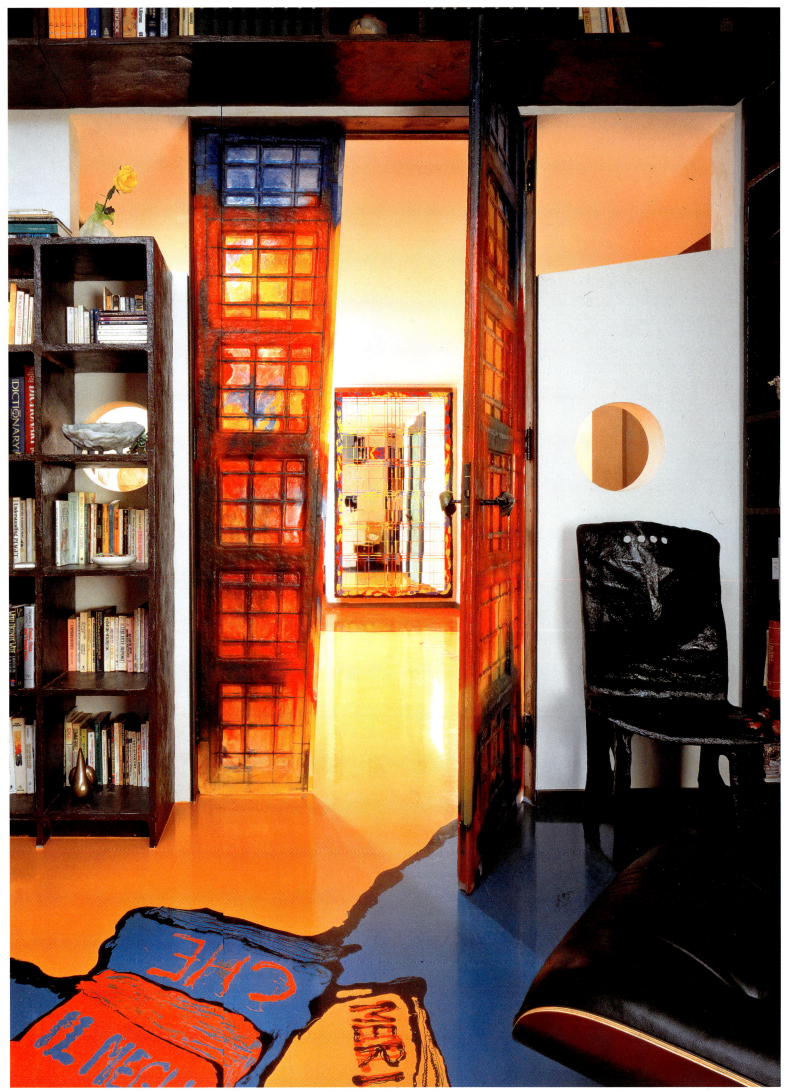

A native of La Spezia, Gaetano Pesce attended classes at Venice's industrial design institute and studied architecture at the city's Iuav University, with Carlo Scarpa notable among his teachers. He graduated in 1963. He opened an office in Padua and for a while was a member of Gruppo N, a collective involved in programmed, kinetic, serial art. He also associated with the Radical Design movement that was emerging at the time in Italy.
"I find objects interesting when they convey a message," he says, and his creations address issues ranging from the status of women to religion or the preservation of the planet. This is particularly noticeable in his *UP5 (Donna)* set of chairs, presented at the Salone del Mobile in Milan in 1969 and produced by B&B Italia. Their voluptuous forms are linked by a cord to a footrest that symbolises a prisoner's ball and chain—an allusion to the female condition. Very much in the style of Pop art, they are made of polyurethene foam and jersey fabric. Vacuum-shrunk and packed inside a PVC envelope, they self-inflate to their initial form once taken out of their packaging. Determined not to be confined to any specific style, in 1971 Pesce experimented with oversized proportions in his *Moloch* floor lamp, a simple articulated office lamp made into a giant object more than 3 metres tall, which would become a design icon. It was manufactured by the Bracciodiferro workshop, founded in 1971 with Cesare Cassina and Francesco Binfaré to create experimental design pieces.

For what turned out to be the historic exhibition "Italy: The New Domestic Landscape" at MoMA (The Museum of Modern Art), New York in 1972, Pesce dreamed up a subterranean space fitted out for twelve people to escape from unknown danger. In the same year he designed his *Golgotha* series, referring to the Shroud of Turin, with strange, ghostly-looking chairs made of fibreglass and fabric that had been soaked in polyester resin. Each piece is different from the others, depending on the artist's "hand", demonstrating Pesce's wish to distance himself from standard industrialisation. The same year, his *Carenza* (*Shortage*) bookcase used the same process, this time with expanded polyurethane projected randomly onto the mould.
The *Sansone* (*Samson*) table, designed in 1980, in moulded polychrome polyester resin, with its slanting legs and its mixture of tones, goes with the *Dalila* chairs, in rigid polyurethane foam and epoxy resin, which were produced by Cassina. Irregularity, imperfection and the use of innovative materials all highlight the originality of Pesce's approach, as opposed to standardised industrial production. It is interesting to note that the early 1980s brought together a considerable number of Italian and international designers around Ettore Sottsass and his Memphis group, of which Pesce was not a part. While his creations do have a colourful aspect that is in common with Memphis, they do not share its kitsch, playful side. Political messages, experimentation, new materials and art living

# Gaetano Pesce

Né en 1939

Gaetano Pesce, natif de La Spezia, suit les cours de l'Institut de dessin industriel de Venise et étudie l'architecture à l'université Iuav, avec notamment Carlo Scarpa comme professeur. Il sort diplômé en 1963. Il ouvre une agence à Padoue et fait partie un moment du Gruppo N, collectif qui s'intéresse à l'art programmé, cinétique et sériel. Il est également associé au mouvement du design radical, qui se développe alors en Italie. « Les objets m'intéressent quand ils sont porteurs de messages », dit-il, ses créations abordant aussi bien le statut de la femme, la préservation de la planète que la religion. On le remarque particulièrement dans son ensemble de sièges *UP5* (*Donna*), présenté à la Foire de Milan en 1969 et édité par B&B Italia. Les formes voluptueuses sont reliées par un cordon à un repose-pieds symbolisant le boulet d'un prisonnier, allusion à la condition féminine. Ce siège très pop est constitué de mousse de polyuréthane et de jersey. Compressé sous vide et emballé dans une enveloppe en PVC, il se gonfle d'air et reprend sa forme initiale une fois sorti de son conditionnement. Ne voulant en aucun cas se trouver enfermer dans un style, Pesce fait l'expérience de proportions surdimensionnées avec le lampadaire *Moloch*, en 1971, simple lampe de bureau articulée dont il fait un objet gigantesque de plus de 3 mètres de haut, et qui deviendra une icône du design. Elle est éditée par l'atelier Bracciodiferro, fondé en 1971 avec Cesare Cassina et Francesco Binfaré afin de créer des pièces de design de façon expérimentale.

Pour l'exposition désormais historique « Italy : The New Domestic Landscape » du MoMA en 1972 à New York, Gaetano Pesce imagine un espace souterrain aménagé pour douze personnes afin d'échapper à un danger inconnu. Il conçoit la même année sa série *Golgotha*, faisant référence au saint suaire de Turin, des sièges à l'apparence étrange et fantomatique, réalisés en fibre de verre et tissu plongé dans un bain de résine polyester. Chaque pièce est différente de l'autre, dépendante de la « main » de l'artisan, et démontre la volonté de Pesce de s'éloigner de l'industrialisation standard. La même année, sa bibliothèque *Carenza* utilise le même procédé, cette fois avec du polyuréthane en expansion, projeté de manière aléatoire sur le moule.
La table *Sansone*, conçue en 1980, en résine de polyester polychrome moulée par coulée, avec ses pieds penchés et son mélange de teintes, est associée aux chaises *Dalila*, en mousse de polyuréthane rigide et résine époxy, dont l'éditeur est Cassina. Irrégularité, imperfection, emploi de matériaux innovants soulignent l'originalité de la démarche de Pesce, qui s'oppose à une production industrielle et standardisée. Il est intéressant de noter que ce début des années 1980 rassemble de nombreux créateurs italiens et internationaux autour d'Ettore Sottsass et de son groupe Memphis, dont Pesce ne fait pas partie. Si ses créations ont pour point commun la couleur, elles ne partagent pas le côté kitsch et ludique de Memphis. Message politique, expérimentation, matériaux nouveaux, cohabitation entre art

alongside design were the characteristics that Gaetano Pesce was looking for, as he affirms: "[Design] should convey the artist's personal views, political, religious and existential, and remain connected with the history of art."

After spending several years in Paris, Pesce moved to New York in 1983. Inspired by the city, in 1980 he had already created a witty Postmodernist sofa, *Tramonto a New York* (*Sunset*), produced by Cassina, with skyscraper cushions in front of a backrest that represents a setting sun. As soon as he arrived, he conceived a series of seven seats for the Pratt Institute in hand-moulded polychrome urethane of varying density. The first is so soft that it cannot be sat on; only the last can bear a man's weight. Pesce loves this sort of experiment, which not only explores the material's different possibilities, but also poses questions of the form, function and nature of the piece of furniture. He then turned to felt, which he twisted and sculpted into a patinated sofa that looks like a strange animal, designed for Marc-André Hubin's apartment in 1985–1986. He followed this the year after with *I Feltri* (*Felts*), produced by Cassina, an armchair made of felt and thermosetting resin, the upper part of which adapts to the user's body. This piece too became a 1980s design icon. The *Felt Chest and Closet*, made of felt, wood, resin and paper, has the presence of a slightly menacing sculpture. Art? Design? He says, decisively, "I don't see any difference between art and design."

Pesce constantly continued creating and inventing, with such pieces as the *543 Broadway* chair, produced in 1992 by Bernini, in various colours of resin with a metal frame and sprung feet, which shifts according to the sitter's position and looks amusingly animal-like. Indeed, there is often an anthropomorphic side to Pesce's designs. The seat of the *Crosby Chair*, created in 1998 in polyurethane resin, reproduces the profile of a head, while the backrest suggests two eyes and a mouth. The *Salvatore Lamp* in coloured resin, put into production by Open Sky in 1999, is an allusion to a crucifix, while the *Tchador* (*Chador*) lamp from the following year, also in resin, with its tapering legs symbolising knives, again addresses themes of religion and the subjugation of women.

His multidisciplinary talent drew him towards interior design with, for example, Marc-André Hubin's aforementioned apartment, where Pesce played with strong colours and space, and likewise in Ruth Shuman's extravagant residence in New York in 1994. The same applies to the interiors he designed in that year for the TBWA\Chiat\Day advertising agency in New York. Of his architectural work, undoubtedly the most famous is the Organic Building in Osaka which, with enormous plant pots punctuating its façade, was one of the first vertical gardens ever created. Also worth mentioning is the spectacular Mourmans gallery in Knokke-le-Zoute, Belgium, from 1994. The Bahia House was built in Brazil in 1998 on pilotis and covered with resin roof tiles that look like multicoloured scales, Pesce also having used rubber, glass and cement for this holiday home.

With his constant exploration of techniques, materials and new forms, his love of colour, his originality, his sincerity, his irony, and the deliberate imperfection of his creations which endows them with great humanity, Pesce has become one of the most prominent figures in design, renowned the world over.

---

et design sont en effet les caractéristiques des recherches de Gaetano Pesce, qui affirme : « [Le design] doit transmettre les vues personnelles de l'artiste, politiques, religieuses et existentielles, et rester connecté avec l'histoire de l'art. »

Après plusieurs années passées à Paris, Pesce s'installe à New York en 1983. Inspiré par cette ville, il avait déjà créé en 1980 un amusant canapé postmoderniste, *Tramonto a New York*, édité par Cassina, avec des coussins-gratte-ciel s'appuyant sur un dossier représentant un coucher de soleil. Il imagine dès son arrivée une série de neuf sièges pour le Pratt Institute en uréthane polychrome moulé à la main et d'intensités diverses. Le premier est si souple qu'on ne peut s'asseoir dessus, seul le dernier peut supporter le poids d'un homme. Pesce aime ce type d'expérimentation, qui non seulement explore les différentes possibilités du matériau, mais pose la question de la forme, de la fonction et de la nature du meuble. Il se tourne ensuite vers le feutre, qu'il tord et sculpte en un canapé patiné à l'allure d'étrange animal, conçu pour l'appartement de Marc-André Hubin en 1985-1986, et *I Feltri* l'année suivante, édité par Cassina, fauteuil en feutre et résine thermodurcissable, dont la partie supérieure s'adapte au corps de l'utilisateur, devenu également une icône des années 1980. Le cabinet *Felt Chest and Closet* en feutre, bois, résine et papier, s'élève comme une sculpture un peu menaçante. Art ? Design ? Il tranche : « Je ne vois pas de différence entre l'art et le design. »

Gaetano Pesce ne cesse de créer et d'inventer, telles ces chaises *543 Broadway*, éditées en 1992 par Bernini, en résine, aux tons tous différents, structure métallique et pieds sur ressort, qui bougent selon la position prise, à la drôle d'allure d'animal. Il y a en effet souvent un côté anthropomorphe dans le design de Pesce. L'assise de la *Crosby Chair*, réalisée en 1998 en résine de polyuréthane, reproduit une tête de profil, alors que le dossier suggère deux yeux et une bouche. Si la lampe *Salvatore*, éditée par Open Sky en 1999, en résine de couleur, est une allusion à un crucifix, la lampe *Tchador*, l'année suivante, également en résine, avec ses pieds effilés qui symbolisent des couteaux, aborde à nouveau les thèmes de la religion et de l'asservissement de la femme.

Son talent pluridisciplinaire l'entraîne vers l'architecture d'intérieur avec par exemple l'appartement de Marc-André Hubin à Paris évoqué précédemment, pour lequel Pesce joue avec les couleurs fortes et l'espace, tout comme avec l'extravagante résidence de Ruth Shuman à New York en 1994. Il en est de même pour l'aménagement de l'agence de publicité TBWA\Chiat\Day à New York la même année. Parmi ses réalisations architecturales, citons cet immeuble, sans doute le plus célèbre, l'Organic Building à Osaka qui, avec ses énormes pots de verdure ponctuant la façade, compte parmi les premiers jardins verticaux jamais réalisés, et la conception de la spectaculaire galerie Mourmans à Knokke-le-Zoute en 1994. La Bahia House est construite au Brésil en 1998 sur pilotis et recouverte de tuiles telles des écailles multicolores en résine, Gaetano Pesce ayant utilisé pour cette maison de vacances aussi bien le caoutchouc que le verre et le ciment.

Avec sa recherche constante de techniques, de matériaux, de formes nouvelles, son amour de la couleur, son originalité, son authenticité, son ironie, l'imperfection revendiquée de ses réalisations, qui leur confère une grande humanité, Gaetano Pesce est devenu une figure du design incontournable et mondialement reconnue.

**Gaetano Pesce**
01. Ruth Shuman's apartment on Park Avenue, New York, 1991.

**Gaetano Pesce**
01. Appartement de Ruth Shuman, Park Avenue, New York, 1991.

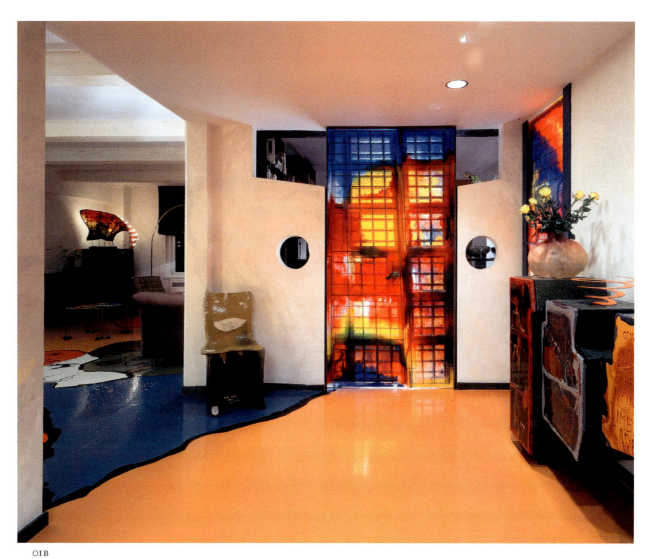

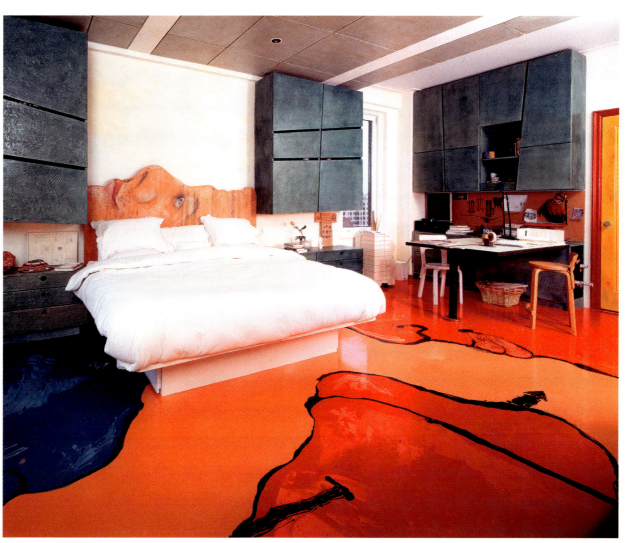

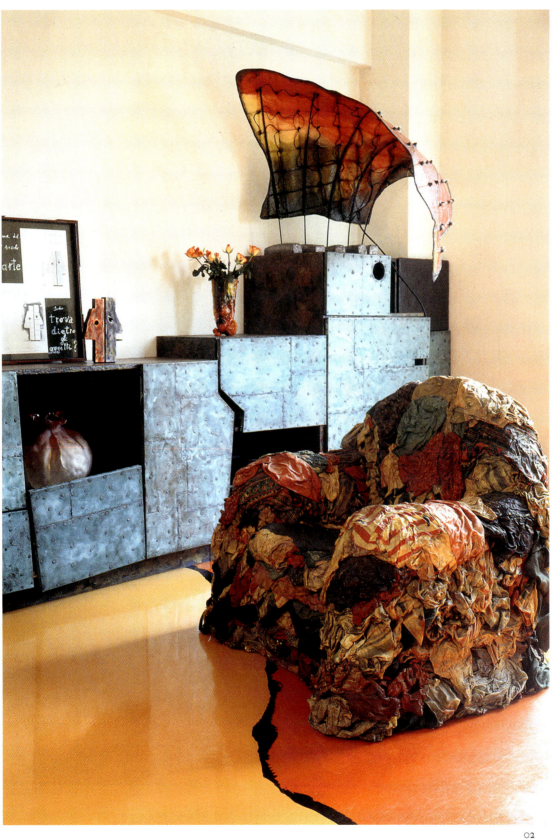

**Gaetano Pesce**
02. Ruth Schuman's apartment on Park Avenue, New York, 1991.
03. House in Bahia, Brazil, 1998.

**Gaetano Pesce**
02. Appartement de Ruth Schuman, Park Avenue, New York, 1991.
03. Maison à Bahia, Brésil, 1998.

03A

03B

03C

04

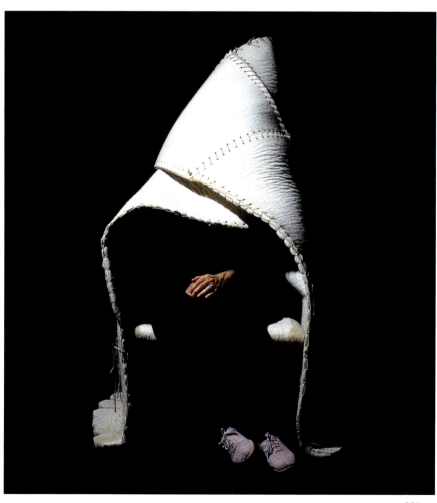

05A

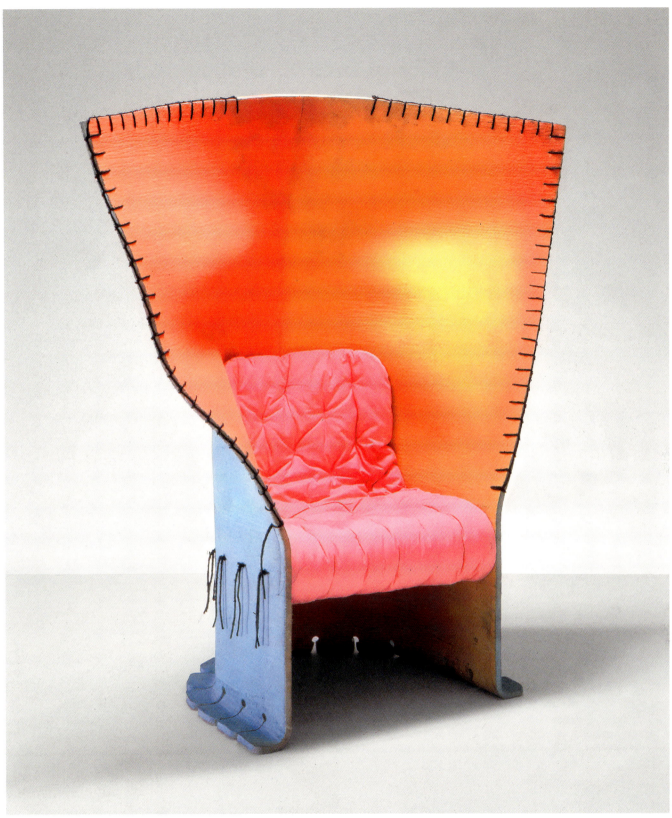

05B

### Gaetano Pesce

04. *Tramonto a New York* (*New York Sunset*) sofa, 1980, lacquered metal and textile, Cassina.
05. *I Feltri* (*Felts*) armchair, 1986, wool felt soaked in polyester resin, Cassina.

### Gaetano Pesce

04. Canapé *Tramonto a New York*, 1980, métal laqué et textile, Cassina.
05. Fauteuil *I Feltri*, 1986, feutre de laine imprégné de résine polyester, Cassina.

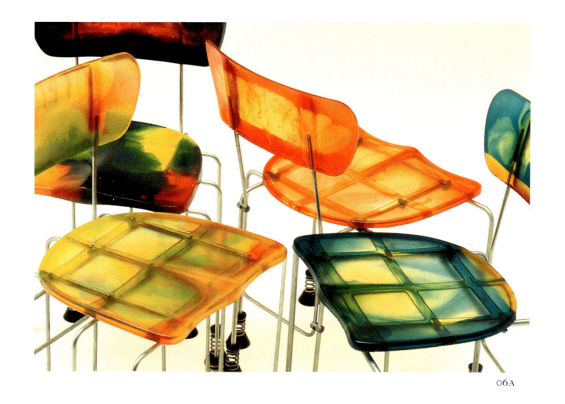

06A

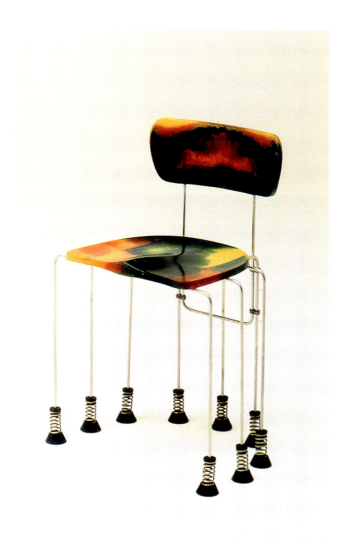

06B

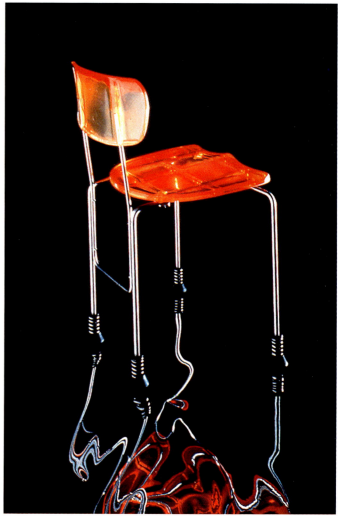

06C

**Gaetano Pesce**
06. *543 Broadway* chairs, 1992, stainless steel and resin, Bernini.
07. *Pratt* chair, 1983, hand-moulded polychrome urethane of varying density.

**Gaetano Pesce**
06. Chaises *543 Broadway*, 1992, acier inoxydable et résine, Bernini.
07. Chaise *Pratt*, 1983, uréthane polychrome de différentes intensités, moulé à la main.

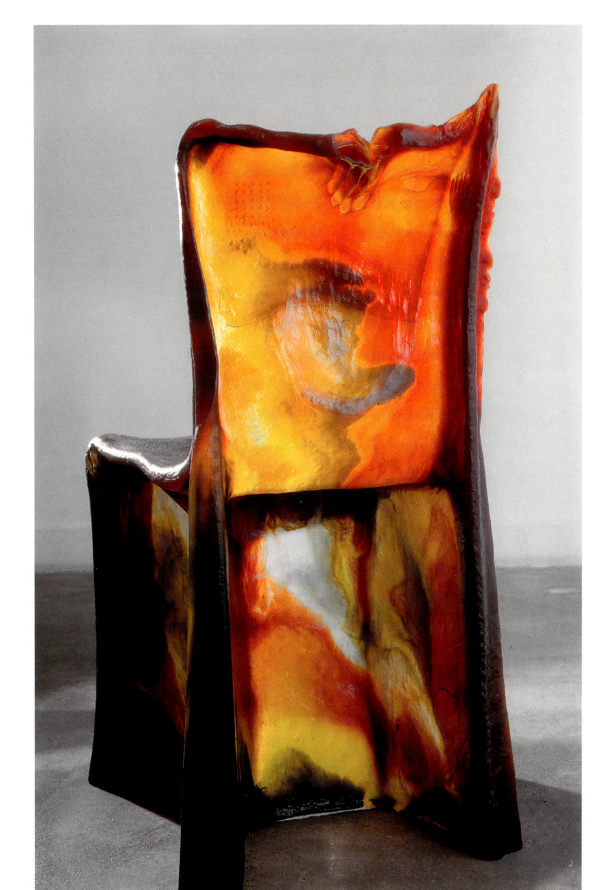

07

# Andrée Putman

1925–2013

Born to a family of culture-loving bankers, Andrée Putman studied piano and then composition, and was awarded the first prize for harmony at the Paris Conservatoire. Realising that she was not prepared to sacrifice everything for music, she became an errand girl for *Femina* magazine, on advice from her grandmother, who was president of the Femina literary prize. She then collaborated with the journals *Elle* and *L'Œil*—watching, discovering, learning! Towards the end of the 1950s she married the collector, publisher and art critic Jacques Putman. The pair socialised with a number of artists including Pierre Alechinsky, Bram Van Velde, Alberto Giacometti and Niki de Saint Phalle.

In 1958, Andrée Putman was taken on by the retailer Prisunic as a stylist for homewares, spending her time "making beautiful things for nothing". With her husband's help, she also initiated the sale there of low-priced limited-edition lithographic prints by big names in contemporary art. In 1968 she worked for the Mafia press and marketing agency, and then in 1971, with Didier Grumbach, she set up Créateurs et Industriels, a business developing fashion and ready-to-wear, which discovered designers such as Thierry Mugler, Claude Montana, Issey Miyake and Jean-Charles de Castelbajac. And it was Andrée Putman who fitted out the company's premises, in a former SNCF railway depot in Paris, as a sort of concept store.

In 1978, at the age of 53, she founded Ecart International, to reissue pieces of furniture and objects from the 1930s designed by Jean-Michel Frank and Adolphe Chanaux, Pierre Chareau, René Herbst, Eileen Gray, Robert Mallet-Stevens, Antoni Gaudí... It proved a success, and soon Putman was being called upon for all sorts of interior projects. In that same year, 1978, the decoration of her Paris loft, in a former printworks, laid the foundations of what would become her style: large white spaces with the original metal beams left visible, a subtle play of light and a skilful eclecticism of furniture and objects. Contacted by the owners of Studio 54 in New York for the total remodelling of the city's Morgans Hotel to a very limited budget, Putman created the world's first boutique hotel. Because they cost less than marble, she chose to alternate black and white tiles in the bathrooms, a theme she repeated on the floors and bedcovers. The scheme proved an instant success and launched her career as an interior designer. Notable among her many projects are the Saint James Club in Paris in 1987, the Le Lac hotel in Japan two years later, the Im Wassertum hotel in a former reservoir in Cologne in 1991, the interior refit of Concorde in 1993, private residences (including Jean-Paul Goude's house in 1992), and boutiques and commercial spaces (Thierry Mugler in 1978, Azzedine Alaïa in 1985, the headquarters and boutiques of Ebel between 1987 and 1989, the Carita beauty salon in 1988, Bally in Zurich in 1993). In 1990 she also fitted out the CAPC contemporary art museum in Bordeaux, in warehouses dating from 1924. In 1984 Putman conceived the interiors and furniture for the

Née dans une famille de banquiers épris de culture, Andrée Putman étudie le piano puis la composition, et obtient le premier prix d'harmonie du Conservatoire de Paris. Réalisant qu'elle n'est pas prête à tout sacrifier pour la musique, elle devient coursier pour le magazine *Femina*, sur les conseils de sa grand-mère, la présidente du prix littéraire Femina. Elle collabore ensuite avec les revues *Elle* et *L'Œil*, observe, découvre, apprend! À la fin des années 1950, elle épouse le collectionneur, éditeur et critique d'art Jacques Putman avec qui elle fréquente de nombreux artistes dont Pierre Alechinsky, Bram Van Velde, Alberto Giacometti ou Niki de Saint Phalle.

En 1958, Andrée Putman est engagée par Prisunic en tant que styliste dans l'univers de la maison où elle s'emploie « à faire de belles choses pour rien ». Avec l'aide de son mari, elle y propose également à la vente des lithographies à tirage limité et petits prix de grands noms de l'art contemporain. En 1968, elle travaille dans l'agence de presse et de création publicitaire Mafia, puis crée avec Didier Grumbach en 1971 Créateurs et Industriels, entreprise destinée à développer mode et prêt-à-porter, et qui découvrira des créateurs tels Thierry Mugler, Claude Montana, Issey Miyake ou Jean-Charles de Castelbajac. Et c'est Andrée Putman qui aménage l'espace occupé par cette société en une sorte de *concept store* dans un ancien entrepôt de la SNCF à Paris.

En 1978, alors qu'elle a 53 ans, elle fonde Ecart International, afin de rééditer des pièces de mobilier et objets des années 1930, créés par Jean-Michel Frank et Adolphe Chanaux, Pierre Chareau, René Herbst, Eileen Gray, Robert Mallet-Stevens, Antoni Gaudí... C'est une réussite, et bientôt on fait appel à Andrée Putman pour toutes sortes de projets d'aménagements. Déjà, cette même année 1978, la décoration de son loft parisien, une ancienne imprimerie, pose les prémices de ce qui fera son style : de grandes pièces blanches laissant voir les poutres métalliques d'origine, un jeu subtil de lumières et le savant éclectisme des meubles et objets. Contactée par les propriétaires du Studio 54 à New York pour la restructuration complète d'un hôtel, le Morgans, et disposant d'un budget très limité, Andrée Putman va créer le premier boutique-hôtel au monde. Parce qu'ils coûtaient moins cher que le marbre, Andrée Putman choisit d'alterner des carreaux de faïence noir et blanc dans les salles de bains, thème répété sur le sol et les jetés de lits. Le succès est immédiat et lance sa carrière d'architecte d'intérieur. Parmi ses nombreux projets, on peut citer le Saint James Club à Paris en 1987, l'hôtel Le Lac au Japon deux ans plus tard, l'hôtel Im Wassertum à Cologne dans un ancien réservoir à eau en 1991, le réaménagement intérieur du Concorde en 1993, des résidences privées (dont la maison de Jean-Paul Goude en 1992), des boutiques et espaces commerciaux (Thierry Mugler en 1978, Azzedine Alaïa en 1985, le siège social et les boutiques Ebel entre 1987 et 1989, l'institut Carita en 1988, Bally à Zurich en 1993). Elle aménage également en 1990 le CAPC à Bordeaux, dans des entrepôts datant de 1924.

office of the French Minister of Culture, then in 1989 that of the Minister of Finance. A few years later, shifting away from her preferred pale tones, she chose Klein blue for the headquarters of the television channel ARTE, in 1992, and devised a superb staircase with glass steps in a form inspired by a necklace for the Gildo Pastor Center in Monaco in 1996. Over the course of her career, she designed a number of elements of furniture and decoration, for example lamps for Baldinger in 1988, street furniture for JCDecaux in 1991, a table and storage cabinet for the mail-order company 3 Suisses the following year and chairs for Domeau & Pérès in 1999. In 1997 she created Studio Putman, specialising in interior and object design and scenography. It is certainly possible to speak of a Putman style, the sources of which are in the austere architecture of the Abbey of Fontenay, the family property where Putman spent many of her summers. "The play of light on stone, the incredible richness and diversity of the non-colours . . . From that, I retained a huge suspicion of ghastly excess and overkill." An economy of means and an indisputably chic bareness are Putman's hallmarks. Like no other, she knew how to be in keeping with her time while bearing in mind the lessons of the Art Deco past that she so loved: paying great attention to light and space while striving to retain the earlier structures of the places where she intervened; harmonies and gradients of white, beige and grey, with touches of black and sometimes blue. She created places that inspire a sense of wellbeing, that feel good to live in, from the sitting room to the bedroom and from the bathroom to the kitchen, where everything is understated, practical and comfortable. Her creations mix concrete and wood, steel and glass, luxurious and humble materials. Because everything in it is exact, fitting, precise and incomparably elegant, just as she was herself, the Putman style is timeless.

En 1984, Andrée Putman décore et dessine le mobilier du bureau du ministre de la Culture, puis celui du ministre des Finances en 1989. Quelques années plus tard, s'éloignant de ses couleurs claires favorites, elle privilégie le bleu Klein pour le siège d'Arte, en 1992, et conçoit un superbe escalier aux marches de verre, dont la forme s'inspire d'un collier, pour le Gildo Pastor Center à Monaco en 1996. Au cours de sa carrière, elle dessine un certain nombre d'éléments de mobilier et de décoration, par exemple des lampes pour Baldinger en 1988, du mobilier urbain pour JCDecaux en 1991, une table et un meuble de rangement pour les 3 Suisses l'année suivante, des sièges pour Domeau & Pérès en 1999. En 1997, Andrée Putman crée le studio Putman, spécialisé en architecture intérieure, design et scénographie.
On peut certes parler d'un style Putman, prenant ses sources dans l'architecture austère de l'abbaye de Fontenay, propriété familiale où Andrée Putman passait de nombreux étés.

« Les jeux de pierre et de lumière, l'incroyable richesse et diversité des non-couleurs… J'ai gardé de tout cela la plus grande méfiance à l'égard des affreux excès de surenchère. » Une économie de moyens et une sobriété d'un chic incontestable sont les signatures d'Andrée Putman, qui a su comme personne s'inscrire dans son époque tout en retenant les leçons de ce passé Art déco qu'elle aimait tant : une grande attention à la lumière et à l'espace, tout en s'efforçant de garder les structures antérieures des lieux où elle intervient, des harmonies et dégradés de blanc, de beige, de gris, avec des touches de noir et parfois de bleu. Elle a créé des lieux où l'on se sent bien, où il fait bon vivre, du salon à la chambre à coucher, de la salle de bains à la cuisine, où tout est sobre, pratique et confortable. Ses réalisations mêlent béton et bois, acier et verre, matériaux riches et pauvres.
Parce que tout est exact, juste, précis et d'une incomparable élégance, tout comme elle l'était, le style Putman est indémodable.

**Andrée Putman**
01. Gildo Pastor Center, Monaco, 1996.
02. Office of the Minister of Culture, Jack Lang, Paris, 1984.
03. Concorde cabin, Air France, 1993.

**Andrée Putman**
01. Gildo Pastor Center, Monaco, 1996.
02. Bureau du ministre de la Culture, Jack Lang, Paris, 1984.
03. Cabine du Concorde, Air France, 1993.

03

**Andrée Putman**
04. Bathroom in the Morgans Hotel, New York, 1984.
05. Bally store, Zurich, 1993.

**Andrée Putman**
04. Salle de bains de l'hôtel Morgans, New York, 1984.
05. Boutique Bally, Zurich, 1993.

**Andrée Putman**
06. Bathroom in the Le Lac hotel, Kawaguchiki-Cho, Japan, 1989.
07. Headquarters of Arte, Paris, 1992.
08. Ecart International showroom, Paris, 1992.

**Andrée Putman**
06. Salle de bains de l'hôtel Le Lac, Kawaguchiki-Cho, Japon, 1989.
07. Siège d'Arte, Paris, 1992.
08. Showroom Ecart International, Paris, 1992.

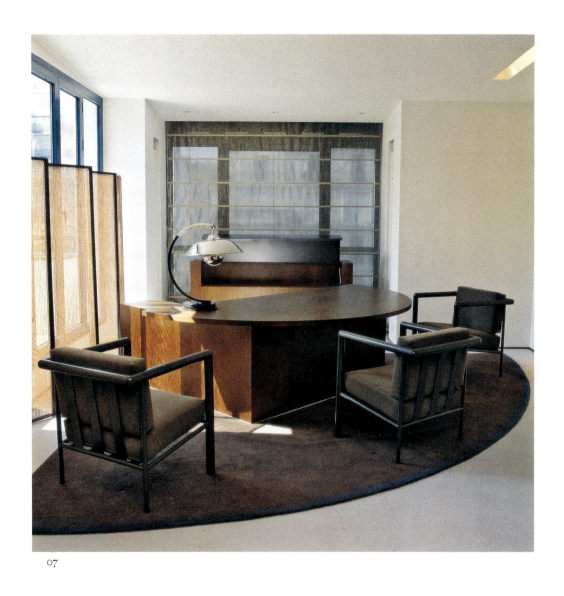

07

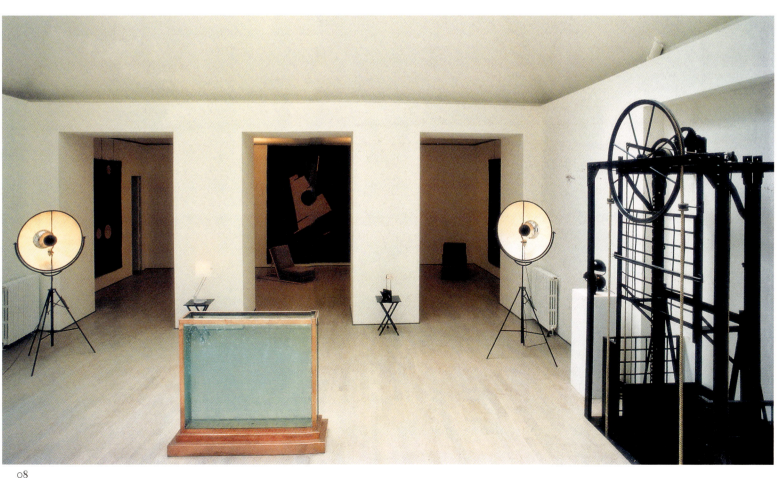

08

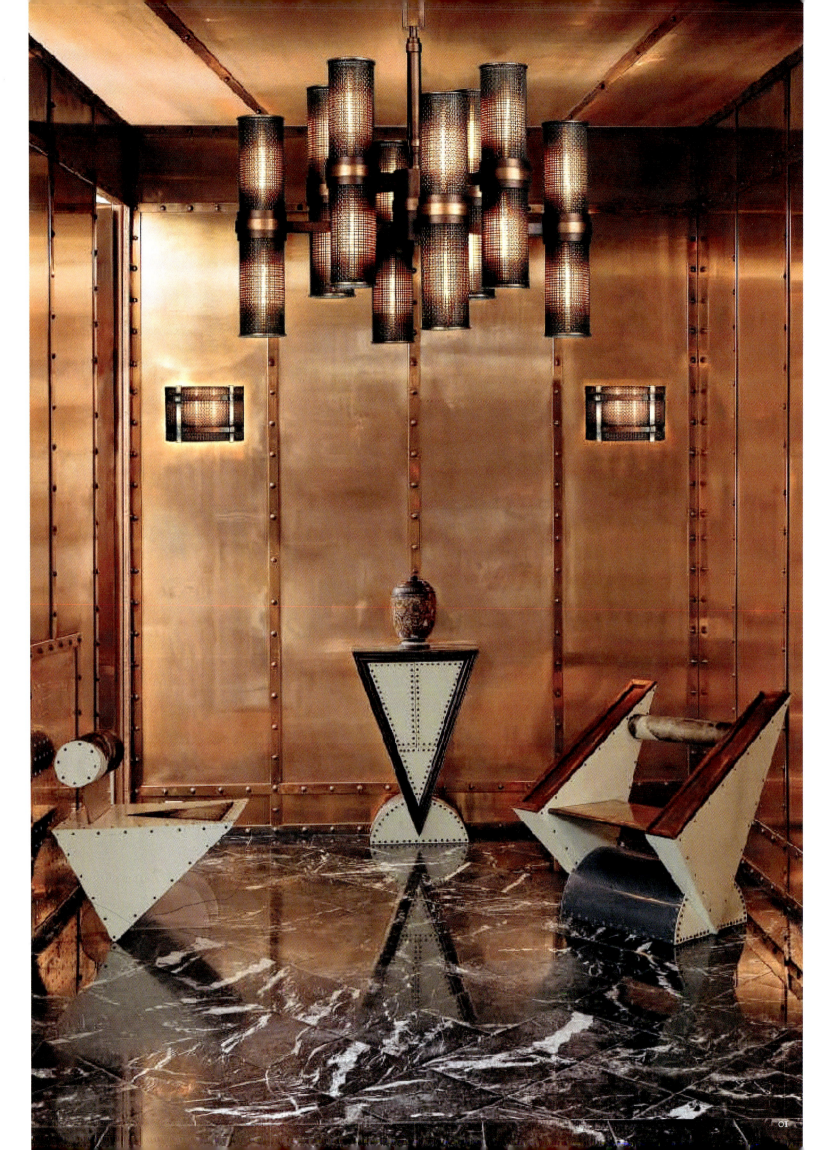

# Pucci de Rossi

1947–2013

Pucci de Rossi was without doubt the most exuberant, outrageous, baroque, playful designer of his time.
He was self-taught, his mentor being H.B. Walker, a sculptor from New York who had settled in Verona. "He taught me far more than any school ever could, he was a living encyclopaedia of knowledge." Pucci moved into an old house in Verona in 1971 and designed jewellery with a hippy feel. Penniless, he would acquire old furniture from antiques dealers and the Emmaus charity shops, which he would reuse to create something new. "What I loved was salvaging a piece of craftwork and giving a second life to all those pieces." This activity spawned curious thrones made out of fragments of other furniture. With boundless imagination he dreamed up tables and bookcases, all assemblages of found objects.

On arriving in Paris in 1977, he set himself up in the Bastille district, home to numerous artisans, cabinetmakers, welders, bronze workers and zinc workers who would help him out and supply him with scrap for his own creations. While the furniture he produced still reflected his limitless imagination, from that time it included some more structured pieces mixing wood, Plexiglas, faux marble, leather, metal, faux fur…

The *Venexiana* dressing table and the *Terza* armchair, from 1985, are good examples, with their extraordinarily original forms. It was the time of Memphis in Italy and of Creative Salvage in London: colours, unexpected motifs and surprising forms challenged the public.

Early in the 1980s, Pucci designed objects such as salt and pepper pots or teapots in silver with geometric forms, like precious sculptures. Bright-shining lamps employing shards of glass were inspired by what he described as follows: "In Paris, what changed for me was aggressiveness […]. It was all about creating repulsion." In 1986, he had slivers of glass emerging from toasters covered in marbled paper or faux leopardskin. Slightly earlier, in 1984, Pucci decided to return to relative simplicity, notably with his *Bertapel* and *Éclair* (*Lightning*) desks and his *Nave* (*Ship*) sofa, whose much more symmetrical forms are covered in faux marble and rivets. He continued in this vein for the following years, introducing curves into his designs, as well as galvanised steel with its light-reflectiveness. His exhibition at the Néotù gallery in 1989 unveiled a group of impressive, undulating, lead-covered pieces of furniture, such as the *Hommage à Dalí* (*Homage to Dalí*) semainier and the *Jumbo Armchair*, a sort of oversized club chair. In the early 1990s his forms continued to undulate and became organic, with *Le Lys dans la vallée* (*Lily in the Valley*) and the *Jambes I* (*Legs I*) console, in wood with nails. His *Remake* throne from 1993, however, made the stylistic progression less clear through its improbable arrangement of pieces of salvaged wood, similar to what he had done at the start of his career.

In 1986 the auctioneer Jean-Claude Binoche, one of Pucci's first collectors, commissioned him to design a dining room with a "Captain Nemo" atmosphere for his Paris townhouse. He dreamed up a galvanised steel ceiling, a studded copper

---

Pour parodier un célèbre slogan publicitaire, on pourrait s'exclamer : « Pucci, c'est fou ! » Pucci de Rossi est certainement le plus exubérant, le plus outrancier, le plus baroque, le plus joueur des créateurs de son époque.

Pucci de Rossi est un autodidacte, ayant eu comme mentor H.B. Walker, sculpteur new-yorkais établi à Vérone. « Il m'a appris beaucoup plus que toute école aurait pu le faire, c'était une encyclopédie vivante des savoirs. » Pucci s'installe dans une vieille maison à Vérone en 1971, dessine des bijoux tendance hippie. Sans argent, il achète de vieux meubles chez des brocanteurs et chez Emmaüs, qu'il réutilise pour en créer de nouveaux. « Ce qui me plaisait, c'était de récupérer un travail artisanal et de donner une deuxième vie à tous ces fragments. » Naissent de drôles de trônes, faits de morceaux de meubles. Il conçoit avec une imagination sans bornes tables et bibliothèques, toutes faites d'assemblages d'objets trouvés.

Arrivé à Paris en 1977, il s'installe dans le quartier de la Bastille, où vivent de nombreux artisans, ébénistes, bronziers, soudeurs, zingueurs qui vont l'aider et lui fournir des rebuts pour ses propres créations. Si les meubles qu'il réalise reflètent toujours une imagination sans bornes, on découvre désormais des pièces plus construites mêlant bois, Plexiglas, faux marbre, cuir, métal, fausse fourrure… La coiffeuse *Venexiana* ou le fauteuil *Terza*, en 1985, aux formes tellement insolites, en sont de bons exemples. C'est l'époque de Memphis en Italie, de Creative Salvage à Londres : couleurs, motifs inattendus et formes surprenantes interpellent le public.

En ce début des années 1980, Pucci de Rossi conçoit des objets, poivrier et salière ou théière en argent aux formes géométriques, comme de précieuses sculptures. Des lampes lumineuses pour lesquelles il emploie des débris de verre sont inspirées par ce qu'il décrit ainsi : « À Paris, ce qui change pour moi c'est l'agressivité […]. Il s'agissait de créer de la répulsion. » En 1986, il fait émerger des lamelles de verre de *toasters* recouverts de papier faux marbre ou de fausse fourrure léopard. Un peu plus tôt, en 1984, Pucci de Rossi se décide pour un retour à une relative simplicité, avec notamment ses bureaux *Bertapel* et *Éclair*, son canapé *Nave*, dont les formes beaucoup plus symétriques sont recouvertes de faux marbre et de clous. Il continue dans cette verve durant les années qui suivent, introduisant dans ses créations des courbes ainsi que de l'acier galvanisé et ses reflets de lumière. Son exposition à la galerie Néotù en 1989 dévoile un ensemble de meubles impressionnants, recouverts de plomb et qui ondulent, tel ce semainier, *Hommage à Dalí*, ou le *Jumbo Armchair*, sorte de fauteuil club surdimensionné. Au début des années 1990, les formes continuent à onduler et se font organiques, avec *Le Lys dans la vallée* ou la console *Jambes*, en bois et clous. Son trône *Remake* de 1993 brouille cependant les pistes par son invraisemblable agencement de morceaux de bois récupérés, comme il le faisait au début de sa carrière.

Le commissaire-priseur Jean-Claude Binoche, l'un de ses

table, huge gilded copper wall lamps, and neo-Louis XVI chairs where the customary bow is replaced by a little dinosaur! In 1989, Hubert Boukobza, the Parisian nightclub mogul, asked him to design the interiors of his house, for which he notably created an eye-popping bedroom featuring a bed canopy supported by two huge copper pylons. As well as fitting out his own house at Malakoff, in Paris's southern outskirts, in 1989, Pucci remodelled stylist Barbara Bui's boutique on the city's Rue de Grenelle in 1990. He conceived a bright, contemporary, very refined scheme that featured brass seats with red fabric upholstery, pale wood furniture and an enormous mirror. Everything seemed to undulate within the calming, peaceful décor.

In 1993 Pucci was commissioned by Jean-Claude Binoche to refurbish his Venetian palazzo in a "contemporary baroque" spirit. He designed, specifically for this project, an ensemble comprising among other things furniture made of wood and lead, chairs in gilded wood and velvet and large wall lamps in gilded copper, not to mention a spectacular canopy bed in wood and stucco, all of which perfectly responded to the client's brief!

Between 1994 and 1996, Pucci collaborated with the Cirva and created the *Inflatables* series—brightly coloured glass sculptures in the form of pots containing bizarre "flowers", which for Pucci were like women's legs and breasts. His imagination knew no limits; from then on, everything seemed to be a game. His *Hippocampe* (*Seahorse*) bookcase would delight a child, while his *Armoire IV* wardrobe in red-stained wood and aluminium is very elegant; both were produced in 1998. At the end of the 1990s Pucci revisited his earlier enthusiasms and paid homage to Giorgio De Chirico with his character-furniture, such as the *Mobile Metafisico* (*Metaphysical Furniture*) writing desk and the *Reine Thérèse* (*Queen Theresa*) armchair, which looms up like something out of a portrait painting.

A sculptor, designer and way-out character, Pucci de Rossi had a major impact on design in the 1980s and 1990s thanks to his unbridled imagination and originality, his talent earning him the unique place he so deserves in this period.

02

premiers collectionneurs, lui commande en 1986 une salle à manger à l'ambiance « capitaine Nemo » pour son hôtel parisien. Il imagine un plafond en acier galvanisé, une table en cuivre clouté, d'immenses appliques en cuivre doré, et des chaises néo-Louis XVI dont le nœud habituel est remplacé par un petit dinosaure! En 1989, Hubert Boukobza, roi des nuits parisiennes, lui demande d'aménager sa maison, pour laquelle il réalise notamment une incroyable chambre à coucher, avec un lit dont le baldaquin est soutenu par deux immenses pylônes de cuivre. En plus de l'aménagement de sa propre maison de Malakoff en 1989, Pucci de Rossi remodèle en 1990 la boutique de la styliste Barbara Bui, rue de Grenelle, à Paris. Il crée un décor clair et contemporain, très raffiné avec ses sièges en laiton recouverts de tissu rouge, ses meubles en bois pâle et un immense miroir. Tout y semble onduler dans un décor calme et apaisant.

En 1993, Pucci de Rossi est chargé par Jean-Claude Binoche d'aménager son palais vénitien dans un esprit « baroque contemporain ». Il dessine spécifiquement pour ce projet un ensemble comprenant entre autres un mobilier en bois et plomb, des sièges en bois doré et velours et de grandes appliques en cuivre doré, sans oublier un spectaculaire lit à baldaquin en bois et stuc, le tout répondant parfaitement à la demande du commanditaire!

Entre 1994 et 1996, Pucci collabore avec le Cirva et crée la série des *Inflatables*, sculptures de verre aux couleurs vives en forme de pots, réceptacles de drôles de fleurs, qui pour Pucci sont comme des jambes et des seins de femme. Son imagination ne connaît pas de limite, tout semble désormais un jeu. Sa bibliothèque *Hippocampe* ravirait un enfant, alors que son *Armoire IV* en bois teinté rouge et aluminium est d'une grande élégance; toutes deux sont réalisées en 1998. À la fin des années 1990, Pucci n'oublie pas ses admirations anciennes et rend hommage à Giorgio De Chirico avec ses meubles-personnages, tel l'écritoire *Mobile Metafisico* ou l'armoire *La Reine Thérèse*, qui se dresse comme un personnage sorti d'un tableau du peintre. Sculpteur, designer, personnage hors norme, Pucci de Rossi a fortement marqué le design des années 1980-1990 par son imagination et son originalité débridées, période où son talent a conquis la place unique qu'il méritait.

03

04

## Pucci de Rossi

01. *Binoche* armchairs and occasional table, 1984, various materials.
02. *Éclair* (*Lightning*) desk, 1984, painted wood.
03. *Venexiana* dressing table, 1985, various materials.
04. Venetian palazzo, 1993. Multi-arm sconce in gilt copper and chairs in gilded oak and velvet.
05. *Nave* (*Ship*) sofa, 1984, various materials.

## Pucci de Rossi

01. Fauteuils et guéridon *Binoche*, 1984, techniques mixtes.
02. Bureau *Éclair*, 1984, bois peint.
03. Coiffeuse *Venexiana*, 1985, techniques mixtes.
04. Palais vénitien, 1993. Chandelier en cuivre doré et sièges en chêne doré et velours.
05. Canapé *Nave*, 1984, techniques mixtes.

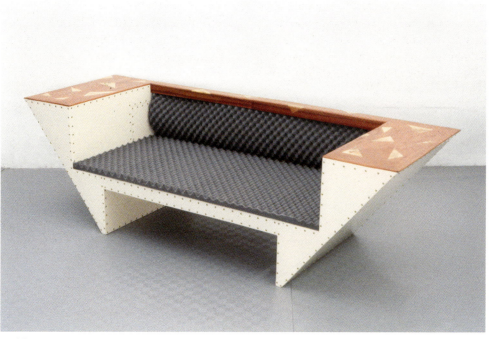

05

278

06A

06B

06C

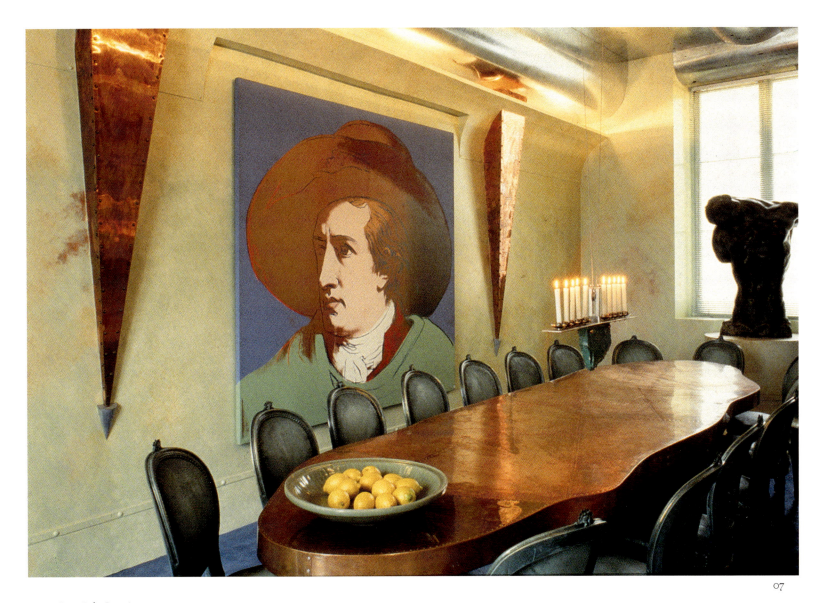

### Pucci de Rossi
06. Sculpture from the series *Inflatables*, 1999, blown glass.
07. Dining room in Jean-Claude Binoche's apartment, Paris, 1988. Ceiling in galvanised sheet steel, walls clad in patinated wood, fittings and wall lamps in copper, chandelier, painted Louis XVI chairs, copper table.
08. *Boukobza* bed, 1989, various materials, Hubert Boukobza collection, Paris.

### Pucci de Rossi
06. Sculpture de la série *Inflatables*, 1999, verre soufflé.
07. Salle à manger dans l'appartement de Jean-Claude Binoche, Paris, 1988. Plafond en tôle galvanisée, murs habillés de bois et patinés, aménagement et appliques murales en cuivre, chandeliers, chaises Louis XVI peintes, table en cuivre.
08. Lit *Boukobza*, 1989, techniques mixtes, collection Hubert Boukobza, Paris.

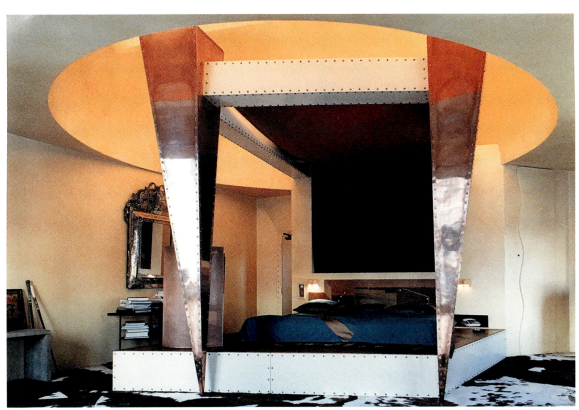

Music was Eric Schmitt's first love. Having arrived in Paris in the mid-1970s, he wrote experimental pop music, played percussion and guitar, loved biking, was a fashion photographer and mixed in artistic circles. His interest in decorative arts focused around the work of Pierre Chareau, Serge Roche, Jean-Michel Frank and Diego Giacometti, whose rigour and refinement he admired. In the La Plaine-Saint-Denis district where he set himself up, he collected discarded objects from scrap merchants, learned to weld and set about creating what he calls "fun, cobbled-together things". That was very much in the zeitgeist of the 1980s, when the Creative Salvage group in London was likewise producing furniture and objects from metal scrap and all sorts of found objects. He decided to go there to meet two of its members, Tom Dixon and André Dubreuil, and discuss their experiences.

Jeanne Gambert de Loche, the legendary owner of the Maison Jansen interior decoration firm, loved the Polaroid photos of his creations. She introduced him to the VIA, which organised his first exhibition in 1986. The show featured hybrid creations, a cross between sculpture and design, such as the *Flamme* (*Flame*) chair in forged stainless steel and blue velvet, and the *Fourmi* (*Ant*) chair in black metal, blue feather and red acrylic —playful, strange, novel. He was immediately spotted by the En Attendant les Barbares gallery, for which he created several pieces that were shown very soon afterwards, in a first exhibition in 1989. As of 1987, his newly emerging pieces included candlesticks that look like metal columns, often painted; the quirky *Nostradamus* floor lamp in steel and alcantara; and plenty of other items of furniture and objects with different baroque forms, typical of the new trend of turning against the industrial design that still prevailed at the time.

Schmitt's work also attracted the attention of Pierre Staudenmeyer, founder with Gérard Dalmon of the Néotù gallery. Produced for that gallery, the *Marie-Antoinette* range was released as a limited edition in wrought iron in 1988. The chair, with its ample forms that recall the broad-hipped shape of 18th-century French gowns but also suggest some sort of African throne, has become one of the emblematic designs from those years. For his first exhibition at Néotù in Paris in 1990, and at the New York gallery in 1991, Schmitt devised very simple pieces in wrought iron, over-ornamented with bronze motifs to "give them volume", such as the *Tambour* stand.

In an unexpected telephone call in 1989, Philippe Starck suggested he design a table to be produced by the XO brand that he had set up with Gérard Mialet—a brand that also worked with Bob Wilson and Shiro Kuramata, among others. But apart from this small industrial incursion, up until 1996 everything was manufactured in Schmitt's own workshops, by himself and his assistants, Pierre Basse (an artist blacksmith who had worked for Diego Giacometti) producing most of the prototypes. Schmitt also collaborated with Christian Liaigre, notably on a major project for the Hôtel Montalembert in Paris in 1990, for

# Eric Schmitt

Né en 1955

La musique fut son premier amour. Arrivé à Paris au milieu des années 1970, Eric Schmitt écrit de la musique expérimentale pop, joue des percussions et de la guitare, adore la moto, est photographe de mode, fréquente le milieu artistique. Son intérêt pour les arts décoratifs s'attache aux œuvres de Pierre Chareau, Serge Roche, Jean-Michel Frank, Diego Giacometti, dont il admire la rigueur et le raffinement. À La Plaine Saint-Denis, où il s'est installé, il récupère des objets abandonnés chez des ferrailleurs, apprend à souder, et se met à créer ce qu'il appelle des « choses bricolées et amusantes ». Ceci est bien dans l'air du temps de ces années 1980, où à Londres le groupe Creative Salvage conçoit également meubles et objets à partir d'épaves en métal et d'objets trouvés de toutes sortes. Il décide de s'y rendre pour rencontrer deux de ses membres, Tom Dixon et André Dubreuil, et échanger sur leurs expériences.

Jeanne Gambert de Loche, la légendaire propriétaire de la maison Jansen, aime les Polaroïds de ses créations. Elle l'introduit au VIA, qui lui organise sa première exposition en 1986. Sont montrées alors des créations hybrides, entre sculpture et design, telles la chaise *Flamme* en Inox forgé et velours bleu, et la chaise *Fourmi* en métal noir, plume bleue et acrylique rouge, ludiques, étranges, nouvelles. Il est immédiatement remarqué par la galerie En Attendant les Barbares, pour laquelle il crée quelques pièces, très vite montrées dans une première exposition en 1989. Dès 1987, on voit apparaître des chandeliers à l'aspect de colonnes en métal, souvent peint, le curieux lampadaire *Nostradamus* en acier et alcantara, et bien d'autres meubles et objets aux formes baroques, différentes, typiques de cette nouvelle tendance tournant le dos au design industriel qui prévaut encore à cette époque.

Le travail d'Eric Schmitt attire également l'attention de Pierre Staudenmeyer, créateur avec Gérard Dalmon de la galerie Néotù. Pour cette dernière, la ligne *Marie-Antoinette* fait l'objet d'une édition limitée en fer forgé en 1988. La chaise, avec ses formes généreuses qui font penser aux robes à paniers du XVIIIe siècle, mais aussi à quelque trône africain, est devenue l'une des créations emblématiques de ces années-là. Pour sa première exposition chez Néotù à Paris en 1990 et en 1991 dans la galerie new-yorkaise, Eric Schmitt imagine des pièces en fer forgé très simples, surdécorées de motifs de bronze, afin de leur « donner du volume », telle la sellette *Tambour*.

Un coup de téléphone inattendu de Philippe Starck en 1989 lui propose l'édition d'une table pour la marque XO, qu'il a créée avec Gérard Mialet, marque qui fait appel entre autres à Bob Wilson et Shiro Kuramata. Mais cette petite incursion industrielle mise à part, jusqu'en 1996, tout est fabriqué dans les ateliers d'Eric Schmitt par lui-même et ses assistants, Pierre Basse (ferronnier d'art ayant travaillé pour Diego Giacometti) réalisant la plupart du temps les prototypes.

Eric Schmitt collabore aussi avec Christian Liaigre, notamment sur l'important chantier de l'hôtel Montalembert à Paris en 1990, pour lequel il propose plusieurs créations, de la rampe d'escalier

which he provided various elements, from the stair rail to the fireplace, and from light fittings to door handles and footed ashtrays. He designed a large number of pieces in the early 1990s for the Daum glassmaking firm, such as the *Pâte de verre* coffee table in sycamore, oak and glass paste. In 1993 he was tasked with the interior design of a house in London for which he conceived all of the furniture, wood appearing more and more in his creations. As can be deduced from the way his designs developed, Schmitt shifted from a first phase where he was experimenting by immersing himself in ancient civilisations "to find a modernity", with sometimes primitive, rugged, direct forms, to a second, much more honed phase as of the mid-1990s. "At that point the things I was doing became more sparing, and what I was interested in was mystery—what will happen afterwards. The more I stripped things back, the more I liked what I saw, until I found myself with furniture that, although clearly not Minimalist, was coherent. The finesse and intelligence of a piece of furniture or an object are found not only in proportion, but also in the details."

With such masterly and refined creations in terms of both their design and the choice of materials and colours (such as in 1996 for the *Bois-Garnault* pouf, in red leather, stainless steel and bronze, or the *Osselet* chair in bronze and natural leather), Schmitt is a designer who never stops exploring and searching, but who always remains faithful to the aim of getting the final object just right.

### Eric Schmitt

1. Eric Schmitt in his studio, La Plaine Saint-Denis, 1990.
2. *Colonne* candleholder, 1988, patinated wrought iron and biscuit porcelain, En Attendant les Barbares.
3. *Colonne* candleholder (detail), 1988, patinated wrought iron and biscuit porcelain, En Attendant les Barbares.
4. Candlesticks, 1988, black and white-painted wrought iron, En Attendant les Barbares.
5. *Nostradamus* floor lamp, 1987, alcantara and wrought iron.

### Eric Schmitt

1. Eric Schmitt dans son atelier, La Plaine Saint-Denis, 1990.
2. Chandelier *Colonne*, 1988, fer forgé patiné et biscuit, En Attendant les Barbares.
3. Chandelier *Colonne* (détail), 1988, fer forgé patiné et biscuit, En Attendant les Barbares.
4. Bougeoirs, 1988, fer forgé noir et peint en blanc, En Attendant les Barbares.
5. Lampadaire *Nostradamus*, 1987, alcantara et fer forgé.

02

à la cheminée, des luminaires aux poignées de portes et aux cendriers sur pied. Il dessine de nombreuses pièces au début des années 1990 pour Daum, telle la table basse *Pâte de verre* en sycomore, chêne et pâte de verre. En 1993, il est chargé de la décoration intérieure d'une maison à Londres pour laquelle il imagine tout l'ameublement, le bois apparaissant de plus en plus dans ses créations.

Comme on peut le comprendre au vu de l'évolution de ses créations, Eric Schmitt passe d'une première phase où il expérimente en se plongeant dans les civilisations anciennes « pour trouver une modernité », avec ses formes parfois primitives, rudes, directes, à une seconde phase beaucoup plus épurée à partir du milieu des années 1990. « Mes gestes se font alors plus économiques, ce qui m'intéresse c'est le mystère, ce qui va se passer après. Plus j'enlevais des choses et plus ça me plaisait, pour arriver à un mobilier qui certes n'était pas minimaliste, mais cohérent. Le raffinement et l'intelligence d'un meuble ou d'un objet se nichent non seulement dans la proportion, mais aussi dans les détails. »
Avec ses créations maîtrisées et raffinées, tant dans leur dessin que dans le choix des matériaux utilisés et des couleurs (comme en 1996 le pouf *Bois-Garnault*, en cuir rouge, Inox et bronze, ou la chauffeuse *Osselet* en bronze et cuir naturel), Eric Schmitt est un designer qui ne cesse d'explorer et de chercher, mais qui reste toujours fidèle à la justesse de l'objet fini.

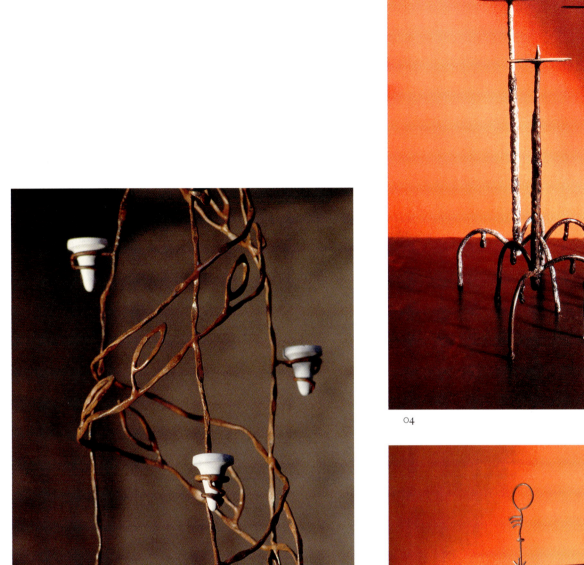

03

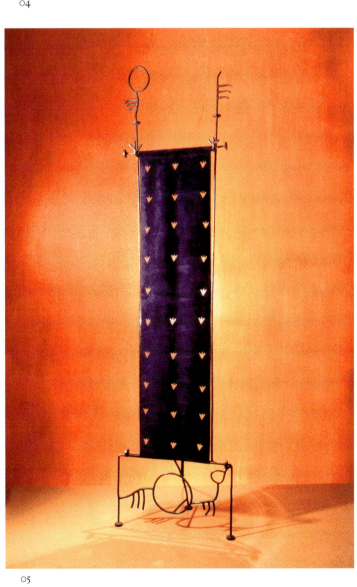

04

05

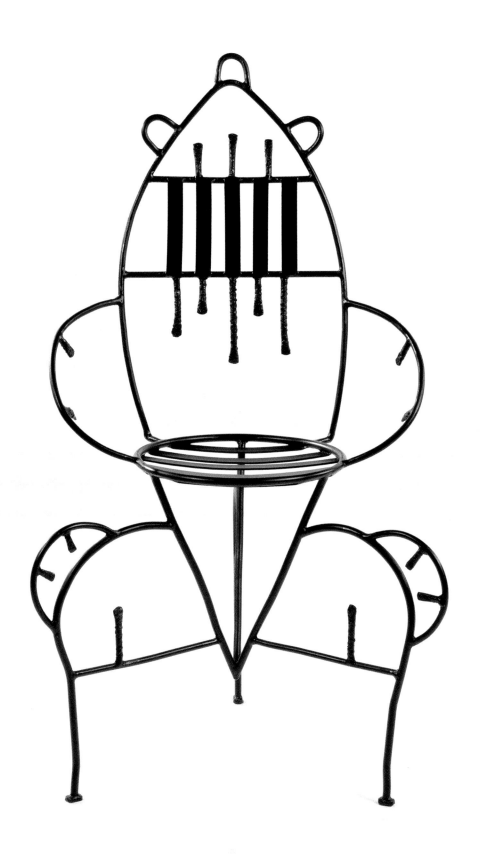

### Eric Schmitt

6. *Marie-Antoinette* chair, 1988, wrought iron, limited edition of 50, En Attendant les Barbares.
7. Chair, 1989, wood and wrought iron.
8. *Orthodox* chair, 1989, steel.
9. Slatted lamp, 1990, wrought iron, slate and paper.

### Eric Schmitt

6. Chaise *Marie-Antoinette*, 1988, fer forgé, édition limitée de 50 exemplaires.
7. Chaise, 1989, bois et fer forgé.
8. Chaise *Orthodox*, 1989, acier.
9. Lampe à barreaux, 1990, fer forgé, ardoise et papier.

08

07

09

286

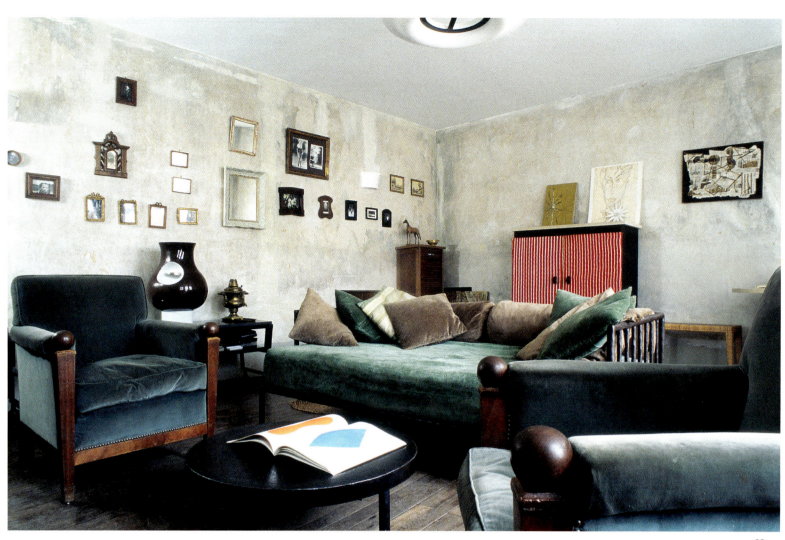

10

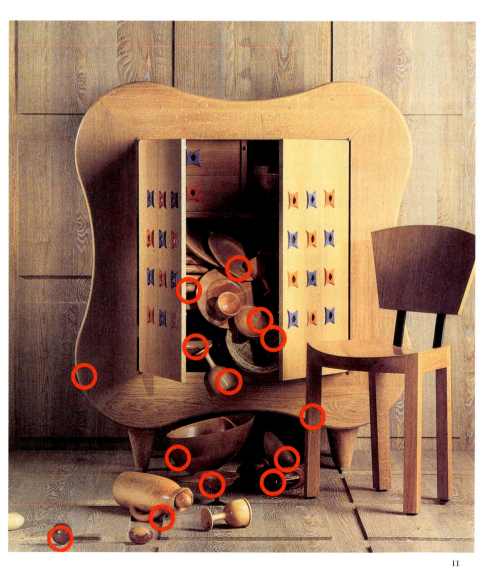

11

### Eric Schmitt

10. *Radassière* sofa, 1990.
11. Wardrobe for a Pedro Almodóvar film set, 1990, wood.
12. Eric Schmitt's apartment in Paris.

### Eric Schmitt

10. Canapé *Radassière*, 1990.
11. Armoire pour un décor de film de Pedro Almodóvar, 1990, bois.
12. Appartement d'Eric Schmitt, Paris.

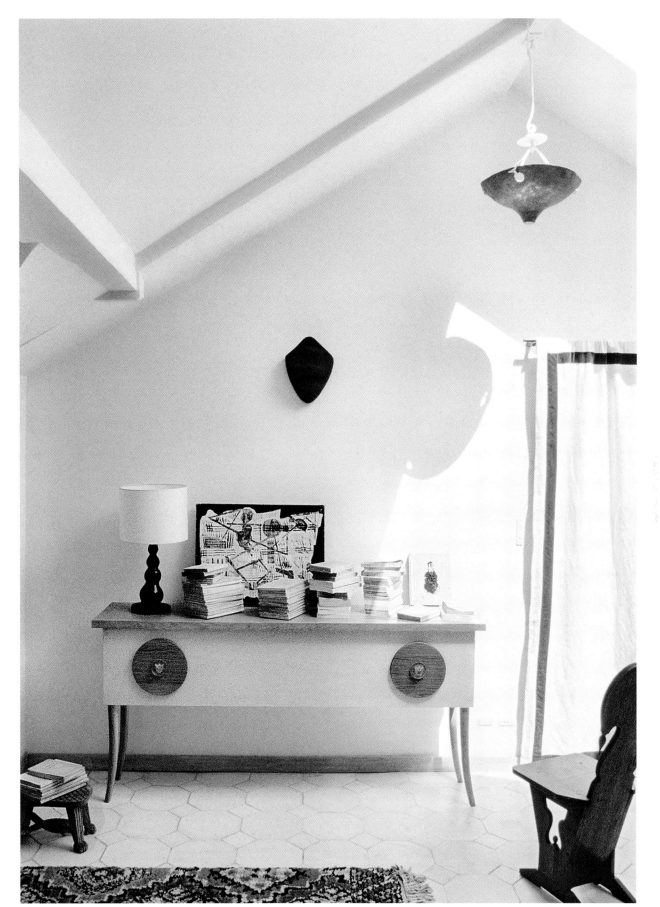

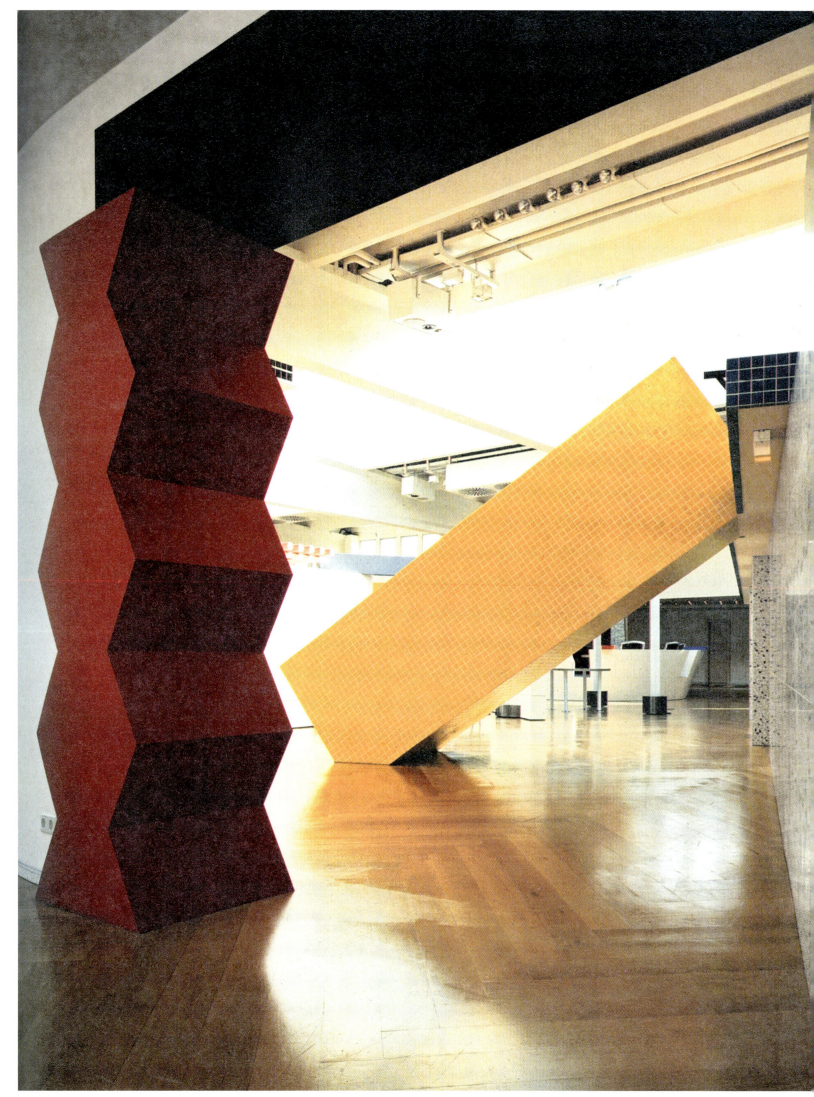

Born in Innsbruck, his father an Italian architect and his mother Austrian, Ettore Sottsass studied architecture at the polytechnic college in Turin, obtaining his diploma in 1939. He began his career after the war in the architectural practice of Giuseppe Pagano, collaborated with his father, then started his own practice in Milan in 1947. He was equally interested in interior design, sculpture, ceramics, furniture, jewellery and photography as he was in architecture. An admirer of Matisse, Picasso, Braque, Kandinsky and Klee, Sottsass painted until 1965. After a stay in New York in 1956, where he worked briefly for George Nelson, he returned to Milan and became artistic director of the Poltronova furniture company—a post he would retain until 1974. In 1957 he was engaged as a design consultant for Olivetti and designed *Elea 9003*, one of the company's first computers, which earned him the Golden Compass in 1959. Sottsass worked on interior design projects, travelled around Asia in 1961, and met the Beat Generation poets, including Allen Ginsberg. These adventures all provided inspiration, notably for his ceramic series, *Offerta a Shiva* (*Offering to Shiva*) in 1964 and *Ceramiche tantriche* (*Tantric Ceramics*) in 1968. He designed fibreglass furniture for Poltronova, the famous *Valentine* portable typewriter for Olivetti in 1969 and the *Summa 19* calculator the following year. His collaboration with Alessi began in the early 1970s with glass vases for Vistosi. Together with Andrea Branzi, he designed furniture and lamps for Croff Casa in 1977 after being invited by the company to explore the new possibilities of laminate. From 1972 onwards he was associated with the Anti-Design movement which, among other things, sought to denounce the excesses of consumer society, and took part in the MoMA exhibition "Italy: The New Domestic Landscape", where his pieces of polyester container furniture, mounted on wheels and serving as showers, toilets or seats, were shown. In 1973 he published *Il Pianeta come Festival*, a series of drawings related to a utopian society. Sottsass then became involved in Alchymia, the radical research group, from 1978 to 1980, and contributed to its *Bau.Haus Uno* and *Bau.Haus Due* collections, foretastes of the output of the Memphis group, which he founded in 1981 and left in 1985. In 1980 he set up Sottsass Associati with Marco Zanini, Aldo Cibic, Marco Marabelli and Matteo Thun, to develop his architecture and design work. Memphis made Sottsass internationally famous. His Postmodern creations and those of his associates and collaborators, with their bold colours, playful forms and use of plastic laminate, sent out a veritable shockwave in the design world. Sottsass the innovator undeniably had a provocative side. He stated, "All my pieces serve their purpose, but they're considered as sculptures," and specified, "My work should not be viewed as sculpture, but as a different approach to the object's destiny," adding, "All of my creations are little pieces of architecture." This is obvious when you realise that he always worked with simple geometrical forms: the circle,

# Ettore Sottsass

1917–2017

Fils d'un architecte italien et d'une mère autrichienne, Ettore Sottsass, né à Innsbruck, étudie l'architecture à l'école polytechnique de Turin, dont il sort diplômé en 1939. Il commence sa carrière après la guerre, dans l'agence de l'architecte Giuseppe Pagano, collabore avec son père, puis ouvre sa propre agence à Milan en 1947. Il s'intéresse aussi bien à des projets architecturaux qu'à l'architecture d'intérieur, la sculpture, la céramique, les meubles, les bijoux, la photographie. Admirateur de Matisse, Picasso, Braque, Kandinsky, Klee, Sottsass peint jusqu'en 1965. Après un séjour à New York en 1956, où il effectue un court stage chez George Nelson, il retourne à Milan et devient, et ce jusqu'en 1974, le directeur artistique de la société de meubles Poltronova. En 1957, il est nommé consultant design pour Olivetti et conçoit le design de *Elea 9003*, l'un des premiers ordinateurs de la société, qui lui vaudra le Compas d'or en 1959. Ettore Sottsass travaille sur des projets d'architecture d'intérieur, voyage en Asie en 1961, rencontre les poètes de la Beat Generation, dont Allen Ginsberg. Ces périples sont des sources d'inspiration, notamment pour ses séries de céramiques, *Offerta a Shiva* en 1964 et *Ceramiche tantriche* en 1968. Il crée des meubles en fibre de verre pour Poltronova, dessine sa fameuse machine à écrire portable *Valentine* pour Olivetti en 1969 ainsi que la calculatrice *Summa 19* l'année suivante. Sa collaboration avec Alessi commence au début des années 1970 avec la conception de vases en verre pour Vistosi. Avec Andrea Branzi, il dessine meubles et lampes pour Croff Casa en 1977, qui leur demande d'explorer les nouvelles possibilités du stratifié. Il s'est rapproché depuis 1972 du mouvement antidesign, qui voulait entre autres dénoncer les excès de la société de consommation, et a participé à l'exposition du MoMA « Italy: The New Domestic Landscape », où sont exposés ses meubles containers en polyester, montés sur roulettes et servant de douches, toilettes ou sièges. Il publie en 1973 *Il Pianeta come Festival*, série de dessins sur une société utopique. Ettore Sottsass fait ensuite partie d'Alchymia, groupe de recherche radical, de 1978 à 1980, et contribue aux collections *Bau.Haus Uno* et *Bau.Haus Due*, préfigurations des créations du groupe Memphis, qu'il fonde en 1981 et quitte en 1985. En 1980, il crée Sottsass Associati avec Marco Zanini, Aldo Cibic, Marco Marabelli et Matteo Thun, afin de développer son travail d'architecte et designer. Memphis rendra Ettore Sottsass mondialement connu. Ses créations postmodernes ainsi que celles de ses associés et collaborateurs, avec leurs couleurs fortes, leurs formes ludiques, l'utilisation nouvelle du stratifié plastique, provoquent une véritable onde de choc dans l'univers du design. Sottsass, l'innovateur, a sans aucun doute un côté provocateur. Il dit : « Tous mes objets servent à leur fonction, mais sont considérés comme des sculptures » ; et précise : « Mon travail ne doit pas être regardé comme de la sculpture, mais comme une approche différente de la destinée d'un objet » ; ajoutant : « Toutes mes créations sont des petites architectures. » Cela est évident lorsqu'on réalise qu'il travaille toujours à partir

the square, the dot, the line, the cylinder. "Dots and circles refer to the great cosmic revolutions, of which human life is one fragment." Conscious of the omnipotence of the consumer society and the difficulty of fighting against it, he wanted to play a part in improving products through design. Barbara Radice, his wife and biographer, wrote in 1981, "Our fear of the past is gone, and so is our even greater fear of the future." Colour always played a major role in Sottsass's creations, in total contrast to the restrained tones that were fashionable at the time: "Colours are like words, with colours you can tell stories." While some painters made an impression on him, as has already been mentioned, so also did the Pop Art he discovered in the United States.

From the mid-1980s onwards, Sottsass developed his architectural practice to counter what he saw as the prevailing architectural conformism. The houses he built with Johanna Grawunder—Wolf House in Colorado between 1987 and 1989, Olabuenaga House in Hawaii between 1989 and 1997 and Jasmine Hill in Singapore between 1996 and 2000—are just a few examples of this. Their forms are simple, geometric, nested into one another, with strong colours highlighting the different elements of each block. The Bischofberger house in Zurich, constructed between 1991 and 1996, is at once understated and imposing, with its slate-covered façade and its projecting entrance in the form of an arch, recalling the architectures of Giorgio De Chirico.

Alongside his numerous architectural commissions during the 1980s and 1990s, Sottsass continued to design furniture and objects (strangely, chairs barely feature at all among his creations—"perhaps because there are already enough of them", he explained). "Humble" materials were often replaced by rare or precious woods, and the forms became particularly simple and elegant, such as the *Mobile Giallo* (*Yellow Furniture*) in stained birch, blackened ash, burr walnut and gold leaf, a limited edition from 1988; the *Torre di Madras* (*Tower of Madras*) closet in wood, lacquer and plywood, also a limited edition, from 1990; and the *Bar Furniture* in jacaranda, mahogany, lacquer and steel, from 1994. The bookcase, in wood and blue plastic laminate, created in the same year, demonstrates that Sottsass had lost none of his inventiveness. His vases, mostly made in Murano in limited editions, cheerfully mix rounded forms, colours and chandelier elements, such as in the *Buco Nero* (*Black Hole*) and *Cinque Betili*, while a still-young Sottsass designed a *Lingam* series in glass with the Cirva in Marseille in 1998. Porcelain objects made at the Manufacture de Sèvres, such as the *Diane Bowl* and the *Lucrèce* vase from 1994, bring together forms inspired by the history of ceramics, which have been so prominent in Italy since Antiquity, and the Sèvres manufactory's know-how and refinement. Sottsass was definitely the most important Italian designer of the second half of the 20th century—a theorist and architect who revolutionised the history of design and through whom the relationship between art and design became blurred. As he wrote, "It was in this context of emotions, uncertainties and intuitions, rather than ideologies or philosophies, that I worked for many years, carrying out experiments that might be termed humdrum and in any case were simple—perhaps even audacious in their apparent simplicity."

---

de formes géométriques simples, le cercle, le carré, le point, la ligne, le cylindre. « Points et cercles renvoient aux grandes révolutions cosmiques dont la vie humaine est un fragment. » Conscient de la toute-puissance de la société de consommation contre laquelle il est difficile de lutter, il désire contribuer à améliorer les produits par le design. Barbara Radice, sa biographe et compagne, écrit en 1981 : « Notre peur du passé est révolue, ainsi que notre peur encore plus forte du futur. » La couleur joue toujours un rôle majeur dans les créations d'Ettore Sottsass, en totale opposition à la sobriété des teintes qui prévalent à cette époque : « Les couleurs sont comme des mots, avec les couleurs vous pouvez raconter des histoires. » Si certains peintres l'ont marqué, comme on l'a vu plus haut, il en est de même du Pop Art découvert aux États-Unis.

À partir du milieu des années 1980, Sottsass développe son activité d'architecte pour contrer ce qu'il considère comme le conformisme architectural ambiant. Les maisons construites avec Johanna Grawunder, Casa Wolf dans le Colorado entre 1987 et 1989, Olabuenaga House à Hawaï de 1989 à 1997 ou Jasmine Hill à Singapour de 1996 à 2000 en sont quelques exemples. Les formes sont simples, géométriques, s'imbriquent les unes dans les autres, des couleurs fortes soulignant les différents éléments de chaque bâtisse. La maison Bischofberger à Zurich, élevée entre 1991 et 1996, est à la fois sobre et imposante, avec sa façade recouverte d'ardoise et son entrée protubérante en forme d'arche, faisant penser aux architectures de Giorgio De Chirico.

Parallèlement aux nombreuses commandes architecturales, Sottsass continue en ces années 1980-1990 de concevoir meubles et objets (étrangement, les sièges ne figurent quasiment pas dans ses créations, « peut-être parce qu'il y en a déjà assez », explique-t-il). Les matériaux « pauvres » sont souvent remplacés par des bois rares ou précieux, et les formes se font particulièrement simples et élégantes, tels ce *Mobile Giallo* en bouleau teinté, frêne noirci, ronce de noyer et feuille d'or, une édition limitée de 1988, *La Torre di Madras*, armoire en bois, laque et laminé, également en édition limitée en 1990, ou le *Bar Furniture* en jacaranda, acajou, laque et acier, en 1994. La bibliothèque, en bois et plastique laminé bleu, réalisée la même année, montre que Sottsass n'a rien perdu de son inventivité. Les vases, faits pour la plupart à Murano en édition limitée, mêlent avec bonheur formes arrondies, couleurs et pampilles, comme *Buco Nero* ou *Cinque Betili*, tandis qu'un Sottsass toujours jeune crée une série de *Lingam* en verre avec le Cirva de Marseille en 1998. Les objets en porcelaine fabriqués par la Manufacture de Sèvres, tels la coupe *Diane* ou le vase *Lucrèce*, en 1994, associent des formes inspirées par l'histoire de la céramique, tellement présente en Italie depuis l'Antiquité, au savoir-faire et au raffinement de la Manufacture.

Ettore Sottsass est certainement le plus important designer italien de la seconde moitié du XXe siècle, théoricien, architecte, ayant révolutionné l'histoire du design, par qui les liens entre art et design se confondent. Ainsi qu'il l'a écrit : « C'est dans ce contexte d'émotions, d'incertitudes et d'intuitions et non pas d'idéologies ou de philosophies, que j'ai travaillé pendant de nombreuses années, menant des recherches très banales si l'on veut, simples en tout cas, et peut-être même audacieuses dans leur apparente simplicité. »

**Ettore Sottsass**
01. With Aldo Cibic, Esprit showroom, Düsseldorf, 1986.
02. *Mobile Giallo* (*Yellow Furniture*) chest of drawers, 1988, stained birch, ebonised ash, walnut briar and gold leaf, made by Indian craftspeople.
03. *Sempre meno capisco* (*I Understand Less and Less*) vase, 1992, glass, Compagnia Vetraria Muranese, limited edition of seven.

**Ettore Sottsass**
01. Avec Aldo Cibic, showroom Esprit, Düsseldorf, 1986.
02. Commode *Mobile Giallo*, 1988, bouleau teinté, frêne noirci, ronce de noyer et feuille d'or, fait par des artisans indiens.
03. Vase *Sempre meno capisco*, 1992, verre, Compagnia Vetraria Muranese, édition limitée de sept exemplaires.

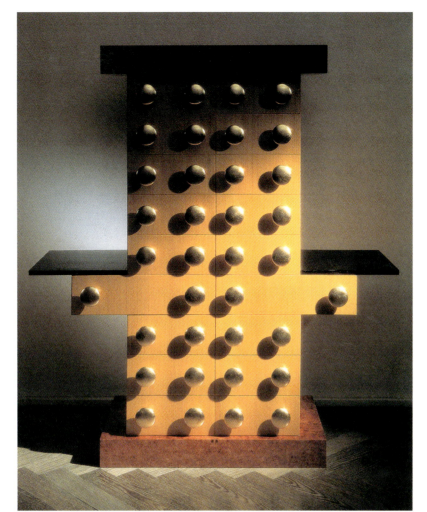

02

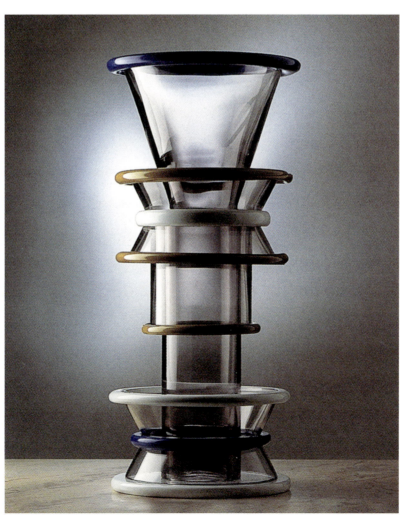

03

04

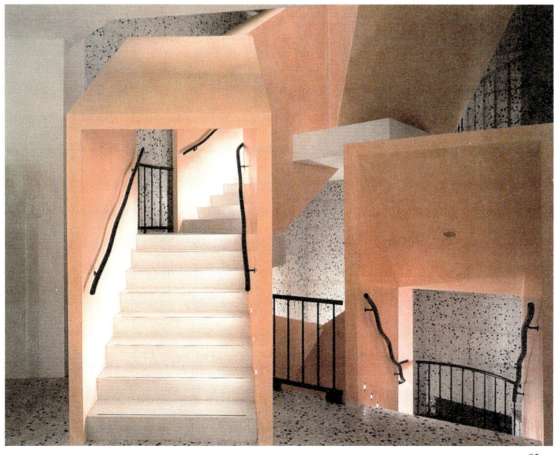

05

**Ettore Sottsass**
04. With Johanna Grawunder, Olabuenaga House, Hawaii, 1989-1997.
05. With Aldo Cibic, stairwell of the Esprit shop, Cologne, 1986.
06. *Casablanca* bookcase, 1981, laminated wood and plastic, Memphis Milano.

**Ettore Sottsass**
04. Avec Johanna Grawunder, Olabuenaga House, Hawaï, 1989-1997.
05. Avec Aldo Cibic, cage d'escalier de la boutique Esprit, Cologne, 1986.
06. Bibliothèque *Casablanca*, 1981, bois stratifié et plastique laminé, Memphis Milano.

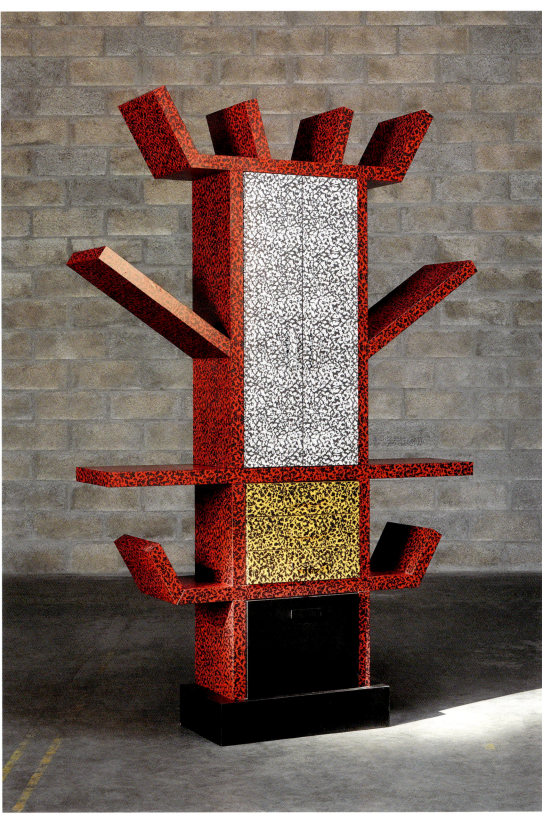

06

**Ettore Sottsass**
07. *Lucrèce* vase, 1994, stone and porcelain, Manufacture Nationale de Sèvres.
08. *Diane* bowl, 1994, porcelain, Manufacture Nationale de Sèvres.
09. *Cinque Betili* (*Five Baetyls*) vase, 1994, glass, Venini, limited edition of seven.
10. *Buco Nero* (*Black Hole*) vase, 1994, glass, Venini, limited edition of five.

**Ettore Sottsass**
07. Vase *Lucrèce*, 1994, pierre et porcelaine, Manufacture nationale de Sèvres.
08. Coupe *Diane*, 1994, porcelaine, Manufacture nationale de Sèvres.
09. Vase *Cinque Betili*, 1994, verre, Venini, édition limitée de sept exemplaires.
10. Vase *Buco Nero*, 1994, verre, Venini, édition limitée de cinq exemplaires.

08

09

10

295

# Philippe Starck

Né en 1949

The son of an aeronautical engineer, Philippe Starck says that he was "a not very diligent student at the Nissim de Camondo school" in Paris. "I was born under my father's drawing board. Inventiveness is the only thing I inherited directly from him. Inventing is probably the only genuine profession, because it consists above all of going deep into yourself."

In 1969 he designed an inflatable structure for a charity at Paris's annual children's exhibition, the Salon de l'Enfance. A few years later, in 1971, Pierre Cardin offered him the post of creative director at his manufacturing company. In 1976 he fitted out the La Main Bleue discotheque in Montreuil, in Paris's eastern suburbs, and in 1978 the famous Parisian club Les Bains Douches, with a black-and-white-tiled dancefloor. During that period he set up a company, Starck Product, to produce some of his creations; it would later be renamed Ubik. In 1982 the VIA released the *Miss Dorn* chair (created in 1980) which, with its three black-lacquered metal legs, would become one of his most emblematic pieces.

In those early years of the 1980s, France's president, François Mitterrand, commissioned five designers to refurbish the private apartments in the Élysée Palace. Starck was assigned the bedroom of the president's wife, Danielle. In 1984 he was tasked with the interior design of the Café Costes, in Paris's Les Halles neighbourhood, which made him famous. He gave it a theatrical feel (which would become a constant in his interiors), with a staircase whose steps broadened as they went up, a station concourse clock and his famous *Costes* chairs in curved wood, with black tubular metal legs and leather seats. His first project in Japan in 1987, the Manin restaurant, was in the basement of a high-rise block. He devised an enormous black staircase facing a slightly slanting wall covered with red velvet padding, to create a vibration between the two masses. In 1985, he took charge of the Theatron in Mexico, a spectacular restaurant with a grand staircase, gigantic picture frames and colossal curtains. At the Teatriz in Madrid, from 1990, customers sat at their tables as if on a stage, the walls covered with wood panelling and curtains. Also worth mentioning among his many designs are the Felix, from 1994, within the Peninsula Hotel in Hong Kong, about which Starck writes, "It was in creating the Felix restaurant that I was able to check what I later applied in my hotels: the most important is not the beauty of a place, it is that the place can transport people elsewhere, out of themselves especially, transport them to the best." Lighting, furniture, objects, everything plays its part in creating an imaginary atmosphere, plunging each visitor into a film. "[W]e created this thing that triggered a small revolution. What I mean is that this was the first time that there was a real act of creation, that was genuinely personal, genuinely modern, genuinely imaginative and original, but was also rooted in the ambition to become a classic." In 1988, Starck fitted out the Royalton in New York, the first in a long list of hotels across the world. All have certain points in common: a spectacular

Fils d'un ingénieur en aéronautique constructeur d'avions, Philippe Starck se dit « élève peu assidu à l'École Nissim de Camondo » à Paris. « Je suis né sous la planche à dessin de mon père. L'invention, voilà la seule chose que j'aie directement héritée de lui. L'invention est probablement la seule vraie profession qui soit, puisqu'elle consiste avant tout à descendre en vous-même. »

Dès 1969, il conçoit une structure gonflable pour une association caritative au Salon de l'enfance à Paris. Quelques années plus tard, en 1971, Pierre Cardin lui propose la direction artistique de sa maison d'édition. En 1976, il aménage la discothèque La Main Bleue à Montreuil, et en 1978 le fameux club parisien Les Bains Douches, avec une piste de danse à carreaux noirs et blancs. Il crée à cette époque une société, Starck Product, afin de produire certaines de ses réalisations, qui sera plus tard rebaptisée Ubik. Le VIA édite en 1982 la chaise *Miss Dorn* (créée en 1980) qui, avec ses trois pieds en métal laqué noir, deviendra l'une de ses pièces les plus emblématiques.

Le président François Mitterrand confie en ce début des années 1980 à cinq designers l'aménagement des appartements privés à l'Élysée. Starck se voit proposer la chambre de Danielle, la femme du président. En 1984, il est chargé de l'architecture d'intérieur du Café Costes, dans le quartier des Halles à Paris, qui le rend célèbre. Il lui donne un côté théâtral (ce qui deviendra une constante de ses aménagements), avec un escalier dont les marches vont en s'élargissant, une horloge de hall de gare et ses fameux sièges *Costes* en bois cintré, pieds en tube noir et assises de cuir. Son premier projet au Japon en 1987, le restaurant Manin, est situé au sous-sol d'un immeuble. Il imagine un immense escalier noir, faisant face à un mur légèrement incliné recouvert de velours rouge matelassé, afin de créer une vibration entre ces deux masses. En 1985, il se charge du Theatron à Mexico, un restaurant spectaculaire avec un grand escalier, des cadres surdimensionnés et des rideaux immenses. Au Teatriz, à Madrid, en 1990, les clients sont installés à leur table comme s'ils étaient sur une scène, les murs étant recouverts de lambris de bois et de rideaux. Parmi ses très nombreuses réalisations, mentionnons encore le Felix, en 1994, au sein de l'hôtel Peninsula à Hong Kong, au sujet duquel Starck écrit : « C'est en créant le Felix que j'ai pu vérifier ce que j'ai appliqué par la suite dans mes hôtels : que l'important, ce n'était pas la beauté de l'endroit, c'était surtout que l'endroit puisse amener les gens ailleurs, hors d'eux-mêmes surtout, les amener au meilleur. » Lumières, mobilier, objets, tout concourt à créer une ambiance imaginaire, précipitant chaque visiteur dans un film. « On a accouché de ce truc qui a fait, quand même, une petite révolution. C'est-à-dire que c'était la première fois qu'il y avait un vrai acte de création, réellement personnel, réellement moderne, réellement inventif, mais qui avait pour ambition de devenir un classique. » En 1988, Philippe Starck aménage le Royalton à New York, premier d'une longue liste d'hôtels à travers le monde. Leurs points communs : leur côté spectaculaire,

aspect; touches of colour; lighting, fabrics, attention to detail; and bespoke furniture, such as the bar stools with branch-like metal legs for the Royalton. Each case was a staging in which the guests would become the actors, in total contrast with the usual quiet luxury of top hotels at the time. In 1990 the Paramount was opened in New York, a luxury hotel for modest budgets, where the common areas featured Marc Newson's famous *Lockheed Lounge* chaise longue. The Delano at Miami Beach, which dates back to 1947, was renovated in 1995, with its monumental entrance marked by long white voile curtains that flutter in the breeze. Chairs in non-matching styles were chosen for their exuberance, and each bedroom featured a metal "apple-holder" beneath which was inscribed, "An apple a day keeps the doctor away!" As for the Sanderson in London, from 1998, the designer's own words say it all: "I dedicate the Sanderson to mental games, optical illusions, to eccentricities, to dreams, to successful impossibilities. When you arrive in the hotel, you do not really understand what is going on. […] The sofas are 'stretched', the countertops are television screens […]. The Sanderson is an unprecedented exploration of the territories of daydreaming and avant-garde in the hotel industry." All curves and plumpness, Nani Nani was the first building that Starck built in Tokyo, in 1989. "I wanted to bring it to life. I covered it in a material that would oxidise—that is, copper. When copper oxidises in the rain, it drips down and makes puddles of green oxide which I then controlled by making tiny cracks in the ground around the building, in the form of roots, to give it a past, a life." In 1990, the Asahi Beer Hall in Tokyo fulfilled the request of the brewery's chairman for a "very demonstrative building". The result is an amazing black structure surmounted by a massive horizontal golden flame. Alessandro Mendini, one of the key figures of Postmodernism, called upon Starck (and several other architects and designers) for the design of the Groninger Museum in the Netherlands between 1989 and 1994. In 1992 Starck devised a house to be sold in kit form by the mail-order company 3 Suisses. Among his projects for office buildings and a few private houses, the one for the Ensad (École Nationale Supérieure des Arts Décoratifs), built between 1998 and 2004, deserves to be highlighted. Executed in collaboration with the architect Luc Arsène-Henry, the white marble building appears like an enormous frame, 30 metres long, around a glass window covered with an ultra-fine layer of marble.

Furniture occupies an important place within Starck's output, a number of his pieces having achieved worldwide recognition. He insists on the fact that he wants to give the best to as many people as possible, and not to restrict his work to the élite. So came a remarkable list of furniture, including *Dole Melipone*, a clever folding table produced by XO in 1981 (created in 1979), and the tripod chair *Dr Sonderbar*, also by XO, in 1983 (created in 1981). In 1985 the design label Baleri Italia put the *Richard III* chair, designed in 1982, into production; from the front it resembles a classic club chair, covered in leather or fabric, while from the sides and back it displays a deconstructed form in polyurethane. While some of Starck's pieces are fairly minimalist, others are undeniably Postmodern, drawing their references from the past, whether from Art Nouveau with its flowing, nature-inspired forms, or fine French 18<sup>th</sup>-century

---

les touches de couleurs, les lumières, les tissus, l'attention aux détails, les meubles dessinés pour le lieu, tels les tabourets de bar aux pieds de métal pareils à des branches pour le Royalton. C'est à chaque fois une mise en scène dont le client est l'acteur, en totale opposition avec le luxe tranquille des palaces d'alors. En 1990, le Paramount est inauguré à son tour à New York, hôtel de luxe pour budgets modestes, où trône dans les parties communes le *Lockheed Lounge*, la fameuse chaise longue de Marc Newson. Le Delano, à Miami Beach, qui date de 1947, est rénové en 1995, de grands voiles blancs qui flottent au vent marquant l'entrée monumentale. Des sièges de styles désassortis sont choisis pour leur exubérance et, dans chaque chambre, sous un « porte-pommes » en métal est écrite la phrase : «*An apple a day keeps the doctor away!*» Quant au Sanderson, à Londres, réalisé en 1998, laissons le designer en parler : « Je dédie le Sanderson au jeu mental, au jeu optique, aux aberrations, aux rêves, aux impossibilités réussies. Quand on arrive dans cet endroit, on ne comprend pas trop ce qui se passe. […] Les canapés sont "stretchés", les comptoirs sont des écrans de télévision […]. Le Sanderson est une exploration — sans précédent dans l'hôtellerie — des territoires du rêve et de l'avant-garde. » Nani Nani est le premier immeuble, tout en courbes et rondeurs, que Philippe Starck construit à Tokyo en 1989. « J'ai voulu lui donner vie. Je l'ai recouvert d'une matière qui était appelée à s'oxyder, à savoir avec du cuivre. Le cuivre, quand il s'oxyde avec la pluie, il dégouline et fait des mares d'oxyde vert que j'ai contrôlées, après, en microfissurant le sol, autour du bâtiment, en forme de racine pour lui donner un passé, une vie. » En 1990, l'Asahi Beer Hall à Tokyo répond à la demande du président de ce brasseur d'un « immeuble très démonstratif ». Le résultat est une étonnante structure noire surmontée d'une immense flamme dorée horizontale. Alessandro Mendini, l'une des plus importantes figures du postmodernisme, fait appel à Philippe Starck (ainsi qu'à quelques autres architectes et designers) pour la conception du Groninger Museum aux Pays-Bas entre 1989 et 1994. Il imagine en 1992 une maison vendue en kit par Les 3 Suisses, la société de vente par correspondance. Parmi les chantiers d'immeubles de bureaux et de quelques maisons particulières, celui de l'Ensad (École nationale supérieure des arts décoratifs), élevé entre 1998 et 2004, mérite d'être souligné. Mené à bien avec l'architecte Luc Arsène-Henry, le bâtiment en marbre blanc se présente comme un immense cadre de 30 mètres de long, entourant une fenêtre de verre recouverte de marbre pelliculaire.

Le mobilier occupe une place prépondérante au sein de ses créations, un certain nombre de ses pièces ayant acquis une notoriété mondiale. Philippe Starck insiste sur le fait qu'il veut donner le meilleur au plus grand nombre et ne pas réserver son travail aux élites.

Suit une incroyable liste de meubles, dont l'astucieuse table pliante en métal *Dole Melipone*, éditée par XO en 1981 (créée en 1979), et le siège tripode *Dr Sonderbar*, par XO également, en 1983 (créée en 1981). La société Baleri Italia édite en 1985 le fauteuil *Richard III*, créé en 1982, qui de face ressemble à un fauteuil club classique, recouvert de cuir ou de tissu, et montre une forme déstructurée en polyuréthane de côté et de dos. Si un certain nombre de pièces de Starck sont plutôt minimalistes, d'autres sont indubitablement postmodernes, puisant leurs références dans le passé, que ce soit l'Art nouveau avec ses formes fluides inspirées de la nature, ou l'ébénisterie

furniture, such as the *Lola Mundo* chair from 1986 (created in 1984), produced by Driade, with its neo-Louis xv legs. The *Bubu I*<sup>er</sup> stool, in moulded plastic (1991, XO, created in 1989), which also functions as a table and toy chest, and the *Lord Yo* stackable table (1994, Driade, created in 1985), also in moulded plastic on metal legs, met with huge commercial success. The elegant *Ed Archer* chair (1987, Driade, created in 1985), in leather with its single rear metal leg tapered like a blade, seems to be suspended in mid-air. The *La Marie* chair (1998, Kartell) is of very classic design, but light and transparent, and the *Attila*, *Napoléon* and *Saint Esprit* garden gnome stools in moulded plastic (1998, Kartell) are full of humour!

"The *Louis Ghost* chair was produced by our collective subconscious and it is only the natural result of our past, our present and our future." This Louis xvi medallion chair in transparent polycarbonate, designed in 1998 and manufactured by Kartell, has become a true design icon.

In the realm of lighting, Starck created, among others, *Tamish*, a small table lamp, designed in 1982 for 3 Suisses, which was sold at a very low price; in 1988 he had Flos produce the *Ara* lamp, in chrome, with a strange form like a stylised conch shell, followed in 1990 by the *Miss Sissi* lamp, in plastic in a wide range of colours, and in 1996 by the oversized *Archimoon Soft* adjustable floor lamp.

Starck is interested in all areas of design. He has conceived numerous products for Alessi, including the famous *Max le Chinois* colander and the *Juicy Salif* citrus juicer, created in 1988 and first sold in 1990, and the amusing *Dr Skud* fly swat in 1998 (created in 1986). The *Good Goods* catalogue, published in 1996 for La Redoute, brought together all kinds of consumer products designed or recommended by Starck. He created toothbrushes for Fluocaril in 1987, tableware; he is the artistic director of the Thomson group and creates a movable TV in wood, *Jim Nature M3799*, for Saba in 1992; watches, motorbikes, boats, toys, clothing and, in 1996, the *Starck Eyes* eyeglasses. He is a designer who explores all fields and whose appetite seems insatiable. He says that the creations he has produced over the course of his career now number 10,000. Is there anything that they all have in common? Many are spectacular, oversized, flamboyant. Some are more restrained, almost Minimalist. This exceptional designer, known the world over, confides, "I'm just a dreamer kid, with all the light-heartedness and gravity of a child. I fully accept the rebellion, the subversion and the humour of such."

02

française du xviii<sup>e</sup> siècle, telle la chaise *Lola Mundo* de 1986 (créée en 1984), éditée par Driade, avec ses pieds néo-Louis xv. Le tabouret *Bubu I*<sup>er</sup>, en plastique moulé (1991, XO, créé en 1989), qui sert de table ou de coffre à jouets, et la chaise empilable *Lord Yo* (1994, Driade), également en plastique moulé sur pieds métalliques, remportent de grands succès commerciaux. L'élégante chaise *Ed Archer* (1987, Driade, créée en 1985) en cuir avec son unique pied arrière métallique, effilé comme une lame, semble suspendue dans les airs. La chaise *La Marie* (1998, Kartell) est très classique, mais légère et transparente, et les tabourets nains de jardin en plastique moulé *Attila*, *Napoléon* et *Saint Esprit* (1998, Kartell) sont d'un humour réjouissant!

« La *Louis Ghost* a été élaborée par notre subconscient collectif. Elle n'est que le résultat naturel de notre passé, de notre présent et de notre futur. » Ce siège médaillon Louis xvi en polycarbonate transparent, élaboré en 1998 et édité par Kartell, est devenu une véritable icône du design.

Parmi les luminaires, Starck réalise entre autres une petite lampe à poser *Tamish* en 1982 pour Les 3 Suisses, vendue à très bas prix, et fait éditer chez Flos l'*Ara Lamp* en 1988, en chrome, à l'étrange forme stylisée de conque, la lampe *Miss Sissi* en 1990, en plastique dans une grande gamme de couleurs et le lampadaire articulable surdimensionné *Archimoon Soft* en 1996. Philippe Starck s'intéresse à tous les domaines du design. Il crée de nombreux objets pour Alessi, dont la fameuse passoire *Max le Chinois* et le presse-citron *Juicy Salif*, créés en 1988 et commercialisés en 1990, ou l'amusante tapette à mouche *Dr. Skud* en 1998 (créée en 1986). Le catalogue *Good Goods* publié en 1996 pour La Redoute réunit toutes sortes de produits de consommation imaginés ou recommandés par Starck. Il conçoit des brosses à dents pour Fluocaril en 1987, des pièces d'art de la table ; il est directeur artistique du groupe Thomson et crée notamment la télévision portable *Jim Nature M3799* pour Saba, en résidus de bois, en 1992 ; des montres, des motos, des bateaux, des jouets, des vêtements et les lunettes *Starck Eyes* en 1996. C'est un designer qui a exploré tous les domaines et dont l'appétit semble insatiable. Un journaliste avait estimé ses créations au nombre de 10 000. Ont-elles un point commun ? Beaucoup sont spectaculaires, surdimensionnées, flamboyantes. Certaines sont plus sobres, presque minimalistes. Ce designer hors du commun, connu dans le monde entier, confie : « Je suis un gamin rêveur, avec la légèreté et la gravité des enfants. J'en assume la rébellion, la subversion, l'humour. »

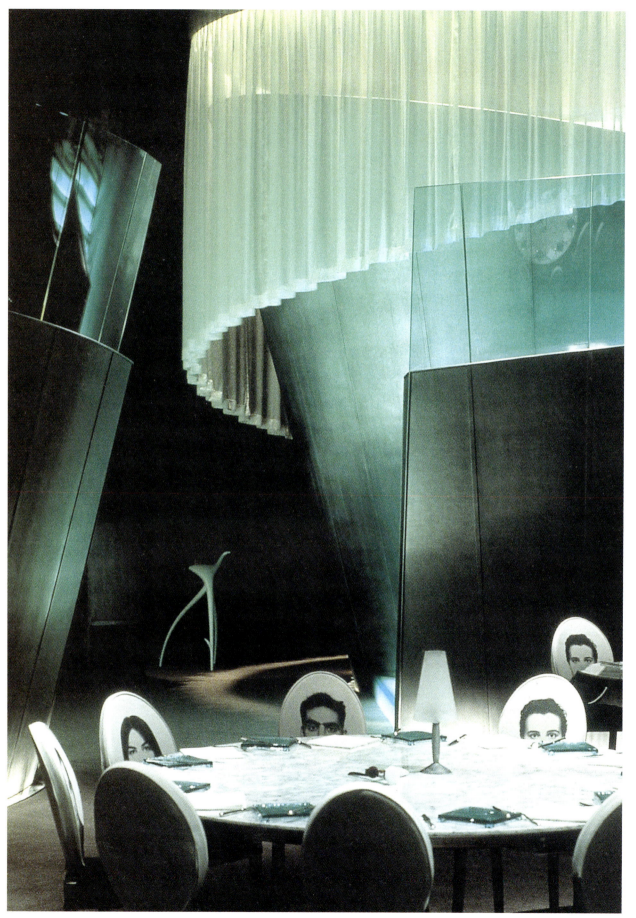

**Philippe Starck**
01. Café Costes, Paris, 1984.
02. Philippe Starck dressed as Nani Nani building, 1989.
03. Felix restaurant, Peninsula Hotel, Hong Kong, 1994.

**Philippe Starck**
01. Café Costes, Paris, 1984.
02. Philippe Starck en Nani Nani, 1989.
03. Restaurant Félix, hôtel Peninsula, Hong Kong, 1994.

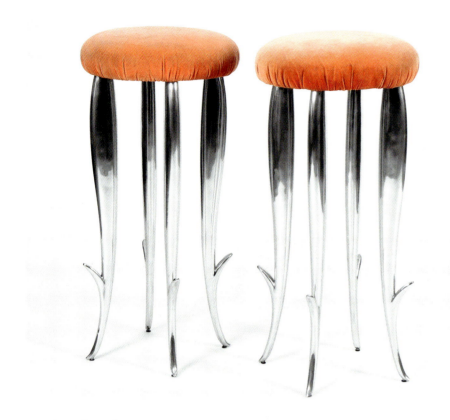

**Philippe Starck**
04. Pair of *Royalton* stools, 1988, aluminium and fabric, XO.
05. *Juicy Salif* citrus juicer, 1990, cast aluminium, Alessi.
06. *Lord Yo* chairs, 1994, aluminium and polypropylene, Driade.

**Philippe Starck**
04. Paire de tabourets *Royalton*, 1988, aluminium et tissu, XO.
05. Presse-citron *Juicy Salif*, 1990, fonte d'aluminium, Alessi.
06. Chaises empilables *Lord Yo*, 1994, aluminium et polypropylène, Driade.

04

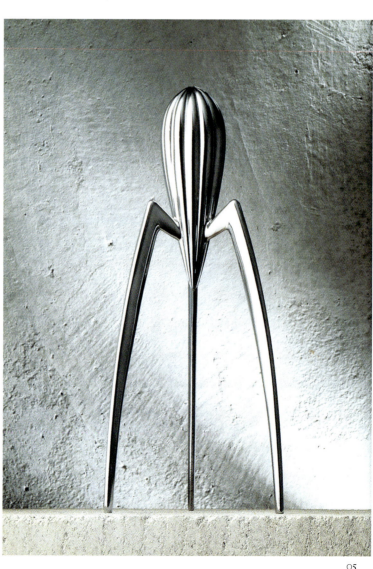

05

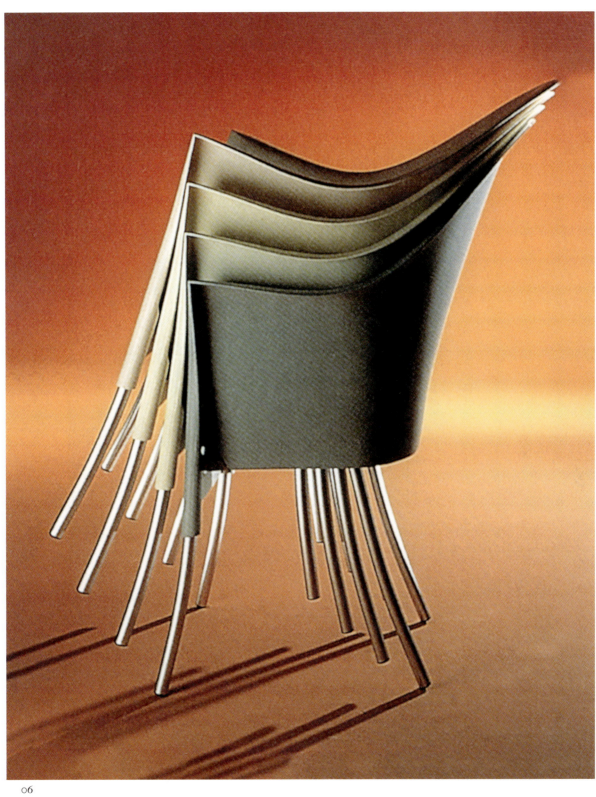

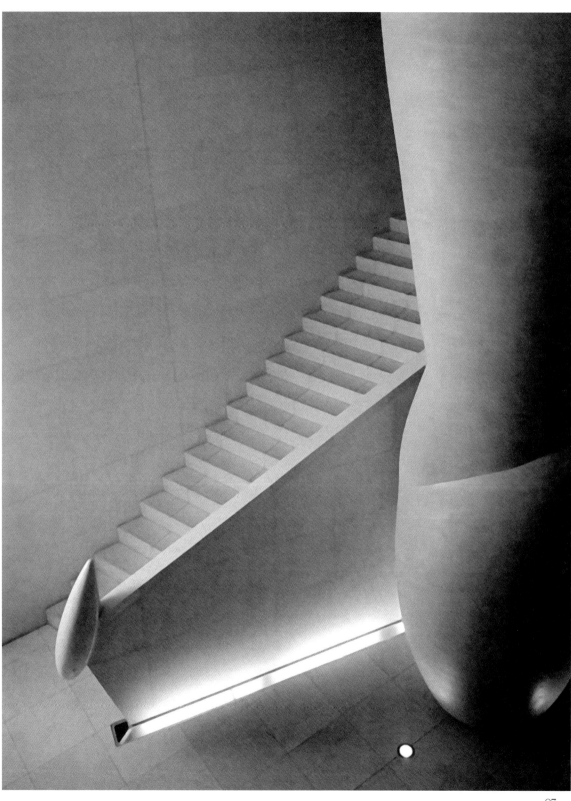

**Philippe Starck**
07. Asahi Beer Hall, Tokyo, 1990.
08. With Luc Arsène-Henry, Ensad (École Nationale Supérieure des Arts Décoratifs), Paris, 1993.
09. *Dole Melipone* table, 1981, epoxy, steel tube and glass, XO.
10. Pair of *Ara* lamps, 1988, steel, Flos.

**Philippe Starck**
07. Hall de l'immeuble Asahi, Tokyo, 1990.
08. Avec Luc Arsène-Henry, Ensad (École nationale supérieure des arts décoratifs), Paris, 1993.
09. Table *Dole Melipone*, 1981, époxy, tube d'acier et verre, XO.
10. Paire de lampes *Ara*, 1988, acier, Flos.

07

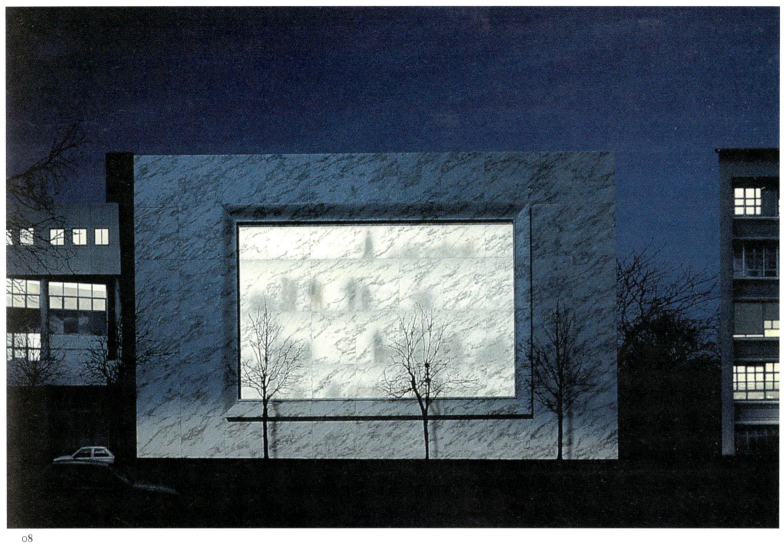

08

09

10

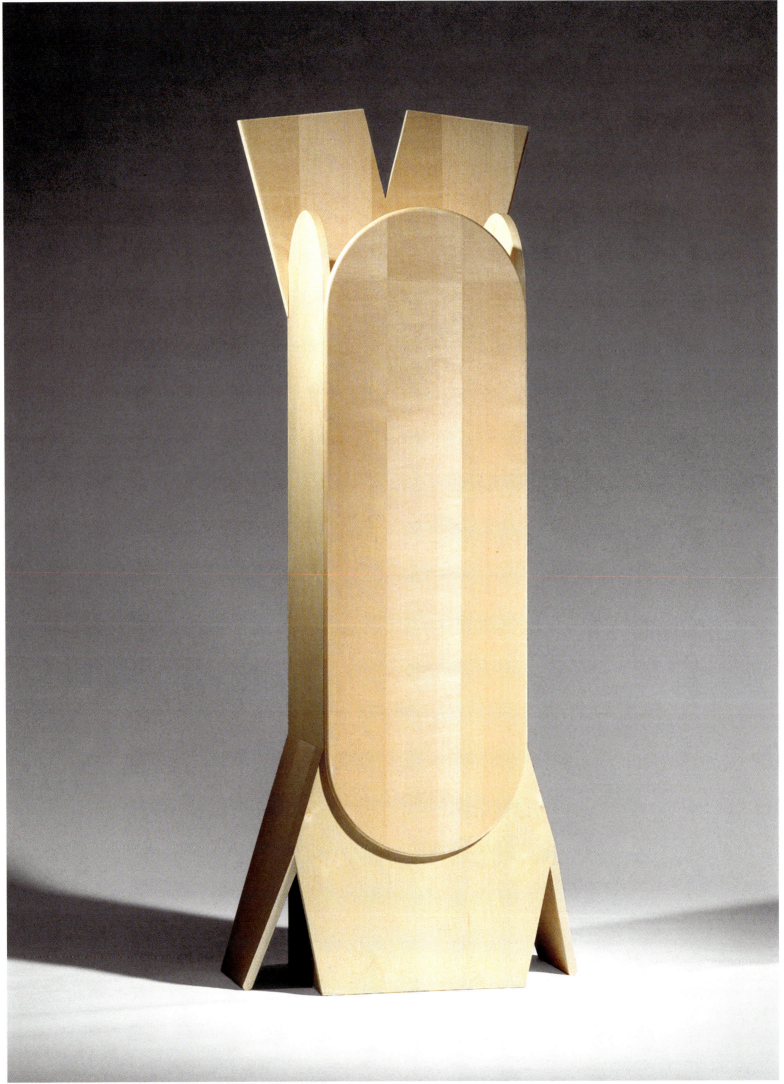

# Martin Szekely

Né en 1956

Son of the sculptor Pierre Székely and the ceramicist Vera Székely, both of whom were Hungarian immigrants, Martin studied at Paris's Estienne art school, where he obtained his diploma in Engraving and Copperplate Printing in 1975, and then attended evening classes in drawing up plans for furniture designs at the Boulle school between 1976 and 1977—something that he saw as an obligatory step which he found "boring" but which instilled in him some working methods that are "still useful in [his] practice". He worked for a time as a restorer of antique furniture, taking an interest in Japanese aesthetics through objects and architecture, then became assistant to a Chinese designer, Kwok Hoï Chan. That encounter was pivotal: "He taught me that in a letter, the white that surrounds it is just as important as the black line of the ink, and that the air around an object counts just as much as the object itself."

In 1977 Szekely designed and hand-made the *AR* stool, all in wood, with understated, precise forms, which he displayed at the Salon des Artistes Décorateurs, the Paris fair for decorative artists. A few years later, he showed his designs for furniture and lamps to the Néotù gallery's co-founders, Pierre Staudenmeyer and Gérard Dalmon, along with some preparatory sketches for the *Pi* range, which showed "a level of manual precision and sense of design that was similar to calligraphy", as Dalmon recalls. That marked the birth of the iconic *Pi* chaise longue, in painted steel and black leather, with its sharp, sculptural forms, a marriage of straight and curved lines. It was produced in 1983 by the Néotù gallery with support from the VIA, then presented at the Salone del Mobile in Milan in 1985. The collection of the same name followed, including a steel pedestal table featuring a sort of shark's fin, an armchair in carbon fibre and leather, a bookcase in black-lacquered steel and a coffee table. *Containers*, the second collection that Szekely designed for Néotù, in 1987, was made of MDF. The material was bent, carved and varnished, mainly to make storage furniture that presses against the walls or floor.

Szekely received private commissions and loves designing for specific individuals and purposes. He took to describing himself as a *meublier*—an invented word for a creator of furniture and furnishings. He designed the entrance hall for George Sand's house in Nohant, and worked with the architect Jean-Paul Robert on the interiors of the Musée de Picardie in Amiens. In 1989 he designed the *Pour faire salon* (*To Look Like a Salon*) collection, put into production by Néotù, where the designer's Minimalism gave way to more rounded, sensual forms, along with the use of precious materials such as peroba rosa wood, bronze and marble, and colours began to make their appearance. Velvet covers the *Marie-France* armchair, a revisited club chair, and likewise the *Lysistrata* chaise longue, with its soft, languid forms.

Product after product and collection after collection each explored new possibilities, all still stemming from drawing, which has ever remained close to Szekely's heart. The *Initiales*

Fils du sculpteur Pierre Székely et de la céramiste Vera Székely, tous deux immigrés hongrois, Martin suit les cours de l'école Estienne, où il obtient un diplôme de graveur taille-doucier en 1975, puis les cours du soir de mise en plan du meuble à l'école Boulle entre 1976 et 1977, qui représentent pour lui un passage obligé durant lequel il « s'ennuie », mais qui lui inculquent quelques méthodes de travail « toujours en vigueur dans [sa] pratique ». Il est un temps restaurateur de meubles anciens, s'intéresse à l'esthétique japonaise à travers les objets et l'architecture puis devient l'assistant d'un designer chinois, Kwok Hoï Chan. Cette rencontre est fondamentale : « Il m'a enseigné que dans une lettre le blanc qui l'entoure est aussi important que le tracé noir de l'encre, que l'air autour d'un objet compte autant que l'objet lui-même. »

En 1977, Martin Szekely conçoit et fabrique lui-même le tabouret *AR*, entièrement en bois, aux lignes sobres et précises, qu'il expose au Salon des artistes décorateurs. Quelques années plus tard, il montre à Pierre Staudenmeyer et Gérard Dalmon, créateurs de la galerie Néotù, ses dessins de meubles et lampes, ainsi que les croquis préparatoires de la ligne *Pi*, « avec une précision de geste et un dessin proche de la calligraphie », se rappelle Gérard Dalmon. C'est la naissance de l'iconique chaise longue *Pi* en acier peint et cuir noir, aux lignes acérées, sculpturales, alliance de courbes et de droites. Elle est éditée en 1983 par la galerie Néotù avec le soutien du VIA, puis présentée au Salon du meuble de Milan en 1985. Elle est suivie d'une collection portant le même nom, dont un guéridon en acier avec une sorte d'aileron de requin, un fauteuil en fibre de carbone et cuir, une bibliothèque en acier laqué noir, une table basse. *Containers*, la deuxième collection dessinée par Martin Szekely pour Néotù en 1987, est en médium. Ce matériau, verni, est cintré, sculpté pour en faire principalement des meubles de rangement, qui s'appuient littéralement aux murs ou aux sols. Martin Szekely reçoit des commandes privées et aime créer pour des individus et des usages particuliers. Il se dénomme alors lui-même « meublier ». Il conçoit la salle d'accueil de la maison de George Sand à Nohant, travaille avec l'architecte Jean-Paul Robert à l'aménagement du musée de Picardie à Amiens. En 1989, il dessine la collection *Pour faire salon*, éditée par Néotù, où le minimalisme du designer laisse place à des formes plus arrondies, sensuelles, avec l'utilisation de matériaux précieux, tels le péroba rose, le bronze, le marbre, les couleurs faisant leur apparition. Le velours recouvre le fauteuil *Marie-France*, une revisite du fauteuil club, ainsi que la méridienne *Lysistrata*, aux formes douces et alanguies.

Les créations et collections se succèdent, explorant à chaque fois de nouvelles possibilités, appuyées sur le dessin qu'a toujours affectionné Martin Szekely. La collection *Initiales*, de 1991, par son subtil assemblage de planches, est d'une grande simplicité. Pour Pierre Staudenmeyer : « La collection *Initiales* mettait ainsi le doigt sur l'intelligence de la pauvreté en n'interrogeant qu'à peine la pauvreté de l'intelligence. »

collection, from 1991, has a beautiful simplicity about it, with its subtle assemblage of planks. For Pierre Staudenmeyer, "The *Initiales* collection highlights the intelligence of sparsity while barely addressing the sparsity of intelligence."
The *Satragno* collection, launched in 1994, consists of six pieces in wood with parts carved or cut away, and marked a return to craft tradition, with a Hungarian pastry-cutting tool as the starting point. The side tables are reminiscent of mushrooms, and the stackable bookcase mixes classicism with undulating wood in an original way.
Szekely is someone who has an ever-enquiring mind, is extremely exacting, and whose work is constantly evolving. All of his collections and products, though varying widely, still share what Szekely calls "a personal graphic, a recognisable signature, a manifestation of identity". After designing the famous Perrier glass in 1996, he realised that it "hadn't been designed, but rather resolved on the basis of effective and tangible data". He no longer starts each project with a drawing, but "from then on, for every project, there is an exercise of questioning the culture of the object, the way it is made and its purpose. Since then, I've been working in this way that's completely different from how I started out."

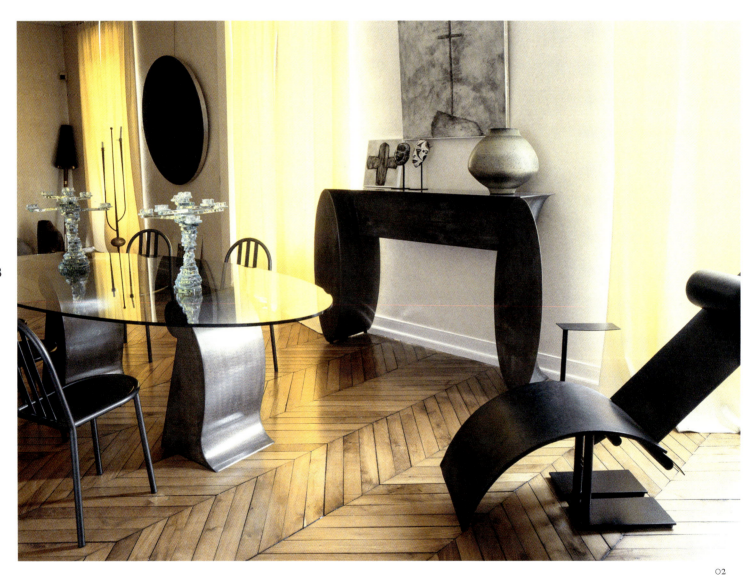

La collection *Satragno*, lancée en 1994, est constituée de six pièces en bois travaillé et découpé, qui marquent un retour à la tradition artisanale, avec comme point de départ la référence à un outil hongrois servant à découper la pâte. Les guéridons font penser à des champignons, et la bibliothèque empilable surprend par son classicisme associé à l'ondoiement du bois. Martin Szekely est un homme toujours en recherche, d'une exigence extrême, dont le travail est en constante évolution. Toutes ses collections, toutes ses créations, si différentes, ont en commun ce que Szekely appelle «une graphie personnelle, une signature reconnaissable, une manifestation d'identité». Après avoir créé le fameux verre Perrier en 1996, il réalise qu'il «n'a pas été dessiné mais résolu à partir de données effectives et tangibles». Son travail ne s'opère plus en partant du dessin, mais «désormais, pour chaque projet, un questionnement s'établit à partir de la culture de l'objet, de son mode de réalisation et sa destination. Depuis, je travaille sur ce mode en tout point différent qu'à mes débuts».

**Martin Szekely**
01. *SF* cabinet, *Initiales* collection, 1991, sycamore, Néotù.
02. Interior. Manufactured by Néotù: *Virgule* (*Comma*) table, 1988, passivated steel and glass; console table, 1988, passivated steel; *Pi* chaise longue, *Pi* collection, 1983, lacquered steel and aluminium, foam, leather.
03. *Pi* occasional table, 1984, lacquered steel, Néotù.
04. *Pi* bookcase, 1983, lacquered steel, Néotù.
05. *Pi* chaise longue, 1983, lacquered steel and aluminium, foam, leather, Néotù.

**Martin Szekely**
01. Rangement *SF*, collection *Initiales*, 1991, sycomore, Néotù.
02. Intérieur. Édition Néotù : table *Virgule*, 1988, acier passivé, verre ; console, 1988, acier passivé ; chaise longue *Pi*, collection *Pi*, 1983, acier et aluminium laqués, mousse, cuir.
03. Guéridon *Pi*, collection *Pi*, 1984, acier laqué, Néotù.
04. Bibliothèque *Pi*, collection *Pi*, 1984, acier laqué, Néotù.
05. Chaise longue *Pi*, collection *Pi*, 1983, acier et aluminium laqués, mousse, cuir, Néotù.

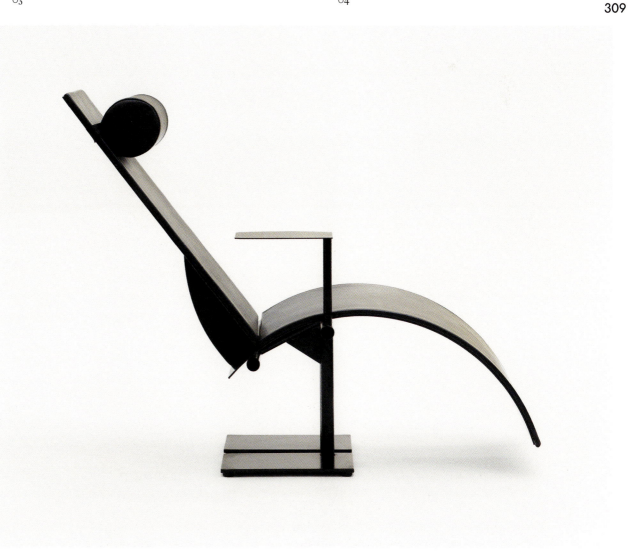

06

07

### Martin Szekely

06. *Presse-Papiers* chest of drawers, *Containers* collection, 1987, MDF, Néotù.
07. *Satragno* cupboard, 1994, mowingui wood veneer on MDF, Néotù.
08. Interior. Manufactured by Néotù: *Marie-France* armchairs, *Pour faire salon* (*To Look Like a Salon*) collection, 1989, wood, foam and velvet; *Passif* (*Passive*) coffee table, *Containers* collection, 1987, passivated steel; *Pi* occasional table, 1984, lacquered steel.
09. *Lysistrata* chaise longue, *Pour faire salon* (*To Look Like a Salon*) collection, 1989, wood, foam and velvet, Néotù.
10. General Council of the Territoire de Belfort. Manufactured by Néotù: *Belfort* armchair, 1988, lacquered steel, foam and fabric; *Virgule* (*Comma*) table with three-lobed top, 1988, passivated steel and glass.

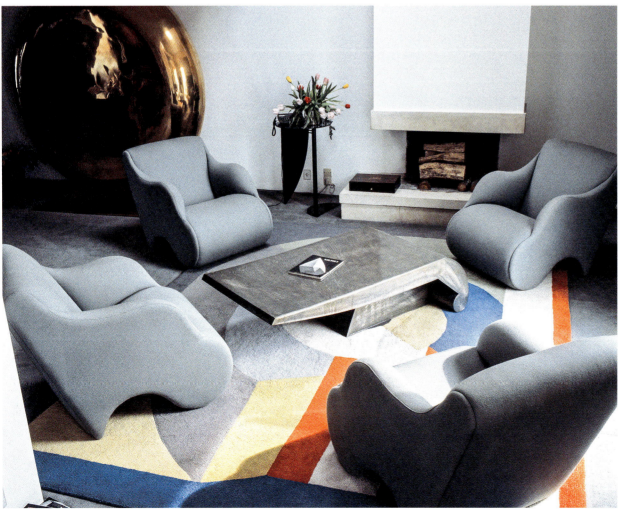

08

### Martin Szekely

06. Meuble de rangement *Presse-Papiers*, collection *Containers*, 1987, MDF, Néotù.
07. Armoire *Satragno*, 1994, placage de bois de mowingui sur MDF, Néotù.
08. Intérieur. Édition Néotù : chauffeuses *Marie-France*, collection *Pour faire salon*, 1989, bois, mousse, velours ; table basse *Passif*, collection *Containers*, 1987, acier passivé ; guéridon *Pi*, 1984, acier laqué.
09. Méridienne *Lysistrata*, collection *Pour faire salon*, 1989, bois, mousse et velours, Néotù.
10. Conseil général du Territoire de Belfort. Édition Néotù : fauteuil *Belfort*, 1988, acier laqué, mousse, tissu ; table *Virgule* à plateau trilobé, 1988, acier passivé, verre.

09

10

Born in Barcelona to a publishing family, Oscar Tusquets Blanca attended the Escuela Técnica Superior de Arquitectura, where he qualified as an architect in 1965. In 1964 he set up Studio Per, together with Pep Bonet, Cristián Cirici and Lluís Clotet, and it was with Clotet that he developed most of his projects until 1984.

In his own words, he is an "architect by training, designer by adaptation, painter by vocation and writer for the desire to win friends". Tusquets is one of the principal architects of postmodernism in Spain. In 1972 he built the Casa Regas in Barcelona, a house with an irregular, sinuous plan arranged around a swimming pool, in what its designers term an approach of "harmonious disordering". La Pantelleria, built between 1972 and 1975 on the Italian island of that name, is an extraordinary house with a forest of square concrete columns, recalling the Temple of Hatshepsut in Egypt, which Ignazio Gardella describes as a "preclassical construction". The Villa Andrea, built between 1989 and 1992, houses both Tusquets's home and his office. A tribute to Palladio, it is a three-storey cube, its entrance flanked by two Doric columns, that looks out over a parterre with a large pool. Also deserving of mention among his many architectural projects are the Pavillon Paul Delouvrier in the Parc de la Villette, Paris, designed and built between 1988 and 1990, a "folly" in white and grey marble, whose monumental entrance makes reference to the work of Boullée and Ledoux; and also the Alfredo-Kraus Auditorium in Gran Canaria, from 1997, and the refurbishment of Paris's Musée des Arts Décoratifs in 2006.

In 1972, together with other architects including Clotet, Tusquets co-founded BD Barcelona Design, a company specialising in the design of furniture and objects. Having built a wing of the Dalí museum and theatre in Figueras in 1974, he went on to design the famous lips-shaped *Dalilips* sofa in collaboration with the "master", for the museum's Mae West room; it was subsequently put into production. His work as a designer is remarkable for the precision of the forms and the diversity of his creations. The components of the *Hypóstila* shelving system (1979), with supports extending down to the floor to carry weighty loads, are a very pure, Minimalist piece of work. They became some of BD Barcelona Design's most-sold items of furniture and received the Gold Delta Award in 1980. Three years later, on the invitation of Alessandro Mendini, Tusquets and Clotet designed *Tea and Coffee Piazza* for Alessi—a tea and coffee set in silver- and gold-plated metal, with curvaceous, sensual forms. Faithful to Postmodernist theories, Tusquets takes inspiration from the past, often with a dose of humour, to design a wide range of items. Thus the *Varius* chair, inspired by the shape of a Stradivarius, met with huge commercial success as soon as it was created in 1983, and became an icon of Spanish design. The *Gaulino* chair (1987), in wood with a leather seat, wittily recalls both Antoni Gaudí's and Carlo Mollino's creations. A large number of furniture items, lamps and other objects

# Oscar Tusquets Blanca

Né en 1941

Né à Barcelone dans une famille d'éditeurs, Oscar Tusquets Blanca suit les cours de l'Escuela Técnica Superior de Arquitectura, dont il obtient le diplôme d'architecte en 1965. Dès 1964, il crée le Studio Per avec Pep Bonet, Cristián Cirici et Lluís Clotet, concevant avec ce dernier la plupart de ses projets jusqu'en 1984.

Selon ses propres termes, il est « architecte de formation, designer par adaptation, peintre par vocation et écrivain par désir de se faire des amis ». Oscar Tusquets Blanca est l'un des architectes majeurs du postmodernisme en Espagne. Il construit en 1972 la Casa Regás à Barcelone, maison au plan irrégulier et sinueux élevée autour d'une piscine, « en un désordre harmonieux », selon ses concepteurs. La Pantelleria, édifiée entre 1972 et 1975 sur l'île éponyme, en Italie, est une étonnante maison avec sa forêt de colonnes carrées en béton, rappelant le temple d'Hatchepsout en Égypte, qualifié par Ignazio Gardella de « construction préclassique ». La villa Andrea, construite de 1989 à 1992, abrite à la fois la résidence de Tusquets et son cabinet. Hommage à Palladio, c'est un cube sur trois niveaux, à l'entrée flanquée de deux colonnes doriques, donnant sur un parterre d'eau et des jardins. Il faut également mentionner, parmi ses nombreuses réalisations architecturales, le pavillon Paul Delouvrier du parc de la Villette à Paris, conçu et élevé entre 1988 et 1990, une « folie » de marbre blanc et gris, dont l'entrée monumentale fait référence aux travaux de Boullée et Ledoux, mais aussi l'auditorium Alfredo-Kraus à Gran Canaria en 1997 et le réaménagement du musée des Arts décoratifs en 2006.

En 1972, Oscar Tusquets Blanca fonde avec d'autres architectes, dont Lluís Clotet, BD Barcelona Design, une société spécialisée dans le design de meubles et objets. Ayant construit une aile du musée et théâtre Dalí à Figueras en 1974, il dessine ensuite en collaboration avec le « maître » le fameux canapé *Dalilips* en forme de lèvres, pour la salle Mae West du musée, édité par la suite. Son travail de designer est remarquable par la précision des formes et la diversité de ses créations. Les étagères *Hypóstila* (1979), qui reposent sur le sol afin de recevoir des poids importants, sont un travail minimaliste d'une grande pureté. Elles comptent parmi les meubles les plus vendus par la société BD Barcelona Design et reçoivent le Delta de Oro en 1980. Trois ans plus tard, Tusquets et Clotet créent pour Alessi, à la demande d'Alessandro Mendini, *Tea and Coffee Piazza*, un service à thé et café en métal argenté et doré aux formes arrondies et sensuelles. Fidèle aux théories postmodernistes, Oscar Tusquets Blanca s'inspire du passé, souvent avec humour, pour créer diverses pièces. Ainsi, le siège *Varius*, inspiré de la forme d'un Stradivarius, remporte un énorme succès commercial dès sa création en 1983 et devient une icône du design espagnol. Le siège *Gaulino* (1987), en bois et assise de cuir, rappelle avec un certain humour à la fois les créations d'Antoni Gaudí et celles de Carlo Mollino. Les nombreux meubles, luminaires et objets de Tusquets sont édités par BD Barcelona Design, ainsi que par Driade, Alessi, Zanotta, Cassina, Moroso.

by Tusquets were produced by BD Barcelona Design, as well as by Driade, Alessi, Zanotta, Cassina and Moroso. Among his most notable creations are the *Alada* dining table, designed in 1985 specifically «to go with the *Varius* chairs, with a central pedestal made of wood and later of aluminium; and the *Gacela* folding side table, from 1991, with its curved forms inspired by Gaudí. The *Belgravia* sofa, from 1993, is a contemporary version of a Chesterfield, concave to "enabl[e] three people to sit and converse without blocking each other from view", with a metal console extending out behind the backrest to hold decorative objects or books. *Columnata*, designed in the same year, is a shelving system that recalls the architecture of the Pantelleria villa and its square columns. Its different elements—columns and shelves—can be assembled in various ways according to the user's needs, like an infinite puzzle. Tusquets is a man of many facets. As an architect, he has executed an extensive number of projects; as an author, he has penned several written works, including the book *Mas Que Discutible* (*More Than Questionable*); as a teacher, he has taught in many universities and was guest professor at the Rhode Island School of Design. He was probably the most important designer in Spain during the 1980s and 1990s, with his uncommon ability to combine aesthetics and practicality, precision and inventiveness, in an output that is refined and enticing, its wide range of references revealing the calibre of this highly cultivated person.

02

Parmi ses créations les plus notables, on peut citer la table de salle à manger *Alada*, créée en 1985 spécifiquement pour accueillir les sièges *Varius* au piètement central en bois, ultérieurement en aluminium, ainsi que la table d'appoint pliable *Gacela*, en 1991, aux formes incurvées inspirées de Gaudí. Le canapé *Belgravia*, en 1993, est une version contemporaine du Chesterfield, concave pour « améliorer le dialogue entre trois personnes », avec une console en métal épousant la forme du dossier pour y poser objets ou livres. La *Columnata*, conçue la même année, est un système d'étagères proche de l'architecture de la villa Pantelleria et de ses colonnes carrées. Ses différents éléments, la colonne et l'étagère de bois, peuvent être assemblés différemment selon les besoins, comme un puzzle infini. Oscar Tusquets Blanca est un homme aux multiples facettes. En tant qu'architecte, il a mené à bien nombre de projets, en tant qu'auteur, il a signé plusieurs ouvrages, dont le livre *Mas Que Discutible*; en tant qu'enseignant, il a donné des cours dans de nombreuses universités et fut professeur invité à la Rhode Island School of Design. Il est probablement le designer le plus important des années 1980-1990 en Espagne, ayant su de manière peu commune marier esthétique et pratique, précision et invention, dans des créations raffinées et séduisantes dont les références multiples révèlent la qualité de cet homme d'une grande culture.

## Oscar Tusquets Blanca
01. Pavillon Paul Delouvrier (now Little Villette), marble and zinc, Parc de la Villette, Paris, 1988-1990.
02. Alfredo-Kraus Auditorium, Gran Canaria, 1993-1997.
03. Villa Andrea, Barcelona, 1989-1992.
04. Interior of the Alfredo-Kraus Auditorium, Gran Canaria, 1993-1997.
05. *Tea and Coffee Piazza* set, 1983, silver, Alessi.

## Oscar Tusquets Blanca
01. Pavillon Paul Delouvrier (aujourd'hui Little Villette), marbre et zinc, parc de la Villette, Paris, 1988-1990.
02. Auditorium Alfredo-Kraus, Gran Canaria, 1993-1997.
03. Villa Andrea, Barcelone, 1989-1992.
04. Intérieur de l'auditorium Alfredo-Kraus, Gran Canaria, 1993-1997.
05. Service *Tea and Coffee Piazza*, 1983, argent, Alessi.

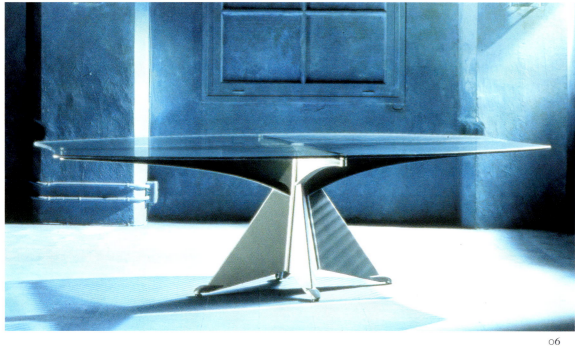

### Oscar Tusquets Blanca

06. *Alada* table, 1985, aluminium and glass, HG Estudi.
07. *Gaulino* chairs, 1987, oak and leather, Carlos Jané.
08. *Varius* chairs, 1983, wood, plastic and fabric, HG Estudi.
09. *Belgravia* sofa, 1993, wood, plastic and fabric, Casas.
10. *Columnata* shelves, 1994, wood, Aleph-Driade.

### Oscar Tusquets Blanca

06. Table *Alada*, 1985, aluminium et verre, HG Estudi.
07. Chaises *Gaulino*, 1987, chêne et cuir, Carlos Jané.
08. Chaises *Varius*, 1983, bois, plastique et tissu, HG Estudi.
09. Canapé *Belgravia*, 1993, bois, acier et tissu, Casas.
10. Étagères *Columnata*, 1994, bois, Aleph-Driade.

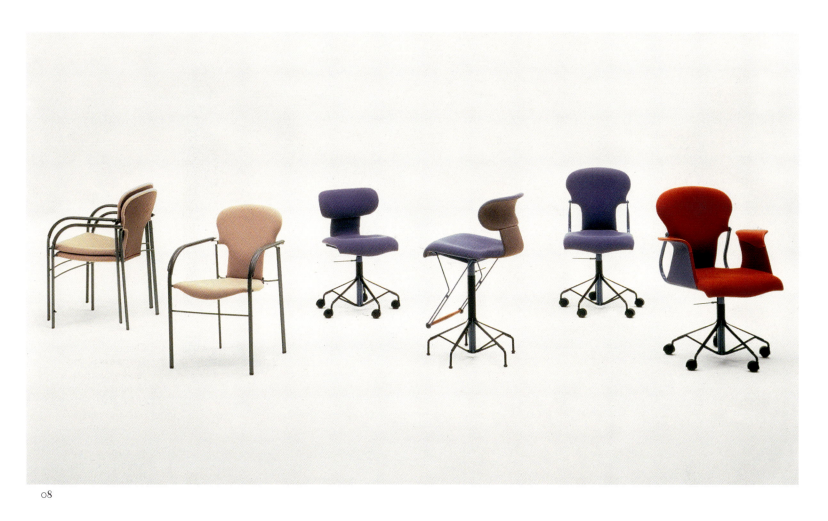

08

09

10

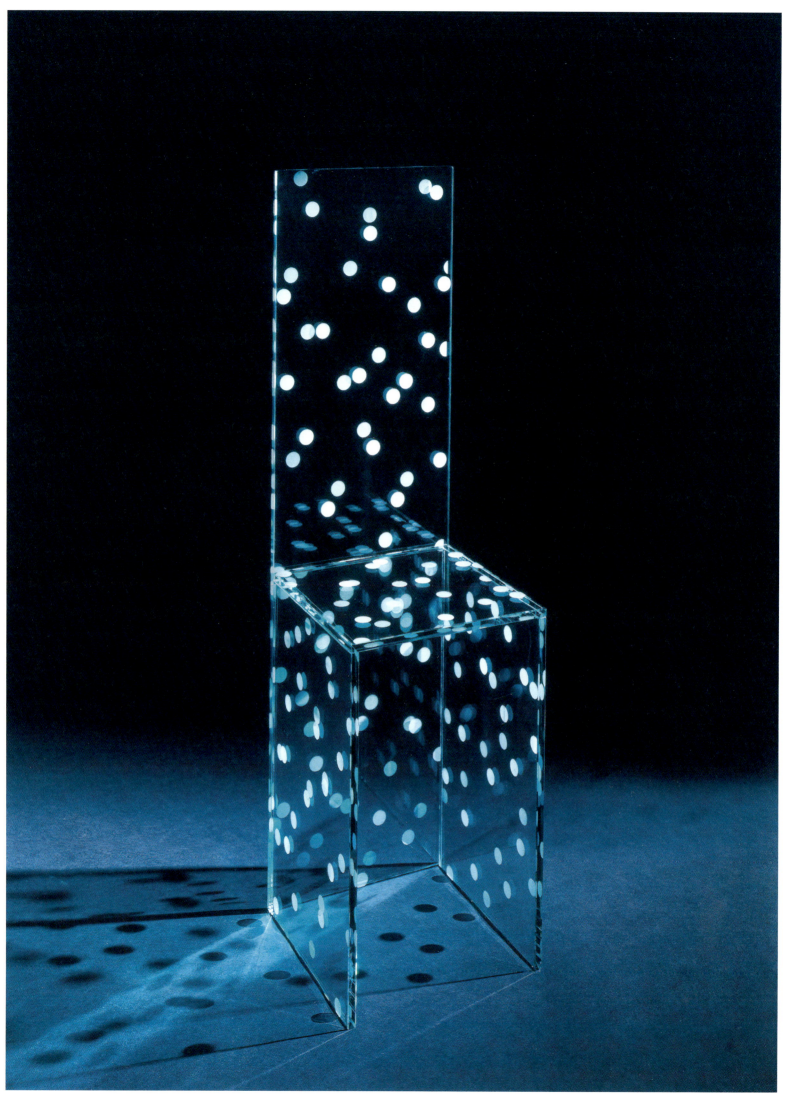

# Robert Wilson

Né en 1941

There are many facets to Robert (Bob) Wilson: one of the most talented creatives of his time, a director of operas and plays, not forgetting his involvement in dance and the visual arts, he is also a designer—the field in which he is perhaps least known. Born in Texas, he moved to New York in the mid-1960s and socialised with numerous artists, notably the choreographers Martha Graham, George Balanchine and Merce Cunningham. His career began in 1969 when he directed *The King of Spain* and *The Life and Times of Sigmund Freud*. It was *Deafman Glance*—a silent opera created in Paris in 1971 with Raymond Andrews, a deaf-mute boy whom he adopted—that launched Wilson's international career. Notable among his many productions was *Einstein on the Beach*, written by the composer Philip Glass in 1976, as well as a large number of operas and plays around the world, for which he almost always conceived the sets, lighting and costumes, and collaborated with artists such as Jessye Norman and Tom Waits.

Alongside all this, Wilson produced drawings, paintings and sculptures, which he exhibited in various museums including the Metropolitan Museum of Art and MoMA in New York, and the Centre Pompidou in Paris. His furniture played a leading role here. It largely consists of chairs that appear as sculptures, like the *Hanging Chair* or *Freud Chair*, from 1969. A stretched-out, stiff, Minimalist aspect became characteristic of Wilson's creations. But he did not allow himself to become stuck in a single style, as can be seen for example in the heavy, lead-covered thrones of *A Letter for Queen Victoria*, the *Queen Victoria Chairs*, produced in 1974, or the *Beach Chairs* from 1979—polished steel chaises longues made for the play *Death, Destruction, and Detroit*. Another steel chair, the tall and elegant *Chair for Marie Curie*, was produced for *De Materie* (*Matter*), and a red-lacquered wooden sofa, *Esmeralda's Sofa*, appeared in *Doctor Faustus*, both in 1989, while tripod chairs in metal, twisted like tree branches, were created for *The Magic Flute* in 1991. Mostly chairs or sofas, Wilson's furniture pieces are remarkable and play an instrumental role in his creations. They become sculptures and even characters, and despite their infinite variety they all share a characteristic purity and simplicity of line.

*Extracts from an interview between*
*Robert Wilson and Guy Bloch-Champfort*
*in Paris in September 2020*

G.B.-C. Among all your various activities, do you consider yourself a designer?

R.W. I consider myself an artist and architect, which includes the fact of being a designer. I always call my works "*opera*", the plural form of the Latin word *opus*, which designates the totality of the arts. What interests me about theatre is that it can be sound, poetry, music, lighting, architecture, painting, dance—all the arts, viewed together.

G.B.-C. Did you study Design?

R.W. I started out studying Business, then Law at the

---

Homme aux multiples facettes, l'un des créateurs les plus talentueux de son époque, metteur en scène d'opéras, de pièces de théâtre, sans oublier son implication dans la danse, les arts visuels et les arts plastiques, Robert Wilson est également designer, domaine dans lequel il est peut-être le moins connu. Originaire du Texas, il s'installe à New York au milieu des années 1960, fréquente de nombreux artistes, notamment les chorégraphes Martha Graham, George Balanchine et Merce Cunningham. Sa carrière commence en 1969 avec la mise en scène de *The King of Spain* et *The Life and Times of Sigmund Freud*. C'est avec *Le Regard du sourd*, un opéra silencieux créé à Paris en 1971 avec Raymond Andrews, jeune homme sourd-muet qu'il adopte, que se lance la carrière internationale de Bob Wilson. Parmi ses très nombreuses productions, il faut citer la mise en scène d'*Einstein on the Beach*, écrit par le compositeur Philip Glass en 1976, ainsi que celles d'un très grand nombre d'opéras et de pièces de théâtre de par le monde, pour lesquels il réalise presque toujours décors, éclairages et costumes et collabore avec des artistes, tels Jessye Norman ou Tom Waits. Parallèlement, Bob Wilson fait dessins, peintures et sculptures, qu'il expose dans de nombreux musées, dont le Metropolitan Museum et le MoMA à New York ou le Centre Georges-Pompidou. Son mobilier y tient un rôle de premier plan. Ce sont souvent des sièges qui se rapprochent de sculptures, dès la « chaise suspendue de Freud », *Hanging Chair* ou *Freud Chair*, en 1969. Leur côté étiré, raide, minimaliste, devient la caractéristique des créations de Wilson. Mais il ne se laisse pas enfermer dans un style unique, comme on peut le voir par exemple avec les lourds trônes recouverts de plomb d'*Une lettre pour la reine Victoria*, les *Queen Victoria Chairs*, produites en 1974, ou les *Beach Chairs* en 1979, ces chaises longues en acier poli pour le spectacle *Death, Destruction, and Detroit*. Une autre chaise en acier, haute et élégante, *Chair for Marie Curie*, est produite pour *De Materie* et un sofa en bois laqué rouge, *Esmeralda's Sofa*, apparaît dans *Doctor Faustus*, tous deux en 1989, alors que des chaises tripodes en métal, tordues comme des branches d'arbre, sont créées pour *La Flûte enchantée* en 1991. Chaises, fauteuils ou sofas pour la plupart, les meubles de Bob Wilson sont singuliers et jouent un rôle prépondérant dans ses créations. Ils deviennent sculptures et même personnages, et leur infinie variété a toujours comme point commun la pureté et la simplification des lignes.

*Extrait d'un entretien entre*
*Robert Wilson et Guy Bloch-Champfort*
*à Paris, en septembre 2020*

G.B.-C. Parmi les nombreuses activités que vous menez, vous considérez-vous comme un designer ?

R.W. Je me considère comme un artiste et un architecte, ce qui inclut le fait d'être designer. J'appelle toujours mes travaux « opera », la forme plurielle du mot latin *opus*, qui désigne les arts dans leur globalité. Ce qui m'intéresse dans le théâtre, c'est

University of Texas, and after that I studied Architecture and Interior Design at the Pratt Institute in Brooklyn.

G.B.-C.  How would you describe your relationship with drawing?

R.W.  I've always drawn, ever since I was little. One day, when I was very young, my mother said: "Oh! Bob, he thinks by drawing!" If I need to explain one of my works, I make a diagram or a drawing.

G.B.-C.  And how do you go about creating designs?

R.W.  I make full-scale maquettes and then I get the work done in three dimensions.

G.B.-C.  Are your design activities always related to your work in theatre, music and opera?

R.W.  No, not necessarily.

G.B.-C.  Can you give some examples of pieces that you've designed specifically for your stage creations?

R.W.  I've done things in glass that were just made as glass, and video portraits that were just video portraits. I've designed furniture on commission. And I created a dog kennel.

G.B.-C.  How would you define your style?

R.W.  I think it's eclectic. Although I do follow a certain path, my designs can be very different from each other, especially in terms of materials, size and aesthetic. The constant is that they all come from me.

G.B.-C.  How do you see your evolution as a designer?

R.W.  It has come through collaboration, through the people I've worked with—composers, dancers, writers—people I meet, things I see, and from my dreams.

I'd like to add that what's interesting about the design pieces that I create is not necessarily seeing them in the context of theatre, but seeing what they're like to live with. So not in a museum, but in a living space like at Watermill Center, or in the homes of people who collect them. I love what Jonathan Anderson said: "If you ignore art in the context of a museum, art has this domestic capability. It's about how you live with art. It's not about the value of the work, it's about how you interact with it and engage with it."

02

qu'il peut être son, poésie, musique, lumière, architecture, peinture, danse, tous les arts vus ensemble.

G.B.-C.  Avez-vous étudié le design?

R.W.  J'ai commencé par faire des études de gestion d'entreprise, puis de droit à l'université du Texas, et ensuite des études d'architecture au Pratt Institute de Brooklyn.

G.B.-C.  Quel est votre rapport au dessin?

R.W.  J'ai toujours dessiné, dès l'enfance. Un jour, alors que j'étais très jeune, ma mère a dit: «Oh! Bob, il pense par le dessin!» Si je dois expliquer un de mes travaux, je fais un diagramme ou un dessin.

G.B.-C.  Et comment procédez-vous dans la création de design?

R.W.  Je fais des maquettes grandeur nature et ensuite je fais réaliser le travail en trois dimensions.

G.B.-C.  Votre activité de designer est-elle toujours liée à vos créations théâtrales, musicales ou d'opéra?

R.W.  Non, pas nécessairement.

G.B.-C.  Pouvez-vous donner des exemples de pièces imaginées spécifiquement pour vos créations scéniques?

R.W.  J'ai fait du verre qui était fait pour du verre, j'ai fait des portraits vidéo qui étaient uniquement des portraits vidéo. J'ai dessiné des meubles qui m'avaient été commandés.

Et j'ai créé une niche pour chien.

G.B.-C.  Comment définiriez-vous votre style?

R.W.  Je pense qu'il est éclectique. Bien que je suive une certaine direction, mes créations peuvent être très différentes les unes des autres, notamment dans les matériaux, les tailles, les esthétiques. La constante est que cela vient de moi.

G.B.-C.  Comment voyez-vous votre évolution dans le domaine du design?

R.W.  Mon évolution découle des collaborations, des personnes avec lesquelles j'ai travaillé — compositeurs, danseurs, écrivains —, des gens que je rencontre, des choses que je vois, de mes rêves.

J'aimerais ajouter que ce qui est intéressant, en ce qui concerne les pièces de design que j'ai créées, ce n'est pas nécessairement de les voir dans le contexte du théâtre, mais de voir comment on vit avec. Donc pas dans un musée, mais dans un espace de vie comme celui du Watermill Center, ou dans les intérieurs de personnes qui les collectionnent. J'aime énormément ce que Jonathan Anderson a dit: «Si vous ignorez l'art dans le contexte muséal, l'art a cette capacité domestique. Cela concerne comment vous vivez avec l'art. La question n'est pas la valeur de la pièce, mais comment vous interagissez et vous impliquez avec elle.»

**Robert Wilson**
01. *Fritzi* chair, 1999, glass, RW Work.
02. The opera *Einstein on the Beach*, Avignon, 1976.
03. Installation with two chairs from the opera *A Letter for Queen Victoria*, Broadway, 1975.
04. Table and six chairs for the play *The Hamlet Machine*, 1986, sheet steel.
05. Chair for the opera *Einstein on the Beach*, Avignon, 1976.

**Robert Wilson**
01. Chaise *Fritzi*, 1999, verre, RW Work.
02. Opéra *Einstein on the Beach*, Avignon, 1976.
03. Installation avec deux chaises de l'opéra *A Letter for Queen Victoria*, Broadway, 1975.
04. Table et six chaises pour la pièce *The Hamlet Machine*, 1986, tôle d'acier.
05. Chaise pour l'opéra *Einstein on the Beach*, Avignon, 1976.

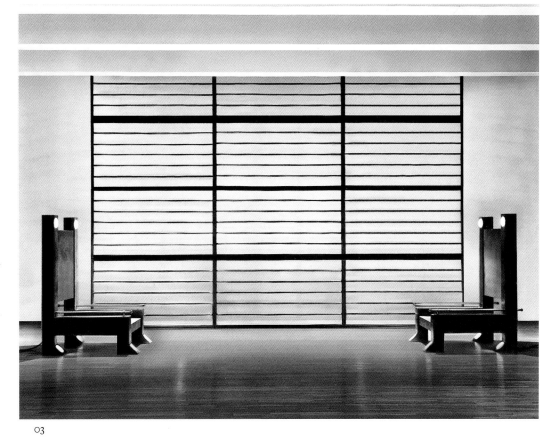

03

04

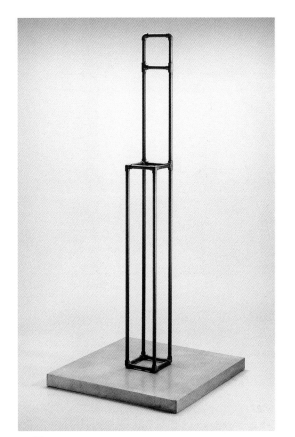

05

322

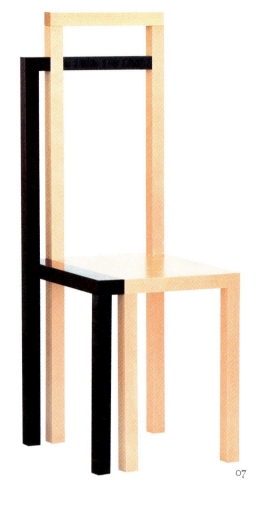

07

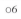

06

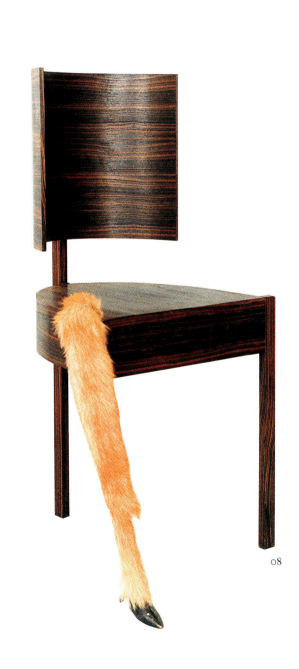

08

09

### Robert Wilson

06. *Chair with Shadow* for the opera *Parsifal*, 1987, bleached birch, painted wood.
07. Prop for the opera *Four Saints in Three Acts*, Houston, 1996.
08. *Queens* Chair, 1999, painted wood.
09. Chair for the play *The Meek Girl*, 1994.
10. Pair of chaises longues in polished steel for the opera *Death, Destruction, and Detroit*, 1979.
11. Prototypes for the *Amadeus* chairs for the opera *The Magic Flute*, 1991.

### Robert Wilson

06. *Chaise Chair with Shadow* pour l'opéra *Parsifal*, 1987, bouleau blanchi, bois peint.
07. Accessoire pour l'opéra *Four Saints in Three Acts*, Houston, 1996.
08. Chaise *Queens*, 1999, bois peint.
09. Chaise pour la pièce *The Meek Girl*, 1994.
10. Paire de chaises longues en acier poli pour l'opéra *Death, Destruction, and Detroit*, 1979.
11. Prototypes des chaises *Amadeus* pour l'opéra *La Flûte enchantée*, 1991.

10

11

# Bibliography | Bibliographie

Quotes come from the works mentioned in the bibliography as well as from interviews with the different actors of this book, conducted by the author between 2018 and 2019 in Paris, and in London for Ron Arad and David Gill Gallery | Les citations proviennent toutes des ouvrages mentionnés dans la bibliographie ainsi que des entretiens avec les différents acteurs de ce livre, menés par l'auteur entre 2018 et 2019 à Paris, et à Londres pour Ron Arad et la galerie David Gill.

### Catalogues d'exposition

Gini Alhadeff, *Patrick Naggar. Furniture and Designs 1983-85*, cat. exp., ARC International, New York, 1985.

François-Marie Banier et Jean-Gabriel Mitterrand, *Claude et François-Xavier Lalanne*, cat. exp., Paris, Galerie Mitterrand, 2 juin–28 juillet 2018, Paris, Gourcuff-Gradenigo, 2019.

Jacques Beauffet et Hubert Besacier, *François Bauchet. Formes adressées*, cat. exp., Villefranche-sur-Saône, Centre d'arts plastiques, 1er–31 octobre 1987, Lyon, A priori, 1987.

Catherine Bonifassi, Jean Nouvel, Michèle Champenois, *Andrée Putman. Ambassadrice du style*, cat. exp., Hôtel de Ville de Paris, 10 novembre 2010–26 février 2011, Paris, Skira/Flammarion, 2010.

Marie-Ange Brayer, *Ettore Sottsass. L'objet magique*, cat. exp., 13 octobre 2021–3 janvier 2022, Paris, Centre Georges-Pompidou, 2021.

Collectif, *Nouvelles tendances. Les avant-gardes de la fin du XXe siècle*, cat. exp., Paris, Centre de création industrielle, 15 avril–7 septembre 1987, Paris, Centre Georges-Pompidou, 1987.

Gillo Dorfles, Gianni Pettena, *Ugo Marano Senza tempo*, cat. exp., Paris, Galerie Mercier et associés, 28 mars–29 juin 2013.

Jacqueline Du Pasquier, *Mattia Bonetti et Élizabeth Garouste*, cat. exp., Bordeaux, musée des Arts décoratifs et du design, 10 mai–30 juin 1985.

Marie-Laure Jousset (dir.), *Ron Arad. No Discipline*, cat. exp., Paris, Centre Georges-Pompidou, 2008.

Dorothée Lalanne, *Claude et François-Xavier Lalanne*, cat. exp., Galerie Mitterrand, Paris, 23 mars–4 mai 2013.

Collectif, *Garouste et Bonetti*, cat. exp., Riom, musée Mandet, 26 juin–26 septembre 1993.

Jean-Gabriel Mitterrand et Jérôme Neutres, *Claude et François-Xavier Lalanne*, cat. exp., Paris, Galerie Mitterrand, 12 décembre 2015–5 février 2016.

Constance Rubini (dir.) et Jean Blanchaert, *Memphis. Plastic Field*, cat. exp., Bordeaux, Musée des Arts décoratifs et du design, 21 juin 2019–5 janvier 2020, Paris, Norma, 2019.

Constance Rubini (dir.), *François Bauchet. Mobilier et objets. 1980-2000*, cat. exp., Paris, musée des Arts décoratifs, 7 décembre 2000–28 janvier 2001, Union centrale des arts décoratifs, 2000.

Béatrice Salmon, Dominique Forest, Olivier Gabet, Cécilia Radot, *Les Lalanne*, cat. exp., musée des Arts décoratifs, 18 mars–4 juillet 2010, Paris, Union centrale des arts décoratifs, 2010.

Myriam Zuber-Cupissol, *L'Atelier de recherche et de création du Mobilier national. 1964-2000. Plaidoyer pour le mobilier contemporain*, cat. exp., Galerie nationale de Beauvais, 15 mars–15 septembre 2001, Mobilier national, 2001.

### Ouvrages spécialisés

Sophie Anargyros, *Intérieurs. Le mobilier français 1980…*, Paris, Éditions du Regard, 1983.

Silvana Annicchiarico, *Maestri. Design italiano. Collezione permanente Triennale di Milano*, Gand, Éditions Snoeck, 2003.

Marc Bayard et Brigitte Flamand, *Le design au pouvoir. L'atelier de recherche et de création du Mobilier national*, Paris, Mare et Martin, 2016.

Anne Bony, *Les années 80*, Paris, Éditions du Regard, 1995.

Anne Bony, *Meubles et décors des années 80*, Paris, Éditions du Regard, 2010.

Anne Bony, *Le design. Des années pop à nos jours*, Paris, Larousse, 2019.

Collectif, *Domus IX 1980–1984*, Cologne, Taschen, 2006.

Collectif, *Domus X 1985–1989*, Cologne, Taschen, 2006.

Collectif, *Starck*, Cologne, Taschen, 2000.
Dominique Forest (dir.), *L'art du design*, Paris, Citadelles & Mazenod, 2013.
Judith Gura, *Postmodern Design Complete*, Londres, Thames & Hudson, 2017.
Ronald T. Labaco, Ettore Sottsass, Dennis P. Doordan, *Architect and Designer*, Los Angeles County Museum of Art, Londres-New York, Merrel, 2006.
Martin Szekely, *Intérieurs. Les années 1980-1990*, Paris, MSZ/B42, 2019.
Suzanne Trocmé, *Décorateurs d'intérieur*, Paris, Octopus/Hachette, 2003.
Gareth Williams, Nick Wright, *Cut & Shut. The History of Creative Salvage*, Londres, Williams Wright Publications, 2012.
Herbert Ypma, *Maison Christian Liaigre*, Thames & Hudson/Flammarion, Paris, 2004.
Myriam Zuber-Cupissol, *Mobilier national. 1964-2004. 40 ans de création*, Paris, Réunion des musées nationaux, 2004.

### Revues

Jean Demachy *et al.*, *Le best of Elle déco*, Paris, Hachette, 1997.
Marco Romanelli, Martin Szekely, *Inventario 13*, p.072s, Mantoue, Corraini, 2018.

### Ouvrages monographiques

Donald Albrecht, *Andrée Putman. Complete Works*, New York, Rizzoli, 2009.
Volker Albus *et al.*, *Garouste & Bonetti*, Francfort, Verlag Form, 1996.
Delphine Antoine, *Yves Gastou. Antiquaire du futur*, Paris, Norma, 2011.
Jacques Bonnaval, Claire Fayolle, *François Bauchet*, Paris, Dis voir, 2000.
Yvonne Brunhammer, *Sylvain Dubuisson. La face cachée de l'utile*, Paris, Norma, 2006.
Stephen Calloway, François Baudot, Gérard-Georges Lemaire, *Elizabeth Garouste et Mattia Bonetti*, Marseille, Michel Aveline, 1990.

Michèle Champenois, *Olivier Gagnère*, Paris, Norma, 2015.
Matthew Collings, *Ron Arad talks to Matthew Collings about designing chairs, vases, buildings and...*, Londres, Phaidon, 2004.
Pierre Doze, *Eric Schmitt*, Paris, Norma, 2015.
Davide Fabio Colaci, Angela Rui, *Tom Dixon*, Milan, 24 ORE Cultura, 2011.
Claire Fayolle, Alison M. Gingeras, Christian Schlatter, *Martin Szekely*, Paris, Images modernes/Kréo, 2003.
Franck Ferrand, *Jacques Garcia ou l'éloge du décor*, Paris, Flammarion, 1999.
Franck Ferrand, *Jacques Garcia. Moderne*, Paris, Gallimard, 2003.
Michael Frank, *Molyneux*, Rizzoli, New York, 1997.
Jean-Louis Gaillemin, *André Dubreuil. Poète du fer*, Paris, Norma, 2006.
Jean-Louis Gaillemin, *Pucci de Rossi*, Paris, Norma, 2017.
Stéphane Gerschel, *Le style Putman*, Paris, Assouline, 2005.
Judith Miller, *Le grand livre du design et des arts décoratifs*, Paris, Eyrolles, 2010.
Constance Rubini, *À table ! Les cinq sens convoqués autour de la table : vaisselle et couverts de François Bauchet*, Nice, Grégoire Gardette, 2001.
Pierre Staudenmeyer, Nadia Croquet, Laurent Le Bon, *Garouste et Bonetti*, Paris, Dis voir, 1998.
Deyan Sudjic, *Ron Arad*, Londres, Laurence King, 1999.
Deyan Sudjic, *Shiro Kuramata. Essays and Writings*, Londres, Phaidon, 2013.
Élisabeth Vedrenne, *Elizabeth Garouste et Mattia Bonetti. 1981-2001*, Bruxelles, La Lettre volée, 2001.
Laure Verchère, *Juan Pablo Molyneux at home*, New York, Assouline, 2016.
Peter Weiss, *Alessandro Mendini*, Milan, Electa, 2001.

# Index

The numbers in bold refer to the illustration captions |
Les chiffres composés en gras renvoient aux légendes des illustrations.

Aaron, Didier 239
Abramović, Marina 195
Académie Charpentier 121, 195
Acme **101**, 109
Adidas 68
Adnet, Jacques 60
Alaïa, Azzedine 267
Alchymia 97, **99**, 109, 141, **144**, 209, 219, 220, **222**, 289
Alechinsky, Pierre 239, 267
Aleph-Driade **316**
Alessi 67, 98, 109, 165, **167**, **168**, 219, 220, **222**, **224**, 232, 252, 289, 299, **302**, 313, 314, **315**
Alias **237**
Almodóvar, Pedro **287**
Alvis Vega, Nicholas 105
Anderson, Jonathan 320
Andra **248**
Andrews, Raymond 319
Anthonioz, Philippe 83
Apollinaire, Guillaume 181
Apulée 239
Arad, Ron 28, 31, 66-72, 115, 245
Arango, Maïté **229**
Arango, Placido **229**
Arbus, André 60
ARC (Atelier de recherche et de création du Mobilier national) 33, 74-81, **329**
ARC International 239, **241**, **242**
Archizoom 97, **99**, 141
Arredaesse 141
Arsène-Henry, Luc 298, **304**
Artemide 109, **111**, 209
Astuguevieille, Christian **43**, **44**, 105, **106**, 122, **334**
Atelier Mendini 220
B&B Italia 257
Balanchine, George 319
Balenciaga 105
Baleri Italia 298

Baltimore, Benjamin **38**
Banham, Reyner 171
Barré, François 75
Basquiat, Jean-Michel 141
Basse, Pierre 281
Bauchet, François 76, 88-95, 210, 245
Bauhaus 27, 49, 60
BBB Italia 232
BD Barcelona Design 313, 314
Beaufre, Roland 137
Bécheau, Vincent **30**, 45
Bedin, Martine 83, 209, **211**, **217**
Beethoven, Ludwig van 129
Belebeau-Kentish, Agnès 137, **138**
Bellet, François 137
Bérard, Christian 105
Bergé, Pierre 187
Bernardaud 149
Bernini 258, **265**
Biecher, Christian 245
Biedermeier 121
Binfaré, Francesco 257
Binoche, Jean-Claude 275, 276, **279**
Bley, Thomas 210
Bloc, André 60
Boissière, Olivier 27
Bonel, Fabrice **138**
Bonet, Pep 313
Bonetti, Mattia **35**, **38**, **38**, 154-163
Bonnard, Pierre 227
Boukobza, Hubert 276, **279**
Boulle, André-Charles 122
Boullée, Étienne-Louis 313
Bouquet, Carole 195
Bourgeois, Marie-Laure 45
Bouroullec, Erwan 245
Bouroullec, Ronan 245
Bracciodiferro 257
Brancusi, Constantin 195

Branzi, Andrea 55, 59, 96-103, 109, 181, 209, **217**, 219, 245, 289
Braque, Georges 289
Brazier-Jones, Mark 45, 46, **46**, 47, 83, **84**, **86**, 115, 121, 122, **123**
Breuer, Marcel 219
Bronstein, Edwin **12**, **15**
Bui, Barbara 276
Butler, Patrice 105
Café Marly 149, 150, **153**
Calder, Alexander 204
Campana, Fernando 245
Campana, Humberto 245
Cappellini 67, 115, 116, **117**, **118**, 179, 180, **221**, 231, 232, **235**, **237**, 251
Cardin, Pierre 297
Carlos Jané **316**
Casas **316**
Cassina 59, 67, 257, 258, **263**, 313, 314
Cassina, Cesare 257
Castelbajac, Jean-Charles de 267
Castelli, Clino 98
Castelli, Valerio 98
Castiglioni (frères) 28
Cavafy, Constantin, 137
Chanaux, Adolphe 267
Chanel 105
Char, René 129, 130
Chareau, Pierre 63, 83, 267, 281
Christie's 105
Cibic, Aldo **59**, 83, 209, 289, **291**, **293**
Cirici, Cristián 313
Cirva (Centre international de recherche sur le verre et les arts plastiques) 129, 130, **133**, 239, 276, 290
Clotet, Lluís 313
Coates, Nigel 67
Cocteau, Jean 105

Colboc, Emmanuelle 245
Coll-Part, Rajdar **30**
Collet, Francis **138**
Colomb, Denis 245
Compagnia Vetraria Muranese **291**
Conran, Tom 121
Coop Himmelb(l)au 220
Cornu, Jean-Michel 83, **84**
Corrette, Sylvia 45, **46**
Cortés, Pepe 83, 203
Costes, Gilbert **151**
Coural, Jean 75
Crasset, Matali 245, **248**
Créateurs et Industriels 267
Creative Salvage 46, 47, 67, 115, **118**, 121, 275, 281
Croff Casa 289
Crumb, Robert 204
Cunningham, Merce 319
Dalí, Salvador 105, 275
Dalmon, Gérard 149, 245, 281, 307
Daum 282
David, Jacques-Louis 46, 47, 251
De Chirico, Giorgio 55, 276, 290
De Lucchi, Michele 108-113, 209, **211**, **213**, **217**, 219, 220, Deitch, Jeffrey 142
Delacarte, Élisabeth 83, 84, **246**
Delisle 105
Des-in 31
Desmarais 227
Dior, Christian 187
Dixon, Tom 45, 46, 47, 49, 67, 83, 114-119, 121, 122, **125**, 281
Documenta, 89, **90**, 231, **233**
Domingo, Alain **38**
Domus Academy 98
Dorfles, Gillo 199
Dorner, Marie Christine 75

Driade 67, 141, **144**, 299, **302**, 313, 314, **316**
Du Pasquier, Nathalie **211**, **217**
DuBois, Blanche 180
Dubreuil, André **35**, **40**, 42, 45, 83, 115, 116, 120-127, 281
Dubuisson, Alphonse 129
Dubuisson, Émile 129
Dubuisson, Jean 129
Dubuisson, Sylvain 28, **28**, 42, 44, 75, 128-135, 149, 245
Duchamp, Marcel 181
Dumas, Rena 76
Dunand, Jean 105
Dupavillon, Christian 75
Dylan, Bob 209
Eames, Charles 60
Ecart International 63, 83, 240, 267, **273**
Eisenman, Peter 165
Eliakim 83
Emaer, Fabrice 38, 155
Ercuis 90
Evennou, Franck 44, 84, 137
Farrell, Terry 171
Fassina, Giancarlo 109, **111**
Fawcett, Liliane 121
Fehlbaum, Rolf 67, 180
Feigen, Richard 227
Fermob 45, **46**
Fierro, Ignacio **229**
Fiorucci 97
Flos 232, 299, **304**
Fontana, Lucio 219
Formica Corporation **144**
Fortuny, Mariano 63
Foster, Norman 171
Frank, Jean-Michel 63, 83, 105, 149, 227, 267, 281
Franz Wittmann KG **332**
Friedman, Dan 140-147, 245
Fukasawa, Naoto 232
Fuller, Buckminster 252
Funkapolitan 115
Gabriel, Anges-Jacques 227
Gagnère, Olivier 42, 76, 137, **138**, 148-153, 245
Gagosian, Larry 195
Gaillemin, Jean-Louis
Galerie Avant-Scène 46, 47, 82-87, 116
Galerie Charpentier 155
Galerie DAAD 231, **233**
Galerie David Gill 104-107
Galerie des Ponchettes 188
Galerie En Attendant les Barbares 136-139, 155, 281, **282**, **284**
Galerie J 187
Galerie JGM 188
Galerie Kreo 142
Galerie Le Passage de Retz 130
Galerie Maeght 149, **151**

Galerie Marisa Del Re 188
Galerie Möbel Perdu 49
Galerie Mourmans 258
Galerie Naïla de Monbrison 239
Galerie Néotù 45, 89, **90**, **92**, 122, 129, 142, **146**, 149, 155, **157**, 232, 239, 244-249, 275, 281, 307, **309**, **310**
Galerie Pentagon 49
Galerie Ralph Pucci 240, **241**
Galerie Red Studio **146**
Galerie Roslyn Oxley9 251
Galerie Segoura 227
Galerie Steinitz 227
Galerie Thèmes et Variations 121
Galerie Tony Shafrazi 141
Galerie Vinçon 203
Galerie Yves Gastou 122, 180
Gambert de Loche, Jeanne, née Campo-Casso 281
Gardella, Ignazio 313
Gardère, Adrien 245, **246**
Gargan, Elisa **112**
Garouste & Bonetti 45, 76, 83, 105, **106**, 137, **138**, 149, 154-163, 210, 245
Garouste, Elizabeth **35**, 38, **38**, **138**, 154-163
Garouste, Gérard **35**, 38, **38**, 155
Gastou, Yves 116
Gaudí, Antoni 267, 313, 314
Gaultier, Jean Paul 67
Gavoille, Kristian **44**, 45, 76, **80**, 245
Gehry, Frank 239
Giacometti, Alberto 105, 195, 267
Giacometti, Diego 105, 227, 281
Gill, David 104-107
Ginsberg, Allen 289
Givenchy, Hubert de **32**
Glass, Philip 319
Gleizes, Jean-Philippe 44, 137, **138**
Global Tools 97, 219
Goldschmidt, Jeanine de 187
Gorbatchev, Mikhaïl 7
Goto 252
Goude, Jean-Paul 267
Graham, Martha 319
Graves, Michael 164-169, 171, **172**, 209, **211**, 220, 245
Grawunder, Johanna 290, **293**
Gray, Eileen 105, 130, 231, 267
Gray, Kevin 245
Gregori, Bruno 209
Gropius, Walter 171
Groult, André 46, 47, 251
Group Ludic 129
Gruau, René 105
Grumbach, Didier 267

Gruppo N 257
Gueltzl, Marco de 42, **43**, 83, **86**
Guerlain, Daniel 84
Guerlain, Florence 84
Guerriero, Alessandro 98, 219
Gwathmey, Charles 165
Habermas, Jürgen 52
Habitat 116
Hadid, Zaha 67, 171, 245
Hajdu, Étienne 76
Hamisky, Kim 76, **79**
Haring, Keith 141
Harwood, Oriel 105
Hasegawa, Itsuko **53**
Haviland 90
HD Estudi **316**
Heatherwick, Thomas 115
Hebey, Isabelle 75, **80**
Heetman, Joris 45, **46**
Hejduk, John 165
Held, Marc 75
Héraclite 129
Herbst, René 63, 267
Hochschule für Gestaltung (Ulm) 49
Hoffmann, Josef 130, 180
Hofmann, Armin 141
Hoï Chan, Kwok 307
Hollein, Hans **49**, 165, 209, 220, **332**
Holt, Steven 142
Hosoe, Isao 98
Hubin, Marc-André 258
Idée 251
Imerys Tableware 90
Iolas, Alexandre 187
Isozaki, Arata 209
Jacobs, Marc 195
Jarrige, Jacques 44, 137
Jefferson, Thomas 171
Jencks, Charles **7**, **12**, **12**, **15**, **20**, **25**, 165, 170-177, 219, 220
Johnson, Howard 227
Jones, Nick 45, 115
Jourdan, Éric 245, **246**
Jousse, Philippe 60
Judd, Donald 105
Kahn, Louis 129
Kandinsky, Vassily 289
Kartell 67, 68, 109, 299
Kenzo 195
Keswick, Maggie 171
Klee, Paul 289
Klein, Calvin 195
Kohl, Helmut 7
Koons, Jeff 141
Kron, Joan 27
Kunstflug (Groupe) 49
Kuramata, Shiro 21, 83, 178-185, 209, 245, 281
La Pietra, Ugo 219
La Redoute 299

Lachevsky, Dominique 239
Lagerfeld, Karl 84, 122, 195, **211**, **213**, **217**
Lalanne, Claude, née Claude Dupeux 76, 186-193
Lalanne, François-Xavier 76, 186-193
Lamouric, Marc 149, **151**
Lane, Danny **40**
Lang, Jack 75, 130, **134**, **269**
Lasch, Christopher 27
Le Corbusier 187, 232
Le Gall, Hubert 84, **86**
Le Nôtre, André
Ledoux, Claude-Nicolas 227, 313
Leigh, Vivian 180
Lepère, Yves 129
Lerat, Jean et Jacqueline 89
Létang, Rémy 130
Liaigre, Christian 194-197, 281
Liberati, Anne 45, **46**
Liljedahl, Ulrika 105
Louis XIV 75
Luca, Frédéric de 137, **138**
Lyotard, Jean-François 12, 15
Magis 232, 252
Magritte, René 89
Maison Christian Lacroix 156, **159**
Maison Jansen 155, 239, 281
Malcourant, Véronique 83, **84**
Mallet-Stevens, Robert 63, 83, 267
Malraux, André 75
Manufacture de Sèvres 130, **153**, 187, 290, **294**
Marabelli, Marco 289
Marano, Ugo 198-201
Marchesseau, Daniel 188
Mariscal, Javier 83, 202-207, 209, **213**
Marzorati Ronchetti **72**
Matégot, Mathieu 60
Matisse, Henri 204, 289
Maugirard, Jean-Claude 45
Maurer, Ingo **53**, 83
Mazzocchi, Maria Grazia 98
Meier, Richard 165, 219, 220
Memphis 83, 97, **101**, 109, 110, 111, 165, **168**, 179, 180, **183**, **184**, 203, **205**, 208-217, 231, 257, 275, 289, **293**
Mendini, Alessandro 21, 98, 142, 165, 209, 218-225, 298, 313
Mendini, Francesco 220
Metcalf, James 187
Mialet, Gérard 281
Mickey Mouse 203, 204
Migeon & Migeon **138**
Migeon, Christian 137, **138**
Migeon, Marie-Thérèse 137, **138**

Mihashi 229
Mille, Gérard 121
Millet, Catherine 33
Miró, Joan 204
Mitchell, Joan 227
Mitterrand, Danielle 75, 297
Mitterrand, François 7, 61, 77, 79, 297
Miyake, Issey 179, 183, 267
Mizner, Addison 229
Mobilier national 33, 75, 76, 77, 79, 80, 134, 153, 334
Moller Design 166
Mollino, Carlo 313
Molyneux, Juan Pablo 226-229
Montana, Claude 267
Montefibre 97
Montesi, Grazia 59
Moore, Henry 227
Moroso 67, 204, 206, 313, 314
Morrison, Jasper 121, 230-237, 245
Mougin, Gladys 116, 122
Mouille, Serge 105
Mourgue, Olivier 52
Mourgue, Pascal 179
Mugler, Thierry 267
Munari, Cleto 109
Murdoch, Rupert 195, 197
Naggar, Patrick Elie 238-243
Natalini, Adolfo 109
Nelson, George 289
New York Five 165
Newson, Marc 27, 46, 47, 250-255, 298
Newton, Helmut 213
Nizzoli Associati 219
Nogen, Philippe 245
Norman, Jessye 319
Nouvel, Jean 18
Oddes, Jean 18
Oeben, Jean-François 122, 227
Old, Maxime 60
Olivetti 109, 289
One Off 67
Open Sky 258
Pagano, Giuseppe 289
Palace 35, 38, 38, 155
Palladio, Andrea 227, 313
Paulin, Pierre 75, 76, 77, 79, 179
Peduzzi, Richard 75, 76, 77, 79
Peltrault, Thierry 83
Perkal, Nestor 55, 59, 210
Perriand, Charlotte 60
Perry, Grayson 105, 106
Pesce, Gaetano 59, 256-265
Philips 98, 109
Piaggio 97
Picasso, Pablo 141, 156, 227, 289
Pillet, Christophe 210, 245

Pincemin, Jean-Pierre 75
Platner, Warren 8
Po-shing, Sir, 156, 163
Poillerat, Gilbert 105
Poliakoff, Serge 239
Poltronova 97, 289
Pompidou, Georges 75, 187
Ponti, Gio 219
Portoghesi, Paolo 165
Portzamparc, Elizabeth de 63, 65, 83
Privilège (club Le) 35, 38, 38, 155
Produzione Privata 109, 110, 112
Prouvé, Jean 28, 60, 68, 105
Putman, Andrée, née Christine Aynard 63, 75, 80, 83, 155, 239, 240, 266-273
Putman, Jacques 267
Pythagore 171
Rabanne, Paco 45
Radice, Barbara 209, 290
Radl, Christoph 210
Récamier, Juliette 46, 47, 251
Regan, Ronald 7
Reich, Wilhelm 251
Restany, Pierre 187
Rétif, Patrick 83, 137, 138
Rietveld, Gerrit 219
Rimbaud, Arthur 130
Robert, Jean-Paul 307
Roche, Serge 281
Rochline, David 155
Rogers, Richard 171
Ronzan 98
Rosenthal 237
Rosenzweig, Bruno 329
Rossi, Aldo 165, 220
Rossi, Pucci de 38, 42, 149, 245, 274–279
Rossi Scola, Mario 112
Rouan, François 75
Rousselet, André 63
Royaux, Serge 121
Royère, Jean 60
Ruby, Christian 15
Ruhlmann, Jacques-Émile 105, 121, 122
Ruiz-Picasso, Bernard 156, 160
RW Work 2, 321
Saarinen, Eero 60
Saint Laurent, Yves 187, 240
Saint Phalle, Niki de 267
Salas, Fernando 204
Sand, George 307
Savinio, Alberto 219
Sawaya & Moroni 168
Scali, François 38
Scarpa, Carlo 257
Schiaparelli 105
Schmid, Helmut 49
Schmitt, Eric 44, 83, 137, 138, 195, 245, 280-287

Scott Brown, Denise 22, 25
Seguin, Patrick 60
Seydoux, Jérôme 84
Shire, Peter 209, 213
Shuman, Ruth 258, 259, 260
Signac, Paul 219
Sipek, Borek 84, 245
Sive, André 187
Slesin, Suzanne 27
Snyder, Richard 105
Soane, Sir John 171
Sottsass Associati 289
Sottsass, Ettore 21, 42, 76, 83, 97, 109, 149, 165, 179, 203, 209, 211, 213, 217, 219, 220, 231, 257, 288-295, 334
Soulages, Pierre 75
Sowden, George 210, 211, 217
Sportes, Ronald-Cecil 75
Starck, Philippe 7, 28, 35, 53, 63, 64, 75, 149, 210, 220, 281, 293-304
Staudenmeyer, Pierre 122, 149, 245, 281, 307, 308
Steele, Lawrence 98
Stemmann, Hans Walter 49
Stockhausen, Karlheinz 199
Stok, William 171
Studio Per 313
Studio Putman 268
Swarovski 220
Swatch 220
Swift, Jonathan 181
Syniuga, Siegfried Michael 49
Szekely, Martin 76, 80, 149, 245, 306-311
Székely, Pierre 307
Székely, Vera 307
Taralon, Yves 149, 151, 153
Taylor, Gerald 210
Terry, Emilio 227
Thatcher, Margaret 7
Thermopyles, Jérôme 245
Thomé, Olivier 245
Thompson, Michael 28
Thormann, Caroline 67
Thun, Matteo 209, 213, 217, 289
Thurn und Taxis, Gloria von 156
Tigerman, Stanley 165
Toso Vetri d'Arte 149
Toso, Piero 149
Touchaleaume, Éric 60
Tribel, Annie 75
Tschumi, Bernard 67
Tusquets Blanca, Oscar 165, 219, 220, 312-317
UAM (Union des artistes modernes) 53, 60, 63
Ubik 297
Umeda, Masanori 209, 217
Ustra 233
Valentino 195

Vallis, Richard 105
Van der Straeten, Hervé 84
Van Velde, Bram 267
Vautrin, Line 105
Védrenne, Élisabeth 38
Velázquez, Diego 204
Venini 219, 294
Venturi, Robert 21, 22, 25, 165, 220
VIA (Valorisation de l'innovation dans l'ameublement) 44, 46, 90, 130, 155, 246, 281, 297, 307
Vieira da Silva, Maria Helena 239
Vistosi 289
Vitra 67, 68, 71, 109, 180, 184, 231, 232
Waits, Tom 319
Walker, H.B. 275
Warhol, Andy 227
Weingart, Wolfgang 141
Weisweiler, Adam 122
Williams, Tennessee 180
Wilmotte, Jean-Michel 61, 63, 75, 77
Wilson, Robert (Bob) 281, 318–323
Woo, Helen Lady 156, 163
XO 180, 281, 298, 299, 302, 304
Yamashita, Kazumasa 165
Young, Michael 115
Zabro 97, 99, 102
Zambrano, Lorenzo 227
Zana, Charles 102
Zanini, Marco 209, 213, 217, 289
Zanotta 97, 98, 313, 314
ZPZ Partners 98

A

A. Bruno Rosenzweig,
   desk, 1983,
   laminate, ARC.

A. Bruno Rosenzweig,
   bureau, 1983,
   lamifié, ARC.

# Credits | Crédits

© ADAGP, Paris, 2022
Christian Astuguevieille, Vincent Bécheau, Martine Bedin, Mattia Bonetti, Véronique Bourgeois, Andrea Branzi, Matali Crasset, Elizabeth Garouste, Marco de Gueltzl, Jacques Jarrige, Claude et François-Xavier Lalanne, Hubert Le Gall, Javier Mariscal, Elizabeth de Portzamparc, Andrée Putman, Pucci de Rossi, Eric Schmitt, Ettore Sottsass, Martin Szekely, Oscar Tusquets Blanca, Jean-Michel Wilmotte.

The numbers in brackets correspond to the figure's number on the page |
Les numéros entre parenthèses correspondent au numéro de la figure sur la page.

© Alchimia: p. 144 (06). © Alessandro Mendini Archive: p. 218-225. © American Foundation for AIDS Research: p. 144 (04). © André Dubreuil: p. 120, 122-127. © Andrea Branzi: p. 96, 98-103. © Anne Liberati et Joris Heetman: p. 47 (36). © Antoine Bootz: p. 140, 162, 163. © Archives Éditions Norma: p. 123-125, 131, 151, 152 (05A), 153. © Bruno Simon: p. 87 (07). © Christian Liaigre / Herbert Ypma: p. 194, 196 (01B). © Christie's Images / Bridgeman Images: p. 32, 186, 189, 190 (03). © Claude Lalanne, Courtesy Galerie Mitterrand. Photo: Aurélien Mole: p. 190 (04). © Claude Lalanne, Courtesy Galerie Mitterrand. Photo: Thomas Garnier: p. 193. © Clint Blowers. Courtesy of Phillips: p. 26. © Courtesy Archivio Michele De Lucchi: p. 108, 110-113. © Courtesy of Marc Newson Ltd, 2022: p. 46 (34), 254 (05). © Courtesy of Marc Newson Ltd, 2022 © Christoph Kicherer: p. 250. © Courtesy of Marc Newson Ltd, 2022 © Fabrice Gousset: p. 253 (03), 255 (06). © Courtesy of Marc Newson Ltd, 2022 © Florian Kleinefenn: p. 254 (04). © Courtesy of Marc Newson Ltd, 2022 © Idee Company Ltd: p. 255 (07). © Courtesy of Marc Newson Ltd, 2022 © Tom Vack: p. 253 (02). © Courtesy of Michael Graves: p. 164, 166-168, 169 (06). © Courtesy of Michael Graves / Photo: George Kopp: p. 169 (05). © Courtesy of the archives Ugo Marano: p. 198-201. © Courtesy of Venturi, Scott Brown, and Associates. Photo: Tom Bernard: p. 23, 24. © Courtesy Sottsass Associati/Photo by Grey Crawford/Metropolitan Home Magazine: p. 292 (04). © Courtesy Sottsass Associati/Photo Studio Pointer: p. 295 (09, 10). © Courtney Winston: p. 13, 14. © Dan Friedman: p. 142. © David Gill Gallery: 104, 106, 107 (sauf 04). © Deidi von Schaewen: p. 61, 74, 266, 268-270, 272, 273 (08). © Domus: p. 102. DR: p. 9, 12, 31, 39, 40, 43 (31), 84, 86, 135, 158, 159, 202-205, 207, 244, 246 (01B), 271, 273 (07), 274, 279, 288, 292 (05). © Éd. Néotù et Manufacture Royale de Sèvres, Coll. Particulière, © Galerie Néotù: p. 157 (05). © EDRA © ADAGP, Paris, 2022: p. 248. © Elizabeth Whiting & Associates / Alamy Stock Photo: p. 20. © Éric Jourdan: p. 247 (03). © Eric Morin: p. 34, 128. © Eric Schmitt: p. 280, 283 (03), 285, 286 (11), 287. © Estudio Oscar Tusquets Blanca: p. 315 (05), 316 (06), 317. © Fabrice Gousset: p. 309, 310

(06, 07). © François Bauchet: p. 88, 90-95. © Galerie En Attendant les Barbares: p. 136, 138, 139 (sauf 06), 282, 283 (04, 05). © Galerie Néotù ; courtesy galerie Mouvements Modernes: p. 249. © Galerie Néotù / Peter Capellmann: p. 308. © GALERIE PARALLELE: p. 302 (04). © Garouste & Bonetti: p. 106, 107 (05, 07), 136, 138, 154, 156, 157, 160, 161. © Gérard Bonnet: p. 132 (04). © Gilles Walusunski: p. 312. © Gitty Darugar: p. 65. © Guillaume de Laubier: p. 103 (10), 116, 122, 150, 192 (07), 196 (02). © Hervé Ternisien: p. 62 (47). © Ingo Maurer GmbH: p. 50-51. © Isabelle Bideau: p. 81 (12). © ITSUKO HASEGAWA atelier: p. 53. © Jacques Dirand: p. 286 (10). © Jacques Schumacher: p. 208, 211-215. © Jasper Morrison Studio: p. 233, 235-237. © Jasper Morrison Studio / James Mortimer: p. 234. © Javier Mariscal / Kiwi Bravo: p. 206. © Joe Coscia Jr.: p. 144 (05), 146. © Juan Pablo Molyneux: p. 226-229. © Karin Knoblich: p. 306. © Kuramata Design Office: p. 178-185. © Laffanour Galerie Downtown: p. 293. © Laurent Sully-Jaulmes: p. 29, 132 (05), 133. © Laziz Hamani: p. 107 (04), 334. © Leo Torri: p. 145. © Luc Boegly / Artedia / Bridgeman Images: p. 197. © Magnum Photos / Erwitt Elliott: p. 110. © Maison de ventes aux enchères Rouillac, www.rouillac.com: p. 191. © Maison R&C / Antoine Pascal: p. 47 (37). © Mark Brazier-Jones, www.brazier-jones.com, studio@brazier-jones.com: p. 46 (35), 82, 85, 87 (06). © Martin Szekely: p. 81 (12). © Martin Szekely. Photo : Peter Capellmann: p. 310 (08), 311. © Matteo Piazza: p. 56-57. © Memphis Milano: p. 108, 210, 216, 217. © Miro Zagnoli/Ustra: p. 230. © Mobilier national, droits réservés: p. 74, 76-81, 134, 152 (06), 329, 336. © Mobilier national. Photographie © Isabelle Bideau: p. 78 (06), 80 (10). © Moroso: p. 207 (05). © Museum Associates/LACMA: p. 294, 295 (08). © Nestor Perkal / Didier Cazabon: p. 54, 58. © Patrick E. Naggar: p. 241 (03), 242, 243. © Patrick E. Naggar / Antoine Bootz: p. 240, 241 (04). © Patrick E. Naggar / Deidi von Schaewen: p. 238. © Paula Cooper Gallery, NY: p. 321 (04). © Philippe Chancel: p. 246. © Philippe Starck: p. 6, 35 (25), 296-305. © Private Archive Hollein: p. 48 (39). © Private Archive Hollein / Hervé Monestier: p. 48 (38). © Private Archive Hollein / Peter Strobel: p. 332. © Pucci de Rossi: p. 276-278. © R Menegon - I Tabellion: p. 30. © Rafael Vargas: p. 314, 315 (03, 04). © Roland Beaufre: p. 19, 35 (24), 36-37, 41, 43 (32), 44, 62 (46), 114, 120, 127 (09), 139 (06), 148, 192 (06). © Ron Arad & Associates Ltd: p. 66, 69, 70-73. © Russel Abraham: p. 10-11. © RW Work Ltd.: couverture / cover & p. 318-323. © Sanchez y Montoro: p. 316 (07). © Santi Caleca: p. 291. © Sotheby's / Art Digital Studio: p. 119 (08). © Studio de Gaetano Pesce: 259, 261-265. © Studio de Gaetano Pesce / Floto+Warner: p. 256, 260. © Sue Barr: p. 170, 172-174, 176. © The Jencks Foundation at the Cosmic House: p. 5, 16-17, 25, 175, 177. © Tim Street Porter: p. 143, 147. © Tom Dixon: p. 114, 116-119. © Xavier Defaix: p. 284. © Yves Bresson / Musée d'art moderne et contemporain de Saint-Étienne Métropole: p. 96.

332

B.

B. Hans Hollein, *Wittmann* bed, 1983, Franz Wittmann KG.

B. Hans Hollein, lit *Wittmann*, 1983, Franz Wittmann KG.

# Acknowledgments | Remerciements

We would like to express our warmest thanks to all those who have contributed
to the production of this book, and first and foremost the creators, their collaborators,
families, and friends who provided us their memories and archives |
Nous remercions chaleureusement toutes celles et ceux qui nous ont aidés
à réaliser cet ouvrage, et en tout premier lieu les créateurs, leurs collaborateurs,
leurs familles et amis qui ont mis à notre disposition leurs souvenirs et leurs archives :

Bernard Droz

Ron Arad · Christian Astuguevieille · François Bauchet · Vincent Bécheau · Martine Bedin · Mattia Bonetti
Véronique Bourgeois · Andrea Branzi · Mark Brazier-Jones · Aldo Cibic · Rajdar Coll-Part · Sylvia Corette · Jean-Michel Cornu
Matali Crasset · Michele De Lucchi · Tom Dixon · Alain Domingo · André Dubreuil · Sylvain Dubuisson · Nathalie Du Pasquier
Dan Friedman · Olivier Gagnère · Adrien Gardère · Elizabeth Garouste · Kristian Gavoille · Jean-Philippe Gleizes · Michael Graves
Marco de Gueltzl · Kim Hamisky · Itsuko Hasegawa · Isabelle Hebey · Joris Heetman · Hans Hollein · Jacques Jarrige
Charles Jencks · Éric Jourdan · Shiro Kuramata · Claude et François-Xavier Lalanne · Danny Lane · Hubert Le Gall
Christian Liaigre · Anne Liberati · Véronique Malcourant · Ugo Marano · Javier Mariscal · Ingo Maurer · Alessandro Mendini
Migeon & Migeon · Juan Pablo Molyneux · Jasper Morrison · Patrick Elie Naggar · Marc Newson · Jean Nouvel · Jean Oddes
Pierre Paulin · Richard Peduzzi · Nestor Perkal · Grayson Perry · Gaetano Pesce · Elizabeth de Portzamparc · Andrée Putman
Patrick Rétif · Pucci de Rossi · François Scali · Eric Schmitt · Denise Scott Brown · Ettore Sottsass · Philippe Starck
Martin Szekely · Oscar Tusquets Blanca · Robert Venturi · Jean-Michel Wilmotte · Robert Wilson.

Prisca Ardjomand, Agence 2Portzamparc · Frédéric Astuguevieille ·
Florine Barnet, Mahaut Champetier de Ribes, Armelle Sauger & Mathilde Wadoux, Starck Network · Sue Barr
Roland Beaufre · Christof Belka, Noah Khoshbin, Christoph Schletz, RW Work, Ltd. · Laurène Beytout, Sotheby's
Nicoletta Branzi · Emma Brown, VSBA · Antoine Bootz · Giulia Cervo & Iskra Grisogono, Archivio Ettore Sottsass
Dodie Colavecchio, Michael Graves Studio · Gérard Dalmon · Gitty Darugar · Élisabeth Delacarte, galerie Avant-Scène
Frédéric De Luca · Émile Dubuisson · Jacqueline Friedman · Jacques Garcia · Antonin Gatier, galerie Zèbres
David Gill, Rachel Browne & Maria Garmaeva, David Gill Gallery · Elsa Héritier, Christie's · Lilli Hollein
Lily Jencks & Umut Kav, Jencks Foundation at The Cosmic House · Yevgeniya Kazbekova, Ron Arad Studio
Agnès Kentish, En Attendant les Barbares · François Laffanour, Hélin Serre & Nasolo Rakoto, galerie Downtown-Laffanour
Guillaume de Laubier · Levnanah Lebaz, Studio de Gaetano Pesce · Sophie Mainier-Jullerot, galerie Mouvements Modernes
Stefania Marano · Julia Mariscal · Memphis Milano · Jean-Philippe Mercier
Jean-Gabriel Mitterrand & Marie Dubourdieu, galerie Mitterrand · Ayako Miyamoto · Alessandra Monteleone, Moroso
Éric Morin · Cristina Moro, AMDL Circle · Gladys Mougin, galerie Mougin · Alice Nitsch, Ingo Maurer GmbH
Pilar Pardal March, Oscar Tusquets Blanca Studio · Olivia Putman · Mathilde de Rossi · Régis de Saintdo · Deidi von Schaewen
Anne Schuhmacher & Elwine Barthélémy, Studio Liaigre · Susanna Slossel, Cibic Workshop
Jean-Baptiste Tassel, galerie Parallèle · John Tree, Jasper Morrison Studio
Contessa Francesca de Ville, studio Mark Brazier-Jones · Courtney Winston · Myriam Zuber-Cupissol.

And the museums and institutions who have lent their support to the work, notably |
Ainsi que les musées et institutions qui nous ont aidés, et tout particulièrement :
Mobilier national, Musée d'Art moderne et contemporain de Saint-Étienne Métropole

C

C. Christian Astuguevieille, *La Forêt*, 1992, set of black painted cotton rope totems, one-off pieces.

D. Ettore Sottsass, desk, 1993, pear wood and laminated wood, Mobilier national.

An international lawyer, a journalist and a specialist in Joan Mitchell's work, **Guy Bloch-Champfort** has always taken an interest in the decorative arts and contemporary creation. Working with many French and international magazines about the plastic arts, decorative art, architecture, and design, from the start of the 20th century to the present day, he is naturally interested in decoration from the 1960s and 1970s, which, as like no other period, brought about the coexistence of contemporary creations and pieces from past centuries. In 2002, he published *Raphaël, décorateur* with Éditions de l'Amateur, *Dora El Chiaty: Hotel Design*, in 2015 with ACR, and *Decorators of the 60s–70s* in 2015 with Éditions Norma. He also contributed to the work *Joan Mitchell: The Sketchbook Drawings*, published by Éditions Folkwang/Steidl, in 2015. In 2022 he publishes *Joan Mitchell. Témoignages et confidences* with Presses du réel.

Holding a doctorate in art history, **Patrick Favardin** has organized exhibitions for the city of Paris on varied artistic, historical, and literary subjects for many years. Among them are exhibitions on 1950s style, on Emilio Terry, and on the aesthetics of the 1920s through the myth of the flapper. Concurrently, he published *Le Dandysme*, with Éditions de la Manufacture in 1987, followed by several books on the decorative arts: *Les Décorateurs des années 50* in 2007, *Steiner et l'Aventure du design* in 2007, *Kristin McKirdy* in 2013 and *Mathieu Matégot* in 2014, *Decorators of the 60s–70s* in 2015 and *Abraham et Rol* in 2017, all published by Éditions Norma. He died in November 2016.

# The authors | Les auteurs

Spécialiste de l'œuvre de Joan Mitchell, avocat international et journaliste, **Guy Bloch-Champfort** s'est toujours intéressé aux arts décoratifs et à la création contemporaine. Collaborateur de nombreux magazines français et internationaux pour les arts plastiques, l'art décoratif, l'architecture et le design du début du XXᵉ siècle à nos jours, il s'intéresse tout naturellement à la décoration des années 1960 et 1970, qui fit cohabiter, comme nulle autre période, créations contemporaines et pièces des siècles passés. Il a publié en 2002 *Raphaël, décorateur* aux Éditions de l'Amateur, *Dora El Chiaty. Hotel Design*, aux Éditions ACR en 2015, *Décorateurs des années 60-70* en 2015, aux Éditions Norma, et a participé à l'ouvrage *Joan Mitchell. The sketchbook drawings*, Éditions Folkwang/Steidl en 2015. Il publie en 2022 *Joan Mitchell. Témoignages et confidences* aux Presses du réel.

Docteur en histoire de l'art, **Patrick Favardin** s'est consacré pendant de nombreuses années à l'organisation d'expositions pour la Ville de Paris sur des sujets artistiques, historiques et littéraires. On retiendra « Le Style des années 50 », ainsi que celle sur le décorateur Emilio Terry, ou encore sur l'esthétique des années 1920 à travers le mythe de la garçonne. Parallèlement, il publie *Le Dandysme*, aux Éditions de la Manufacture, en 1987, suivi de deux livres sur ce qui est devenu son sujet de prédilection : *Le Style 50, un moment de l'art français*, aux Éditions Sous le Vent/Vilo, en 1987, et *Les Années 50* aux Éditions du Chêne, en 1999. Il est également l'auteur des *Décorateurs des années 50*, en 2002, de *Mathieu Matégot*, en 2014, *Décorateurs des années 60-70* en 2015, *Abraham & Rol*, en 2017, tous publiés aux Éditions Norma. Il est décédé en novembre 2016.

D

Achevé d'imprimer sur les presses
de Graphius (Belgique) en septembre 2022.